학예사를 위한

예술론과
서양미술사

An essay on art & Western art history

Assistant Curator

김성래

KB148894

예문사

우리나라는 1970년대부터 세계적으로 유례를 찾기 힘든 속도로 빠른 경제적 성장을 이루었으며, 한 나라의 문화적 역량을 대표하는 박물관·미술관의 숫자도 1천 관을 넘어서는 시대를 맞이하였다. 최근 박물관·미술관이 벌이는 활동에서 교육과 체험활동이 전시기획에 버금가는 비중을 차지하며 그 중요성에 대한 인식이 계속 높아지고 있다.

오늘날 박물관·미술관을 움직이는 학예사(Curator)에게는 이전의 상설전 진행이나 소장품 관리 등과 같은 전통적 업무와 함께 교육과 체험 분야에 대한 프로그램 개발 및 진행 능력이 요구되며, 이에 폭넓은 문화적 식견과 예술학 전반에 걸친 이해와 응용이 필요한 시점이라고 할 수 있다.

유럽 미술(회화)과 예술론에 대한 이해는 서양미술사와 밀접한 관련을 가지며, 특히 현대미술 분야의 작품 분석을 위해서는 반드시 17세기 이후 미술이념의 흐름에 대한 이해가 필요하다.

〈학예사를 위한 예술론과 서양미술사〉에서 다루고 있는 주요 내용은 다음과 같다.

1장에서 3장까지는 선사시대부터 로마시대에 이르는 고대미술의 예술론에 관해 다루고 있다. 1장에서는 예술론의 의미를, 2장에서는 서양미술사 분야를 개척한 빈켈만이 규정한 서양미술의 원천에 관해 알아보고자 한다. 3장에서는 플라톤의 사상을 중심으로 바라본 그리스 미술의 특성과 플로티노스의 시각에서 바라본 로마 미술의 특성을 살펴보았다.

4장은 중세의 시대 구분과 중세미술의 특성을 알아보고, 5장에서 15, 16세기 르네상스 미술의 이념 그리고 6장에서는 17, 18세기 미적 이상주의에 관해 살펴보면서 중세와 근대에 걸쳐 미술품을 대하는 예술론의 관점을 소개하였다.

7장과 8장에서는 프랑스 혁명 이후 변화된 미술이념과 신고전주의의 대표적 화가인 루이 다비드와 앵그르에 관해 소개하고 있다. 9장에서는 19세기에 나타나는 다양한 미술운동에 관해 살펴보고, 10장에서는 근대와 현대를 잇는 가교역할을 했던 인상주의를 다루면서 11장에서 후기인상주의 세 명의 작가들과 초현실주의 미술 이념을 설명하였다.

이 책이 현재 박물관·미술관에서 학예연구 업무에 임하고 있는 학예사는 물론 학예사가 되기를 꿈꾸는 모든 분에게 예술작품을 응용한 교육 및 체험활동 프로그램 기획과 교재 개발, 전시 기획에 도움이 되길 바란다. 특히, 한국산업인력공단에서 시행하는 '박물관 및 미술관 준학예사' 자격시험(예술론, 서양미술사)을 준비하는 분들에게 유용하게 활용될 것이다.

이 책이 출판될 수 있도록 격려와 지원을 아끼지 않으신 주경야독 윤동기 대표이사님과 예문사 대표님을 비롯한 편집부 여러분께 큰 감사를 드린다.

김 성 래

차 례

부록 **01** 기출문제풀이

부록 **02** 한국 근현대미술사 대표작가 요약 및 미술사 용어 풀이

부록 03 동양미술사(한국, 중국, 일본, 인도, 동남아시아) 요약정리

01 장

서양 미술 이야기
: 예술론이란 무엇인가

01 '미술(Art)'의 어원과 예술론

'미술(美術)'이라는 말은 영어로 'Art'로 쓰는데, 그 어원은 라틴어의 'Ars(아르스)'에서 기원하고 있다. 라틴어의 'Ars'는 미술이라는 의미 외에도 다음과 같은 다양한 의미를 가지고 있다. '미술' 속에 담긴 여러 가지 뜻으로 나타난 '기술', '작품', '모방' 그리고 '이야기'의 의미를 차례대로 풀어 보기로 하자.

첫째, 'Techne(테크네)', 즉 '기술(技術)'이라는 뜻을 가지고 있는데, 여기서 미술은 숙련된 기술을 전제로 한다. 작품의 좋고 나쁜 것을 평가할 수 있는 눈(감식안)은 높지만 미적(美的) 감정을 조형적으로 표현할 수 없다면 그것은 미술작품으로 인정받기 힘들다고 할 수 있다. 사람들이 느끼기에 '좋은 미술작품'이라는 평가는 대부분 잘 그린 그림이나 생동감 넘치는 조각을 가리키는데, 이는 뛰어난 기술(묘사력)이 돋보이는 미술품을 말하는 경우가 많다.

둘째, 'Poiesis(포이에시스)'로 '작품(作品)' 또는 '제작(制作)'이라는 뜻을 가지는데, 미술은 인간의 손으로 만들어진 작품이며 시(詩)와 같은 문학작품의 창작도 같은 의미로 생각할 수 있다. 보통 문학가의 저작을 작품(문학 작품)이라고 하며, 미술에서는 누구나 자신이 만든 창작물에 저작권을 가지게 되지만 보통 미술을 전공하거나 미술 창작활동을 오랜 기간 이어온 작가의 그림(또는 조각, 공예, 판화 등)을 '작품[미술품(Oeuvre d'art)으로 부르는 것이 적절함]'으로 부르고 있다.

셋째, 'Mimesis(미메시스)'로 '모방(模倣 : Imitation, 라틴어로는 Imitatio)'이라는 의미를 가지며, 자연 속의 아름다움을 그대로 충실하게 모방하여 그리는(제작하는) 작업과정을 통하여 자연의 본성을 들추어 낼 수 있다는 개념이다. 미술품을 보았을 때 자연의 모습이 본래

형상 그대로 생생하게 드러난 미술품을 훌륭하다고 생각하는 사람이 많은 것은 자연의 충실한 모방이 미술품으로 인정받을 수 있는 중요한 요소 중 하나라고 할 수 있다.

마지막으로, 'mythos(미토스)'는 '이야기' 또는 '신화(神話)'라는 뜻으로 미술품 한 점이 하나의 문학작품과 같은 서술적(narrative)인 성격, 서사적인 특징을 가질 수 있다는 의미로 해석할 수 있다. 고흐가 그린 〈구두〉를 보고 하이데거(Heidegger)는 농부의 성실한 삶과 노동에 관한 경건함이 드러난 뛰어난 미술품으로 격찬하고 있는데, 그림 속에는 구두 한 켤레만 담겨 있으나 보이는 것보다 더 많은 이야기를 보는 이에게 들려주고 있기 때문이다.

우리가 '미술'이라는 용어에 관해 이해하기 시작했다면 이제는 미술을 이론적으로 연구하는 몇 가지 학문적 영역에는 어떤 것이 있는지 살펴볼 필요가 있다. 미술 전공 학사과정에서 주로 수강하게 되는 과목으로 '미학', '미술사', '예술론' 등이 있다.

미술 분야를 이론적으로 연구하고 있는 '미학(美學 : Aesthetics 또는 Esthetics)'은 미(美)에 관한 철학적 사색을 기본으로 하며, 미의 본질에 대한 근거를 밝히려는 학문적 영역을 말한다. 미술 또는 예술의 객관적 법칙을 찾는 여러 가지 방법론에 대한 연구를 통칭하여 미학이라고 할 수 있다. 미술 관련 학과에서는 주로 '시각예술(視覺藝術 : Visual Art)' 분야의 미학을 다루게 된다.

'미술사(美術史 : History of Art, Histoire d'art)'는 역사적 발전과정 속에서 미술작품의 특성과 양식을 연구하는 분야로, 미술과 역사의 중간 영역을 아우르고 있다. 미술사는 최근(19세기)까지 미학의 범주에서 다루어져 왔지만 고전기 그리스 양식을 유럽 미술의 원류로 인식한 독일의 J. J. 빈켈만이 유럽 미술을 연구하면서 미술사 분야가 하나의 독립된 학문으로 자리 잡게 된다.

'예술론(藝術論 : Theory of Art, Essay on Art, Théorie d'art)'은 문예학(文藝學), 조형예술론(造形藝術論 : 건축, 조각, 회화 등 시각예술분야 전반), 연극학(演劇學), 음악학(音樂學), 무용학(舞踊學) 등 예술 분야의 전반에 걸친 학문 영역을 통칭하고 있다. 미술 전공 학과에서는 주로 조형예술론 분야를 다루고 있다.

미학의 연구 영역에서 우리가 다루는 분야는 '시각예술'로 조형예술론에서 다루는 미술(한국화, 서양화, 조각, 미디어아트, 설치, 디자인, 공예, 사진 등)과 건축을 포함시킬 수 있다.

미술의 기원은 선사시대의 원초적인 종교의식 또는 전례(典禮)에서 찾을 수 있으며, 특히 선사시대의 거석문화(巨石文化 : Megalithic Culture) 시기에서 보이는 종교적·주술적 의미에서 시작된 것으로 유추한다. 이와 같은 종교적·주술적 목적으로 만들어진 부산물들이 오

늘날 다양한 예술의 기원이 되었다고 할 수 있는데, 제단과 신전 등은 건축으로, 신상(神像)은 조각이나 입체미술로, 선사인의 가무(歌舞)는 음악과 무용으로, 벽화는 회화로, 장신구는 공예로, 기원(祈願)은 문학(시)로 각각 발전하였다고 볼 수 있다.

미술의 기원을 고대의 종교적 의식에서 찾아내는 것은 우리나라에서도 발견할 수 있다. 중국 사서에는 한반도의 여러 지역(나라)에서 영고(迎鼓 : 부여, 음력 12월), 동맹(東盟 : 고구려, 음력 10월), 무천(舞天 : 동예, 음력 10월), 기풍제(祈豊祭 : 삼한, 음력 5월), 시월제(十月祭 : 삼한, 음력 10월) 등과 같이 제사와 가무, 음주가 어우러진 제천행사가 있었는데, 이는 부족(민족) 간의 단합을 위해 선사시대부터 이어온 종교의식에서 비롯된 것으로 보아야 할 것이다. 이런 제천행사들은 삼국시대 이후 팔관회(八關會)나 연등회(燃燈會)와 같은 국가적 행사로 이어지게 된다.

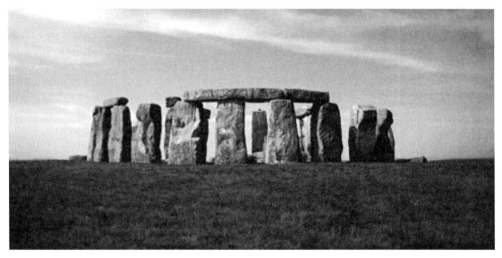

▲ 영국 윌트셔 주 솔즈베리 평원의 〈스톤헨지〉

인지가 발달하면서 사람들은 자신이 느낀 것을 밖으로 표현하기 시작한다. 사람의 뇌 속에 있는 오감(시각, 청각, 후각, 미각, 촉각) 중에서 어떤 감각을 끄집어내거나 강조하여 표현하는가에 따라 양식(樣式 : style)이 등장하게 된다. 미술은 시각적으로 표현하는 예술 장르로, 미술 교육을 받은 미술가의 시각예술 창작품을 '미술품(oeuvre d'art)'이라고 한다.

시각예술품(미술품)을 해석하는 데 있어서 다양한 시각이 존재하는데, 성 어거스틴(St. Augustin : Aurelius Augustius : 354~430)은 그의 저술인 〈참회록(고백록, Confessiones) (397~400)〉에서 '정신의 눈(Mentis Oculi, 멘티스 오큘리)'을 통하여 가장 숭고한 아름다음의 형식을 볼 수 있는 가능성에 관해 언급하였다.

그리고 스위스의 미술사가인 야코브 부르크하르트(Jacob Bruckhardt, 1818~1897)는 예술작품이 가지는 설득력에 대하여 언급하였다. 예술을 인간에 비유하면서 유한적 존재로서 작품을 받아들여야 하는데, 마치 어떤 고아가 다른 부모에게 가족으로 받아들여질 수 있듯이 미술품도 마음을 끄는 어떤 호소력이 있어야 한다고 주장하였다.

또 다른 스위스 미술사가인 요제프 간트너(Joseph Gantner, 1896~1988)는 예술작품이 가지는 특성에 대해 언급하면서, 첫째, 보편성이 있어야 하며, 둘째, 인격(Personality)이 갖추어져 있어야 하고, 셋째, 작품은 작가의 화신(化身)이 되어야 한다고 역설하였다.

▪ 작품의 성격을 파악하기 위한 구분

하나의 작품을 파악하기 위하여 다음과 같은 요소로 분석할 수 있는데, 첫 번째는 a. 재료(材料), b. 기법(技法), c. 소재(素材)로 나누어 분석하는 방법이며, 두 번째는 a. 재료(材料), b. 기술(技術), c. 목적(目的)으로 분석하는 방법, 그리고 세 번째는 a. 발생론[發生論 : Geneology, 작품의 양식(Pattern)으로 분석], b. 장소성(場所性 : Topology, 작품 속의 묘사 대상이 적절한 장소나 위치를 차지하고 있는지를 분석, 성화나 불화 등 종교화의 경우), c. 도상학(圖像學 : Iconology, 도상과 결합된 이야기, 신학상의 문헌이나 종교적 활동과 작품 내용과의 관계를 연구) 등의 방법으로 연구할 수 있을 것이다.

02장 J. J. 빈켈만이 밝힌 서양미술사의 원천

앞에서는 '미술'에 내재한 다양한 의미와 예술론의 범주에 관해 살펴보았다. 그러면 이제 선사 시대(구석기 시대와 신석기 시대)의 미술품에 담긴 특성에 관해 알아보고 서양 미술의 원천이 된 미술은 어떤 것이며, 빈켈만은 왜 그리스 고전기 미술을 높이 평가하고 있는지 소개하기로 한다.

01 구석기 시대 미술

구석기 시대 사회는 '원시공산주의(原始共産主義 : Primitive Individualism)' 사회로 중국 고대의 요순(堯舜) 시대[태평시대를 읊었다는 〈고복격양가(鼓腹擊壤歌)〉에 잘 드러나 있다. 노래의 내용은 '해 뜨면 일하고 해지면 쉬네, 우물 파서 물마시고 밭 갈아 밥 먹으니 제왕의 힘이 내게 무슨 상관인가.(日出而作 日入而息 鑿井而飮 耕田而食 帝力何有於我哉)']와 같은 이상적 사회라고 할 수 있는데, 공동체 생활을 영위하며, 계급의 뚜렷한 구분이 없고 공동생산, 공동배분의 평등사회라고 할 수 있다.

구석기 시대 미술의 대표작으로, 스페인과 프랑스의 경계를 이루는 피레네 산맥의 알타미라(Altamira) 동굴벽화나 프랑스 남부 돌로뉴(Dologne) 지방의 라스코(Lascaux) 동굴벽화에 묘사된 이른바 '동굴미술' 그림을 보면 아주 구체적으로 '여실(如實)한 표현'이 뚜렷이 나타나고 있다.

구석기 시대 미술에서 자주 등장하는, 동물을 주제로 한 그림은 당시의 현실적 시대상황인 수렵채취 사회의 모습을 생생하게 반영하고 있으며, 한편 여성의 형상을 많이 제작한 것은 모성(母性)을 강조하는 작품으로 다산을 기원하는 구석기인의 소망이 표현된 것으로

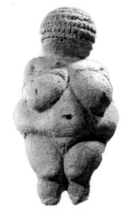

보인다. 여성의 출산(생산력)에 대한 강조는 여신상(女神像 : Venus)의 제작과 여신숭배로 이어지게 되는데, 여성이 아이를 임신하고 출산하여 양육하는 과정이 마치 대지(大地)가 만물을 품고 생육시키는 자연 현상의 위대함과 결부되어 대모지신(大母地神 : Mother Goddess 또는 대지모신 : 大地母神)에 대한 신앙으로 발전하여 〈빌렌도르프의 비너스(Venus of Willendorf)〉를 비롯한 수많은 여신상의 출현으로 나타나고 있다. 선사 시대 여신상 묘사의 특징으로 유방과 골반 부위의 강조를 들 수 있는데, 이는 수유기능과 출산기능에 대한 과장된 묘사를 통하여 다산과 양육을 기원하는 소망을 드러낸 것이라 할 수 있다.

우리가 〈빌렌도르프의 비너스〉를 살펴보면, 신체 각 부분의 묘사가 사실적임을 알 수 있는데, 이는 대모지신(여신상)의 이미지를 표현하는 데 있어 만든 이의 상상력에 의한 것이 아니라, 그 당시 유달리 가슴과 골반이 발달했던 다산한 여성을 모델로 하여 만든 것이라고 할 수 있다. 풍만한 배로 인해 배꼽이 옆으로 길게 표현되어 있고, 무릎도 상체의 무게로 인해 돌출된 표현은 실제 여성을 보고 만든 것임을 증명하고 있다.

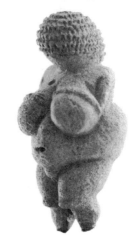

▲ 〈빌렌도르프의 비너스〉

이렇게 구석기 미술은 일종의 주술(呪術 : Magic)행위의 결과로 제작되었는데, 구석기인의 소망을 담은 그림이나 소조상(塑造像)의 제작과 같은 행위를 통해 보상을 받고자 한 것이다. 벽화에 그려진 동물 중 창에 찔려 상처받은 동물의 묘사는 사냥의 성공을 기원하는 현실에서의 절박함을 타개할 목적으로 제작되고 있다. 구석기 시대 미술품의 제작은 하나의 주술적 행위(Magicism)로 볼 수 있는데, 미술행위의 대상은 현실세계이며 곧 자연이라고 할 수 있다. 이렇게 현실과 자연을 일치시키는 사고는 미술행위에서 원시적 자연주의(Naturalism)를 낳게 되어 인류 최초의 구석기 미술이 탄생하게 되었다. 구석기 미술의 기본 원리(이념)는 주술행위이며 현실을 강하게 반영하고 있다.

그림이나 조각의 표현에 있어 구석기 미술의 특징은 본 것을 있는 그대로 묘사하려고 한 것이며, 구석기인의 이러한 표현을 현대 미술가의 눈으로 바라보면 자연주의적이고 사실주의적인 태도였다고 해석할 수 있다.

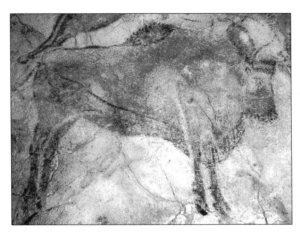

▲ 〈알타미라 동굴 벽화〉의 '들소' 부분

수렵과 채취를 주로 하던 구석기 시대가 지나고, 사람들이 모여 살기 시작했으며, 도시가 형성되고 사회 속에서의 활동이 늘어나면서 상호 의사소통이 중요해지고 언어의 구사 능력이 발달하게 된다.

인간은 언어를 사용하면서 뇌(腦)에 언어를 담당하는 부분이 자리 잡게 되고, 언어의 구사를 담당하는 뇌가 자아를 인식하는 주도권을 가지게 된다. 이런 영향으로 기원전 약 500년 경에는 그리스 문화권과 중국 문화권에서 추상적인 개념이나 관념을 나타내는 어휘가 획기적으로 증가하여 철학사상과 시(詩), 문학 등 다양한 문예와 사상이 동양과 서양에서 비슷한 시기에 등장하고 있다. 그리스에서 〈일리아드(Iliad)〉와 〈오딧세이(Odyssey)〉 등이 성립되는 비슷한 시기에 중국 황하와 위수(渭水) 유역에서는 주(周) 왕조 때 각 지방의 노래인 〈시경(詩經)〉, 양자강 유역에서는 시인 굴원(屈原)의 〈초사(楚辭)〉가 등장하였다.

신석기 혁명(Neolithic Revolution) 이후 수렵채취 경제는 농경목축 경제로 전환되기 시작하였으며, 문자(쐐기형 문자, 상형문자, 결승)의 사용과 잉여생산물을 보관하기 위한 토기를 사용하는 발전을 가져온다. 신석기 시대 미술의 특징 중 하나로, 사회체제가 발전하면서 종교가 발전하게 되는데, 전능신(全能神 : All Mighty God)에 대한 관념의 정착과 이에 관한 의식(儀式)의 발전이 특징적이라고 할 수 있다.

신석기인들은 그들이 사는 세계를 자연[自然 : 현실세계(Visible World, 보이는 세계)]과 초자연(超自然 : 영혼 · 정령의 세계, 보이지 않는 세계)으로 나누어 보게 되었는데, 이러한 2분법적 사고는 실제로 볼 수 없는 '불가시(不可視)의 세계(Invisible World)'를 상징적으로 묘사로 이어진다. 신석기 시대에는 이렇게 보이지 않는 세계를 시각적으로 묘사하기 위하여 그림과 조각에서 추상적 · 상징적 표현이 나타나기 시작한다.

우리가 신석기 미술의 추상성과 상징성을 이해하기 위한 방법 중 하나는 아동화의 발달단계와 비교해 보는 것이다. 아동미술에서 아동화의 발달단계는 착화기[(錯畵期, =난화기)亂畵期)], 전도식기(前圖式期), 도식기(圖式期), 사실기(寫實期)의 4단계로 구분한다. 여기에서 전도식기는 시각적 정보를 이용하는 그림을 그리는 단계로, 처음 본 것을 그대로 표현하며, 뇌 속에서 가공되지 않은 시각 정보 그대로를 충실하게 재현하는 우뇌적 그림을 보여주고 있다. 전도식기 다음의 도식기에서는 언어로 표현이 가능한 그림을 그리는 단계로, 언어적 개념을 그림으로 표현하려 한 좌뇌적 그림을 보여준다. 인지의 발달을 아동화의 발달단계와 비교하면, 사실적이고 시각적인 생동감 넘치는 우뇌적 그림을 구석기 미술로, 정면상이 강조되고 기하학적인 좌뇌적 그림을 신석기 미술로 볼 수 있다.

02 신석기 시대 미술의 추상성

신석기인들은 구석기인과 달리 도식기 그림처럼 언어적 정보를 그림으로 표현하려고 하였으며, 본래는 사실적으로 묘사하려 하였으나 뜻한 바와 달리 도식적(기하학적, 추상적, 상징적) 그림이 되었던 것으로 볼 수 있다. 결과적으로 신석기 미술의 추상성과 상징성은 현대 미술가의 조형이념으로 구현된 것으로 볼 수 없으며, 다시 말해 화가가 미술가로서 뚜렷한 제작의지를 가지고 만들어 낸 '예술품'으로 보기는 아직 이르다고 할 수 있다.

▲ 불가리아의 신석기 시대 토기

미술품이 처음 만들어지게 된 원인 중 하나로 보링거의 '공간공포심' 회피를 들 수 있다. 독일의 미술사가인 빌헬름 보링거(Wilhelm Worringer, 1881~1965)는 인류가 추상적 이미지의 미술작품을 처음으로 제작하게 된 원인을 '공간공포심(空間恐怖心 : Horror Vacuity)의 회피'에서 찾고 있다. 인지가 발달하지 못한 선사 시대 인간은 외부 세계에 대한 두려움을 극복하기 위해 비어 있는 자신의 주거공간(동굴 등)에 다양한 기호, 문양, 기하학적 형태 등을 그리거나 새겨 넣기 시작했으며, 이런 행위가 선사

시대 인간의 감정이 이입(移入)된 추상적 표현이 최초로 시작된 것이라는 해석이다. 빌헬름 보링거(Wilhelm Worringer)는 현대미술 속의 추상미술도 이러한 맥락에서의 분석이 가능하다고 주장하여 작품 분석의 영역을 확대시키고 있다.

신석기 미술에 등장하기 시작한 추상(抽象), 상징(象徵) 그리고 장식(裝飾)적 특성은 이후의 문화발전에도 지속적으로 영향을 주어 수많은 민족의 역사, 신화, 구전문학 속에서 금기(禁忌 : Taboo), 토템(Totem), 주술(Magic), 신성기호(神聖記號) 등으로 나타나고 있다.

03 J. J. 빈켈만과 그리스 미술

독일의 미술사가이며 고고학자인 요한 요아힘 빈켈만은 저서인 〈그리스예술의 모방에 관한 고찰(그리스예술 모방론, Gedanken über die Nachahmung der griechischen Werke)(1756)〉을 통하여 그리스 미술이 유럽 미술의 원류임을 입증하고자 노력하였다. 빈켈만은 그리스 미술 중에서 특히 고전기(古典期 : Classic)를 예찬하며 미적으로 가장 완벽한 경지에 이른 미술양식으로서 후대 유럽에서 나타나는 미술양식의 모범으로 간주하고 있다.

그의 분석에 따르면 고대 그리스인들이 높은 문화를 성취할 수 있었던 이유 중 하나는 지혜와 예술의 신인 미네르바(Minerva)가 그리스인에게 좋은(온화한) 땅을 주었기 때문으로 풀이한다. 지중해성 기후에 속한 그리스의 온화한 자연환경으로 인하여 사람들이 나체로 생활하기 용이하였으며, 인체미를 자연스럽게 찾아낼 수 있었던 그리스인들은 인체를 뛰어난 예술작품으로 표현하게 되었다는 것이다. 그리스에서 '좋은 취미[Geschmack(독), bon goût(프) : 예술]'가 날로 더해가면서 그리스에 유럽 미술의 씨앗이 뿌려지게 되었는데, 그 바탕은 온화한 사계절과 총명한 인성을 가진 그리스 민족이며, 이로 인해 찬란한 문화가 꽃필 수 있었다는 것이다.

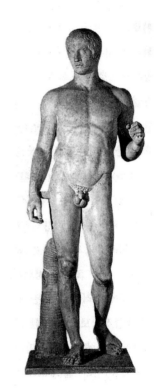

▲ 폴리클레이토스의 〈창을 멘 남자〉

빈켈만은 그리스 미술의 대표작으로 고전기 조각가 폴리클레이토스(Polykleitos)의 〈창을 멘 남자(Doryphoros)〉를 손꼽으며 표현에 있어서 과장도 없고 노골적이지도 않은 모습에서 '미의 최고의 법칙을 구현'하고 있다고 평가하였다. 이에 비하여 르네상스 시기 미켈란젤로의 조각을 보면 육체파적인 표현으로 인하여 과장된 근육의 묘사가 드러난 것으로 볼 수 있다. 빈켈만은 '그리스 미술은 단정하고 온화하지만 나약하지 않다'고 평가하면서 그리스 미술의 고전기(Classic) 양식의 특성에 대하여 '고요한 위대성, 고귀한 단순성(Stille Grösse Edle Einfalt)'이라고 정의하였다. 영원불변의 아름다움을 추구하는 그리스 미술과 개성적 아름다움을 추구한 로마 미술은 다음 장에서 소개하기로 한다.

1. 빈켈만의 '예술의 특수 3형식'

빈켈만은 예술분야를 3가지 형식으로 분류하여 유럽문화의 특성을 지역과 문화권별로 분석하고자 하였다. 그는 예술을 표현형식에 따라 세 가지 형식으로 분류하여,

첫째, 상징적 형식(Symbolic Form),

둘째, 고전적 형식(Classic Form),

셋째, 낭만적 형식(Romantic Form)으로 나누었으며, 각각의 지리적(분포지역) 특성과 정신적(종교적) 측면, 대표적 작품, 그리고 신상(神像)의 형상표현의 관점에서 분석하고 있다.

'예술의 특수 3형식'으로 불리는 각각의 형식에 관한 분석 내용은 다음과 같다.

첫째, 상징적 형식(Symbolic Form)의 예술은 이집트, 코카서스 지방, 중동지방에서 나타나며, '자연종교(自然宗敎)' 내지는 초기단계의 종교가 등장한다. 상징적 형식의 예술은 '건축'을 통해 구현되는데, 대표적인 작품으로는 피라미드, 마스터바(Mastaba : 이집트에서 피라미드 이전에 나타난 분묘건축 양식), 스핑크스 등의 작품이 있으며, 신상으로 나타날 때는 '괴물'의 모습이나 '반인반수(半人半獸)'의 형상으로 제작되고 있다고 분석하였다.

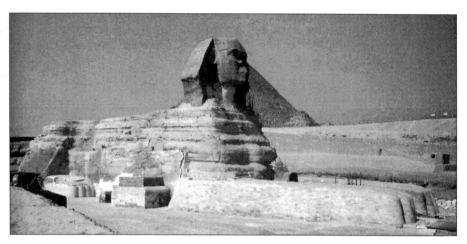

▲ 상징적 형식의 예 : 이집트의 기자에 있는 〈대 스핑크스〉

둘째, 고전적 형식(Classic Form)의 예술은 예술의 완성단계라고 빈켈만은 평가하고 있다. 고전적 형식은 그리스 지역(지중해 연안)에서 발전하였으며, 애국적인 기풍과 서사문학이 발달하는 '예술의 종교'로 나타난다고 하였다. 고전적 형식의 예술은 '조각'을 통하여 완성될 수 있었고, 신상으로 나타낼 때는 '인체미(人體美)의 이상화(理想化)'를 통하여 신성(神性)을 표현하였다고 분석한다.

셋째, 낭만적 형식(Romantic Form)의 예술은 북유럽(독일을 중심으로 한 북유럽) 지역에서 발전하였으며, '성령(Holy Spirit)의 기독교'로 나타나고 있다. 낭만적 형식 예술의 완성은 '회화'와 '음악(독일의 바그너는 게르만 민족의 서사와 기사도, 사랑을 오페라로 제작함)' 그리고 '문학'과 같은 예술로 구현되었으며, 신상으로 나타날 때는 인간의 모습으로 세상에 내려왔으며 사망 후 부활한 '예수(Jejus)'의 모습으로 구현되었다고 분석한다.

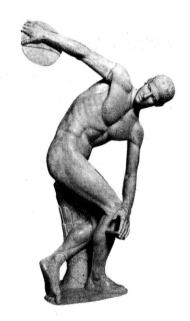

▲ 고전적 형식의 예 :
미론의 〈원반 던지는 사람〉

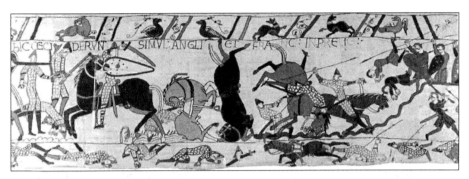

▲낭만적 형식의 예 : 〈바이외의 타피스트리〉

이렇게 빈켈만은 고대문명(이집트, 메소포타미아)의 예술과 정신(상징적 형식)이 고전기 그리스(고전적 형식)를 거쳐 중세 이후 기독교 유럽(낭만적 형식)으로 이어지는 문화와 종교의 발전 단계로 미술사의 흐름을 분석하고 있다.

2. 빈켈만의 그리스 미술의 고전적 형식 분석

'대자연이 인간에게 예술적 법칙을 부여해 준다.'

그리스인들은 예술을 통하여 자연을 공부한다고 생각하였다. 운동장(Gymnasion), 광장(Agora), 극장(Theatron), 신전에서 인체미를 갖춘 좋은 모델을 보게 되어, 이런 이상적인 상(Ideal Image)을 자연 속에서 친숙하게 볼 수 있는 전제 조건이 있기 때문에 인체미에 대한 소양을 기를 수 있었다고 빈켈만은 주장하고 있다.

빈켈만이 해석하는 그리스 고전기 미술의 본질은 '자연(인간)의 이상화'로서 그리스 신상은 조각가의 손에 의해 인간(실제 인물)을 이상화시켜 만들어 낸 상상력의 산물이다. 그는 그리스 조각에서 비너스나 아폴론 등은 자연과 정신의 결합을 미술(조각)로 표현한 것으로 보고 있다. 형태미로 볼 때 '가장 아름다운 자연'을 추구한 것이 그리스 미술이다. 미의 객관적 법칙성을 살아 있는 인체에서 찾은 그리스인은 자연 상태의 누드모델(인간)을 보고 최고의 자연을 인간에서 찾았다.

사람의 눈에는 사람이 가장 아름답게 보이는 것을 '유(類)의 미(美)'라고 한다. 그리스 미술(조각)은 자연에 충실하면서 인체의 윤곽과 옷자락 주름 등 선(線)을 중요시 하였는데, 많은 그리스 조각 작품에서 옷과 인체 윤곽선을 같이 살리는 표현이 드러나며 기품 넘치는 단순성과 조용하면서도 위엄 있는 모습의 단정함에서 과장된 묘사가 없는 특징이 잘 나타나고 있다.

3. 빈켈만이 보는 〈라오콘(Laocoon) 군상〉

1506년 1월 로마의 산타 마리아 마조레 성당 인근의 포도밭에서 발굴된 〈라오콘 군상〉은 조각가인 줄리아노 다 상갈로(Giuliano da Sangallo)와 미켈란젤로(Michelan‒gelo Buonarroti)의 추천으로 교황 율리우스 2세가 구입하여 바티칸 박물관에 전시하게 된다.

그리스 조각의 대표작 중 하나로 잘 알려진 〈라오콘 군상〉에 대하여 빈켈만은 두 가지 면에서 이 작품의 우수함을 분석하고 있다. 하나는 '보기가 좋다'는 것으로 작품을 대할 때 한 눈에 들어오는 감성적·시각적 만족에 대한 우수함을 평가하였으며, 다른 하나는, '교훈적이다'는 것으로 지적(知的)인 만족, 즉 육체미보다는 지성미가 고차원적인 것으로 생각하였다.

빈켈만은 훌륭한 미술품이라는 것은 감각적(시각적)인 것 이외에 지성적이며 정신적인 희열을 위해서 존재하여야 한다는 점을 주장하며, 〈라오콘 군상〉은 지성과 감성의 조화가 잘 이루어진 작품임을 강조하였다.

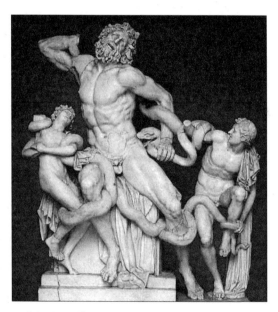

▲ 〈라오콘 군상〉

03 장 플라톤의 그리스 미술과 플로티노스의 로마 미술

서양의 고대 미술품을 이해하는 데 있어서 가장 뚜렷한 두 가지 문화는 그리스와 로마라고 할 수 있다. 그리스 미술이 고전기 이후 이집트와 근동지방의 아시아 – 아프리카적 문화의 영향에서 벗어나 유럽 미술의 원류(源流)가 되었다고 한다면, 로마 미술은 그리스의 문화를 받아들였지만 창의적으로 해석하여 지중해 세계와 유럽 대륙에 널리 통용될 수 있는 문화를 전파한 국제적 성격을 구축한 것이 특징적이라고 할 수 있다.

로마 제국의 팽창으로 인한 식민지 건설은 지금까지도 유럽 대부분이 라틴 알파벳을 사용하는 문화권을 유지하게 만들었다. 이 장에서는 그리스 미술과 로마 미술의 특성을 플라톤(Platon)과 플로티노스(Platinos)의 이념을 각각의 대표적인 예로 들어 비교하면서 두 미술 양식의 차이점을 소개하고, 남유럽과 동유럽의 문화적 특성도 간단히 살펴보기로 한다.

01 그리스 미술과 로마 미술의 비교

가장 단순하게 정리하면 그리스 미술은 영원불변하는 고요한 아름다움을 추구하였으며 로마 미술은 역동적인 개성적 아름다움을 추구하였다고 할 수 있다.

그리스 미술의 특성은 〈헤르메스(Hermes)〉 신상을 대표적인 예로 들었을 때, 보편적으로 인정받을 수 있는 인간상을 추구하는 것이다. 그리스 미술 작품으로 만들어진 인간의 모습은 감각이나 감정이 배제된 지적(Intellectual) 인간상으로 나타나며, 이러한 모습은 그리스 미술의 이상화(理想化 : Idealization) 경향을 반영하고 있다.

플라톤의 사상에 의해 해석이 가능한 그리스 미술은 자연을 초월(Transcend)하는 영원불변하는 고요한 아름다움을 추구하고 있다. 제우스를 가장 엄숙한 모습으로, 아프로디테를 가장 아름다운 모습으로 표현하는 [전형적(typical)인 인물을 만들어내는] 그리스 조각은 전체의 조화를 중시하고 있다.

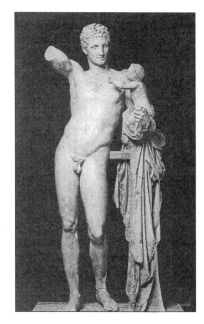

▲ 프락시텔레스의 〈헤르메스〉

로마 미술의 특성은 〈아우구스투스(Augustus) 황제〉 초상조각을 대표적인 예로 들었을 때, 개성미(Individual Beauty)를 추구하는 것이라고 할 수 있다. 강인한 군인이자 노련한 정치가인 율리우스 시저와 잔혹한 독재자인 카라칼라를 생생하게 표현한 로마 조각 작품은 감각적이고 사실적 묘사가 두드러진 개성적인 인간상을 잘 드러내고 있으며, 이러한 모습은 예로부터 로마 귀족 가문 조상들의 생전 모습을 충실히 재현하여 보존하려는 로마 미술의 현실화(現實化 : Realization) 경향을 반영하고 있다.

플로티노스(Plotinos)의 이념에 의해 해석될 수 있는 로마 미술은 자연에 내재(Immanent)된 동적(動的)인 아름다움을 추구하고 있다. 개성적(Individual)인 인물을 만들어내는 로마 조각은 세부의 묘사에 충실하고 있다.

▲ 〈아우구스투스 황제〉

남유럽과 북유럽, 동유럽의 문화특성 비교

유럽 문화권을 지리적 특성을 통해 나누어 보면, 유럽 대륙의 중앙부에 위치한 알프스 산맥을 중심으로 북부 지역을 북유럽으로, 남부 지역을 남유럽으로, 발칸반도의 여러 나라(그리스 제외)와 슬로바키아, 체코, 폴란드에서부터 러시아 우랄산맥에 이르는 동유럽으로 구분할 수 있다.

1. 남유럽

지리적으로 지중해 연안에 위치하고 있으며, 라틴계 민족(라틴 어족 : Latin peoples 또는 로망스어족 : Romance peoples)으로 그리스, 루마니아, 이탈리아, 스페인, 포르투갈 및 프랑스가 포함된다. 건축과 회화에서 화사하고 밝은 원색적 색채가 많이 나타나는데 이것은 지중해 지역의 많은 일사량의 영향이라고 할 수 있다. 특히 이탈리아의 성당 외관은 여러 가지 색대리석으로 화려하게 마감되어 단색 계열의 북유럽 교회와 대조를 이루고 있다.

라틴계 민족은 직관적이며 직선적 감정 표현이 특징적이며 종교는 로마 가톨릭(Roman Catholic)이다. 남유럽의 이탈리아는 중세와 근대에 걸쳐 일어난 로마네스크, 르네상스, 매너리즘, 바로크 등의 주요 미술양식의 발상지이다.

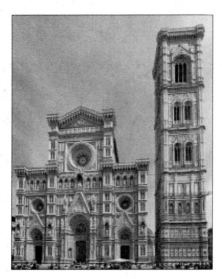

▲ 이탈리아 피렌체의
〈산타마리아 델 피오레 대성당〉

2. 북유럽

로마 제국시기에 게르마니아(Germania)로 부르던 지역이 포함된다. 지리적으로 북유럽 평원 지역을 중심으로 한 게르만계 민족(게르만 어족 : Germanic peoples)으로 지금의 독일, 네덜란드, 덴마크, 영국, 스칸디나비아 반도가 포함된다. 상징적 색채는 어두운 중간색 계열 색조로 많이 나타나는데 이것은 북유럽인의 신중한 성격이 화려한 색보다는 중간색을 선호하는 결과라고 할 수 있다.

게르만계 민족은 사변적이며 관념적이고 종교는 대부분 개신교(Protestant)이다. 북유럽을 중심으로 발전한 근대 철학은 데카르트와 베이컨의 과학적 인식에 관한 논의에서부터 데카르트, 흄, 로크의 관념의 기원에 관한 논쟁, 홉스와 스피노자의 인간의 행복과 자유에 관한 도덕관, 루소와 볼테르의 계몽사상과 라이프니츠, 칸트, 헤겔의 독일 고전철학으로 이어졌다.

▲ 독일 보름스의 〈루터의 종교개혁 기념예배당〉

3. 동유럽

유럽 동부와 우랄산맥에 이르는 지역에 거주하는 슬라브계 민족(슬라브 어족 : Slavic peoples)으로 러시아, 벨로루시, 우크라이나, 체코, 슬로바키아, 폴란드, 발칸반도 여러 나라가 포함된다. 아시아 문화의 영향과 동로마제국의 영향으로 금색의 사용 등 찬연한 색조가 많이 나타난다.

대륙성 기후 지역으로 혹한과 혹서가 교차되는 동유럽은 포용적이고 집단적인 슬라브 민족의 특성이 드러나고 있으며 종교는 대부분 동방정교[러시아 정교(Russian Orthodox), 그리스 정교(Greek Orthodox), 우크라이나 정교 등]이다.

슬라브 문화의 형식(양식)적인 면에서는 유럽적인 특징을 보여주고 있지만 정신적인 면에서는 일면 아시아적 기질을 보여주고 있다. 이는 슬라브족의 문화가 유럽인의 뇌와 아시아인의 뇌가 융합하여 이룩한 문화라고 할 수 있는데, 동방 정교의 로마네스크 성당 건축에서 좁고 긴 창을 만들면서 동시에 지붕이 양파 모양의 둥근 돔을 가지고 있는 것을 예로 들 수 있다. 러시아 회화의 경우 르네상스 미술의 투시원근법을 자발적으로 만들지는 못했으며 배워서 받아들이고 있다.

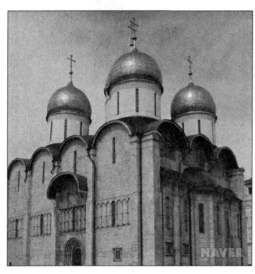

▲ 러시아 모스크바의 〈우스펜스키 성당〉

서양 미술에서 고대(古代)는 그리스와 로마 시대이며, 미술사가인 빈켈만에 의해 그리스 미술은 유럽 미술의 원류가 되었고, 그리스의 고전기(Classic) 미술은 후세에 여러 세기에 걸쳐 가장 본받을 만하고 영향력 있는 미술양식으로 인정받게 되었다.

예술론에서 플라톤과 플로티노스의 이념 비교는 그리스 미술과 로마 미술의 비교와 견주어 풀어 볼 수 있을 것이다. 이데아(Idea)를 중요시한 그리스의 플라톤과 일자(一者 : The One)의 개념을 내세운 로마의 플로티노스를 각각 비교해 보기로 한다.

1. 플라톤

플라톤(Platon, Plato, BC 427~BC 347)은 이상(理想), 이데아(Idea : 진리, 신의 창조적 진리)를 최고의 개념으로 설명하고 있다. 그는 이상주의자(Idealist)로서 분유(分有 : Metexis)를 이야기하는데, 우리가 어떤 사물을 보고 아름다움을 느끼는 것은 그 사물 속에 이데아가 들어 있기 때문이며, 이렇게 모든 사물의 공약수처럼 이데아를 '나누어 가지고(분유)' 있기 때문에 사람은 아름다움을 느낄 수 있다고 말한다. 꽃이 아름다운 것은 꽃 속에 이데아를 나누어 가지고 있기 때문이며, 어떤 사물이 추한 것은 이데아가 결여되어 있기 때문으로 해석하고 있다.

플라톤은 〈국가론(國家論 : Politeia)〉에서 '동굴의 비유'를 들어 미(아름다움)의 근원인 이데아를 찾아야 한다고 역설한다. 이 비유는, 동굴의 입구에서 빛이 비추게 되면 다른 한편에는 그림자를 보게 되는데, 그림자의 근원은 태양(이데아)이며, 형상으로 나타나는 것은 그림자(Eidos)이므로 우리는 모름지기 태양과 같은 '참다운 지(知 : Epistheme)'를 추구해야 하며, 그림자와 같은 '헛소문이나 감각적인 것(억견 : 臆見 : Doxa)'을 추구해서는 안 된다고 주장한다.

'에이도스'를 보지 말고 '이데아'를 찾는 것이 중요하다고 하는 플라톤은, 이데아는 하나 뿐인 것(진리)이며, 태양에 비유할 수 있고, 근원적인 것이며, 지적(知的 : Noeta)이며, 이상(理想 : Ideal)인 것으로 해석한다. 한편 에이도스는 여럿이며, 그림자에 비유할 수 있고, 현상(現象)적인 것이며, 감각적이고 감성적(Aistheta)이며, 현실(現實 : Real)인 것으로 해석하고 있다. 결국 플라톤은 외형(형태 묘사)에 급급하지 말고 이데아를 표현하기 위한 근원의 파악이 중요하다고 강조한다.

이데아의 본체는 선(善 : agathon, 라틴어로는 bonum)이다. 여기서의 선은 악(惡)과 상반되는 원리가 아닌 세상의 원리를 말한다. 미(美)는 선에 속해 있는 존재로 미는 선이 바깥으로(감각적인 현실로) 드러난 것이라고 판단한다. 여기에서 '미는 진정으로 믿을 것은 못된다'라는 관념이 생겨난다.

그리스 희곡의 비극(悲劇)을 보면 대부분 선과 악의 대결이 주제로 등장하는데, 패륜적 주제인 근친상간 등을 통하여 선과 악의 대결을 보여주며 이를 통해 선의 승리를 주장하고 있다.

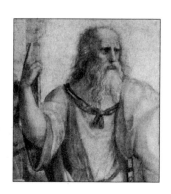

▲ 플라톤, 라파엘로의
〈아테네 학당〉 부분

플라톤은 신(神)과 인간의 관계를 종적인 관계로 생각한다. 대자연 속에는 여러 신이 존재하는데, 신과 인간 사이에는 '건널 수 없는 강'이 존재하며 인간은 늘 강 건너를 동경해 왔다. 신과 인간을 연결해 주는 한 가닥 '황금의 실(Logos)'이 있는데, 인간은 신이 연결해 놓은 실에 이끄는 대로 끌려가는 한 시대의 장난감과 같은 존재로 운명(運命)에 끌려 다니는 격이라고 할 수 있다. 인간은 자신을 만든 조물주(造物主)라는 존재를 생각할 수 있는 능력을 부여받았으며, 신의 존재를 인간이 부인할 수는 없다고 한다. '말씀'이라고도 해석할 수 있는 로고스는 언어학적 언어가 아닌 진리(眞理) 또는 동양에서의 '도(道 : Tao)'인 것이다. 로고스 최고의 형식은 '시가(詩歌 : Mousike, 음악＋시＋율동의 종합으로서의 예술)'이며 인간은 시가를 통하여 신을 향해 다가갈 수 있다고 보았다. 유한적인 인간을 초월하여 영혼의 불사성을 추구하는 이런 관념은 인간이 동물적 에로스(Eros)에서 벗어나 정신적 에로스로 향상될 수 있음을 보여준다.

플라톤의 〈향연(饗宴 : Symposion)〉은 소크라테스와 제자들의 대화를 문답 형식으로 기록한 책으로 진리, 사랑 그리고 아름다움에 관한 대화가 등장한다. 그의 대화는 '산파술(産婆術)'이라는 기법으로 진행되고 있는데, 산파술은 대화가 이어지는 중에 실마리를 제공하여 문제의식을 계발하며 자연스럽게 주제에 대한 깨달음에 이를 수 있도록 하는 방법이다. 플라톤에 의하면 예술은 뮤즈(Muse) 신에게 선택된 사람들이 은혜를 받는 것과 같이 재능을 신에게서 부여받는 것으로, 예술가는 신적인 광기(狂氣 : Enthusiasm)와 예술적 영감(靈感 : Inspiration)을 부여받은 사람이 예술가가 될 수 있다고 말한다.

▌플라톤의 '2차 모방론'

플라톤은 세계를 자연계(自然界)와 이데아계(idea界)로 구분하였다. 그에 따르면 미술(美術)은 자연세계를 모방한 것으로서, 지성(知性)에 의한 것이 아니라 감각에 의해 만들어진 산물로서 자연계를 모방한 것으로 판단하고 있다. 이와 반대로 철학(哲學)은 자연계를 통해 직접 이데아를 상기시킬 수 있다고 보았다. 진리 그 자체인 이데아계를 1차로 모방한 것이 자연계이며, 1차 모방된 자연계가 '2차로 다시 모방(Double Immitation)'된 것이 미술이라고 생각하였다.

▌플라톤의 '예술가 추방론'

미술은 영적(靈的)인 것(이데아계)을 그려내야 하지만 진리가 모방되어 나타난 자연을 다시 보고 그리는 미술 작품은 실재(Reality)가 아니라 허상(虛像 : Illusion)을 보여주고 있을 뿐이라고 주장한다. 결국 플라톤의 판단으로는, 영원불변의 아름다움을 미술 작품을 통해 구현하는 것은 불가능하며, 미술은 모방일 뿐 진리를 보여주지 못하고 일루전만 보여준다고 생각하여, 도시(Polis)에서 미술가들을 추방해야 한다고 주장하였다.

그리스 미술에서 영원불변하는 미의 법칙을 캐논(Canon)이라고 하며, 건축과 수학에 모두 캐논을 적용하고 있다. 이것은 자연을 기하학적 입장에서 분석하여 이상화 하는 것이라고 할 수 있다. 그리스 캐논의 특성은 비례(比例 : Ratio), 균제(均齊 : Symmetria), 조화(調和 : Harmonia)로 요약된다.

2. 플로티노스

로마 시대 예술론에서 가장 중요한 비중을 차지하는 플로티노스(Plotinos : 205~270)는 신플라톤 주의(Neo－Platonism)의 대표자로 플라톤의 2원론(세계를 이데아계와 현상계로, 인간을 영혼과 육체로 나누어 보는 관점)을 1원론(1자의 개념)으로 극복하여 플라톤 사상을 새롭게 해석, 정리하였다.

▌플로티노스의 '유출설(流出說)'

플로티노스는 모든 자연(물질)이 초월적인 존재인 '1자(유일자 : 唯一者, The one)'로부터 나온 것이라고 말한다. 1자에서부터 가장 먼저 '흘러나온(유출)' 것은 정신(情神 : 이데아)이며, 다음으로 흘러나온 것은 영혼(靈魂)이라고 보았으며, 가장 나중에 흘러나온 것이 물질(物質)이라고 보았다. 또한 1자에서부터 물질이 흘러나왔지만 1자

라는 존재는 언제나 변함이 없다고 보고 있다.

그는 신의 창조적 본성(정신)과 인간의 영혼 그리고 육신과 자연(물질)을 각각의 존재로 생각하지 않았다. 플로티노스는 육신(물질)을 가진 인간이 자신의 영혼을 '묵상(contemplation)'을 통해서 정화시켜, 결국 정신(이데아)에 이를 수 있다고 보았다.

플로티노스의 '1자'의 개념은, 세계를 하나의 연속체로 보아 생물 속에 생명의 에너지, 이데아가 들어 있는 것으로 해석한다. 꽃 안에는 이데아가 들어 있으며, 총체 안에 분유(分有)하고 있는 이데아는 개념적인 것이 아닌 살아 있는 것으로 해석한다. 플로티노스는 1자의 생명력을 밖으로 표현한 것이 바로 그림(미술)이라고 말한다.

플로티노스의 1원론적 사고를 살펴보면, 그림이나 꽃을 보고 아름다움을 느끼는 감각 속에 생명이 있으며, 이데아가 함께 들어 있는 것이다. 직관을 주장하는 플로티노스의 사상은 '공작은 그 꼬리를 위하여 태어났다'는 문장으로 설명할 수 있다.

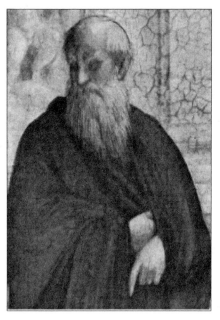

▲ 플로티노스, 라파엘로의 〈아테네 학당〉 부분

▍플로티노스의 '영혼론'

정신(누스 : nous), 영혼(spiritus, Geist, mind, esprit) 등 다양한 이름으로 불리는 영혼은 플로티노스에 따르면 '정신계와 감성계를 결합시켜 주는 것'이며, 영혼이 떠나면 육체와 정신이 분리된다고 생각하였다. 생명은 육체와 생명이 결합된 것이며, 모든 것에 영혼이 있다고 하였다. 또한 우리가 아름답다고 느끼는 것은 육체 속에 이데아가 나뉘어 박혀(분유) 있기 때문으로 풀이한다. 플로티노스의 미(美)는 영혼 속에 나타난 진리(logos)의 형상(形相 : eidos)이다. 심안(心眼 : 마음의 눈)이 곧 영혼이므로, 영혼은 깨끗하고 아름다워야 한다.

가장 숭고한 미는 영혼이 아름다운 사람에게 보이고 우리에게는 육체미(감각적 미)보다 고차적인 예지미(叡智美 : 지성미)가 중요하며, 육체에 깃든 영혼의 아름다움을 보아야 한다고 주장하였다. 선(善)의 광채 또는 선의 형식이 곧 미(美)하는 의미이다. 선한 창조주가 세상을 창조하였으므로 우리가 자연을 보면 쾌감을 느끼는 것이며 결국 선(善 : agathon)은 세상을 움직이는 원리인 것이다.

공자(孔子)가 〈논어(論語)〉에서 '시(詩) 3백 편을 한마디로 말하면 생각에 사악함이 없다(思無邪)'라고 밝힌 내용과, 시편(詩篇) 서문에서 '즐겁지만 음란하지 않다(樂而不婬)'는 평은 모두 예술이 단지 감각의 추구나 감각의 만족을 위한 활동이 아니라 정신적 · 지성적 만족을 얻기 위한 것임을 알 수 있다.

04장

중세의 시작

서로마 제국이 멸망하고 유럽은 중세(中世 : Middle Ages) 천 년의 긴 시기를 맞이하는데, 중세는 그리스, 로마 같은 고대 세계와는 문화적·종교적 성격이 상당히 달랐다. 이 장에서는 중세 미술의 특성을 토마스 아퀴나스의 시각에서 살펴보고, 비잔틴 미술의 특성과 중세와 고대의 시대 구분을 통해 중세 미술의 발전과정을 살펴보기로 한다.

01 중세 미술과 토마스 아퀴나스

기원후 5세기 서로마 제국이 게르만 민족의 이동과 전란으로 인해 멸망하고 혼란기를 거쳐 프랑크족의 첫 왕조인 메로빙 왕조(Dynastie Mérovingienne(481~751))가 성립된다. 그후 메로빙 왕조의 궁정 재상인 샤를 마르텔(Charles Martel)이 732년 프랑스의 투르 – 프와티에(Tours – Poitier)에서 피레네 산맥을 넘어 침공해 온 압드 알 라흐만(Abd al Ra – hman : 스페인 우마이야 왕조 창건자)의 무슬림군을 격파하였고, 샤를 마르텔의 아들인 페팽(프랑스사에서 '단신왕(短身王) 페팽(Pépin Ⅲ le Bref : 페팽 3세)'으로 불림)은 751년 카롤링 왕조(Dynastie Carolingienne : 751~987)를 열었다.

페팽의 아들인 샤를마뉴 대제[(Charlemagne : 독일사에서는 '카를 대제(Karl Magnus)'로, 라틴어로는 '카롤루스 대제(Carolus Magnus)]'라는 호칭으로 생전에 불림)는 북유럽의 대부분을 통일하고 기원후 800년 교황 레오 3세로부터 서로마황제로 대관식을 가진다. 샤를마뉴의 봉건제도와 정복활동으로 인한 서유럽 통일은 게르만족, 데인족 등을 기독교 문화권으로 이끌었는데, 프랑크 왕국은 고대 그리스 – 로마의 문화적 전통과 기독교를 유럽에 뿌리내리게 하여 종교적 영향력이 강한 중세(中世)를 열게 되었다.

중세 스콜라 철학의 대표적 학자인 이탈리아의 토마스 아퀴나스[Thomas Aquinas(영), Thomas d'Aquino(이) : 1224(1225)~1274, 시성(諡聖) 1323년]는 자연신학(自然神學 : Natural Theology)의 선구자이며 가톨릭 교회가 인정한 '교회학자 33인' 중 한 명이다. 자연신학은 신(神)에 관한 인식을 예수 그리스도에만 의존하지 않고 인간이 가진 이성(理性)의 능력을 가지고 탐구하려는 것을 말한다. 그에 따르면 신의 계시(啓示)가 꼭 비이성적인 것이 아니라는 것을 밝히려 했으며, 오히려 '(신의) 은총은 자연을 파괴하지 않고 오히려 완전하게 하는 것(gratia non tollit naturam, sed perficit)'으로 파악하고 있다.

자연신학 발생의 근거가 되는 것은 〈성경(聖經)〉 중 〈로마신자들에게 보낸 서간〉 제1장에, "하느님에 관하여 알 수 있는 것이 이미 그들에게 명백히 드러나 있기 때문입니다. 사실 하느님께서 그것을 그들에게 명백히 드러내 주셨습니다. 세상이 창조된 때부터, 하느님의 보이지 않는 본성, 곧 그분의 영원한 힘과 신성을 조물(造物)을 통하여 알아보고 깨달을 수 있게 되었습니다. 따라서 그들은 변명할 수가 없습니다."라는 말씀에서 기인한다.

아름다움에 관한 관점을 다루고 있는 〈시간론〉에서 아퀴나스는 '미(美)는 수(數)이다'라고 주장하는데, 미를 형식적·객관적으로 표현한 것을 비례(比例)로 보았다. 창조주가 설계한 자연과 창조적 질서의 자연이 아름답다고 생각하였다. 미에 대한 관심을 통하여 자연의 이치를 깨닫게 된다는 생각으로 논리적 사색의 필요성을 강조하고 있다.

그리고 최고선(最高善 : Summum bonum)이라는 것은 신의 대명사와도 같고 신의 계시와도 같은 것으로, 신의 은혜와 영광을 찬미해야 한다고 역설한다. 미술가는 경건한 생활을 통해 영감(靈感) 있는 작품을 제작하는 계기가 되어야 한다고 아퀴나스는 말한다. 그는 정신(마음)의 눈(Mentis Oculi)과 영혼의 감각(Sensus Animae)은 모두 아름다움을 느끼는 근원이, 육신이 아닌 영혼으로부터 우러나야 한다는 점을 강조하고 있다.

▲ 아브라함 반 디펜베크
(Abraham Van Diepenbeeck)의
〈성 토마스 아퀴나스〉

중세 미술품을 그리스 문화를 보는 척도로 평가해서는 안 된다. 중세의 신앙심의 추구로 나타난 작품은 자칫 치졸한 표현으로 보기 쉬우며, 마찬가지로 그리스 미술을 보는 척도로 로마 미술을 보아서도 안 되는데, 기술을 숭상한 로마 미술의 표현성을 그리스적 관점으로 보면 유치한 묘사로 보기 쉽기 때문이다. 로마는 사실적 묘사로 당당함, 노련함, 애처로움, 불쌍한 감정 등의 표현에 뛰어났고 그리스는 정신성을 추구하여 시각적 완벽함을 숭상하고 있다.

중세 시대 미술가들은 완전성(Perfectio)을 추구하여 절대자(신)를 표현하려고 했는데 그들은 '신의 모습(Imago Dei)'을 미술품을 통해 상징화시키려고 많은 노력을 기울였다. 이와 함께 대칭성(Symmetria), 수적 비례(數的 比例 : Proportion), 질서, 구성(構成) 등을 보다 철저하게 작품 속에 표현하고자 했다.

한편 교회 음악 특히 성악에서 성공적으로 드러난 명료성(Claritas)은 미술 작품에도 영향을 주어 작품의 선명한 인상과 뚜렷한 윤곽의 표현에 반영되고 있다. 교황 그레고리오 1세(Gregorius I : 재위 590~604)에 의해 집대성된 교회 성악(그레고리오 성가 : Gregorian Chant)은 선율이 밝고 개방적

▲ 〈생명의 샘〉.
메다르드 드 소이송의 복음서 삽화

인 온음계(diatonic scale : 옥타브 안에 5개의 온음과 2개의 단음을 포함하는 음계)로 되어 있는 것이 특징이다.

중세 미술은 초자연적 표현을 통하여 신을 표현하고자 하였다. 초자연적인 존재의 표현은 자연스럽게 상징적·추상적 표현을 통하여 이루어 졌으며, 중세 미술가의 목표는 실상(實相)에 대한 충실한 묘사가 아니라 신적인 것의 창조라고 할 수 있다. 이러한 중세 미술의 상징주의는 우화적인 표현으로 나타나는데, 예수를 성서의 내용에 따라 양(羊)으로, 성령을 비둘기로 묘사하는 것 등이 있다. 중세 미술은 직설적 표현 대신 우의적 표현이 많이 나타나며, 이것은 감각을 극단적으로 배척하는 것에서 오는 것으로, 감각을 억제하는 금욕적 표현이 많은 미술품 속에 등장하고 있다.

　비잔틴 제국(동로마제국)에서 1천 년간 유지되었던 비잔틴 미술양식은 대략 3가지 특성을 보여준다고 미술사가인 매튜(Gervase Mathew, 1905~1976)가 그의 저서인 〈비잔틴 미학(Byzantine Aesthetics)(1964)〉에서 언급하고 있다.

　매튜가 분석한 비잔틴 미술의 특성은 다음과 같다.

　첫째, '수학적(數學的) 장치'로서 인간의 이성이 신을 선명하게 바라보는 것을 이야기한다. 감성이 개입된 신은 인정하지 않는다는 입장으로 그만큼 비잔틴 미술의 균제(均齊)에 대한 강조를 뚜렷이 한다. 이성적인 것은 균제이며 곧 신성(Divinity)이라는 관념이 성립될 수 있다.

　둘째, '비의적(秘意的) 의미'로서 신의 이미지를 담아야 한다는 내용이다. 미술 작품은 단순히 형태만 묘사하는 것이 아닌 이미지 자체를 표현할 수 있어야 한다는 견해이다.

　셋째, '종합적(綜合的) 표현'으로 작품 속에 모든 구성 요소들이 온전하게 갖추어져야 한다는 비잔틴 미술의 특성으로, 현대미술에서 말하는 이른바 '총체적 회화(Total Painting : 오감을 자극하는 미술)'와 같은 의미를 가진다고 할 수 있다.

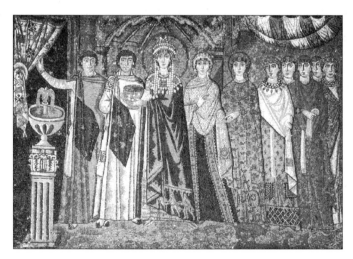

▲ 비잔틴 미술. 〈데오도라 황후와 일행들〉

　중세의 시대구분은 고대세계(그리스와 로마)의 종말을 언제부터로 보는가에 따라 학자에 따라 여러 가지 구분이 있다. 여기에서는 마네티, 페트라르카, 바자리, 그리고 피렌 등이 정의한 구분에 대해 소개하기로 한다.

- 이탈리아 피렌체 출신의 정치인이며 초기르네상스 시기의 인문주의자인 마네티(Giannozzo Manetti, 1396~1459)는 야만족인 고트족(Gothe)의 침입으로부터 서로마 제국의 멸망이 시작되는 시점을 중세의 시작으로 보고 있다.
- 페트라르카(Petrarca)는 유럽 고대 역사를 3분하여 로마의 고대, 기독교화된 로마제국 시기, 그리고 '한탄스러운 현재(중세)'로 나누고 있다. 페트라르카는 고대의 종말을 로마제국이 기독교로 개종하는 시기로 설정하였으며, 그의 견해는 15세기 이탈리아 조각가인 기베르티(Lorenzo Ghiberti, 1378~1455)의 저술〈코멘타리(Commen­tarii : 평론집)〉에 계승되고 있다.
- 바자리(Giorgio Vasari, 1511~1574)는 저서인〈이탈리아의 가장 뛰어난 화가, 조각가 그리고 건축가의 생애(미술가 열전)〉1부의 서론에서 중세의 시대를 논하고 있다. 바자리는 시대의 흐름에 따라 '붕괴 1단계', '붕괴 2단계', '붕괴 3단계', '붕괴 4단계', 및 '제1단계 재생', '제2단계 재생'으로 나누었다.

　그는 초기 기독교미술 시기를 고대세계의 붕괴 1, 2단계로 보았는데, '붕괴 1단계'는 기독교에 의한 내부적 요인에 의한 것으로 기독교화된 로마 제국에서 건축가들이 경기장, 관청, 기타 건축물의 단편을 이용하여 교회건축에 응용하기 시작한 것을 말하며, '붕괴 2단계'는 외부적 요인으로 유럽 각지의 야만족(서고트족의 아랄링, 반달족의 가이세링 등)의 로마제국에 대한 반란으로 제국이 쇠퇴하기 시작한 시기를 말한다. 로마의 쇠락으로 인해 많은 조각가, 화가, 건축가 등 예술인들이 사라지기 시작하였다.

　그리고 비잔틴 미술 시기를 '붕괴 3단계'로 보았는데, 기독교의 내적 요인으로 인하여 기독교 신앙의 열광적인 힘이 이교(그리스 종교, 로마 종교) 신들의 아름다운 조각상, 회화, 모자이크 등 작품과 건축, 장식물 전체를 파괴하기 시작한다. 붕괴 3단계는 기독교 성당 건축을 위해 이교의 신전을 파괴하는 단계이다. 비잔틴 미술작품에서는 생명감 없는 인형과 같은 인물과 자세가 등장하는 조야(粗野)한 이미지가 드러나고 있다.

비잔틴 미술품에 나타나는 얼굴은 인간의 얼굴이라기보다 '신 같은 얼굴(God like face)'로서 인간성에 근거를 둔 고대 고전미술이 소멸된 모습이다. 비잔틴 미술은 도식화된 그림과 구도의 수학적 엄정성이 특징적으로, 〈유스티니아누스 황제와 일행들〉 같은 모자이크 작품을 보면 일렬횡대로 인물이 나열되어 있으며, 황제와 신하들이 서로 친족처럼 닮은 얼굴을 하고 있다.

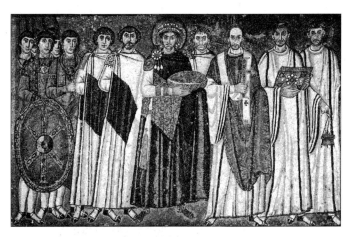

▲ 〈유스티니아누스황제와 일행들〉

바자리는 카롤링 왕조 미술을 제1, 2단계 재생으로 보았다. '제1단계 재생'은 건축분야에서의 개선으로, 프랑크 왕국의 샤를마뉴(Charlemagne) 대제 때 지어진 〈산 아포스트로 성당〉 건축에서 점차 고대 그리스, 로마 시대 건축 양식의 재생이 보인다고 평가한다.

'제2단계 재생'은 예술과 건축이 활력을 회복하기 시작하였다고 평가하며, 대표적인 예로 〈산 미니아토 알 몬테 교회〉(1013)에서 아름다운 출입구와 창문, 원주, 아치 등을 갖추어 고대 건축의 모방(재생)이 성공적으로 이루어졌다고 보고 있다. 이 시기에 이르러 고대의 적극적인 모방으로 인하여, 색대리석의 사용 등 정면 구성과 장식에 고대 건축의 좋은 점을 반영하였다고 인정하고 있다. 또한 1016년에는 이탈리아 피사에 대성당과 세례당, 종탑이 세워졌다.

카롤링거 왕조 시대 미술의 특징은 서기 800년 샤를마뉴(카를) 대제가 교황 레오 3세에 의해 신성로마제국 황제로 대관을 받은 후 기독교를 기반으로 옛 로마제국의 영광을 프랑크 왕국에 재건하려는 시도를 함으로써 켈트 – 게르만의 전통과 비잔틴(동로마) 제국의 미술의 영향 등을 담고 있다. 8세기 말에서 9세기 말까지 이어진 프랑크 왕국의 문화예술 부흥운동을 '카롤링거 르네상스'라고 부르고 있다. 카롤링거 왕조 미술은 서로마제국의

멸망 이후 게르만 민족의 대이동시기(Migration Period) 미술과 로마네스크 미술의 중간에 위치하는 '전기 로마네스크(Pre-Romanesque) 양식'으로 부를 수 있다.

대표적인 작품으로는 건축 분야에서 비잔틴 양식의 〈아헨대성당〉(796~814), 그리스십자형(＋) 평면을 보여주는 〈성 제르미니 데 프레 성당〉(799~818) 등이 있다. 카롤링거 미술 특성을 잘 보여주는 채색필사본(Illuminated Manuscripts)으로는 〈아헨 복음서〉(9세기 초), 〈샤를마뉴 복음서〉(800), 〈에보 복음서〉(816~823), 〈린다우 복음서〉(880) 등이 있는데, 이러한 작품은 샤를마뉴 대제가 수도로 삼았던 아헨(Aachen)의 궁정에서 활동하던 화파와, 랭스(Reims), 투르(Tours), 메츠(Metz) 등지의 화파에서 제작하였다.

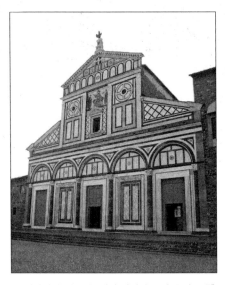

▲ 이탈리아 피렌체의 〈산 미니아토 알 몬테 교회〉

고딕(Gothic) 미술은 '붕괴 4단계'로 평가하는데, 11세기 초반의 비약적인 발전이 지체되면서 1250년경까지 건축 분야에서의 발전 없이 조야한 양식을 지속하는 상태를 붕괴의 마지막 단계로 서술하고 있다.

• 벨기에의 역사가 피렌(Henri Pirenne, 1862~1935)은 저서 〈모함메드와 샤를마뉴(Mohammed and Charlemagne)〉에서 고대와 중세의 경계를 이슬람 세력의 유럽 침입(732년 투르 – 프와티에 전투)에 두고 있다. 그는 이슬람 세력의 침략 이후 유럽에서 고대세계 문명의 지중해적(地中海的) 특성이 없어지고 중세의 북유럽적 · 전원적(田園的) 특성이 나타나기 시작한다고 분석하였다.

05장

르네상스 미술이 위대한 이유

중세의 종교적 경건함이 천 년을 지나면서 유럽인들은 점차 자신들의 과거인 이교적(異教的) 고대 세계의 문화와 예술에 관심을 가지게 되었다. 기독교 신앙을 바탕으로 하면서 그리스, 로마 시대의 인문을 신학과 문예 각 분야에 받아들이기 시작한 유럽인들은 고대, 고전의 부활을 알리는 르네상스(문예부흥 : Renaissance)를 맞이하게 되었다. 이 장에서는 르네상스가 인정받게 된 배경과 르네상스 미술의 특성 등에 관해 소개하고자 한다.

01 르네상스에 대한 가치의 인식

서유럽 미술에서 르네상스는 특별한 위치를 차지하고 있다. 고대 그리스와 로마 시대의 문화적 발전이 서로마 제국의 멸망과 함께 중세 1천 년 동안의 긴 세월을 지나고 나서 고대 세계의 문예(특히 그리스)가 부흥하기 시작하는 계기가 만들어지게 되었고, 드디어 이탈리아 피렌체에서 르네상스 시대가 열리게 되었다. 후세의 미술사가에 의해 르네상스가 인정받게 된 배경으로 다양한 요인이 작용하고 있는데, 가장 중요한 것은 중세 유럽인들이 스스로 자신의 뿌리인 고대 유럽문화의 가치를 발견하고 적극적으로 받아들이기 시작한 점이라고 할 수 있다.

르네상스가 인정받게 된 중요한 배경으로는 첫째, 페트라르카와 바자리에 의한 고대 고전의 인식, 둘째, 고대 로마 건축에 대한 가치의 인식, 셋째, 고대 유물에 대한 관심, 넷째, 메디치 가문과 비스콘티 가문 등의 고대 작품 수집, 다섯째, 그리스 조각의 재발견 등이 있다. 이와 같은 르네상스의 배경에 관해 하나씩 살펴보기로 한다.

1. 페트라르카와 바자리의 고대 고전(Classic)의 인식

이탈리아의 시인인 페트라르카(Francesco Petrarca, 1304~1374)는 1336년 고대 로마 유적을 답사하고 깊이 감동받게 된다. 그는 역사시기를 두 시기로 나누어, 고대사(Historiae antiquae)와 현대사(Historiae novae)로 구분하고 영광에 싸인 과거(고대사)와 한탄스러운 현재(현대사 : 중세 유럽)의 관점으로 서술한다. 페트라르카는 역사를 다시 세 시기로 나누어서,

a. 이교적 고대(영광스러운 고대 로마)

b. 기독교화된 로마제국

c. 암흑시대(The Dark Age : 중세 : 페트라르카 당시의 현대)로 구분하기도 하였다.

이와 같이 역사를 구분한 그의 시각은 고대 그리스와 로마 시기가 당시(중세)보다 영광스럽고 수준 높은 문화를 가졌던 시대로 동경하고 있었다는 것을 알 수 있다.

이탈리아의 화가이며 건축가인 바자리(Giorgio Vasari, 1511~1574)는 르네상스 시대 미술가들의 전기를 다룬 유명한 저서인 〈이탈리아의 가장 뛰어난 화가, 조각가 그리고 건축가의 생애(Le Vite de Piu Eccelenti Pittori, Scultori et Architeili Italiani)〉 (약칭 〈미술가열전〉)에서 고대 세계의 멸망 이후 깊은 침체에 빠졌던 미술이 화가인 지오토(Giotto di Bondone, 1267~1337)에 의해 '되살아나기(rinascita)' 시작했다고 평가하고 있다.

▲ 페트라르카

2. 고대 로마 건축에 대한 가치의 인식

교황 에우게니우스 4세(Eugenius Ⅳ,재위 1431~1447)는 피렌체 공의회 이후 교회의 분열을 가져왔던 스위스 바젤의 주교들과의 대립을 마무리하고 로마로 돌아와 교황권을 강화한다. 1258년경 로마 교외 언덕의 고대 로마제국 시기에 지어진 고대 저택들이 1443년경까지 지속적으로 파괴되는데, 이런 모습을 보고 교황 에우게니우스 4세는 로마시대 문화재의 황폐화를 개탄하고 있다. 조상들이 남긴 문화유산이 파괴되고 난 이후에 비로소 고대 유적지에 관심을 기울이게 된 이런 움직임은 고대 문화를 재생시키려는 의욕을 불러일으키게 되어, 르네상스가 태동하는 의식적인 노력이 시작된 것이라 할 수 있다.

3. 고대 유물에 대한 관심

1400년대 이탈리아의 키리아코 단코나(Ciriaco d'Ancona, 1391~1452)는 해박한 지식을 갖춘 골동품상으로 1426년과 1443년 로도스섬(그리스), 베이루트(레바논), 다마스커스(시리아), 테살로니카(그리스), 모레아(그리스), 키프로스 등을 항해하면서 많은 골동품(비문(碑文), 고대 원고)을 수집하였다. 그의 활동은 교황 에우게니우스 4세와 코스모 드 메디치(Cosmo de Medici) 그리고 밀라노의 비스콘티 가문의 후원을 받았다. 그가 복사한 비문들은 현재 거의 멸실되었지만, 그의 문화적 업적은 후세에 간행된 〈Itinerarium(1742)〉을 통해 크게 평가받고 있다.

4. 메디치(Medici) 가문과 비스콘티(Visconti) 가문 등의 고대 작품 수집

이탈리아 피렌체 공국을 움직이는 주요 세력인 메디치 집안(두 명의 교황을 배출)을 비롯한 여러 공국과 유명 가문들이 경쟁적으로 고대 작품을 수집하기 시작한다. 이것은 당시 상인귀족층이 정치세력화되면서 문화적 권위를 만들고자 하는 배경에서 비롯되었다고 할 수 있다. 르네상스 시기의 대표적인 가문으로는 밀라노의 비스콘티(Visconti) 가문과 스포르차(Sforza) 가문, 페라라의 에스테(Este) 가문, 만토바의 곤차가(Gonzaga) 가문 등이 있다.

밀라노 지역을 중심으로 세력을 넓혀가던 비스콘티 가문은 갈레아초 2세 시기에 이르러 르네상스의 발전에 크게 공헌하게 된다. 갈레아초 2세는 페트라르카를 비롯한 시인과 예술가(인문주의자)을 후원하였고, 파비아 대학(Universita di Pavia)을 설립하였다.

5. 그리스 조각의 재발견

1515년 화가인 라파엘로(Raffaello Sanzio)가 교황 레오 10세에 의해 특별한 임무를 부여받게 된다. 라파엘로의 임무는 당시 건축 중인 성 베드로 성당을 장식하기 위해 다시 설치가 가능한 고대 작품을 수집하는 것이었다. 이 시기에 유명한 고대 조각의 발견이 이루어지는데, 대표적인 작품이 1432년경 발견된 〈토르소〉, 1500년경 발견된 〈아폴론〉, 1506년경 발견된 〈라오콘 군상〉 등이다. 이들은 교황 율리우스 5세에 의해 바티칸 궁의 벨베데레 회랑에서 전시되었다. 많은 아폴론 신상 중 이 〈아폴론〉은 이후 〈벨베데레의 아폴론(Apollon du Belvèdère)〉으로 불린다.

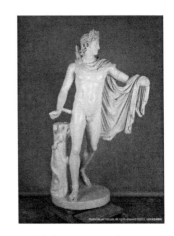

▲ 〈벨베데레의 아폴론〉

그리스 미술의 재발견은 유럽 미술에 큰 영향을 주어, 르네상스 이후에 그리스, 로마의 고대문화, 특히 고전기[(古典期 : Classic) 모범으로 하는 아카데미즘(Academism (영), Académisme(프) : 관학파 미술)이 성립한다. 17세기 바로크 시기에는 프랑스 베르사이유 궁전의 정원에 고대 조각품의 모각(模刻)이 만들어져 설치되기도 한다.

<p style="margin-left:2em">02　르네상스 미술의 본질</p>

르네상스 미술의 본질은 '인간적인 기독교와 신앙'의 중시라고 할 수 있다. 사고(思考)의 방법과 정신이 중요시되는 시기로 중세의 상징주의적 성격과는 다른 자연주의(Naturalism)적 성격이 특징적이다.

자연을 관찰하여 포착해 내는 미술로 말할 수 있는 르네상스는 바자리(Vasari)가 당시의 화가인 마사치오(Masaccio)의 작품 〈낙원추방〉에 대하여 "그(마사치오)는 '자연을 있는 그대로(Nature as it is)' 모방하는 것이 회화라고 생각하고 있다."라고 언급한 것에서 드러나고 있다.

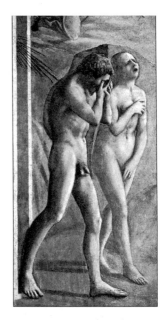

▲ 마사치오의 〈낙원추방〉

영국의 미학자 오스본(Harold Osborne, 1905~1987)은 르네상스 작가들이 아리스토텔레스의 자연주의 사상(Naturalism : 현실 속의 사물과 현상이 자연세계 안에 속한다고 보고 그것을 파악 가능한 것으로 만들고자 함)을 받아들인 것으로 평가하면서 그 특성을 다음과 같이 정리하고 있다. 그의 미학적 이론은 대표적 저서인 〈미학과 미술이론 – 역사상의 개요(Aesthetics and Art Theory – An Historical Introduction(1968)〉를 통해 살펴볼 수 있다.

오스본이 말하는 르네상스 미술은,

첫째, 미술을 감각과 이성의 총합적 활동에 의한 결과물로 보아, 작품의 대상을 감각(예술적 감수성)으로 받아들여 이성(검증 가능한 과학적 방법)으로 구성해야 한다고 생각한다. 그는 과학의 지위에 있는 미술을 작가들에게 요구하고 있다. 오스본의 분석에 따르면 작가(artist)는 곧 과학자(scientist)이자 학자(scholar)가 되어야 한다는 입장이다.

둘째, 미술의 중요한 기능은 '자연의 모방(Immitation)'이며, 모방을 하는 데 있어 자연과학은 작품 제작에 보조적 역할을 할 수 있다고 생각한다.

셋째, 미술의 '완전성의 법칙(Rules of Perfection)'을 존중해야 한다. 그리고 이 법칙에 따라서 자연을 관찰하고 사람들을 미적으로 교육시켜야 한다는 것이다.

넷째, 이러한 목적에 도달하기 위해서는 사물의 객관적인 성질인 질서(Order), 조화(Harmony), 비례(Proportion : 적합성 Propriety)을 수학적으로 표현할 수 있어야 한다고 보았다. 이것은 비례[예 : 14세기 수학자 피보나치 (Fibonacci)의 비례와 수열에 대한 연구 등]에 의해 표현 가능하다고 오스본은 믿었다.

06 장 진(眞)과 선(善)에서 미(美)를 떼어냄
: 레이놀즈의 이상적 자연주의

미술의 역사에서 17세기는 인류 역사상 최초로 '아름답다'는 표현이 구체적으로 정의된 시기라고 할 수 있다. 우리는 무엇인가를 보고 그것이 아름답다는 감정은 예전부터 느껴 왔다. 그러나 생각만 있었을 뿐 아름다움에 대한 논의가 없었다면 아직 객관화(客觀化 : 현실화)되지 않은 것이다. 우리는 이 장에서 이상적 자연주의 이념에 관해 살펴보기로 한다.

01 17, 18세기 Beautiful Art의 이념 : 미적 이상주의(美的 理想主義 : Aesthetic Idealism)

1. 이상주의(Idealism) 또는 고전적 이상주의 (Classical Idealism)

'이상주의'라는 개념은 르네상스에서 나온 것으로 등장 이후 200년 가까이 유럽 미술에 커다란 영향을 미치게 된다. 이상주의의 등장으로 그동안 '지적(知的) 규범(진리 : 眞)'과 '선적(善的) 규범(도덕 : 善)'에 가려져 드러나지 않았던 '미적(美的) 규범(미술 : 美)'을 독립시킬 수 있었다. 가치(價値)의 다양성에 대한 모색을 통해 얻어지는 미적 미술의 추구가 바로 '고전적 이상주의' 미술이념이라고 할 수 있다. 여기에서부터 미(美)와 선(善)이 구분이 시작되었다.

2. 순수미술[Beautiful Art 또는 Fine Art(영), Beaux－Arts(프), Schöne Kunst(독)]

'순수미술(純粹美術)'의 개념은 17세기 중엽 프랑스에서 발생하여 17세기 후반에는 전 유럽에 파급되었다. 르네상스 시기 레오나르도 다 빈치가 파악한 미술의 개념은 볼 줄 아는 것이었다고 할 수 있는데, 다 빈치의 '볼 줄 안다는 것(사페르 베데레 : saper vedere)'은 '보는 것(saper)'과 '아는 것(vedere)'이 합쳐진 것으로 미술은 모름지기 '겉만 보는 것'이 아니라 지식을 가지고 '깊이 있게 아는 것'이라고 생각했었다.

그러나 17세기에 들어오면서 유럽인들은 미술이 곧 볼 줄 아는 것이 아님을 알게 되었다. 이제 사람들은 미적(美的)인 것을 선적(善的)인 것 이외에 지적(知的)인 것에서도 분리시키게 되어, 미적인 것은 현실적인 것으로 간주하여 자연에 대립시키게 되었다. 자연(현실)과 미술(이상)을 서로 대립시켜 보는 관점의 성립이 미적 이상주의가 등장하게 된 배경이라고 할 수 있다. 이와 함께 개성적(Individual) 표현이 작품을 평가하는 데 있어 새로운 관심의 대상으로 떠오르게 되었다.

미술 또는 아름다움(미)을 인간적인 것의 표상으로 격상시키는 이상주의적 관점에서 '미적 이상주의'가 출발하고 있다. 비례(Proportion)나 균제(Symmetry) 같은 것은 지적(知的)인 것이며 신(神)의 속성에 속하는 것으로 미적인 것은 지적인 것을 배제시켜야 '순수한 미술'만 남게 된다는 이념이 바로 '미적 이상주의'이다. 지금까지 순수미술과 미적 이상주의의 뜻을 이해하였다면 다음으로 레이놀즈의 '이상적 자연주의' 이념에 관해 소개하고자 한다.

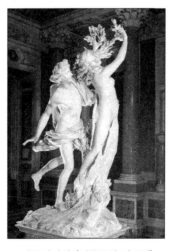

▲ 베르니니의 〈아폴로와 다프네〉

영국의 조슈아 레이놀즈 경(Sir Joshua Raynolds, 1723~1792)은 화가로서 1768년 영국 왕립미술아카데미(Royal Academy of Arts) 설립 당시 초대 학장을 역임하였으며, 그의 저술인 〈강연(Discourse, 1778)〉은 이상적 자연주의에 대한 이념을 가장 뚜렷하게 드러내고 있다. "경험이 전부이다.(Experience is all in all.)"라고 역설한 그는 1770년 12월 12일 런던의 왕립미술아카데미에서의 세 번째 강연에서 회화에서 경험의 중요성과 이상적 아름다움을 설명하였다.

우리는 그의 강연 내용 중에 드러난 이상적 자연주의에 관한 설명을 다음과 같은 용어의 풀이를 통해 이해하고자 한다.

- **우연한 결함**(Accidental difficency) : 우리가 나뭇잎을 자세히 살펴보면 모든 잎이 마치 캐나다 국기의 그것처럼 완벽한 모양을 갖추고 있지 못하다. 이렇게 자연은 아름다운 것뿐만이 아니라 추한 것, 쓸데없는 것 등을 함께 가지고 있다. 자연 속에 존재하는 '우연한 결함'에 대하여 미술가는 이성을 개입시켜 그것을 보완해야 한다. 화가의 목표는 자연의 '겉모습(Surface form)'에 대하여 '본래 형상(원형, 原形 : Ur form 또는 Essential form)'을 찾는 것이 중요하므로, 화가는 자연의 완전한 상태의 이념을 추구하기 위해 자연을 교정하여(correct) 그려야 한다는 주장이다.

- **위대한 양식**(The Greatest Manner 또는 The Greatest Style) : 화가는 자연의 완전한 상태(perfect state)를 그려야 한다는 대전제가 있다고 보았으며, 화가는 인간 이성(理性)의 완전함을 가지고서 자연 속에 포함되어 있는 불완전함을 교정하여 그려야 한다는 이념이 담겨 있다. 이러한 이념을 레이놀즈는 '위대한 양식'이라고 부른다.

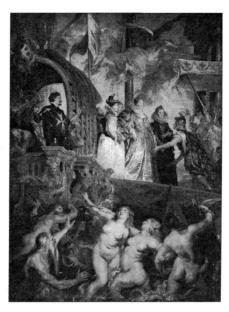

▲ 루벤스의 〈마리 드 메디치의 마르세이유 상륙〉

레이놀즈의 이념에 따르면 이상적 아름다움(Ideal Beauty)이나 이상적 자연(Ideal Nature)의 근본은 인간본성(Human Nature)에 있는 것이며, 실재하는 자연(Physical Nature)을 인간본성에 의해 수정·보완하여 완전하게(Perfect) 구사하여 표현해야 한다고 보고 있다.

그는 아름다움(美)을 정감(情感)과 충동(衝動)이 이상화된(idealized) 상태라고 보면서, 지적(知的)인 인식과 미적(美的)인 관조(觀照)를 구별시키고 있다. 미술 작품에 대한 평가는 쾌(快) 또는 불쾌(不快)의 감정이 작품 속에 나타난다고 보고 있다. 인간의 이성이 제대로 개입되어 그려진 그림을 보면 쾌감을 느끼게 되지만, '위대한 양식'에 충실하지 못한 그림을 보면 불쾌감을 느끼게 된다고 레이놀즈는 말한다. 이상적 자연주의는 르네상스 미술처럼 자연에 대한 충실한 묘사(Déscription) 또는 모방(Immitation)이 아닌 표현(Expression)이 되어야 하며, 자연을 형상 속에 집어넣는 감정이입이 있어야 한다고 주장한다.

결론적으로 레이놀즈의 이상적 자연주의가 추구하는 것은 'Nature Art'가 아니라 'Human Art'로서 자연에 있어서의 미술과 인간에 있어서의 미술의 구별이 확연하다는 것이다. 그는 자연을 인간의 소유물로 인식하고 인간이 그 주재자(主宰者)로서 자연을 이상화시키는 것이 중요하다고 보고 있다.

07 장

프랑스 혁명이
서양미술사에 끼친 영향

17, 18세기 미적 이상주의의 시대가 지나고 1789년 발생한 프랑스 혁명은 유럽의 정치, 사회, 문화의 거의 모든 분야에 커다란 변화를 가져오게 된다. 이 장에서는 혁명에 따른 변화와 미술에 있어 근대적 성격의 정립 그리고 절대왕정에 봉사하는 프랑스 바로크와 귀족층을 위한 향락적인 로코코 양식을 배격하는 신고전주의가 등장하는 배경 등을 소개한다.

01 프랑스 혁명 전후의 미술이념

1789년 프랑스 혁명[La Grande Révolution(프), French Revolution(영) : 프랑스사에서는 '위대한 혁명'으로 부름]의 성공으로 민주정치, 의회제도, 절대왕정(구체제)의 혁파, 공화국의 성립 등 정치와 사회, 경제 전반에 걸친 변혁이 일어났다. 프랑스 혁명을 전후하여 계몽주의에서 비롯한 민주지향적 사고가 당시 시민계급에게 널리 전파되어 있었고 결국 혁명을 성공으로 이끌게 되었다.

프랑스 혁명 이전인 1738년, 1748년 그리고 1764년에는 고대 미술의 발굴과 수집, 정리가 이루어지게 되는데, 로마의 고대도시 헤르쿨라네움(Herculaneum)과 폼페이(Pompei) 유적의 발견이 대표적이다. 이러한 유적의 발굴로 로마 시대의 인문주의에 대한 지향성과 관심을 가지게 되었으며, 로마를 형식미(形式美)를 추구하는 잘 정비되고(mechanic) 건조(dry)한 기풍을 가진 나라로 인식하게 되었다.

한편 민주지향적 사고가 프랑스 혁명 전후의 시민계급의 감정을 드러내고 있는데 특히 화가인 루이 다비드(Louis David)와 앵그르(Ingres)의 작품을 통해 등장하고 있다. 민주정

과 시민혁명을 지향하는 역사적·사회적 분위기를 고취하는 그들의 작품에서 시민들은 당시의 통치체제인 프랑스 루이왕가 중심의 절대왕정(구체제 : Ancient régime) 체제를 근대사회로 발전시키는 데 저해요인으로 인식하게 되었다.

시민의식의 발달은 의회파의 혁명으로 이어지고, 정치는 의회중심의 공화정(République)의 성립으로 이어지게 되었다. 이렇게 태어난 신생국가인 '프랑스인의 공화국(République Française : 현 프랑스의 국호)'에서 시민들의 각성과 신흥 부르주아지 계급을 중심으로 하는 신경제의 형성과정을 거쳐 나폴레옹 1세 황제[(Napoléon Ⅰer : Napoléon Bonaparte, 1769~1821(재위 1804~1815)]가 등장하는 시기의 한가운데에서 활약한 미술사조가 바로 신고전주의라고 할 수 있다.

신고전주의(新古典主義 : Néo-classicisme)는 역사에 대한 관심이 높아지면서 자신들의 지난 역사에 대한 반성과 고찰을 미술품 속에 담으려고 노력하였으며, 혁명으로 타도했던 루이왕가의 궁정미술(특히 로코코 양식)을 극복하려고 시도하였다. 1830년대의 역사주의적 태도는 '프랑스인의 공화국'의 기풍이었으며 역사의 종합적 고찰, 역사에 대한 반성, 문학적 이야기, 역사적 사건에 대한 조명이 이루어져 프랑스 민족의 근원인 고대 켈트족의 지파인 골족(Gaule族)과 로마제국 압제에 놓였던 로마령(領) 갈리아(Galia)인들의 영웅적 기풍을 찾아내고자 노력하였다.

02 ▎ 프랑스 혁명에 따른 변화의 요점

먼저 정치 분야에서는 구체제(절대왕정, 군주체제)가 공화체제(공화국)로 바뀌면서 민주국가의 기본이념이 된 자유(Liberté), 평등(Egalité), 박애(Fraternité)를 지향하는 국가를 만들고자 하였고, 이후 공포정치 시대와 나폴레옹의 제정, 왕정복고와 또 다른 시민혁명의 혼란기를 거치게 된다. 경제 분야에서는 착취자(제1, 2신분 : 제1신분은 성직자 계층, 제2신분은 왕족과 귀족. 전체 프랑스 인구의 약 2퍼센트)와 피착취자(제3계층 : 평민 계층으로 도시민(urban)과 농촌민(rural)으로 구분되며, 도시민 중에 부르주아지 계층이 포함됨)로 양분되던 수탈구조가 혁명 이후 점차 유한계급[有閑階級 또는 신흥중산계급 : 부르주아지(Bourgeoisie)]과 무산자계급[(無産者階級 : 프롤레타리아(Prolétariat)]간의 계층갈등 구조로 변화하게 된다.

혁명 후 사회의 주인공이 귀족계층에서 유한계급(신흥중산계급)으로 바뀌면서 미술 시장에서 새로운 작품 의뢰인으로 떠오른 유한계급과 예술가 사이의 갈등이 19세기 동안 발생하게 된다. 이들은 예술에 대한 다소 저급한 취향을 보이는 한편 귀족계급의 취향을 동경하는 모습을 보여주고 있는데, 이들 신흥중산계급은 19세기 초 낭만파나 인상파 등과 같은 혁신적 이념을 표방하는 예술가의 등장에 대해 처음에는 인정하지 않거나 백안시하였다. 이렇게 부르주아지 계층의 미술에 대한 편협한 시각이 드러난 사건으로는 1874년 제1회 인상파 작가전과 마네가 출품한 〈풀밭위의 식사〉에 대한 사회적 물의와 비난이 대표적이라고 할 수 있다.

사상 분야에서는 절대왕정 기간에 만연하던 관념적 이상주의 풍조가 혁명 이후 실증주의 또는 과학만능주의로 변하게 되었다. 하나의 사례를 구체적인 검증 없이는 인정하지 않는 분위기 속에서 혁명 이후 자연과학이 비상한 발전을 보여주게 된다. 19세기 유럽인들은 과학적 방법에 대해 절대적인 신뢰를 보여주면서 궁극적으로 유럽문명에 의한 인류의 이상향(Eutopia)를 꿈꾸게 되지만, 1890~1910년대 사이의 '아름다운 시기[벨 에포크 : (Belle Epoque)]'가 지나가고 이런 꿈은 1914년 제1차 세계대전이 시작되면서 종말을 맞이하게 된다.

03 미술에 있어서 근대적 성격의 정립

19세기 문화예술 분야에서는 여러 가지 측면에서 '근대적(Modern)'이라고 말할 수 있는 변화가 나타나기 시작하는데, 크게 세 가지의 특성으로 나누어 설명할 수 있다.

첫째, 미술운동의 외향적 변화로서, 종전까지 유럽 대부분 또는 여러 나라에 걸쳐 영향력을 발휘하던 '양식(樣式 : style)'이 사라지고 '주의(主義 : ism)'가 등장하게 된다. 12~14세기는 고딕 양식, 15세기는 전기(초기) 르네상스 양식, 16세기는 전성기 르네상스 양식, 17세기는 바로크 양식, 18세기는 로코코 양식 등과 같이 한 '세기(世紀 : 100년)' 단위로 양식이 지배하던 시기가 있었다고 한다면, 19세기 이후부터는 '신고전주의', '낭만주의' 등과 같이 미술사조 자체가 중심이 되는 '주의'의 시대로 변화하게 된다.

19세기부터는 로코코와 함께 국제적 성격의 '양식(style)'이 소멸된다. 미술운동에서 국제적인 사조가 사라지게 되어 양식이라는 개념 또는 용어가 사라지게 되는 것이다. 양식

의 시대가 지나면서 '주의', '유파(流派 : école, school)' 등이 탄생하게 되었으며, 바로크 이전까지 미술의 주도권이 이탈리아(피렌체, 로마, 베네치아)에 있었다고 한다면 신고전주의 이후 제2차 세계대전 이전(1938년경)까지 유럽 미술의 주도권은 프랑스 파리가 가지고 있었다고 할 수 있다.

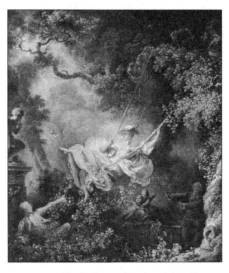

▲ 로코코 미술의 예 : 프라고나르의 〈그네〉

19세기 신고전주의 이후 20세기에도 미술사조는 '양식(style)'에서 벗어나 낭만주의, 사실주의, 인상주의, 신인상주의, 야수주의, 입체주의, 표현주의 미술이 잇달아 등장하는 특징을 보여주고 있다. 로코코 이전 양식 중심의 시대에는 '세기(100년)' 단위로 등장하던 미술사조가 19세기에는 '세대(世代 : 30년)' 단위로 나타나게 된다. 그리고 19세기 후반 이후에는 '같은 시기(동시대 : contemporary)'에 여러 개의 사조, 미술운동이 발생하여 시대상황이나 현실적 배경 등과 보다 밀접한 관계를 형성하게 된다.

둘째, 시대의 특성과 보다 밀접한 관계를 가지게 되는 점이다. 신고전주의는 프랑스 혁명과 나폴레옹 1세 황제 등이 화가인 루이 다비드와 밀접한 연관을 가지고 있으며, 사실주의의 경우, 빠르게 진행되던 당시의 산업화의 부작용, 자본가와 노동자, 빈민 간의 계층갈등, 사회부조리 등과 같은 문제를 다루고 있다. 풍경화의 경우, 자연에 대한 새로운 접근으로 고대 로마 폼페이 유적의 벽화에서 풍경화의 가치를 발견하였다. 이전까지 풍경화는 풍경 자체만으로는 독립된 의미가 없이 인물화나 역사화 등의 배경화로만 그려지다가 하나의 독립된 장르로 등장하고 있다. 풍경화는 17세기 네덜란드에서 나타나기 시작하여 19세기 프랑스 바르비종파 화가들에 의해 독립된 장르로 확고하게 자리매김되었다.

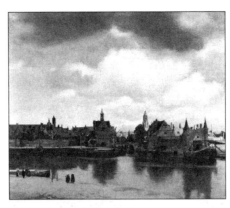

▲ 네덜란드 풍경화, 얀 베르메르의 〈델프트 풍경〉

셋째, 예술가의 사회적 위치변화와 각성을 들 수 있다. 18세기 이전에는 주문(명령에 가까움)에 의해 작품이 제작되었으며 주문주인 왕족, 귀족 및 성직자(제1, 2신분)의 취향과 그들의 요구가 강력하게 작용하였다. 이런 상황 속에서 예술가들은 그들의 자유로운 창작활동에 많은 제약을 받아 왔었다. 그런데 19세기 이후에는 주문주가 일반인인 신흥중산계층으로 바뀌게 되어 작품의 주문제작이 명령에 의한 것이 아니어서 작품에 끼치는 영향이 미약하였다. 특히 이런 경향은 초상화 작품의 제작에 영향을 주어 화가들이 자신의 기량을 과시할 수 있는 기회가 되었다. 신고전주의 대표작가인 루이 다비드와 앵그르는 자신의 창작의욕에 기반을 둔 작품을 제작하여 미술가의 개성과 창의성이 점차 중요시되었다.

04 신고전주의(新古典主義 : Néo-Classicisme)

1. 고전주의 개념의 이해

'고전주의'는 특정 지역의 양식이 아닌 유럽미술의 기본적 성격의 하나로 시대의 고비마다 고전주의적 특징이 등장하고 있다. '고전(古典 : Classic)'은 고대 그리스의 고전주의(고전기 미술양식)가 유럽 온 시대를 걸친 고전주의의 원형이 되고 있다.

그리스 미술양식 중에서는 고전기(Classic) 조각이 고전미술의 본보기로 인정받고 있으며, 로마 미술은 그리스 문화를 기술적으로 충실하게 이어 받아 '모방자(模倣者) 양식'이라는 말을 듣는 만큼 독자적인 양식을 창조하지 못한 것으로 평가되기도 한다. 유럽의 중세는 유럽 미술에서 전혀 기본적 성격이 다른 것으로 기독교 신앙의 구현에

초점이 맞추어진 독자적 기독교 미술양식을 성립시켰다.(본문 '4장 중세의 시작' 참조)

15~16세기에 들어와 르네상스 시기에는 고대 그리스의 문화적 전통이 부활하였으며, 이후 17세기 유럽은 바로크 양식이 성행하여 네덜란드의 렘브란트, 벨기에의 루벤스, 스페인의 벨라스케스, 프랑스의 푸생, 이탈리아의 베르니니 등과 같은 거장이 등장하기 시작했다.

그리고 루이 14세(리슐리외 추기경과 마자랭 재상의 재임 시기)는 고전주의 화가인 니콜라 푸생(Nicolas Poussin)을 지원하면서 프랑스 왕립 미술 아카데미(Académie royale des Beaux-Arts)를 설립하여 고전적 규범을 따르는 미술교육을 시행하였다. 르네상스의 고전적 양식이 표본이 되어 프랑스의 관제(官制)미술의 성립에 큰 영향을 준 아카데미는 이후 프랑스의 '관학파(아카데미즘 : Académisme)' 미술양식의 성립으로 19세기 후반 인상주의 작가들의 등장 이전까지 미술계의 중추적 역할을 담당하였다.

신고전주의의 미술사적 의미는 본래 18세기 로코코 양식에 대한 반발로 인해 고전적 양식이 다시 한 번 등장하는 것으로 설명할 수 있으며, 1760~1770년 사이 로마에서 시작되어 1830년 경까지 전 유럽에 퍼져나간 이념이다. 독일의 미술사가인 J. J. 빈켈만과 독일 화가인 안톤 라파엘 멩스(Anton Raphael Mengs)가 이상적 아름다움에 대한 연구로서 그리스, 로마의 고전적 성격을 회화에서 되살리고자 했던 시도와, 스코틀랜드 화가인 가빈 해밀턴(Gavin Hamilton)이 멩스와 함께 로마에서 신고전주의 이념을 주창하는 모임이 점차 미술 전반에 영향을 미치게 된 사실들이 최초의 신고전주의 활동으로 기록되고 있다.

이후 프랑스 미학자인 카트르메르 드 캥시(Quatremère de Quincy)가 신고전주의 이념을 정립시키고 루이 다비드가 가장 대표적인 작가로 인정받게 된다. 신고전주의의 출발은 로마에서 이루어졌으나 중요한 것은 프랑스에서 루이 다비드와 그 계승자들에 의해 진정으로 빛을 발하는 근대미술의 출발점이 되었다는 점이다.

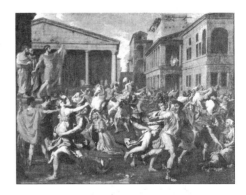

▲ 프랑스 관학파, 푸생의 〈사비나 여인의 약탈〉

2. 신고전주의 형성의 배경

신고전주의 형성에 많은 영향을 끼친 배경을 다음과 같은 네 가지 특징으로 요약할 수 있다.

첫째, 사상적 배경으로 계몽주의를 들 수 있다. 프랑스 혁명정신이 계몽사상으로 이어지게 되어 합리주의 정신에 입각한 날카로운 비평정신이 등장하였다. 혁명 이전의 왕권신수설(王權神授說)이나 절대군주제, 종교의 절대성에 대해 거부하는 자세를 가진 계몽주의 사상은 인권의 평등과 인간의 자유를 강조하고 있다. 이러한 계몽사상의 등장에는 루이 14세 이후

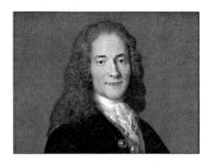

▲ 볼테르

의 부패, 무능한 정치와 타락, 세속적 · 향락적 토의 만연 등이 혁신적 사상의 등장을 촉진시켰다. 대표적인 사상가인 디드로(Diderot)는 근대 미술비평의 선구자로서 비평에 있어 이성(합리주의 정신의 기초)과 자연 양자를 절대기준으로 삼는 백과사전파 학자의 한 사람이며, 여기에 신랄한 회의주의자이며 자유주의자인 볼테르(Voltaire)와 〈에밀〉, 〈참회록〉, 〈인간〉을 저술한 루소(Rousseau) 등의 사상가가 있다.

둘째, 미술사적 배경으로 18세기 로코코 양식에 대한 과격한 반동으로 나타난 철저한 '반(反)로코코 정신'이다. 귀족적 취향이며 삶을 즐기고 긍정하려는 예술인 로코코는 '우아한 축제[페트 걀랑뜨 : (Fête galante)]'라는 별칭처럼 와토(Watteau)나 부셰(Boucher), 프라고나르(Fragonard) 등과 같은 화가의 작품 속에서 상류층의 쾌락을 다루고 있었다. 그러나 프랑스 혁명 이후 미술계에도 새로운 기풍을 불어넣으려는 루이 다비드는 로코코 양식의 미술에 대한 강한 적개심을 가지고, 철저히 규범적인 기풍을 지향하면서 의도적으로 로코코를 말살하려고 시도하였다.

▲ 와토의 〈베네치아 풍의 축제〉

셋째, 고대 로마 유적 발굴의 영향을 들 수 있다. 1784년 폼페이 유적의 발굴로 많은 벽화(fresco)와 건축물이 모습을 드러내면서 고대 로마회화에 대한 관심이 높아진 가운데 헤르쿨라네움(Herculaneum) 유석이 발굴되어 전 유럽에 고대 로마에 대한 바람이 불게 되었다. 고대로의 복귀, 고대 예찬, 고대 숭상 등과 같은 기풍이 유행하면서, 괴테를 비롯한 많은 예술가의 유적지 방문으로 인해 고대 로마 미술에 대한 재발견과 연구가 이루어지게 되었다.

▲ 헤르쿨라네움 유적

넷째, 프랑스 혁명의 영향이다. 프랑스는 공화국의 성립 이후 주변 유럽 여러 나라의 왕정복고 위협과 침략 그리고 신생 공화국을 수호하려는 준엄한 정신적 자세가 시민들에게 요구되었다. 이러한 사회적 분위기 속에서 조국애, 영웅주의, 자기희생정신 등의 예술적 표현을 위한 고전양식이 등장하는데, 이런 가치관을 미술품을 통해 드러낸 것이 신고전주의라고 할 수 있다. 신고전주의 작가의 그림 속 주제는 그리스가 아닌 고대 로마의 건국신화, 영웅, 영웅적 행동과 전설 등이 다루어지게 된다. 신고전주의의 대표 작가인 루이 다비드는 공화정 이후에 등장한 나폴레옹의 열렬한 지지자로 나서게 되는데, 나폴레옹은 고대의 숭배자로 로마제국처럼 전 유럽을 통일하려는 야망을 가진 영웅주의자였다. 르네상스 미술이 '그리스 인문'의 부활이었다고 한다면 신고전주의 미술은 '로마 정신'의 부활이라고 할 수 있다.

이와 같은 배경으로 등장한 신고전주의는 로코코 양식과 정반대의 성격을 가지면서, 냉정(冷情), 비장(悲壯), 비정(非情), 장엄(莊嚴), 정확(正確), 명쾌(明快), 균형(均衡), 격식(格式), 간명(簡明), 간결(簡潔)을 추구하는 미술사조로 평가받게 된다. 정확한 형태와 균형 잡힌 미술을 지향하는 신고전주의를 최초로 작품을 통해 구현한 작가는 다름 아닌 루이 다비드이다.

3. 신고전주의의 시기구분

신고전주의는 크게 두 가지의 시기로 구분이 가능한데, 루이 다비드의 활동시기를 1기로, 앵그르와 3G(트루아 제)의 활동시기를 2기로 볼 수 있다.

▌신고전주의 제1기(1789~1824) : 루이 다비드

신고전주의의 창시자는 루이 다비드로 나폴레옹 1세 황제시기에 '제정양식(帝政樣式 : Style impérial)'을 완성하였다. 다비드의 신고전주의는 남성적, 혁명적 고전주의이며, 그의 영향력은 신고전주의 1기, 2기 전체에 걸쳐서 뚜렷이 나타나고 있다.

▌신고전주의 제2기(1824년 이후) : 앵그르와 3G

3G(트루아 제 : Trois G)는 앙트완 그로(Antoine Gros, 1771~1835), 프랑수아 제라르(François Gérard : 1770~1837) 그리고 안 루이 지로데－트리오송(Anne Louis Giraudet－Trioson, 1767~1824)이며 앵그르(Hean Auguste Dominigue Inges)는 2기를 대표하는 작가이다. 앵그르는 루이 다비드의 제자이지만 여성적이며 세련미를 추구한 작가로서 다비드 이후 신고전주의의 새로운 영도자 역할을 맡게 된다. 다비드와 앵그르 사이에 앙트완 그로가 위치하고 있으며 앵그르나 실제로 신고전주의 작가로 입지를 굳힌 것은 1824년 제2기 신고전주의의 시작 이후라고 할 수 있다. 앵그르는 2기에 지대한 영향을 끼치고 있으며, 비

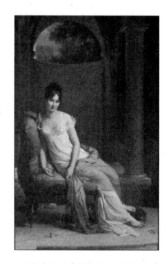

▲ 제라르의 〈줄리에트 레카미에〉

판적 의미에서의 '관학파 미술'(생명력 없는 고전양식을 모방하면서 주어진 양식적 처방대로 제작하는 화풍)에도 영향을 주었다.

08장 '위대한 혁명' 이후의 미술 : 루이 다비드와 앵그르

제7장에서 프랑스 혁명 이후 신고전주의 사조에 대해 살펴본 바에 따르면 창시자인 루이 다비드와 그의 후계자인 앵그르가 신고전주의 회화의 가장 뛰어난 작가라는 것을 알 수 있다. 이들의 영향력은 아카데미즘 속에 스며들어 새로운 회화의 시대를 열게 된 인상주의 미술가들의 등장 이전까지 강하게 유지되고 있었다.

이 장에서는 '위대한 혁명' 이후 신고전주의 미술운동을 이끈 두 명의 화가 루이 다비드와 앵그르의 삶과 작품세계에 대해 살펴보기로 한다.

01 루이 다비드(Louis David, 1748~1825)

루이 다비드는 1748년 프랑스 파리에서 태어나 1825년 벨기에 브뤼셀에서 망명사하였다. 1775년에는 프랑스 미술아카데미에서 최고상인 로마상(Prix de Rome)을 수상하고 이후 10년간 이탈리아 로마에 체류하였다. 이후에도 국가공모전인 국전(살롱전 : Le Salon)에 출품하면서 1784년에는 아카데미 회원이 되었다.

그리고 1785년 신고전주의의 등장을 알린 작품인 〈호라티우스 형제의 맹세〉를 제작하였다. 로마의 건국신화를 다룬 이 작품은 간결하고 엄숙한 분위기로 로마의 조각을 옮겨놓은 듯한 입체적이고 명료한 윤곽선과 음영을 가지고 있는 모습으로 인하여 서양 미술에서 다시 한 번 고대로 복귀하는 전환점을 만들어내고 있다.

로마가 아직 작은 도시국가였을 때 이웃 국가에서부터 도전을 받게 되었다. 두 국가에서 각각 대표로 선출된 3인의 용사들이 결투를 벌여 승리한 쪽이 승전국이 되는 중요한 시

점에서 로마 편에서는 호라티우스 가문의 3형제가 선택되었다. 전체적으로 고대 로마의 건축물을 배경으로 왼편에는 갑옷을 입은 형제들이 팔을 들어 승리하겠다는 맹세를 하고 있으며, 오른편에는 그들의 아버지가 검을 건네주며 승리를 기원하고 있다. 화면의 오른편 끝에는 누이와 어머니가 비탄에 잠겨 있는 모습이 보이지만 화면의 중심은 나라의 존망을 걸고 결투에 나서는 아들들과 격려하는 아버지 사이의 비장한 각오와 엄숙함이 화면 전체에 강하게 자리 잡고 있다.

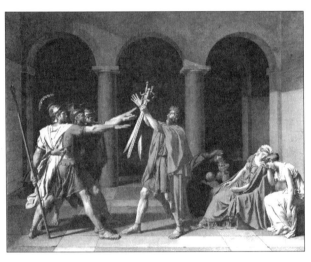

▲ 다비드의 〈호라티우스 형제의 맹세〉

이와 같이 루이 다비드의 작품주제는 대부분 로마제국의 건국과 신화 그리고 영웅전이며, 간결하고 엄숙한 분위기를 추구하고 있다. 그의 그림에 등장하는 인물은 로마 조각적인 인물로 그려지고 있어서 부조(浮彫)와 같은 특징을 보여주고 있다. 1789년 프랑스 혁명이 일어나기 이전 발표한 〈호라티우스 형제의 맹세〉에서는 로마 건국의 전설, 로마 건축물의 배경화면 등장과 같은 특징으로 고대 복귀로의 전환을 보여주면서 혁명적 성격을 함께 담고 있어, 발표 당시 청년층의 열광적인 환영을 받았으며, 후일 "다비드의 회화가 혁명을 앞질렀다"고 평가하였다.

다비드는 묘사력이 뛰어나 직인적(職人的) 숙련도(métier)가 매우 발달했다. 이념적인 면에서는 교조적(dogmatic) 이념의 신봉자로서 고정관념에 맹목적으로 숭배하는 성격의 소유자로 인식되고 있다. 그의 예술관(藝術觀)은 결연하고 독단적이며, 특히 빈켈만의 고전미술에 대한 인식과 상당히 일치하고 있는데, 이는 다비드의 정치관을 알 수 있는 일면으로, 로베스피에르(Maximilien Robespierre, 1758~1794)가 이끄는 자코뱅 당(Club des

Jacobins) 지도자의 한 사람으로 의회에 진출하여, 과격 급진정부의 대변인 역할을 하는 예술 분야의 독재자와 같은 위치에 있었다. 다비드는 로베스피에르의 실각 후 정변으로 인해 파리 시내 뤽상부르 궁전에 4개월간 감금되기도 하였으며, 그곳에서 유일한 풍경화인 〈뤽상부르 공원 풍경(1794)〉를 남기기도 하였다.

이후 나폴레옹이 등장하자 다비드는 열렬한 지지자로서 그를 숭배하면서 국가가 주도하는 미술행사 일체를 주관, 운영하며 나폴레옹 1세 황제의 제1수석 궁정화가로 활동한다. 다비드는 〈나폴레옹 1세의 대관식(1806~07)〉과 같은 기념비적인 작품을 남기면서 미술 분야에서의 나폴레옹과 같이 군림하였으나, 나폴레옹 실각 이후 인접국인 벨기에로 망명하여 번민 끝에 브뤼셀에서 작고하였다.

다비드의 주요 작품으로는 〈사비나의 여인들(1799)〉, 〈소크라테스의 죽음(1787)〉, 〈브루투스(1789)〉, 〈마라의 죽음(1793)〉 등이 있다. 또한 다비드가 그린 초상화로는 〈피에르 세리지아(1795)〉, 〈세리지아 부인(1795)〉, 〈레카미에 부인(1800)〉 등과 미완성작인 〈보나파르트 장군(1797년 경)〉이 있다. 루이 다비드와 함께 나타난 신고전주의는 등장 당시에는 혁명적이고 진취적인 미술운동이었으나 50여 년이 지나면서 점차 보수적이고 권위적인 미술사조로 변하게 되었다.

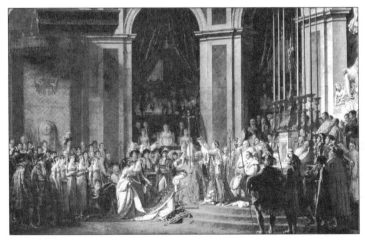

▲ 다비드의 〈나폴레옹 1세의 대관식〉

 1780년 프랑스 남부 몽토방(Montauban)에서 태어난 장 – 오귀스트 도미니크 앙그르는 17세가 되던 1797년 파리에 와서 루이 다비드의 문하생이 되었고, 1801년 로마상을 수상하였으며, 1804년 〈제1집정관 보나파르트〉를 제작한다. 1806년에는 로마로 유학하여 그곳에서 1824년까지 18년간 체류하면서 그리스 로마의 회화, 공예 및 르네상스 거장들의 작품을 깊이 연구하여 앙그르 특유의 고전적 양식을 정립하게 되었고, 귀국하여 다비드의 신고전주의를 계승한다. 1814년에 〈대 오달리스크〉를 제작하며, 1824년에는 살롱전에서 〈루이 13세의 맹세〉를 전시하여 들라크루아(Eugéne Delacroix)가 출품한 〈키오스 섬의 학살〉과 격돌하면서 미술계가 두 작품에 대한 지

▲ 앵그르의 〈루이 13세의 맹세〉

지와 비난으로 양분되어 격론을 벌이게 된다. 앙그르의 〈루이 13세의 맹세〉는 기성 화단의 극찬을 받았으며, 이후 레지옹 도뇌르(Région d'honneur) 훈장을 받고(1825), 에꼴 데 보자르(Ecole nationale des Beaux – Arts)의 교수가 된다(1826).

 앙그르의 고향에 있는 몽토방 성당에서 주문한 〈루이 13세의 맹세(Le Voeu de Louis Ⅻ)(1824)〉는 하늘에서 강림한 성모자(聖母子)에 대하여 루이 13세가 신앙과 충성을 서약하는 장면을 그린 것으로, 그림의 상반부는 좌우 양편에서 천사들에 의해 휘장이 열리는 모습으로 뚜렷한 좌우대칭을 이루고 있으며 상부의 성모자와 하부 왼편의 루이 13세, 하부 오른편의 아기천사들이 함께 완전한 이등변 삼각형의 구도를 이루고 있는 모습이다. 당시 미술계의 지도적 이념으로 자리 잡은 신고전주의의 전형이라고 할 수 있다.

 앙그르는 아카데미즘 회화의 상징적 작품인 〈샘(La Source)〉을 제작하면서 인체미의 완벽함을 추구하였으나, 이미 낭만적 성향을 내면에 가지고 있던 그는 〈목욕하는 여인(1808)〉, 〈대 오달리스크(La Grande Odalisque)(1814)〉를 비롯하여 말년에 제작한 〈터키의 목욕탕(Le Bain Turc)(1862)〉에서는 벌써 신고전주의 속에 돋보이는 낭만적 기질인 '이국적 취향(동방취미 : 東方趣味)'을 드러내면서 이제까지의 누드 포즈를 집대성하여 보여주고 있다. 이러한 동방취미는 스승인 루이 다비드의 화풍과는 다른 앙그르만의 낭만적 성향을 드러낸다. 앙그르는 특히 초상화 제작에 독보적인 재능을 가지고 있었으며 당대

최고의 작가로 인정받고 있었는데, 1832년 제작한 〈'주르날 데 데바' 지의 창립자 루이 –
프랑수아 베르탱의 초상(Portrait de Bertin, Louis – François dit Bertin l'aîné(1766~1841),
fondateur du journal des Débats)〉은 '내면적 깊이와 외면적 정확성'을 모두 추구한 뛰어
난 초상화로 평가받고 있다. 그러나 앵그르 이후의 관학파 작가들은 외형만 추구하는 매
너리즘에 빠져들게 되었다.

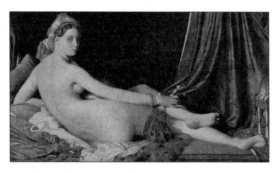

▲ 앵그르의 〈대 오달리스크〉

▌앵그르 회화의 특성

앵그르는 신고전주의의 대표적 거장으로 르네상스 이래 고전적 서양회화의 전통을 계
승한 화가이다. 그는 20세기 추상회화의 선구자 중 한 사람으로 간주되기도 하는데, 과
장된 인체 변형과 왜곡, 형태 변형을 시도한 점 등에서 추상적 특성을 발견할 수 있다.
앵그르는 형태 그 자체의 정확한 표현에 앞서서 어떤 형태가 엮어내는 선(線)자체를 표
현하고 있다. 그는 누드 형태에서 순수한 선의 의미를 추출하여 형태와 선의 자율적 가
치를 중요시하는 '순수미'를 지향한 작가라고 할 수 있다.

앵그르 회화에서 보이는 두 가지 상반된 경향은 첫째, 사실주의 경향으로, 부분 묘사 등
에서 사실에 입각하여 묘사하는 데생(dessin)을 중요시하고 있다. 그는 색채의 표현력
보다 형태의 정확성에 중점을 두어, 형태의 기본요소인 선을 가장 중요시하였다. 둘째,
양식적 순수성(통일성)으로, 뛰어난 사실적 묘사력을 바탕으로 자연(데생)을 무시하기
도 하는데, 작품의 순수성을 이해하여 자연을 예찬하면서도 자연에 대한 확고한 의지
를 가지고 자연을 침범(변형, 왜곡)하고자 하였다. 이런 특성은 자연을 보되 그 속의 불
완전한 것을 배제시키면서 완전한 것만 작품에 넣는다는 빈켈만의 주장과 일맥상통하
고 있다.

　　루이 다비드는 남성적·혁명적·계몽적·교훈적 작풍을 가지고 있으며, 표현방식으로는 고대 로마 조각을 연상시키는 조소적 표현과 명암의 극명한 대비를 강조하고 있다. 반면에 앵그르는 여성적·심미적 작풍을 보여주고 있으며, 표현방식으로는 저부조적이며 색조(tone) 위주의 변화를 화면 속에 추구하고 있다.

　　다비드의 조소적인 명암법 대신 앵그르는 우아하고 율동적인 윤곽선과 거의 평면적이고 부조적인 구성에 의해 작품을 구성한다. 앵그르의 작품은 평면적 리드미컬함과 율동적 형태가 배합되어 있어 균형 잡힌 구도를 보여 준다. 그리고 차가운 색과 따뜻한 색이 섬세한 조화를 이루고 있으며 필적(붓터치 : touch)이 완전히 배제된 색조의 통일성과 고도의 완성도가 보인다.

　　앵그르는 다비드의 사상적 중압과 해부학적인 정확성으로부터 회화를 해방시켜 순수한 조형성을 지향하고 있는데, 이것은 앵그르 회화의 혁명적 성격이라고 할 수 있다. 그는 '정확성은 진실이 아니다(L'éxactitude n'est pas la vérité)'라는 믿음을 가진 작가라고 할 수 있다.

　　리오넬로 벤투리(Lionello Venturi, 1885~1961)의 저서 〈근대화가들 : 고야, 컨스터블, 다비드, 앵그르, 들라크루아, 코로, 도미에, 쿠르베(Modern Painters : Goya, Constable, David, Ingres, Delacroix, Corot, Daumier, Courbet)(1947)〉에서는 앵그르의 작품을 다음과 같이 평가하고 있다.

　　"다비드는 빈켈만의 사상에 의거한 '다른 것에 무관심한 신고전주의적 순수미(앵그르의 특성)'로서 이해되는 예술관에 반(反)하여 다비드 자신의 독자적인 방식으로 '표현력에 가득 찬 유용한 사회적 예술'이라는 사상을 내세웠다. 앵그르의 모든 예술은 다비드의 그 유용한 사회적 예술에 대한 항의이며, 예술 외의 다른 모든 것에 무관심한 순수이며 옹호이다. 그러면서도 앵그르는 다비드의 신고전주의보다도 훨씬 더 먼 곳에 있었다."

　　또한 벤투리는 앵그르 회화의 특성에 대해 신고전주의에서 출발했지만 낭만적 성향이 넘치고 있다는 평가를 소개한 구절이 있다.

　　"앵그르는 낭만주의자이며 그것도 고전적(신고전주의적)이기를 표방했다는 오류에 의해 한계 지워진 기묘한 개성적 낭만파 화가였다. 그 한계는 그의 내부에서 낭만주의적 성향이 거의 폭발할 정도로 소용돌이치고 있었기에 한층 더 엄격하고 한층 더 명백한 고전적 양식을 드러나게 한 것이다."

　　벤투리는 앵그르가 엄격한 신고전주의 화풍을 표면적으로 따르고 있었지만 내면에서 솟구치는 낭만적 기질을 공식적으로 드러내지 못하는 것을 괴로워했다고 분석하고 있다.

09 장

세기말 미술가들의
열정과 탐색

신고전주의의 열풍이 지나간 이후 유럽 여러 나라에서는 수많은 작가들이 자신의 신념(조형이념)을 펼쳐 나가기 시작했다. 신고전주의 미술의 엄숙함에 염증을 느낀 미술가들은 다양한 주제와 기법을 탐색하면서 때로는 중세의 종교적 경건성을 다시 추구하거나(나자레앙, 리용파) 혹은 산업사회에 반발하여 전원생활로 복귀하거나(바르비종파), 때로는 사회의 부조리함을 노골적으로 묘사하기도(사실주의) 하는데, 이는 당시의 시대적 분위기의 영향을 반영한 것으로 볼 수 있다.

19세기는 후반으로 갈수록 사회와 문화예술의 전반에 걸쳐 '세기말(Fin de Siècle)'적인 분위기가 유럽 대륙을 휩쓸게 되는데, 이것은 격변하는 역사적 사건이 이어지는 가운데 유럽인의 신앙을 지배하던 종교적 권위가 추락하고 사회적 퇴폐와 경제적 부패가 그 실상을 드러내기 시작하면서 더욱 뚜렷해졌다. 이런 시대적 상황을 가장 먼저 고발하면서 등장한 미술운동이 낭만주의라고 할 수 있다.

이 장에서는 낭만주의(Romantisme)의 대표 작가들과 주요 회화를 당시의 역사적 사건과 함께 상세히 소개하는 것을 시작으로, 트루바두르(Troubadour)와 나사렛파(Nazaréen)를 비롯하여 절충주의(Ecléctisme), 바르비종파(Ecole de Barbizon), 리용파(Ecole de Lyon), 아카데미즘(Académisme), 전기 라파엘파(Pre–raphaelites), 사실주의(Réalisme) 등의 미술운동에 대해 소개하고자 한다.

01 낭만주의[Romantisme(프), Romanticism(영)]와 격동하는 근대역사

'Romantic' 또는 'Romantik'이라는 단어는 원래 17세기 영국에서 로마네스크 문학을 가리켜 처음 사용된 용어라고 할 수 있다. 19세기 초가 되면 이 용어는 문학이나 조형예술 분야에서 고전주의적인 전통, 특히 신고전주의에 상대되는 개념으로 다시 등장하게 된다. 미술에서의 낭만주의는 프랑스에서 시작하여 독일과 영국 등 유럽에 널리 퍼지게 되며 그중 프랑스 미술에 특히 큰 영향을 끼쳤던 사조 중의 하나이다.

근대의 역사적인 격동과 사회적 변혁은 나사렛파(Nazaréen)나 트루바두르(Troubadour) 작가들과 같이 먼 과거에서 영감을 받아 표현되는 민족역사에 대한 향수를 불러일으키게 되었으며 산업혁명(1780~1850)은 시민들의 생활 리듬과 삶의 환경을 빠르게 변화시키고 있었다. 작가들은 이러한 기계적·반복적이며 예측 가능한 사회구조에 대하여 그들의 반감을 표현하려고 시도하였다. 상상력이 작품 제작의 원동력이 되었으며 미술가들의 격정적인 감정은 규범과 제약에서 벗어나고자 했다. 미술가들은 우선 스스로의 작품을 통하여 이런 감정을 투입시키면서, 오직 주문자를 만족시키기 위해 제작하는 것을 반대하였다. 그들은 더는 자연을 복사하듯이 재현(再現)하지 않았으며, 오직 화가 자신의 이념을 위해 그림을 그리게 된다. 결국 그것은 들라크루아의 말처럼 "미술가들의 감명을 바탕으로 한 자유로운 발현"이라고 정의할 수 있다. 그리고 1793년에는 오늘날 루브르박물관(Musée du Louvre)의 전신인 '공화국중앙미술박물관(Musée central des arts de la République)'이 문을 열어 작가들에게 개인적인 창의적 영감을 일깨워 줄 수 있는 다양한 시대의 미술품과 문화양식들을 쉽게 만날 수 있게 되었다.

낭만주의 작가들의 작품 제작에 있어서 영국 작가들은 특히 작은 규모의 수채화를 즐겨 그렸으며, 프랑스 작가들은 대작의 캔버스 유화작품을 주로 다루었다. 공식적인 그림이나 사건을 기록한 기록화는 그 당시의 특징적인 사건·사고의 내용을 중점적으로 보여주고 있으며, 주로 열정적이며 극한의 감정에까지 이르게 하는 심경을 표현하고 있다. 낭만주의 작품에서는 때로는 이국적이고 우수에 깃든 분위기가 표현되기도 하며, 비틀리거나 상처받은 모습의 나무나 풍경들은 신비롭고 때로는 시적인 인간감정이 담겨 있는 모습으로, 어떤 때는 말(馬)과 같은 동물을 소재로 하여 그들의 격앙된 감정을 이입시켜 표현하고 있다.

1775년 이래로 고대 북유럽의 문화에 대한 관심이 고조되어 많은 작가들이 유령이나 마술사 또는 괴물들이 등장하는 고대 독일문학의 환상적이고 죽음을 연상시키는 주제를 다루기 시작한다. 특히 기원후 3세기 음유시인(吟遊詩人) 오시앙(Ossian)의 켈트어로 된 시

를 1760~70년대에 스코틀랜드인 제임스 맥퍼슨(James Macpherson)이 번역하고 창작하여 유럽 사회에 소개한 것이 커다란 반향을 일으키면서 고대 유럽대륙의 지배자였던 켈트족의 문화에 대한 관심을 높이게 된다.

루이 다비드의 제자이기도 한 안 루이 지로데 – 트리오송(Anne Louis Giraudet – Trioson)이 그린 〈자유항쟁 때 조국을 위해 죽은 프랑스 영웅들에 대한 예찬(Apothéose des héros français morts pour la patrie pendant la guerre de la liberté)(1800)〉에서는 나폴레옹 1세가 수많은 동료 장병들과 함께 천상에서 켈트족 음유시인 오시앙과 만나는 환상적인 장면을 묘사하고 있다. 근대 문학에서 오시앙풍(風)을 숭배하는 '오시아니즘(Ossianisme)'은 작품속에서 비이성적이며 상상에 의한 구성을 만들어내게 되며, 원근이 무시된 채 떠다니는 듯한 공간이나 혼란스러운 음영의 처리, 혼란스러운 윤곽선으로 나타나고 있다.

낭만주의 작품에서는 색채의 과감한 사용이 윤곽선의 중요성을 압도하기 시작하며, 한번의 붓질로 마무리하고, 덩어리진 느낌으로 물감을 처리하는 등 넓은 면적을 차지하는 색점들이 화면에 과감히 등장하게 된다. 감동의 자연스러운 발현에서 시작하여 신고전주의에 대한 반동으로서 고전주의와 아주 대조적인, 그러면서도 기독교 이전 고대 문명의 예찬과 유럽 민족문화의 기반인 기독교적인 중세의 찬미, 근대 당시의 세계사적인 또는 커다란 재난과 같이 일세에 널리 알려졌던 사건들과 현실을 넘어선 상상의 세계, 그리고 이국적인 풍속과 정취에 열중하는 태도가 바로 낭만주의 미술의 성격이라고 정의할 수 있을 것이다.

▲ 안 루이 지로데 – 트리오송의 〈자유항쟁 때 조국을 위해 죽은 프랑스 영웅들에 대한 예찬〉

낭만주의의 영향으로 건축 분야에서는 중세 기독교 성당 건축에 대한 대규모의 복원과 수리 작업이 이루어졌으며, 고딕 양식과 같은 중세 건축의 형식을 가진 건축이 19세기에 다시 나타나게 된다. 프랑스에서는 파리의 〈노트르담 성당〉과 〈로잔느 성당〉의 복구사업이 이루어졌으며, 영국의 찰스 배리 경(Sir Charles Barry, 1795~1860)은 1834년 소실된 궁전 터에 세워질 고딕 양식의 〈국회의사당(House of Parliament)(1836~1870)〉을 설계했고, 프랑스의 샤를 가르니에[Charles Garnier : 1825~1898(1848년 로마상 수상)]는 파리의 〈오페라 극장(Opéra de Paris)(1861~74)〉 건축을 담당하였다.

대표적인 낭만주의 조각으로는, 프랑수아 뤼드[François Rude, 1784~1855(1812년 로마상 수상)]가 파리 에투알 광장에 세워진 〈개선문(L'Arc de Triomphe)〉을 위한 부조작품을 제작했는데, 로마풍의 갑옷을 입은 전사들로 묘사된 프랑스 시민 의용군의 진군 모습을 숭고하며 애국심에 격앙된 극적인 모습으로 생동감 있게 표현하고 있으며, 조각가 장 밥티스트 카르포[Jean – Baptiste Car–peaux, 1827~1875(1854년 로마상 수상)]는 파리 〈오페라 극장〉의 부조작품 〈춤〉에서 육신과 정신의 희열로 가득한 남녀가 환희하는 모습을 극적으로 나타내고 있다.

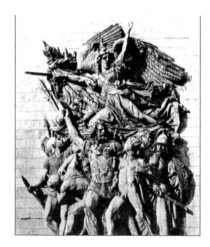
▲ 뤼드가 '라 마르세이예즈'를 묘사한 에투알 개선문의 부조 부분

회화에 있어서 낭만주의를 의식적으로 강조한 최초의 작가는 테오도르 제리코(Théodore Géricault, 1791~1824)이다. '루벤스의 밀가루반죽 제조인'이라는 별명이 붙은 그는 캔버스 위에 덩어리진 물감 채색을 즐겼으며 특히 표현력이 넘치는 드라마틱한 주제의 연구에 열성을 기울였다. 제리코는 낭만주의적 화풍으로 크게 활약할 만한 천재적 소질을 타고났지만 불행하게도 요절하였으며, 그런 이유로 그의 작품에서 인물을 다루는 방식과 기능적인 숙련도를 가지고 공들인 작품 마무리에 있어서는 신고전주의적인 범주에 머무르고 있었다고 평가할 수 있다.

그의 대표작인 〈메뒤즈(메두사) 호의 뗏목(Le radeau de la Méduse)(1819)〉은 당시 있었던 사건을 주제로 하여 절박한 상황에 놓인 인간상을 성공적으로 묘사한 뛰어난 솜씨를 보여준다. 이 그림은 1816년 3개의 돛대를 가진 쾌속 범선 메뒤즈(메두사) 호가 아프리카 서부 해안에서 난파당하여 147명의 승객들이 급조된 뗏목을 타고 13일간 표류하다가 근

처를 지나던 아르거스 호에 의해 10여명 만이 극적으로 구조된 사건을 작가가 상상하여 그린 것이다.

이 작품의 구도는 수평선 끝에 보일까 말까한 배를 향해 살아남은 사람들이 피라미드형의 군상을 이루며 천 조각을 흔들고 있는 반면에 왼편의 돛대가 만들어내는 커다란 삼각형의 아랫부분에는 빈사의 상태이거나 이미 사망한 사람들이 처참하게 널려 있는 모습을 보여준다. 각각 희망과 절망의 극한 상황을 하나의 화면 속에 압축하여 표현한 제리코는 감정의 대비를 격렬하게 대조되는 명암의 차이를 통해 다시 한 번 강조하고 있다.

낭만주의의 시작을 알리는 신호탄과 같은 역할을 한 이 작품의 뒤를 이어 들라크루아가 1822년 〈단테의 나룻배〉와 1824년 〈키오스 섬의 학살〉을 발표하면서 신고전주의의 보수적 미술가들과 새로운 회화에 대한 옹호론자들 사이에 열띤 찬반논쟁을 불러일으키게 되었다.

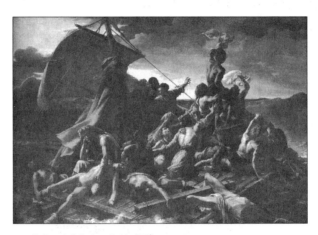

▲ 제리코의 〈메뒤즈 호의 뗏목〉

얼마 후 제리코의 요절로 인하여 낭만주의 회화의 기수가 된 인물은 외젠느 들라크루아 (Eugène Delacroix, 1798~1863)로서 그는 데뷔작인 〈단테의 나룻배〉에 이어 한층 격렬한 주제를 다룬 〈키오스 섬의 학살〉을 발표한다. 계속하여 〈사르다나팔의 죽음(1827)〉과 〈민중을 이끄는 자유의 여신(1831)〉으로 이어지는 들라크루아의 역작들은 앵그르와 나란히 들라크루아를 프랑스 회화를 이끄는 양대 거장으로 만들었다.

1821~1829년까지 그리스 독립전쟁 기간 중 일어났던 가장 비참했던 사건 중 하나는 터키 군대에 의한 그리스 주민의 학살이었다. 1822년 에게해를 바라보고 있는 터키의 항구 도시 이즈미르 바로 앞바다의 키오스 섬에 터키군이 상륙하여 2만2천 명의 주민이 학살되고 4만7천 명의 남녀가 노예로 팔려가게 되었다. 서유럽에 이런 소식이 전해지자, 혈연이

나 종교적으로 동질감을 느낀 유럽인들이 분격하여 독립을 지원하는 의용군으로 나서게 되었으며, 고대 그리스의 문화예술에 애착을 가졌던 지식인들에게도 큰 영향을 주어, 영국의 시인 바이런(George Gordon Byron, 1788~1824)은 자신의 탄광을 팔아서 무기와 탄약을 마련하여 배에 싣고 그리스 독립군을 지원하러 갔다가 열병으로 사망하기도 하였다.

들라크루아는 1824년 〈키오스 섬의 학살(Scène des massacres de Scio)〉을 발표하여 많은 사람들에게 깊은 인상을 남기게 되었다. 수백 년 전 십자군원정 당시 콘스탄티노플과 예루살렘에서 벌였던, 유럽기사단에 의한 동로마 제국 기독교인에 대한 잔인한 살육을 잘 기억하지 못하는 들라크루아는 이제 야만적인 무슬림 이교도들의 백인 기독교도 학살이라는 공식에 맞추어 벌거벗은 백인 여성과 구릿빛 피부의 무자비한 터키 전사를 대비시키고 있다. 그리스 독립운동은 영국, 러시아, 프랑스 3국의 연합함대가 나바리노 해전에서 터키 – 이집트 함대를 격파하여 그리스에 대한 간섭을 억제시키고 3국 간의 상호 견제로 인하여 1830년 2월 그리스의 독립이 이루어진다.

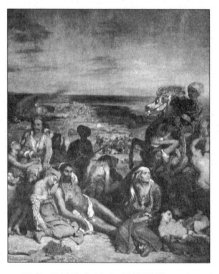

▲ 들라크루아의 〈키오스 섬의 학살〉

한편 프랑스의 정세는 나폴레옹 1세의 실각 이후 유럽연합군에 의해 왕정복고가 이루어지고 1814년 루이 16세의 아우인 루이 18세(1755~1824)가 왕위에 오른다. 루이 18세는 공화국 혁명을 경험한 시민들에 대하여 전제군주제를 함부로 펴지 못하고 영국식의 입헌군주제를 정착시키려고 했으나, 1824년 그가 사망하고 샤를르 10세가 67세로 왕위에 오르게 된다.

샤를르 10세는 반혁명적인 전제정치를 부활시키려고 힘을 쏟았지만 결국 1830년 7월 파리 시민들과 학생들에 의한 '7월 혁명'으로 인하여 영국으로 망명하게 되고, 자유주의자인 루이 필립이 '프랑스인의 왕'으로 추대되어 '7월 왕정' 시대가 열리게 된다. 1830년 7월 27일부터 3일간에 걸친 '영광의 3일간'이라 불리는 7월 혁명은 전제정치 타도를 외치는 파리 시민군의 시가전으로 시작되었다. 당시 나이 32세이던 들라크루아는 〈민중을 이끄는 자유의 여신 – 1830년 7월 28일(Le 28 juillet 1830 : la liberté guidant le peuple)〉을 그리기에 앞서 치열한 전투가 벌어지는 파리 시가를 미친 듯이 돌아다니며 스케치하였다.

시가전의 모습은 여과 없이 화면에 그대로 옮겨지게 되었다. 그림 속에는 여신의 모습으로 신격화된 여성을 비롯하여 어린이, 노동자, 학생, 자유주의적 중산계층 모두가 시가전에 참여하여 프랑스 공화정의 상징인 삼색기(Le Drapeau Tricolore)를 흔들고 시체를 뛰어넘어 전진하는 시민군들이 흰색 부르봉 왕가의 기치를 앞세운 왕당군을 격퇴시키는 모습이 담겨 있다. 7월 27일을 지나 28일 밤에도 파리는 시가전의 화약 연기로 뒤덮였고 29일 아침에는 음악가 베를리오즈(Hector Berlioz, 1803~1869)도 〈환상교향곡(Symphonie Fantastique)(1830)〉의 작곡을 끝내고 시가전에 참전하고 있었다. 29일 정오 파리 시내는 미국 독립전쟁의 영웅인 라파예트(La Fayette, 1757~1834) 장군이 이끄는 국민군(시민군)이 장악하게 되고 '1830년 헌장'이 제정되면서 새로운 시대를 맞이한다.

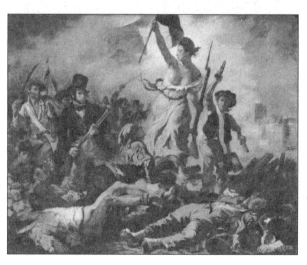

▲ 들라크루아의 〈민중을 이끄는 자유의 여신 – 1830년 7월 28일〉

이후 들라크루아는 바이런의 비극적인 시에서 영감을 받아 〈사르다나팔의 죽음(Mort de Sardanapale)〉을 1827년 살롱전에 출품하는데, 고대 아시리아의 사르다나팔 왕이 반란에 의해 최후를 맞이하게 되자 환관들과 신하에게 명하여 왕이 아끼던 애첩들과 시동, 애견과 애마에 이르기까지 그의 향락을 위해 존재하던 모든 것들을 살육하고 스스로도 불 속에서 죽음을 맞이한다는 내용을 그림에 옮겨 놓았다. 대각선으로 펼쳐지는 불안정한 구도와 갑자기 끊어낸 듯한 화면 주위의 거친 마무리, 그리고 살육되는 여인들과 동물의 모습이 작품 발표 당시 물의를 일으켰으나, 이제는 들라크루아의 낭만적 기질이 가장 두드러진 작품 중의 하나로 평가받고 있다.

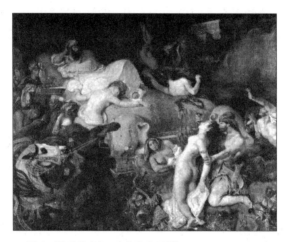

▲ 들라크루아의 〈사르다나팔의 죽음〉

프랑스 이외의 유럽에서도 많은 낭만주의적 화풍의 미술가들이 나타났는데, 가장 대표적인 화가로 스페인의 고야(Francesco Goya, 1746~1828)를 비롯하여 독일의 프리드리히 (Casper David Friedrich, 1774~1840), 영국의 휘슬리(John Fussli, 1741~1825)와 블레이크 (William Blake, 1757~1827)와 컨스터블(John Constable, 1775~1851) 그리고 폴란드의 오를로스키(Aleksander Orlowski, 1777~1823) 등이 있다.

02 신고전주의와 낭만주의의 비교

신고전주의는 지중해 정신(Mediterranean Spirit)을 추구하여 그리스와 로마 문명(특히 로마)을 유럽 문화의 뿌리로 보고 있으며, 이상적 자연을 작품 속에 추구하려고 시도한다. 이들은 보편적 형상미(Intellectual Beauty : Formal Beauty)의 구현을 통해 전형적(典型的) 인간상 구현을 목표로 삼고 있다. 작품 제작에서는 '고귀한 윤곽선(noble contour)'인 데생을 중요시하는 자세로 표현의 명료성(Clarity)을 통하여 묘사대상에 대한 재현적 접근(Representation)을 시도한다. 이들은 지시적(指示的 : 직접적)이고 인식(認識)에 호소하면서 작품을 바라보고 있다. 신고전주의는 정적(靜的)이며 기하학적(幾何學的 : 구도, 비례, 윤곽선의 정확성)인 태도를 가지고 작업하면서 감각과 이성의 조화를 추구하고 있다.

신고전주의에 반해 낭만주의는 북유럽 정신(Northern Spirit)을 추구하여 게르만, 켈트적인 전원적(田園的) 기질을 숭상하는 경향이 있으며, 자연과 인간의 문제를 구별하면서 인간의 능력에 대한 믿음을 추구하려고 시도한다. 이들은 개성적 내용미(Individual Beauty)의 구현을 통해 일상(日常)을 작품화하는 것을 목표로 삼고 있다. 작품 제작에서는 감정의 묘사와 색채의 아름다움, 채색(coloring)을 중요시하는 자세로 표현에 있어서 불명료한 윤곽(Ambiguity)을 통하여 묘사대상에 대한 상징적 이해(Symbolic Approach)를 시도한다. 이들은 암시적(暗示的)이고 정감(情感)에 호소하면서 작품을 바라보고 있다. 낭만주의는 동적(動的)이며 회화적(繪畵的 : 회화의 본질적 특성인 색채에 관심을 집중하는)인 태도를 가지고 작업하면서 감성과 이성을 초월하려고 시도한다.

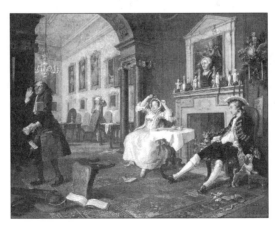

▲ 호가스의 〈유행에 따른 결혼 – 두 번째 이야기〉

1. 트루바두르(Troubadour)

트루바두르는 고전기의 영향을 받지 않은 과거의 역사화를 정의하는 용어로 사용되었으며, 중세풍의 회화를 지향하는 트루바두르 작가들은 주로 기사나 귀부인, 신하들과 같은 중세의 전형적인 인물이나 중세 위인들의 생애와 사생활 또는 프랑스의 마자랭 재상 시기까지의 17세기 이전의 인물과 사건을 작품 주제로 삼고 있다.

그들은 주로 단테의 〈신곡〉이나 셰익스피어의 〈로미오와 줄리엣〉, 괴테의 〈파우스트〉 등과 같은 작품에서 영감을 얻었으며 뒤시(Jean–Louis Ducis, 1775~1847)나 르브왈(Pierre Revoil, 1776~1842), 플뢰리–리샤르(Fleury–Richard, 1777~1852), 베르제레(Pierre–Nolasque Bergeret, 1782~1863), 리스(Henry Leys, 1815~1869)와 같은 작가들이 있다. 대표작으로는 베르제레의 〈1520년 뒤러의 앙베르 방문(1855)〉, 앵그르의 〈레오나르도 다 빈치의 임종을 바라보는 프랑수아 1세〉를 들 수 있다.

▲ 앵그르의 〈레오나르도 다 빈치의 임종을 바라보는 프랑수아 1세〉

2. 나자레앙(Nazaréen)

1809년 7월 10일 독일 화가 프리드리히 오버베크(Friedrich Overbeck, 1789~1869)와 프란츠 포르(Franz Pforr, 1788~1812)가 비엔나 아카데미의 몇몇 화가들과 함께 중세화가들의 수호성인인 '성 루가(Saint Luc) 신심회'를 결성하고 고대 그리스, 로마미술과 신고전주의 이념에 반대하며 그들의 민족적 정체성을 확립하고자 노력하였다. 이 그룹은 가톨릭에 대한 신앙에 충실하며 회화 속에 담긴 종교적인 내용을 깊이 연구하면서 1810년부터 이탈리아 로마의 버려진 성 이시도르 수도원에서 수도승(나지르인) 같은 생활을 시작하게 된다. 그들이 입고 있던 중세풍의 튜닉 승려복을 보고 한 화가가 그들에게 '나사렛파'라는 명칭을 주게 되었고 1840년경까지 많은 추종자들을 받아들이고 있었다.

나사렛파는 중세 말기의 이탈리아와 유럽의 기독교 회화와, 뒤러나 안젤리코, 라파엘로와 같은 대가들의 작품을 모델로 삼고 있었으며, 프레스코화를 주로 그렸다. 나사렛파의 대표적인 작품과 작가는 오버베크의 〈이탈리아와 게르마니아(1828년경)〉라는 작품과, 폰 코넬리우스(Peter von Cornelius, 1783~1867), 랭부(Johann Anton Ramboux, 1790~1866), 슈노르 폰 카롤스펠트(Julius Schnoor von Carolsfeld, 1794~1872) 등의 작가를 들 수 있다. 이들의 회화는 19세기 중반까지 독일 회화에 깊은 영향을 주었다.

▲ 오버베크의 〈이탈리아와 게르마니아〉

3. 절충주의(Ecléctisme)

프랑스에서는 7월 왕정(1830~1848) 시대에 발전했던 절충주의가 있었다. '정 가운데'라는 별명을 가진 이 화가들은 역사주의적인 화풍으로 과거의 양식과 낭만주의적인 색채를 뒤섞은 회화상의 유행하는 사조를 만들어냈다. 아름다운 외양을 지향하면서 공들여 마무리하는 절충주의 작가들의 그림은 그 당시 실권자인 중산계층(부르주아지)들을 매료시키고 있었다. 이들의 주제는 고귀한 도덕성과 고대의 역사, 종교적인 장르였으며, 전통적인 모델의 자세와 온화한 표현으로 마감되는 대칭적인 구도를 가지고 있었다. 대형 작품들은 각 부분들이 나뉘어져 공들여 제작되고었으며, 섬세한 붓으로 매끈하게 화면을 마무리하면서도 가끔씩은 낭만파적인 물감의 덩어리 효과도 도입하고 있었다.

대표작가와 작품으로는 프랑스의 베네(Horace Vernet, 1789~1863), 들라로슈(Paul Delaroche, 1797~1856)의 〈예술의 역사(1837~41)〉, 쿠튀르(Thomas Couture, 1815~1879)의 〈타락한 로마인들(1847)〉 등과, 독일의 포이어바흐(Anselm Feuerbach, 1829~1880), 오스트리아 마카르트(Hans Makart, 1840~1884)의 〈앙베르로 들어오는 샤를르 캥(1878)〉을 들 수 있다.

▲ 쿠튀르의 〈타락한 로마인들〉

4. 바르비종파(Ecole de Barbizon)

바르비종파는 1830~1860년 사이에 프랑스 풍경화에서 중요한 역할을 담당하였는데, 산업혁명 이후 진행된 기계화와 대도시의 발달은 비인간화를 재촉하여 미술가들에게 물질문명 세계에 대한 도피를 종용하게 되었다. 그런 화가들이 파리 남쪽으로 약 50킬로미터 떨어진 퐁텐블로 숲(Forêt de Fontainbleau)과 이웃에 있는 한적한 시골 마을인 바르비종(Barbizon)의 작은 농가에 모여들면서 프랑스만의 아름다운 자연풍경을 발견하게 되었고, 이들은 더 이상 고전주의적인 역사적 풍경화의 전통을 따르지 않는 그림을 그리게 된다.

바르비종파의 풍경화가들은 자연의 풍경을 직접 스케치하여 그들의 아틀리에로 돌아와 작은 크기(일반적인 역사화 또는 기록화와 비교할 경우 상대적으로 작음)의 캔버스에 유화로 작품을 제작한다. 그들이 전원을 산책하면서 만나게 되는 바위, 모래, 숲, 시냇물의 정경이나 농촌과 농가의 생활 등이 모두 작품의 소재가 되었다. 작가들은 실제로 비춰지는 광선의 분위기와 햇빛이 일시적으로 만들어내는 효과 같은 것까지도 주의 깊게 관찰하였으며, 갈색과 노랑 그리고 어두운 녹색들이 주조를 이루면서 밝고 어두운 색조의 변화에 따라 다양하게 풍경을 표현하게 된다.

대표적인 작가로는 바르예(Antoine － Louis Barye, 1796~1875), 트루와용(Constant Troyon, 1810~1865), 뒤프레(Jules Dupré, 1811~1889), 테오도르 루소(Théodore Rousseau, 1812~1867), 그리고 프랑수아 밀레(François Millet, 1814~1875) 등이 있다.

▲ 루소의 〈바르비종 근처의 오크나무들〉

5. 리용파(Ecole de Lyon)

리용파(에꼴 드 리용)는 가톨릭의 혁신과 때를 맞추어 1840년대를 중심으로 프랑스 중부 리용 출신의 화가들에 의해 발전한 신비주의적인 사조라고 할 수 있다. 일명 '15세기 작가파'라고도 불리며 나사렛파 작가들이 걷는 길과 비슷한 이념을 가지고 있었으며, 전기 라파엘파 이념과도 기맥이 서로 통한다고 할 수 있다. 리용파의 전반적인 양식적 특성은 앵그르의 이상주의적 고전미와 15세기 르네상스 거장들의 작품에서 드러나는 영감이 조화롭게 결합되는 모습이라고 할 수 있다.

▲ 오르셀의 〈선과 악〉

작가들은 밀랍재료의 물감이나 금색 바탕에 채색을 하는 것 같은 고졸(古拙)한 기법을 구사하고 있으며, 환상적인 형상과 도덕적이고 종교적인 주제를 즐겨 다루면서 성스러운 메시지를 전하는, 전통적인 미술작품에서 흔히 보이는 기념비적이고 좌우대칭적인 구도를 사용하고 있다. 이 화파의 그림에는 간결하고 절제된 채색으로 인하여 서정적이고 감성적인 분위기가 감돌고 섬세하며 공들여 제작한 성화(聖畵)와 같은 분위기가 잘 표현되어 있다. 주요 작가로는 오르셀(Victor Orsel, 1795~1850), 셰나바르(Paul Chenavard, 1807~1895), 그리고 장모(Louis Janmot, 1814~1892) 등이 있다.

6. 아카데미즘(Académisme)

19세기 프랑스의 공식 미술양식으로서 '관제미술(官制美術)'이라고도 불린 아카데미즘은 특히 1845~1860년대까지 비약적인 발전을 이루게 된다. 아카데미즘이라는 용어는 르네상스 이래로 미술 아카데미에서 이루어지는 미술교육에서부터 시작되어 19세기에는 그러한 미술양식까지를 지칭하게 되었으며, 그리스와 로마의 고대 미술 연구를 통해 묘사대상의 불완전한 요소들의 교정, 자연을 관찰하고 그것에 대한 데생과 회화연습, 그리고 인체의 깊이 있는 구조연구 등에 바탕을 두고 있다.

이러한 양식은 르네상스의 거장에서부터 루이 다비드의 엄격한 고전적 자세에 이르기까지 회화나 조각 분야의 미학적 전통 속에 깊이 뿌리내리게 된다. 그러나 규범의 적용이 너무 엄격하여 작가의 창의력이나 상상력이 제한을 받게 되는 부작용을 함께 내포하고 있었고, 이러한 엄격한 체제는 문하생들과 선배작가인 지도교사, 아카데미 교수와 같은 피라미드형의 계층질서, 그리고 공식 미술교육기관으로 17세기 중반부터 존재한 왕립회화조각아카데미[Académie royale de peinture et de sculpture : 19세기에 에꼴 데 보자르(Ecole nationale des Beaux – Arts)로 교명 변경]와 국가 공식 전람회인 국가미술전람회(살롱전 : Le Salon : 루브르박물관의 살롱 까레(Salon Carré)에서 전시)에서 주관하는 로마상(Prix de Rome : 수상자는 이탈리아 로마에 있는 프랑스 미술아카데미 분원에서 국비 유학 혜택을 받음)의 구조에 의해 굳건히 유지되고 있었다. 아카데미즘 화가들의 위상은 인상주의 화가들의 등장 이후 급격히 변하기 시작한다.

대표적인 작가와 작품으로는 루이 다비드의 제자인 피코(François Edouard Picot, 1786~1866)가 아카데미즘의 등장을 알렸으며, 나폴레옹 3세의 공식 초상화가였던 독일의 빈터할터(Franz Xaver Winterhalter, 1806~1873), 파리의 많은 성당에 작품을 남긴 아모리 뒤발(Amaury – Duval, 1808~1885), 플랑드랭(Hippolyte Flandrin, 1809~1864), 파페티(Dominique Papety, 1815~1849)의 〈행복의 꿈(1843)〉, 카바넬(Ale – xandre Cabanel, 1823~1889)의 〈비너스의 탄생(1863)〉, 제롬(Jean – Leon Gêrome, 1824~1904)의 〈8월의 세기(1855)〉, 그리고 부게로(William Bouguéreau, 1825~1905)의 〈비너스의 탄생(1879)〉 등이 있다.

특히 부게로는 프랑스와 미국에서 당시에 큰 인기를 누렸으며 거의 사진을 보는 것 같은 정밀한 필치로 신화적인 장면을 그림에 담아내고 있다. 마지막으로 1850년 로마상을 수상한 보드리(Paul Baudry, 1828~1886)는 요정이나 여신과 같은 주제를 즐겨 다루며 르네상스 미술을 예찬하기도 했다.

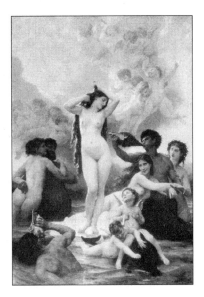

▲ 부게로의 〈비너스의 탄생〉

7. 전기 라파엘파(Pre-raphaelites)

1848년 헌트(William Holman Hunt, 1827~1910)와 밀레이(John Everett Millais, 1829~1896) 그리고 로세티(Dante Gabriel Rossetti, 1828~1882)는 영국 빅토리아 왕조의 아카데미즘에 반발하여 '전기 라파엘 형제단(The Pre-Raphaelite Brotherhood)'을 결성하고 1860년경의 상징주의 화풍과 유사한 나사렛파의 이념을 따르면서 영국의 정치적인 암시와 비유를 작품 속에 표현하기 시작한다. 그들은 〈Germ(근원)〉 지를 창간하여 자신들의 미학적 이념을 알리면서, 그들이 스스로를 '전기 라파엘파'라고 부르는 것에 관하여 '라파엘 이전의 이탈리아 르네상스 회화와 고딕미술을 본보기로 한 것에서 기인한다'라고 설명하고 있다. 당시 영국의 미술사가이며 비평가이자 문학가이기도 했던 러스킨(John Ruskin, 1819~1900)은 고딕 건축의 예찬자이면서 전기 라파엘파의 지지자이기도 했다.

전기 라파엘파 작가들은 활동 초기에는 환영받지 못했으나 러스킨의 후원에 힘입어 1855년 파리에서 열린 만국박람회(Expo, Exposition universelle) 때 큰 성공을 거두기도 하였다. 이들은 중세시대의 전설이나 영국의 셰익스피어(William Shakespeare, 1564~1616), 키츠(John Keats, 1795~1821), 테니슨(Alfred Tennyson, 1809~1892)의 문학작품, 기독교의 복음서(福音書), 우화(寓話)나 현실 속에서도 그림의 소재를 찾아내고 있다. 이들의 작품에서는 어딘지 모르게 과거에 대한 향수를 불러일으키는 감정이 상당히 반영되어 있는데, 고요하며 정적인 분위기의 작품을 통해 몽환적이고 우아한 모습의 인물들이 그림에 등장하고 있다. 화풍은 15세기 르네상스 시기의 작가들처럼 침착하고 매끄러운 마무리와 명료한 색조 그리고 데생에 대한 예리한 감각을 유지하면서 확고하게 묘사대상을 파악해내고 있다.

밀레이(Millais)의 대표작인 〈오필리아(Ophelia)(1852)〉에서 이와 같은 특성이 잘 드러나고 있다. 셰익스피어의 비극 〈햄릿〉에 등장하는 비련의 여주인공인 오필리아(Ophelia)를 그린 것으로, 그녀는 햄릿을 사랑했지만 햄릿이 실수로 오필리아의 아버지 폴로니우스(Polonius)를 부왕을 죽인 원수로 오인하여 살해하자, 고통 속에 번민하다가 실성하여 물에 빠져 죽은 모습을 묘사하였다. 〈햄릿〉에서 셰익스피어가 묘사했던 분위기를 그림으로 옮기기 위해 밀레이는 4개월 동안 런던 남부의 킹스턴 어픈 테임즈(Kingston upon Thames) 근교의 하천과 그 주변의 식생(植生)을 연구하였으며 모델이 되어 준 엘리자베스 시달(Elizabeth Siddal)에게 아틀리에 내부에 마련된 물이 가득

한 욕조 안에서 물위에 누워있는 듯한 자세를 주문하였다. 그림에 등장한 버드나무, 쐐기풀, 팬지꽃, 제비꽃, 양귀비꽃 등은 모두 비극적인 사랑을 암시하는 상징으로 나타난다. 이런 노력으로 화가의 생생한 묘사력과 함께 그림 자체에서 배어나오는 시적인 감동, 무의식과 죽음 사이를 방황하는 듯한 오필리아의 얼굴표정이 깊은 감명을 주고 있다. 그 밖에도 브라운(Ford Madox Brown, 1821~1893) 같은 작가와 전기 라파엘파의 영향을 받은 에그(Augustus Leopold Egg, 1816~1863)와 브렛(John Brett, 1830~1902) 등이 있다.

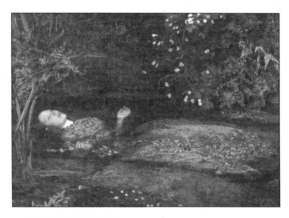

▲ 밀레이의 〈오필리아〉

8. 사실주의(Réalisme)

1848년은 유럽 역사에 있어서 19세기의 전반기와 후반기를 구분하는 중요한 위치를 가지고 있다. 1848년에 벌어진 역사적 사건으로는 2월 프랑스에서의 혁명으로 인한 루이 필립의 퇴위와 3월 오스트리아 비인 혁명으로 인한 메테르니히의 사임, 그리고 밀라노 혁명으로 인한 이탈리아 통일전쟁의 시작 등을 들 수 있다.

1848년 2월 파리에서는 상층 중산계층의 권익만을 옹호하는 데 불만을 품은 중하층 중산계층과 노동자들이 선거권의 확대 등을 요구하며 삼색기와 노동자를 상징하는 붉은 기를 내세우며 시가전을 개시했으며, 이에 프랑스인의 왕 루이 필립이 퇴위하고 새 헌법에 의한 선거를 통해 나폴레옹 1세의 조카인 루이 나폴레옹이 프랑스 역사상 최초의 대통령으로 선출되었다. 나중에 루이 나폴레옹은 황제가 되려는 야심을 실천하여 1852년 12월 나폴레옹 3세로 등극하며 제2제정 시대를 열게 된다.

구스타브 쿠르베(Gustave Courbet, 1819~1877)는 1848년의 프랑스 2월 혁명[Révolution de Février(프), Revolution of February(영)] 이후 태어난 새로운 이념의 회화를 가리켜 '사실주의'라는 용어를 1855년부터 사용하기 시작한다. 사실주의는 유럽 전역과 특히 러시아까지 퍼져나가 19세기 말에 이르기까지 영향을 미치면서, 이제까지 그림이 될 만한 가치가 있는 주제 또는 역사화이거나 일화로 남겨질 만한 모습을 작품화하는 경향에 대하여 쐐기를 박는 역할을 담당하였다.

사실주의는 어떠한 단일한 회화양식이나 정립된 미학 이념을 가지고 있지 않으며, 다만 모든 사람들에게 받아들여질 수 있는 당시 생활상의 단편적 모습을 보여주고자 하였다. 프랑스 제2제정 치하의 미술계의 주류에서는 사실주의가 비천한 존재처럼 취급당하기도 하였지만, 이제까지 아카데미즘의 역사화에서나 쓰이던 대형 캔버스가 일상의 생활상과 노동현장, 정물, 풍경이나 내면에서 우러나오는 힘을 느낄 수 있는 초상화 등을 제작하기 위해 쓰이게 된다.

쿠르베는 〈돌 깨는 사람들(Les Casseurs de pierre)(1849)〉 이나 〈화가의 작업실. 화가로서의 7년 생활이 요약된 참된 은유(L'Atelier du peintre. Allégorie réelle(1854~55)〉 등과 같은 작품을 남기면서 다음과 같은 이념을 드러내고 있다.

"나는 보이는 것만 그린다. 천사는 보이지 않으므로 그리지 않는다."

"우리는 문학이나 역사를 그리기 이전에 회화를 그리지 않으면 안 된다. 회화는 회화이지 않으면 안 된다."

이와 같은 주장을 통해 사실주의는 세상의 비판을 통한 묘사를 중요시하고 있으며, 시각적으로 실증할 수 있는 세계, 즉 눈에 보이는 세계(visible world)만을 작품으로 표현할 수 있는 대상으로 한정하고 있다. 여기서 한걸음 더 나아가, 19세기 말 등장한 인상주의는 눈에 보이는 세계를 '색채의 세계'만으로 한정시키려고 했던 것이 특징이다.

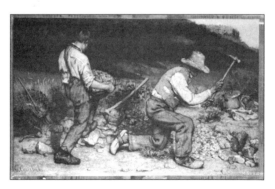

▲ 쿠르베의 〈돌 깨는 사람들〉

풍경화를 그리는 자연주의 화가들이 다루는 세계는 '유리 창문 시야 속(plate-glass window vision)'이며, 그들이 '있는 그대로의 풍경(Neither better nor worse than it is)'을 미화시키거나 왜곡하지 않고 엄존하는 자연을 있는 그대로 묘사하였다고 한다면, 사실주의 작가들은 아름다운 세계뿐만 아니라 '추한 세계(Ugly World)'도 작품 표현의 대상으로 인정하였다는 점이 특징적이다. 이렇게 현실을 직시하며, 비판적으로 보는 시각은 20세기 미술에서 사회주의적 리얼리즘(Socialistic Realism)으로 발전하게 된다.

사실주의 경향의 대표작가와 작품으로는, 쿠르베와 함께 프랑스 사실주의의 쌍벽을 이루면서 많은 풍자화, 삽화, 만화를 남기며 인간사회의 하층부를 묘사한 도미에(Honoré Daumier, 1808~1878)의 〈삼등열차〉와, 쿠르베의 〈오르낭의 매장(1849~1850)〉, 밀레(Jean-François Millet, 1814~1875), 메소니에(Ernst Meissonier, 1815~1891)의 〈바리케이드(1849)〉, 본외르(Rosa Bonheur, 1822~1899), 미국의 휘슬러(James MacNeill Whistler, 1834~1903), 스페인 세비야에서 활동한 베케르(Jose Dominguez Becquer, 1810~1870)와 그의 아들인 발레리아노(Valeriano, 1834~1870), 네덜란드 헤이그파(Ecole de LaHaye)의 이스라엘스(Jozef Israels, 1824~1911)와 마리스(Jacob Maris, 1837~1899) 그리고 러시아 작가 레핀(Ilia Iefimovitch Repin, 1844~1930)의 〈볼가 강의 배 끄는 인부들(1872)〉 등이 있다.

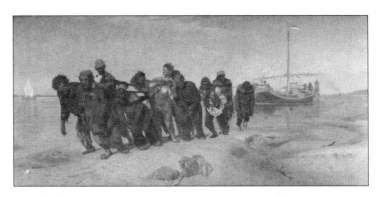

▲ 레핀의 〈볼가 강의 배 끄는 인부들〉

10 장

세상은 색채로 이루어진다
: 인상주의 혁명

문화사에서 근대를 산업혁명 이후부터 19세기 말까지, 현대를 20세기 이후부터라고 한다면, 인상주의 미술가들은 19세기 근대 미술과 20세기 현대 미술을 이어주는 가교와 같은 역할을 담당했다고 평가할 수 있다.

'본다는 것'은 안구 망막 내 '시신경이 흥분'한 것이고, 눈에 보이는 모든 것은 색채와 색채의 구별로 이루어진다는 이념을 그림으로 구현하기 시작하면서, 인상주의 화가들은 기득권층인 아카데미즘 화가들의 거센 반발에 직면하게 된다. 아카데미즘(관학파) 그림에 나타나는 윤곽선과 조각적(부조적) 인체 표현 그리고 공식화된 그림자(음영)의 처리방식을 거부한 인상주의 그림은 눈으로 들어오는 빛(광선)과 색채의 세계를 '눈에 비치는 그대로' 그리려고 하였다.

인상주의 화가들은 캔버스를 들고 야외로 향하였다. 그들은 여명의 빛과 정오의 햇살 그리고 석양에 따라 시시각각 변하는 자연을 현장에서 담아냈다. 이 장을 통해 인상주의의 혁신적 성격을 살펴보고자 한다.

01 인상주의(인상파) 혁명의 의미

19세기 중엽 시민적 각성이 높아지면서 프랑스는 2월 혁명을 겪게 되고 사회 분위기에도 변화를 가져와 일체의 사물을 유물적(唯物的)으로 관찰하게 되었으며, 19세기 말경에 이르러서는 유럽인이 맹신하던 자연과학에 대한 회의를 가지게 되었다. 그리고 퇴폐주의 사조[데카당스(Décadence)]의 등장으로 인하여 전 유럽에 세기말적 사상이 높아지면서 불안감, 자아상실 등 인간의 근원적 문제를 해결하기 위한 노력이 시도되었다. 이러한 문

화적 배경 속에서 미술, 철학 및 문학 분야에서 많은 작가들이 고뇌와 방황을 거듭하였으며, 특히 미술 분야에서 화가들의 주관이 그림에 뚜렷이 반영되기 시작한다.

기득권 화단인 아카데미즘의 보수적 화풍이 지배적이던 1862년경 미술교육기관인 에콜 데 보자르[Ecole des Beaux-Arts : 현재의 프랑스 국립고등미술학교(ENSBA : Ecole Nationale Supérieure des Beaux-Arts)]의 지나치게 엄격한 교육과정에 대한 반감을 가진 젊은 화가들이 각지에서 파리로 와서 클로드 모네(Claude Monet, 1840~1926)의 주위에 모여들게 된다. 1850년과 60년대 부댕(Eugène Boudin)과 종킨드(Johan Barthold Jongkind)의 작업방식을 따라 젊은 작가들은 야외에서 그림을 완성하며 광선과 대기의 변화를 작품 속에 그대로 도입하려는 움직임을 보여주게 된다.

아틀리에에서 벗어난 그들은 광선과 그것의 다양한 효과, 그리고 풍경이 보여주는 시각적인 감명을 더욱 깊이 받아들이며 그들의 생각을 게르브와 카페(Café Guérbois)나 아카데미 스위스[Académie Suisse : 샤를 스위스(Charles Suisse)가 파리에 세운 미술학교] 등에 모여서 함께 토의하게 된다. 윌리엄 터너에 의해서 널리 알려진 인상파 이념은 구스타브 쿠르베와 그의 사실주의 이념을 받아들였으며, 인상파의 젊은 작가들은 그들보다 앞서 색조의 분할과 보색 그리고 색채대비를 실험했던 들라크루아를 숭배하게 되었다. 이와 함께 일본에서 전해진 다색 목판화인 우키요에(浮世繪)와 1839년 발명된 사진기술에 대해서도 실험을 하고 있었으나, 모네를 비롯한 미술가들은 1863년 국가미술전람회(살롱전)에서 낙선한다. 엉터리 작가 취급을 받게 된 그들의 생활은 비참한 상태였으며 결국 낙선 미술가들은 스스로를 위한 전시회를 개최하면서 작품 활동을 시작한다.

파리에서 인상주의 미술가들의 첫 번째 전시 〈화가, 조각가, 판화가, 무명예술가 협회전〉이 1874년 카푸친 대로에 있는 사진작가 나다르(Felix Nadar)의 아틀리에에서 열렸으며, 이때 샤리바리(Charivari) 지 기자인 르루아(Louis Leroy)가 모네의 그림 〈인상, 해돋이(Impréssion, soleil levant)〉를 평하면서 비꼬는 투로 '인상주의(Impréssionnisme)'라고 부른 이후 인상주의 작가들이 세상에 알려지게 된다. 이렇게 시작된 전시는 1886년까지 일곱 번의 '인상파 작가전'으로 이어지게 되며, 이후 인상주의 이념은 여러 나라로 전파된다.

1880년과 1890년대의 인상주의는 다른 외국작가들과도 서로 교류하면서 항상 자유로운 이념을 표방하는 열린 모습을 보여주었다. 기존의 아카데미즘 화단의 질서를 비롯하여 미술계 주류에 널리 퍼진 적대감에도 불구하고 인상주의 화가들은 에밀 졸라(Emile Zola)와 화상인 뒤랑-뤼엘(Paul Durand-Ruel)에 의해 후원을 받으면서 19세기 말 '벨 에포크' 시기에 세계적으로 널리 알려지게 되었다.

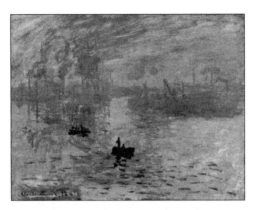

▲ 모네의 〈인상, 해돋이〉

현대 미술의 서막을 열었다고 평가받는 인상주의 혁명의 의미는 '보이는 것'에 대한 정의를 새롭게 규정한 것에 있다고 할 수 있다. 쿠르베가 일찍이 보이는 것만 그리겠다고 선언한 이후, 인상주의 작가들은 '보인다는 것이 어떤 것인가'를 연구하였으며, 결국 보인다는 것은 사람의 안구 안쪽의 망막에 맺히는 상으로서 광선의 시신경 자극에 의해 망막이 흥분하는 상태인 망막상(網膜像 : Retinal image)이라고 정의하였으며 이것이 곧 '인상(印象 : impréssion)'이라고 판단하였다.

19세기 후반 색채과학자인 슈브뢸(Chevreul)은 저서인 〈색조대비론(色調對比論)〉을 통해 광학(光學)을 제시하였고, 나다르는 사진기를 발명하였다. 슈브뢸의 연구는 이후 신인상주의 화가인 쇠라(Seurat)에게로 이어지게 된다. 이러한 광학 분야의 발전을 통해 이전까지 작품을 제작할 때 원근법을 투시도법에 의한 기하학에 의지하던 시대에서 벗어났으며, 인상주의에 이르러 회화는 광학이나 색채과학으로 귀착되는 경향이 생기게 되었다. 이제까지 그림의 대상을 하나의 형상(윤곽선) 위주로 파악하던 것에서 색채 또는 색과 색의 차이에 의해서 사물이 인식된다는 의식을 가지게 되었다. 결론적으로 형상을 색채의 차이로 인식하면서 윤곽선이 아닌 색면(color plane)으로 회화의 비중을 옮겨 놓았다는 점이 인상주의 회화의 혁명적인 의미라고 할 수 있다.

인상파 화가들은 원근법과 윤곽선을 포기하면서 색채의 구분에 의한 '평면적인' 회화를 구사하여, 조각적으로 보이려고 했던 종래의 회화(신고전주의, 아카데미즘)에서 평면에 충실하고자 한 것이 그림의 본분임을 일깨워주고 있다. 인상주의 작가들은 한편으로 색채를 분할하면서 스펙트럼에서 보이는 방식처럼 색점을 찍는 기법을 발전시키기도 했는데, 이것을 신인상파(Néo-impréssionnisme) 또는 분할주의(Divisionisme), 점묘법(Pointillisme)으로 부르고 있다.

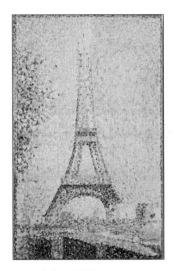

▲ 쇠라의 〈에펠탑〉

인상주의 작가들로는 피사로(Camille Pissarro, 1830~1903), 마네(Edouard Manet, 1832~1883), 드가(Edgar Degas, 1834~1917), 시슬리(Alfred Sisley, 1839~1899), 바질(Frederic Bazille), 모리소(Berthe Morisot, 1841~1895), 르누아르(Pierre－Auguste Renoir, 1841~1919), 미국인 카사트(Mary Cassatt, 1844~1926), 카이으보트(Gustave Caillebotte, 1848~1894), 그리고 후기 인상주의로 구분되는 세 명의 작가 세잔느(Paul Cézanne, 1839~1906), 고갱(Paul Gauguin, 1848~1903), 반 고흐(Vincent Van Gogh, 1853~1890)와 신인상주의 화가로 뒤브아－필레(Albert Dubois－Pillet, 1846~1890), 앙그랑(Charles Angrand, 1854~1910), 크로스(Henri－Edmond Cross, 1856~1910), 뤼스(Maximilien Luce, 1858~1941), 쇠라(George－Pierre Seurat, 1859~1891), 그리고 시냑(Paul Signac, 1863~1935) 등이 있다.

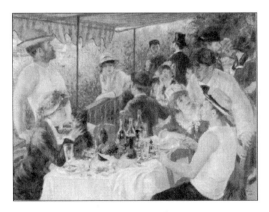

▲ 르누아르의 〈뱃놀이에서의 점심〉

11 _장 새롭게 바라보는 미술
: 후기인상주의와 초현실주의

인상주의 화가들이 근대 미술과 현대 미술의 가교 역할을 맡았을 때, 그들 중 세 명의 화가들이 후배 화가들에게 끼친 영향은 상당히 뚜렷하였다. 1910년 영국의 화가이며 평론가인 로저 프라이(Roger Fry)는 〈마네와 후기인상주의(Manet and Post‒Impressionism)〉라는 전시를 기획하였고, 출품작 중에는 고갱, 세잔느 그리고 반 고흐의 작품이 포함되어 있었다.

후기인상주의의 대표 작가로 손꼽히는 이들은 20세기 현대 미술운동에 깊은 영향을 주었는데, 고갱은 야수파[Fauvisme(프), Fauvism(영)]의 이념에, 세잔느는 입체파(Cubism)의 이념에, 그리고 반 고흐는 표현주의(Expressionism)의 이념에 영향을 끼쳤다. 야수파와 입체파 그리고 표현주의는 뒤이어 나타난 초현실주의(Sur‒réalisme)와 함께 20세기 전반기 주요 미술사조가 되고 있다.

인상주의의 등장 이후 미술을 바라보는 시각이 다양해지고 새로운 이념을 찾으려는 실험정신이 주목받으면서 현대 미술은 자신의 영역을 지속적으로 넓혀가고 있다. 마지막 11장에서는 고갱, 세잔느, 반 고흐의 후기인상주의와 초현실주의의 특성을 중심으로 소개하기로 한다.

01 후기인상주의 작가 3인의 특성 : 고갱, 세잔느, 반 고흐

1. 고갱

고갱은 윤곽선(Contour)을 포기할 수는 있어도 선(Line)까지 포기할 수는 없다는 의견을 피력하는데, 이것은 후기인상주의의 초점이라고 볼 수 있다. 고갱의 회화관은 '정

서(情緒 : Emotion)에 의해서 채색된 기억(記憶 : Memory)'을 중요시하고 있어, 단순히 인상(망막상)만 가지고 그림을 그려서는 안 된다고 생각한다. 그는 또한 "묘사하지 말고 추상하라.(Don't describe but do abstract it.)"고 주장하면서 회화는 화가 자신의 인격을 나타내는 것이며, 화가의 경험을 그리는 것으로, 마치 음악과 같은 정서를 가지고 그려야 한다는 자세를 중요시하고 있다.

고갱의 이런 작업방식은 '종합주의(綜合主義 : Synthetisme)'로 불리면서 색채가 만들어내는 평면적 세계를 구현하고 있다. 고갱은 타히티에 머무르면서 작업을 하였고, 명암이 극한 대비를 이루는 화면을 만들어 낸다. 그는 전체의 형태를 중시하고 배경을 단순화시키면서 장식적 효과를 연출하고 있다.

▲ 고갱의 〈설교 후의 환영 혹은 야곱과 천사의 싸움〉

고갱의 작업 특성은 '종합적 태도'를 가지고 평면과 장식에 관심을 두면서 장식적 효과를 연출하고 있는데, 전반적으로 기억을 중시하는 태도로 그의 회화는 20세기 초 마티스(Mattisse)와 드랭(Drain)과 같은 야수파(Fauvisme) 작가들에게 영향을 주었다. 색의 테두리를 강조하며, 강렬한 색채를 구사하고, 음영(陰影)을 그리지 않으면서 전체적이고 종합적인 모습을 중요시하여 부분 묘사를 과감히 생략하며 극도로 단순화시키는 특성을 보여주고 있다. 1890년 고갱의 이론을 정리하여 〈La Théorie〉를 간행하였는데, 여기서 그가 평면을 중시하는 것을 알 수 있다. 고갱의 이념을 발전시킨 마티스는 회화가 '장식이면서 가장 충격적인 것이어야 한다'고 주장하면서 최고의 순도를 가진 색채의 사용과 선(line)의 가치를 창조하려고 하였다.

2. 세잔느

세잔느는 화면의 깊이를 탐구하여 회복시키려고 시도하였다. 그는 관념의 세계에 집착하며, 작품의 소재를 빌려 화면을 재구성할 수 있다고 보았다. 세잔느는 모든 물체를 구(sphère), 원추(cône), 원주(cylindre)의 3가지 기본적 요소로 요약할 수 있다고 보았으며, 이 3가지 구성요소(3 Organizers)를 가지고 화면을 재구성(Reconstruction)하려는 생각을 가지고 있었다. 세잔느의 이러한 작업특성을 '분석적 태도'라고 부른다.

3가지 구성요소를 가지고 모든 사물(묘사 대상)을 재구성하는 시도는 '특수한 것(형상)'을 일반적인 것(개념)으로 만들고자 하는 태도로서 20세기 개념미술(Conceptual Art)의 시조가 되었다고 할 수 있다.

▲ 세잔느의 〈카드놀이하는 사람들〉

"자연을 앞에 두고 푸생을 재창조한다.[Refaire Poussin sur nature.(To do Poussin over again from nature.)]"는 그의 이념은 그림에 건축적 의미를 부여하면서 자연으로부터 회화를 독립시키려 하고 있다. 세잔느는 재생(再生 : reproduction)의 미술이 아닌 재현(再現 : representation)하는 미술을 추구하여, 자연을 복제하는 것이 아니라 회상하게 만드는 미술을 창조하였다. 자연의 다양함 속에서 절대적인 요소를 찾으려고 시도한 세잔느는 하나의 관념(觀念)을 나타내는 세계를 추구하여 그것을 실현(實現 : réaliser)하는 과정을 작품으로 보여주고자 하였다.

세잔느의 조형이념(造形理念)에 영향을 받아 피카소와 마티스는 입체파(큐비즘)를 창건하였으며, 1907년 피카소는 추상미술의 등장을 알리는 〈아비뇽의 아가씨들(Les Demoiselles d'Avignon)〉을 발표한다. 세잔느의 재구성 이론과 다시점 중첩(多視點

重疊 : 동시성의 원리 : Principle of Simultaneity : 하나의 화면 속에 여러 시점에서 본 형상이 중첩되어 동시에 나타나게 표현하는 것)이 결합되어 입체파 미술이 이념적으로 심화되는데, 세잔느의 3가지 구성요소와 재구성 이론은 분석적 큐비즘이 되며, 피카소는 다시점 중첩을 받아들여 종합적 큐비즘으로 발전해 나간다.

▲ 피카소의 〈아비뇽의 아가씨들〉

3. 반 고흐

고흐는 순탄하지 못한 일생을 살면서 존재 자체에 대한 실존적 위협을 숱하게 느끼게 되었고, 그가 겪은 생의 고뇌는 'Life Feeling', 즉 '삶(生)의 감정'을 그림으로 표현하게 만들었다. 독일의 실존주의 철학자 하이데거(Martin Heidegger, 1889~1976)는 고흐가 그린 낡은 구두 그림을 보고 생의 고뇌를 훌륭하게 표현한 대표적 표상으로 격찬하기도 하였다. 광산촌에서의 전도사 생활, 연이은 실연, 동료 작가와의 우정과 반목이 고흐의 삶에 부단하게 밀려들었으며, 그는 처절한 실존적 감정을 생생한 그림으로 보여주었다.

▲ 고흐의 〈밤의 카페 테라스〉

고흐는 그림에 '삶과 의미'를 담았으며, '생의 감정'을 담은 문학적이고 음악적 효과가 넘치는 작품을 제작하였는데, 이렇게 삶의 의미를 미술과 연관시키는 사조를 현대미술에서는 표현주의(表現主義 : Expressionism)로 부르고 있다.

반 고흐의 표현주의 계보를 잇는 노르웨이 출신 화가인 뭉크(Edvard Munch, 1863~1944)는 자신의 유년기를 회상하며 병든 소녀와 죽은 모친 등을 작품에 담아, 인간의 실존적 의미를 담은 고뇌의 미술로 평가받고 있다. 1910년대 독일 드레스덴(Dresden)에서는 다리파(Die Brücke : The Bridge : 橋派)가 결성되어 민중미술(民衆美術)의 시조 역할을 하면서 표현주의의 일맥을 형성하게 된다.

그리고 제1차 세계대전 이후 표현주의 좌파 계열로 볼 수 있는 독일 작가들은 '신즉물주의(新卽物主義 : Neue – Sachlichkeit, 1918~1933)'로 불리면서, 패전국 독일의 현실에 대한 냉소, 전쟁의 공포, 비참함과 사회의 퇴폐적인 면을 여과 없이 묘사하고 있다. 신즉물주의 작가로는 오토 딕스(Otto Dix, 1891~1969), 게오르게 그로츠(George Grosz, 1893~1959), 막스 베크만(Max Beckmann, 1884~1950), 루돌프 슐리히터(Rudolf Schlichter, 1900~1983), 크리스티앙 샤드(Christian Schad, 1894~1982), 알베르트 카렐 빌링크(Albert Carel Willink, 1900~1983) 등이 있다.

▲ 뭉크의 〈사춘기〉

반 고흐에서부터 시작된 현대미술에서의 표현주의 이념은 세계 여러 나라에 영향을 주어 1920~40년대 멕시코에서 일어난 벽화운동(Muralisme) 작가들인 오로츠코(Jose

Clemente Orozco, 1883~1949), 리베라(Diego Rivera, 1886~1957), 시케이로스(David Alfaro Siqueiros, 1896~1974), 타마요(Rufino Tamayo, 1899~1991) 등과, 대중사회와 대중매체에 대한 애호물(愛好物)을 미술품으로 만든 미국 팝아트 작가 앤디 워홀 (Andy Warhol, 1928~1987), 그리고 2차 세계대전 이후 자본주의 사회에 대한 비판과 풍자를 다룬 독일의 신야수파(누보 포브 : Nouveaux Fauves) 작가들의 조형이념으로 이어졌다.

▲ 시케이로스의 〈포피리오 디아즈의 독재에서부터 혁명까지〉

20세기 전반기(1900~1945)에는 야수파(1905), 입체파(1907), 다리파(1905), 청기사파(Der Blaue Reiter, 1911)를 비롯하여 데 스테일(De Stijl, 1917), 미래파(Futurism, 1908), 러시아 구성주의자들(Russian Constructivists, 1910~20년대)과 절대주의(Suprématisme) 등과 같은 사조들이 동시다발적으로 등장하지만, 제1차 세계대전의 발발로 인해 충격을 받은 예술인들은 중립국인 스위스 취리히에 모여 다다이즘(Dadaism) 운동을 벌이게 된다.

이후 1924년 초현실주의 사조가 등장하며, 1931년 파리에서 추상창조협회(Abs-traction-Création, 1931~1937)가 결성되는 등 추상미술 운동이 전 세계적으로 확산되고 있다. 1938~1945년까지 제2차 세계대전을 전후한 시기에 유럽미술이 황폐화되면서 당시 유럽을 이끌던 바우하우스(Bauhaus), 다다이즘, 구성주의, 초현실주의 등 유럽 전위미술 운동이 미국으로 옮겨지게 된다. 1940년대 미국의 젊은 작가들이 유럽 미술계의 자극을 받아 활발한 창작활동을 벌이며 뉴욕파(New York School)를 결성하게 되고, 이러한 자신감을 바탕으로 1950년대 이후 팝아트(Pop Art), 미니멀리즘(Minimalism), 대지예술(Land Art) 등과 같은 이념을 내세우며 뉴욕이 현대 미술의 중심지 역할을 담당하게 된다.

우리가 일고 있는 세계를 현실(現實 : Reality)이라고 한다면 현실 이외의 세계를 지칭하는 말은 초현실(超現實 : Sur-Reality)이라 부를 수 있는데, 철학에서는 유토피아(Eutopia)라고 부르며 그 의미는 '이 세상에는 없는 곳'이다. 현실 세계가 아닌 '감추어진 현실', 즉 초현실은 항상 현실 세계와 긴장 관계에 있어서, '나타난 것(현실)'은 '감추어진 것(초현실)'이 발현된 것이라 볼 수 있다.

이와 같은 해석은 인간의 의식 또는 계층을 구분하는 데도 적용시켜, 상층과 하층의 2원적 구조(2개의 계층구조 : 2 hierarchies)로 나눌 수 있게 된다.

- **상층** : 나타난 현실(surface) – 표층 – 의식 – 유한 계층(Bourgeoisie)
- **하층** : 감춰진 현실(deep) – 심층 – 무의식 – 무산 계층(Prolétariat)

막시즘(Marxism)적 관점에서는 상층과 하층의 계층 구조 간의 대립이 발생하게 되며, 이런 갈등은 혁명으로 표출된다고 보고 있다. 이는 정신을 물질로 보는 유물론적 입장이 반영된 것이며, 미술에는 사회적·정치적·혁명적 개혁의 내부적 배경이 존재하고 있었다.

현실을 만드는 하나의 동력원이 의식(意識 : Conscious)이며, 현실과의 긴장관계가 무의식 중에 발현되는 꿈(白日夢)을 통해 나타난다. 프로이트(Freud)의 〈꿈의 해석〉에 따르면 인간은 꿈을 통하여 현실에서 억압받았던 일을 이루어 보려고 시도한다고 정의한다. 프로이트는 알마(Alma)라는 여성에게 최면요법에 의한 실험을 통해 정신분석을 시도하였는데, 그는 특히 성애(性愛 : Eros)를 모든 정신적 갈등의 원천으로 이해하고 있다.

▲ 프로이트

초현실주의 미술의 심리학적 기초를 마련한 이후, 프랑스 시인 앙드레 브르통(André Breton, 1896~1966)은 1919년 '자동기술법'에 의한 시(詩)의 창작법을 발견하고 1924년 〈초현실주의 선언(Manifeste du surréalisme)〉을 발표하게 된다.

제1차 세계대전 중 군 병원에 근무하면서 프로이트의 저서를 접한 브르통은 감추어진 현실을 초현실을 통해 구현하려고 시도하며, '미술상의 과제는 무의식의 세계를 열어서 보여주는 것이다.'라고 주장하였다.

'의식의 개입이 없이(Without interference with reason)' 작업하는 것이 초현실주의 작품 (시, 그림 등) 제작의 방법론이 되었으며, 무의식의 세계, 꿈의 세계를 표현하기 위해서는 모순적 상황이 허용되어야 하고, 이성(理性)의 개입이 없어야 한다고 주장하는데, 이런 방식 으로 작업하는 태도가 자동기술법(自動記述法 : Automatisme)이다. 초현실주의 미술가들 은 자신의 정체성(Identity)과 아무 관련이 없이 이루어지는 세계를 다루고자 하였는데, 다시 말하면 우연(偶然 : Accident)의 문제가 일어나는 세계를 표현하려고 하였다.

초현실주의 작가들이 무의식의 세계를 표현하기 위해 사용하는 기법은 크게 두 가지로 볼 수 있다. 첫 번째로는, '낯설게 하는 방법'으로 프랑스어로 '데뻬이즈망(Dépaysement : Making Strange, Alienation)'이라고 한다. 주로 마그리트(René Magritte(1898~1967)나 데 기리코(GiorgioDe Chirico, 1888~1978) 등이 사용한 방법으로, 사물을 새롭게 환기(喚 起 : Evoke)시키는 방법을 써서 사물이 본래 가지고 있는 고정관념을 타파하면서 예술적 표현의 무한한 자유를 획득하고자 하였다. 두 번째는, '편집광적(偏執狂的) 왜곡(歪曲)'으 로 주로 달리(Salvador Dali) 등이 사용한 방법으로, 무의식의 세계 속에 즐거운 환상의 날 개를 펴고 있다.

초현실주의적 기법은 후대 작가들에게 영향을 주어 미국의 추상표현주의(Abstract Expressionism) 작가들, 특히 액션 페인팅(Action Painting) 작가들이 '충동의 세계'를 표현 하는 데 기여하고 있다.

▲ 마그리트의 〈백지 위임장〉

학예사를 위한 **예술론과 서양미술사**

APPENDIX **1** 기출문제풀이

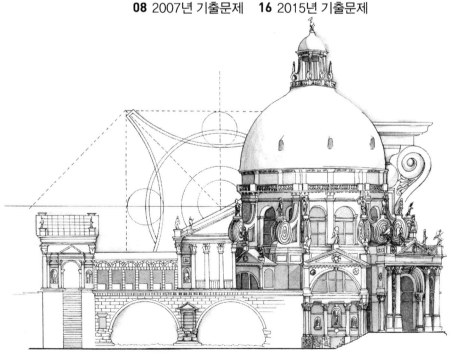

01 2000년 기출문제

문제 1

통일신라 사실조각양식에 대하여 논의하시오.

가. 시대적 배경

- 중국 당나라 불교조각의 영향으로 신라 불상조각 시작
- 7세기 후반 신라 불상조각 : 사실적 표현과 생경한 묘사가 특징
 - **예** 〈군위삼존석불〉, 〈사천왕사지 출토 녹유전상〉

- 8세기 이후
 - 통일신라 특유의 양식이 수도 경주를 중심으로 성립됨
 - 화강석 재료의 석불 제작이 성행함
 - **예** 경주 〈굴불사지사면석불〉, 719년 〈감산사 아미타불〉, 〈감산사 미륵보살〉
 - 8세기 중엽에 석굴암 불상조각에서 신라 불교조각이 완성됨

나. 통일신라 사실주의 조각의 대표작

- 〈감산사 석조미륵보살입상〉(국보 81호), 〈감산사 석조아미타불입상〉(국보 82호)
 : 719년 김지성이 감산사 건립과 함께 조성함

- 〈석굴암석굴〉
 - 751년(경덕왕 10년) 김대성이 현생의 부모를 위해 불국사를 중건하고, 전생의 부모를 위해 석굴암을 축조함
 - 경주 토함산 동편 산기슭에 위치함
 - 인도, 중국처럼 석산을 뚫어 만든 석굴이 아닌 화강석 석재를 조립 후 흙으로 봉토한 인공석굴이 특징임

- 석굴암 구조
 - 입구는 동향이며 사각형 전실과 통로를 지나 원형 주실에 이름
 - 주실은 돔 천장으로 됨
 - 전실 좌우에 〈팔부중〉 부조 조각상이 각 4점 설치되고 전실과 주실 연결 통로입구 좌우에 〈인왕상〉 부조 각 2점이 설치됨
 - 통로 좌우에는 〈사천왕상〉 부조 각 2점이 설치됨
 - 원형 주실 중앙 연화대좌 위에 항마촉지인 〈석굴암본존불〉 가부좌상이 설치됨
 - 원형 주실벽 주위 좌우에 〈십대제자상〉 각 5점이 설치됨
 - 본존불 바로 뒤편 주실벽에 〈십일면관음보살입상〉 부조가 설치됨
 - 주실 위편 돔 주위 좌우에 각 5개의 감실이 설치됨
 - 감실 내부에 〈문수보살〉, 〈지장보살〉, 〈유마거사〉 등 환조 석상이 좌우 각 4점 설치됨
 - 2개 감실 작품은 멸실됨

- 석굴암 본존불 및 부조 작품은 한국 불교조각 최고의 조형미를 보여줌

다. 전성기 이후 통일신라 조각

- 신라 하대, 9세기 이후부터 불상조형이 퇴보함
- 백제, 고구려 고토에 호족의 비호를 받는 선종이 등장함
- 호족세력의 성장과 중앙정부의 약화로 문화 역량이 쇠퇴함
- 불상조형 : 머리와 목은 위축되고, 몸통은 육면체 같은 틀 속에 갇힌 표현이 등장함
- 화강석 석불 외 철불이 등장함
 - 예 858년 장흥 〈보림사 철조비로자나불좌상〉, 865년 철원 〈도피안사 철조비로자나불좌상〉
- 상호는 초현실적 존재로 느껴지는 외경감이 표현됨
- 전성기 불상조형 전통과 멀어짐

문제 2 | **진경산수화와 남종화의 관계에 대하여 논의하시오.**

가. 시대적 배경

- 조선 후기의 의고주의적 학풍과 중국 관념산수화의 풍조에서 멀어지려는 경향이 특징임
- 사대부 문인의 명승지 유람, 풍류의식이 반영됨
- 조선의 풍광묘사와 실경산수의 전통을 계승함
- 근경 남인 중심의 실학자와 집권 노론 사대부를 중심으로 활동함
- 조선의 실경 묘사가 특징적으로 주로 서울 근교, 관동지방, 금강산, 해금강 풍경 등을 그림

나. 진경산수화 주요 작가

- **겸재 정선**
 - 조선 풍경을 18세기 이후 유입된 남종화를 기존 화법을 토대로 표현하며, 주관적 감성을 더한 독창적 진경산수화를 개척함
 - 실경의 재현을 넘은 회화적 재구성이 특징으로 부감법적 시각, 대각선과 사선의 화면 구도를 보이며, 피마준, 태점, 편필 직필, 수직준, 미점산수 등과 같은 기법을 구사함

- **진경산수화풍 화가**
 - 강희언(姜熙彦), 김윤겸(金允謙), 정황(鄭榥), 김유성(金有聲), 최북(崔北, 최칠칠), 정충엽(鄭忠燁), 장시흥(張始興), 김응환(金應煥), 김석신(金碩臣), 김득신(金得臣), 거연당(居然堂), 신학권(申學權) 등
 - 주로 중인출신 문인 화가들과 화원들에게 파급되어 정선파(鄭敾派)를 형성함

다. 조선 후기 남종화와 진경산수

- 숙종, 영조 연간 중국남종화에 대한 관심이 고조됨
- 명·청 교체기의 혼란, 조선의 항복, 굴욕적 외교관계로 중국 문인화, 오파 화풍의 수입이 지연됨
- 조선의 연행사, 화원 등에 의해 파급됨
- 명·청대 〈개자원화전〉, 〈패문재서화보〉 등 화보가 보급되는 영향을 받음
- 18세기 초 본격 수입된 남종화풍의 문인화가 : 이인상(李麟祥, 1710~1760), 강세황(姜世晃, 1712~1791), 신위(申緯) 등이 대표작가임
- 정선과 제자인 심사정의 문인화를 제작함
- 윤제홍(尹濟弘), 김수철(金秀哲), 김창수(金昌秀), 김유성(金有聲), 이재관(李在寬) 등은 남종화를 수용함
- 영조, 정조 연간 이후 김정희(金正喜, 1786~1856)와 그 일파에 의해 남종 문인화가 정립됨
- 중국 문인화에 버금가는 경지에 도달함
- 허유(許維), 조희룡(趙熙龍), 전기(田琦), 이하응(李昰應), 민영익(閔泳翊), 정학교(丁鶴喬) 등이 대표작가임
- 남종화가 조선 후기 화단의 지배적 경향이 됨
- 주 수요층인 사대부 층과 화원도 남종화풍에 가세함
- 유교적 소양이 필요함
- 말기에 수준이 쇠락함

인상주의 회화의 태동과 전개과정을 설명하고 그것이 현대 추상회화에 끼친 영향에 대하여 논의하시오.

가. 시대적 배경

- 프랑스의 '2월 혁명'과 유물론적 사고, 자연과학에 대한 회의 등이 특징임
- 19세기 말 문화예술 분야에 데카당스(퇴폐주의) 사조가 만연함
- 미술 분야에서 작가들의 주관이 작품에 뚜렷하게 반영되기 시작함

나. 인상파 작가들의 태동

- 프랑스 국립고등미술학교의 엄격한 아카데미즘 교육과정에 저항하는 젊은 작가들 모임에서 인상파가 발생함
- 클로드 모네(Claude Monet), 부댕(Eugene Boudin), 종킨드(Johan Barthold Jongkind) 등을 중심으로 야외 풍경을 현장에서 그림
- 게르브와 카페(Café Guerbois), 아카데미 스위스(Académie Suisse) 등에서 회합함
- 쿠르베의 사실주의 이념, 들라크루아의 색조 분할 및 색채대비, 우키요에(浮世繪)에 의한 일본주의(Japonisme), 사진기의 발명 등에 따른 영향으로 인상파가 등장함
- 살롱전 낙선자들이 중심이 되어 낙선작가전을 개최함
- 1874년 낙선작가전에서 샤리바리(Charivari)지의 기자 르루아(Louis Leroy)가 모네의 〈해 뜨는 인상(Impression, soleil levant)〉을 비판, '인상파(Impressionnisme)'라 부르면서 인상주의 작가들이 알려짐
- 낙선작가전은 1886년까지 7회 개최됨. 이후 '벨 에포크(La Belle Epoque)' 시기에 여러 나라로 전파됨

다. 인상파의 특성과 전개과정

- 20세기 현대미술의 서막. '보이는 것'에 대한 정의를 새로 규정
- 보인다는 것은 결국 사람의 안구 안쪽의 망막에 맺히는 상으로서 광선의 시신경 자극에 의해 망막이 흥분하는 상태인 망막상(Retinal image)이라고 정의했으며 이것이 곧 인상(impression)이라 판단함
- 19세기 후반 색채과학자 쉐브럴(Chevreul)은 저서 〈색조대비론〉을 통해 광학(光學)을 제시했으며, 다게르는 최초의 사진기를 발명하고, 나다르는 은판사진작품을 발표함. 쉐브럴의 연구는 이후 신인상주의 화가인 쇠라(Seurat)에 계승됨
- 작품 제작 시 원근법을 투시도법에 의지하던 시대를 탈피하고, 인상주의에 이르러 광학이나 색채과학으로 귀착됨. 형상을 윤곽선 위주로 파악하던 것에서, 색채와 색채의 차이로 인식함. 윤곽선이 아닌 색면(color plane) 쪽으로 회화의 비중이 옮겨진 것이 인상주의 회화의 혁명적 의미임

- 원근법과 윤곽선을 포기하고 색채의 구분에 의한 평면에 충실한 회화를 구사함
- 일부 인상주의 작가들은 색채를 분할, 스펙트럼에서 보이는 방식처럼 색점을 찍는 기법을 발전시켜 신인상파(Neo-impréssionnisme), 분할주의(Divisionisme), 점묘주의(Point-illisme)라고 불리게 됨

라. 인상파 대표작가

피사로(Camille Pissarro), 마네(Edouard Manet), 드가(Edgar Degas), 시슬리(Alfred Sisley), 바질(Frédèric Bazille), 모리소(Berthe Morisot), 르누아르(Pierre-Auguste Renoir), 미국인 카사트(Mary Cassatt), 카유보트(Gustave Caillebotte), 그리고 후기 인상주의로 구분되는 세 명의 작가 세잔느(Paul Cézanne), 고갱(Paul Gauguin), 반 고흐(Vincent Van Gogh)와 신인상주의 화가 뒤브아-필레(Albert Dubois-Pillet), 앙그랑(Charles Angrand), 크로스(Henri-Edmond Cross), 뤼스(Maximilien Luce), 쇠라(George-Pierre Seurat), 시냑(Paul Signac) 등이 있음

마. 후기인상주의 작가 3인의 특성 : 고갱, 세잔느, 반 고흐

1) 고갱

- "윤곽선(contour)을 포기할 수는 있어도 선(line)까지 포기할 수는 없다."라고 말함
- 선을 포기하지 않는 것은 후기인상주의의 초점이 됨
- 종합주의(Synthétisme) : 고갱의 회화 이념은 '정서(émotion)에 의해서 채색된 기억(memory)'을 중시하며, 단순히 인상만 가지고 그려서는 안 된다고 생각함. 고갱은 "묘사하지 말고 추상하라.(Don't describe but do abstract it.)"고 하면서 작품은 작가 자신의 인격을 나타내며, 작가의 경험을 그리는 것으로, 마치 음악 같은 정서를 가지고 그리는 자세를 중시함
- **고갱의 작업 특성** : '종합적 태도'를 가지고 평면과 장식에 관심을 두면서 장식적 효과를 연출. 기억을 중시하는 태도로 20세기 초 마티스(Mattisse)와 드랭(Drain) 등과 같은 야수파(Fauvisme)에 영향을 줌
- 고갱의 이념을 발전시킨 마티스는 회화가 "장식이면서도 가장 충격적인 것이어야 한다."고 주장하며, 최고의 순도를 가진 색의 사용과 선(line)의 가치를 창조함

2) 세잔느

- 화면의 깊이를 탐구하여 회복시키려 시도하였으며, 관념적 세계에 집착하고, 작품의 소재를 빌려 화면을 재구성함
- 모든 물체를 구(sphère), 원추(cône), 원주(cylindre)의 세 가지 기본적 구성요소로 요약하고, 그 '3구성 요소(3 Organizers)'를 가지고 화면을 재구축(Reconstruction)함
- 세잔느의 작업 특성을 '분석적 태도'라고 부름

- 특수한 것(형상)을 일반적인 것(개념)으로 만들고자 하는 태도는 20세기 개념미술(Conceptual Art)의 시조가 됨
- "자연을 앞에 두고 푸생을 재창조한다."는 이념은 그림에 건축적 의미를 부여하면서 자연으로부터 회화를 독립시킴
- 세잔느는 재생(reproduction)의 미술이 아닌 재현(representation)하는 미술, 즉 자연을 복제하는 것이 아닌 자연을 회상하게 만드는 미술을 추구함
- 세잔느 조형이념의 영향으로 피카소와 마티스는 입체파를 창건함. 1907년 피카소는 추상미술의 등장을 알리는 〈아비뇽의 아가씨들(Les Demoiselles d'Avignon)〉을 발표함
- 세잔느의 재구성 이론과 다시점 중첩[동시성의 원리(Principle of Simultaneity) : 하나의 화면 속에 여러 시점에서 본 형상이 중첩되어 동시에 나타나게 표현]이 결합하여 입체파 미술 이념이 성립됨
- 세잔느의 3구성 요소와 재구성 이론은 분석적 큐비즘이 되고, 피카소는 다시점 중첩을 받아들여 종합적 큐비즘으로 발전시킴

3) 반 고흐

- 반 고흐는 순탄하지 못한 일생을 살면서 존재 자체에 대한 실존적 위협을 느꼈으며, 그가 겪은 삶의 고뇌인 'Life Feeling', 즉 '생(生)의 감정'을 그림으로 표현함
- 그림에 '삶의 의미'를 담은 문학적이고 음악적 효과가 넘치는 작품을 제작함. 삶의 의미를 미술과 연관시키는 사조가 표현주의(表現主義, Expressionism)임
- 반 고흐의 표현주의 계보를 잇는 노르웨이 출신 화가 뭉크(Edvard Munch)는 자신의 유년기를 회상하며 인간의 실존적 의미를 담은 고뇌의 미술을 추구함
- 1910년대 독일 드레스덴(Dresden)에서는 다리파(Die Brucke, The Bridge, 橋派)가 형성됨. 민중미술(民衆美術)의 시조로, 표현주의의 일맥을 형성함
- 1차 세계대전 이후 표현주의 좌파 계열의 독일 작가들인 신즉물주의(新卽物主義, Neue-Sachlichkeit, 1918~1933)가 있음. 패전국 독일의 현실에 대한 냉소, 전쟁의 공포, 비참함과 사회의 퇴폐적인 면을 여과 없이 묘사함. 신즉물주의 작가들로는 오토 딕스(Otto Dix), 게오르그 그로츠(George Grosz), 막스 베크만(Max Beckmann), 루돌프 슐리히터(Rudolf Schlichter), 크리스티앙 샤드(Christian Schad), 알베르트 카렐 빌링크(Albert Carel Willink) 등이 있음
- 반 고흐에서부터 시작된 현대미술의 표현주의 이념은 세계 여러 나라에 영향을 주었으며, 1920~1940년대 멕시코 벽화운동(Muralisme) 작가들인 오로츠코(Jose Clemente Orozco), 리베라(Diego Rivera), 시케이로스(David Alfaro Siqueiros), 타마요(Rufino Tamayo), 미국 팝아트 작가인 앤디 워홀, 2차 세계대전 이후 자본주의 사회에 대한 비판과 풍자를 다룬 독일의 신야수파(Nouveaux Fauves) 작가들의 조형이념으로 계승됨

바. 현대 추상미술에 끼친 영향

- 후기인상파 작가들의 영향으로 20세기 전반기(1900~1945)에는 야수파(1905), 입체파 (1907), 다리파(1905), 청기사파(1911) 등의 미술운동이 등장함
- 이후 데 슈틸(1917), 미래파(1908), 러시아 구성주의자들(1910~1920년대)과 절대주의 (말레비치) 등과 같은 사조들이 동시다발적으로 등장함. 1차 세계대전으로 충격을 받은 예술인들은 중립국 스위스 취리히에서 다다이즘 운동을 시작함
- 1924년에 초현실주의 사조가 등장하고, 1931년 파리에서 세계추상창조협회가 결성되 었으며, 추상미술운동이 전 세계적으로 확산됨
- 1938년부터 1945년까지 제2차 세계대전을 전후한 시기에 유럽미술이 황폐화됨. 바우 하우스(Bauhaus), 다다이즘, 구성주의, 초현실주의 등 유럽 전위미술 운동이 미국에 전 파됨
- 1940년대 미국의 젊은 작가들은 유럽미술계의 자극으로 뉴욕파(New York School)가 등장함. 이러한 자신감을 바탕으로 1950년대 이후 추상표현주의, 팝아트, 미니멀리즘, 대지예술 등과 같은 이념을 내세우며 뉴욕 화단이 현대미술의 중심지 역할을 담당함

02 2001년 기출문제

문제 1 15세기 이탈리아 르네상스회화에 대하여 역사적 배경과 함께 조형적 특성을 설명하고 그것이 이후 서양회화사에 끼친 영향에 대하여 논하시오.

가. 르네상스의 역사적 배경

1) 페트라르카(1304~1374)에 의한 고대 고전(Classic)의 재발견

- 1336년 고대 로마유적에 감동받은 페트라르카는 역사를 두 시기로 나누어, 고대사 (Historiae antiquae)와 현대사(Historiae novae)로 구분하고, 영광에 싸인 과거(고대사) 와 한탄스러운 현재(중세 유럽)로 서술함
- 페트라르카는 역사를 다시 세 시기로 나누어, 이교적 고대(영광스러운 고대 로마)와 기독교화된 로마제국, 그리고 암흑시대(The Dark Age, 중세)로 구분함

2) 고대 미술에 대한 가치 인식

- 1258년경 로마 교외의 고대 로마제국 시기 고대 저택이 1443년경까지 지속적으로 파괴됨
- 교황인 에우게니우스 4세가 〈부흥된 로마〉에서 황폐화를 개탄함
- 고대 문화의 재생의욕이 상기됨
- 르네상스가 태동하는 의식적 노력이 시작됨

3) 고대 문화에 대한 관심

이탈리아의 키리아코 단코나(Ciriaco d'Ancona, 1391~1452)는 그리스 지역의 아테네, 펠로폰네소스 반도를 비롯하여 이집트, 근동지방(Orient)을 여행하며, 건축물과 조각작품을 모사(模寫)하고 비문(碑文)을 복사하여 6권의 〈회상록〉 간행함

4) 메디치(Medici)가 등의 고대 작품 수집

- 피렌체 공국의 주요 세력인 메디치 집안과 기타 여러 가문들이 경쟁적으로 고대 작품을 수집함
- 상인귀족층의 정치세력화 과정 중 문화적 권위를 만들고자 하는 배경에서 비롯됨

5) 그리스 조각의 발견

- 1515년 교황 레오 10세는 라파엘로를 고고학 장관으로 임명함. 라파엘로는 당시 건축 중인 성 베드로 성당에 재이용 가능한 고대 작품을 수집함. 이 시기에 유명한 고대 조각의 발견이 이루어짐. 대표적 작품은 〈토르소〉, 〈아폴론(벨베데레의 아폴론)〉, 〈라오콘 군상〉 등이 교황 율리우스 5세에 의해 바티칸 궁의 벨베데레 회랑에서 전시됨
- 그리스 미술의 재발견은 유럽 미술에 큰 영향을 주어, 르네상스 이후 그리스, 로마의 고대, 고전을 모범으로 하는 아카데미즘(Academism, 관학파 미술)이 성립됨. 17세기 바로크 시기 프랑스 베르사이유 궁전 정원에 고대 조각작품의 모각(模刻) 작품이 설치되기도 함

나. 르네상스 미술의 본질

- 르네상스 미술 본질은 인간적인 기독교와 신앙의 중시임
- 사고(思考)의 방법과 정신이 중요시되는 시기이며 중세의 상징주의적 성격과는 다른 자연주의(Naturalism)적 성격이 특징임
- 자연을 관찰하여 포착해 내는 미술인 르네상스는 바자리가 당시 화가인 마사치오(Masaccio)의 작품 〈낙원추방〉에 대해 '그는 자연을 있는 그대로(Nature as it is) 모방하는 것이 회화라고 생각하고 있다.'라고 언급함

1) 오스본(H. Osborne)의 분석

- 미학자 오스본은 르네상스 작가들이 아리스토텔레스의 자연주의 사상을 받아들인 것으로 평가함
- 첫째, 미술은 감각과 이성의 총합적 활동에 의한 결과물로 작품의 대상을 감각으로 받아들여 이성으로 구성하고 과학의 지위에 있는 미술을 작가들에게 요구함. 작가(artist)는 곧 과학자(scientist)이자 학자(scholar)로 봄
- 둘째, 미술의 중요한 기능은 자연의 모방(Immitation)으로 모방에 있어 자연과학은 작품제작의 보조역할을 함
- 셋째, 미술의 '완전성의 법칙(Rules of Perfection)'을 존중, 이 법칙에 따라 자연을 관찰하고 사람들을 미적으로 교육시킴
- 넷째, 이러한 목적에 도달하기 위해 사물의 객관적 성질인 질서(Order), 조화(Harmony), 비례(Proportion), 적합성(Propriety)을 수학적으로 표현하려고 함

다. 15세기 르네상스 이후 서양회화에 끼친 영향

1) 15, 16세기 르네상스와 17세기 바로크의 비교

- 미술사가 하인리히 뵐플린(Heinrich Wölfflin, 1864~1945)은 〈르네상스와 바로크〉에서 르네상스의 '고전적 양식'에서 '바로크적 양식'으로의 시각형식의 전개를 5가지의 대립적 용어의 추이에 따라 설명함
- 르네상스 : ① 선(線)의 중요시, ② 평면적, ③ 폐쇄적(닫힌 형식), ④ 다수적(多數的, 작품 속 각 부분이 독립적), ⑤ 절대적 명료성(개개 형태의 선적인 명료함)

- 바로크 : ① 회화적, ② 심오함(회화에서 깊이의 추구), ③ 개방적(열린 형식 : 주제, 종교성, 형식 면에서), ④ 통일적(統一的, 작품 각 부분이 전체 속에 융합), ⑤ 상대적 명료성(불명료함)

라. 17, 18세기 Beautiful Art의 이념 : 미적 이상주의(美的 理想主義, Aesthetic Idealism)

미술사에서 17세기는 인류 역사상 최초로 '아름답다'는 표현이 구체적으로 정의된 시기이다.

- 이상주의(Idealism, 고전적 이상주의 Classical Idealism) : 윤리적(倫理的), 선적(善的) 규범에 가려져 있던 미술을 독립시킴. 가치(價値)의 다양성에 대한 모색을 통해 얻어지는 미적 미술의 추구가 바로 '고전적 이상주의' 미술이념임. 미(美)와 선(善)이 구분되기 시작함

- 순수미술[Beautiful Art, Fine Art(영), Beaux-Arts(프), Schone Kunst(독)] : 미적(美的)인 것을 선적(善的)인 것 이외에 지적(知的)인 것에서도 분리함. 자연(현실)과 미술(이상)을 서로 대립시켜 보는 관점의 성립이 미적 이상주의가 등장하게 된 배경임. 이와 함께 개성(Individual)이 작품 평가에서 새로운 관심의 대상으로 대두됨

▎레이놀즈의 이상적 자연주의(理想的 自然主義)▎

레이놀즈(Joshua Raynolds, 1723~1792)는 화가로서 1768년 영국 왕립미술학교 설립 당시 초대 학장을 역임함. 저서인 〈강연(Discourse)〉(1778)에서 이상적 자연주의에 대한 이념을 설명함. "경험이 전부이다.(Experience is all in all.)"라고 역설함

- 우연한 결함(Accidental difficency) : 자연에는 아름다운 것뿐만 아닌, 추한 것, 쓸데없는 것 등이 공존함. 화가의 목표는 자연의 겉모습(Surface form)에 대해 자연의 본래 형상(원형 原形, Ur form, Essential form)을 찾아야 함. 화가는 자연의 완전한 상태의 이념을 추구하기 위해 자연을 교정하여 그려야 한다고 주장함

- 위대한 양식(The Greatest Manner, The Greatest Style) : 화가는 자연의 완전한 상태 (perfect state)를 그려야 한다는 대전제가 있음. 인간 이성(理性)의 완전함으로 자연 속에 포함되어 있는 불완전함을 교정하여 그려야 한다는 이념임
- 레이놀즈의 이념에 따르면 이상적 아름다움(Ideal Beauty)이나 이상적 자연(Ideal Nature) 의 근본은 인간본성(Human Nature)에 있음. 실제하는 자연(Physical Nature)을 인간본성 에 의해 수정, 보완하여 완전하게(perfect) 구사하여 표현

문제 2

국립박물관 소장 미륵반가사유상(국보 83호)과 석굴암 본존불에 대하여, 시대적 배경 및 조각적 특징 등을 비교 논술하시오.

가. 〈국립중앙박물관 소장 미륵보살반가상〉(국보 83호)

- 높이 93.5cm. 국보 제83호
- 국립중앙박물관 소장
- 국보 제78호인 〈금동미륵보살반가상〉과 더불어 크기와 조각 수법에 있어 삼국시대 금동불상을 대표하는 걸작임
- 출토지는 불상임
- 별칭은 〈삼산관반가사유상(三山冠半跏思惟像)〉
- 삼국시대의 반가사유보살상
 - 〈고구려 금동미륵반가상〉(호암미술관 소장, 국보 제118호), 충청남도 〈서산마애삼존불상〉(국보 제84호)의 왼쪽 협시인 백제의 반가사유상, 경주 〈단석산마애불상〉 중 가장 높은 위치에 조각된 신라의 반가사유상 등이 대표적임
 - 삼국의 각 지역에서 초기 작품에 속하는 조각임

- 국보 83호 설명
 - 보관 형태, 군의(裙衣)의 주름 처리에서 〈평천리 출토 금동미륵반가상〉, 〈단석산마애불상〉 중의 반가사유상과 동일한 양식적 계보를 보임
 - 단순하고 균형 잡힌 신체, 자연스럽고 입체적 옷 주름, 분명한 이목구비의 표현이 특징임
 - 완벽한 주조 기술을 구현함
 - 부드러운 미소를 가진 보살의 자비를 표현함
 - 뛰어난 종교 미술작품으로서 숭고미가 드러남
 - 제작국가로 백제설과 신라설이 있음
 - 1966년 〈봉화 출토 석조여래좌상〉 일부(하반신)와 유사한 양식이 보임

- 일본 쿄토 〈코류지(창시자 진하승(秦何勝)) 목조반가사유상〉(7세기 전반 추정)과 비슷한 형상임
- 신라에서 제작했을 가능성이 있음

나. 석굴암 본존불

- 석굴암 석굴건축 및 조각 군상의 중심작품임
- 석굴 자체가 본존상 봉안을 위해 축조됨
- 신라 불교조각의 결정체임
- 연화문 대좌 위에 결가부좌한 자세로 광배는 석굴 뒷벽의 천장 밑에 하나의 둥근 연화판석으로 됨
- 본존상의 양식은 삼국통일 직후인 7세기 후반부터 고려 전기에 이르는 여래상의 기본형임
- 옷은 우견편단에 수인은 항마촉지인을 보임
- 머리는 나발의 육계이며 상호는 자비로운 표정을 지님
- 목에는 삼도를 표현함. 당당한 신체표현이 특징임
- 유사한 양식의 불상인 영주 〈부석사 소조여래좌상〉(국보 45호), 경산 〈팔공산 석조여래좌상〉(보물 431호) 등이 아미타불이며, 석굴암 본존불도 아미타불로 추정됨

03 2002년 기출문제

15세기에서 17세기까지 서양미술의 특징을 시대상황과 함께 간략히 설명하고, 이러한 근세미술의 반작용으로서의 현대미술에 관해 모더니즘 개념을 중심으로 논하시오.

가. 15세기 초기 르네상스 미술

- 고대 그리스와 로마의 고전을 번역하고 연구하는 인문주의(Humanism) 고전을 통하여 신 중심의 중세적 사고에서 벗어나 인간 중심적인 사고를 지향함
- 신 중심적 중세미술이 인간 중심적인 르네상스미술로 전환됨
- 원근법을 발명하고 해부학을 연구함
- 자연을 모범으로 하여 이상적인 아름다움을 표현함
- 대표작가로는 기베르티, 도나텔로, 브루넬레스키, 마사치오, 보티첼리 등이 있음

나. 16세기 전성기 르네상스 미술(전성기 르네상스, 1500~1530년경)

- 교황의 권위와 왕실의 권위가 서로 충돌하던 시대이며 예술가를 후원하고 있음
- 다빈치, 미켈란젤로, 라파엘로가 이 시기에 등장함
- 서양미술사에 불후의 명작을 남김
- 장인에 불과하던 화가의 지위가 예술가의 지위로 격상됨
- 회화는 패널화에서 새롭게 캔버스를 사용하며, 그림의 이동이 간편하고 대작이 제작됨. 선원근법과 대기원근법을 사용함
- 전성기 르네상스의 조각은 고대 조각에서 보이는 이상적인 비례의 인체가 주제가 됨
- 건축에서는 15세기 후반 중앙집중식 양식이 교회건축의 주류를 이룸
- 1506년에는 건축가 브라만테의 설계로 새로운 성 베드로 대성당이 지어지기 시작하고, 후에 이 성당의 돔이 미켈란젤로의 설계에 의해서 건축되며, 1593년에 완공됨(성당 전

체 완공은 1615년)
- 대표작가로는 레오나르도 다빈치, 미켈란젤로, 라파엘로 등이 있음

다. 16세기 매너리즘 미술

- 이탈리아에서 1520년대 전성기 르네상스 후기부터 1600년대 바로크 이전까지 지속된 유럽 회화, 조각, 건축과 장식 예술을 가리킴
- 레오나르도 다 빈치와 라파엘로, 미켈란젤로 등 르네상스시기 대가의 작품을 교과서로 삼음. 자연적인 것과 배치되는 왜곡되고 인공적 효과를 추구함
- 매너리스트는 1500년경에서 1530년경까지 북유럽의 후기 고딕 화가들에게도 사용됨
- 초기 매너리즘 작가 : 피렌체의 자코모 다 폰토르모, 로소 피오렌티노, 라파엘로의 로마 제자인 줄리오 로마노, 파르마(지명) 제자인 파르미지아니노 등이 있음
- 늘어진 형상, 과장되고 균형에서 벗어난 구도, 비합리적 공간, 부자연스러운 광선이 특징임
- 전성기 르네상스에 대한 반작용 또는 과장된 연장으로 보며, '반(反)고전주의적' 매너리즘으로 불림

라. 17세기 바로크 미술

- 1600년경부터 1750년까지 이탈리아를 비롯한 유럽의 여러 가톨릭 국가에서 발전한 미술 양식임
- 가톨릭의 반종교개혁(Counter Reformation), 프랑스의 고전주의적 바로크와 관련 있음
- 바로크는 르네상스의 조화와 균형미, 완결성에 대해 양감, 광채, 역동성 등을 중시함
- 과격한 동세와 극적인 효과가 드러남
- 바로크 조각은 동적인 자세와 다양한 의상의 표현이 특징임
- 조각가이며 건축가인 베르니니는 역동적이고 환각적인 표현의 성 베드로 성당 내부 장식을 완성한 이탈리아 바로크 미술의 대표적 예술가임
- 바로크 회화는 대각선 구도와 원근법, 단축법, 눈속임 기법 등을 사용함. 명암의 강한 대비, 세속적·현세적인 주제를 다루는 풍경화, 정물화, 인물화 등이 본격적으로 등장함
- 바로크 회화의 선구자 카라밧지오는 측면 광선에 의한 명암의 강한 대비를 표현함(테네브리즘)
- 스페인 궁정화가 벨라스케스의 〈마가렛 공주〉, 〈시녀들〉 등의 작품과, 풍만한 육체와 화려한 색채로 웅장하고 환상적인 구성과 생동하는 필력을 가진 루벤스, 집중적 광선 표현과 인간 내면 표현의 렘브란트의 〈야경〉과 〈자화상〉, 프랑스 고전주의 대표작가 푸생의 〈사비나 여인의 약탈〉 등이 대표적임

통일신라 하대(9세기) 불상조각의 특징을 비로자나불상을 중심으로 논의하시오.

가. 통일신라 불교조각의 시기 구분

- 제1기 백제, 고구려 멸망 후 신라의 한반도 통일 후 700년경
- 제2기 700년경부터 약 1세기 기간
- 제3기 800년경부터 10세기 초 신라 말기

나. 제1기

- 비사실적 조형, 경직된 의습(옷주름), 작고 둥근 동안의 상호가 특징임. 대좌는 낮고 둥근, 단판(홑꽃잎) 연꽃무늬 장식으로 됨
- 〈황복사지삼층석탑〉에서 발견된 〈경주구황리금제여래좌상〉(국보 제79호, 706년(성덕왕 5)), 〈감은사지삼층석탑 청동사리구 사천왕상 4구〉(680년(문무왕 20)) 등이 대표적임
- 석상은 〈경주서악리마애석불상〉(보물 제62호), 〈봉화북지리마애여래좌상〉(국보 제201호) 및 〈영주가흥리마애삼존불상〉(보물 제221호), 〈군위삼존석굴〉(국보 제109호)의 삼존불 등이 대표적임
- 〈군위삼존석굴〉은 석굴암 불상보다 50년 이상 앞선 작품으로 중요함

다. 제2기

- 8세기 성덕왕과 경덕왕대 시기로 신라 불교조각의 최전성기임
- 금동불상은 〈불국사금동아미타여래좌상〉(국보 제27호), 〈불국사금동비로자나불좌상〉(국보 제26호), 〈백률사금동약사여래입상〉(국보 제28호) 등이 대표적임
- 중후한 상호와 의습의 처리가 우수함
- 8세기 전기 석상은 〈감산사석조미륵보살입상〉(국보 제81호)과 〈감산사석조아미타불입상〉(국보 제82호) 등이 대표적임
- 719년(성덕왕 18) 김지성(金志誠)에 의해 조성되었고 광배 뒷면에 조상기(造像記)가 있음
- 감산사 불상에 이은 대표작은 석굴암 조각으로 〈삼국유사〉 권5 대성효이세부모(大成孝二世父母)에 창건 설화와 건립의 인연 기록이 나타남
- 본존을 중심으로 하는 주변 벽에는 보살, 천부, 10대 제자 등의 입상과 그 위쪽의 작은 감실 속에 좌상 10구(현재 8구)를 안치함. 뒷벽 중앙에는 십일면관음보살상이 있음
- 석굴암 본존을 모범으로 하여 만들어진 불상으로 〈경주삼릉계석불좌상〉(보물 제666호), 〈경주남산미륵곡석불좌상〉(보물 136호), 〈청량사석조석가여래좌상〉(보물 제265호) 등이 대표적임

라. 제3기

- 8세기 이후 불상 조각은 석굴암 본존을 정점으로 쇠퇴함
- 섬약, 장식적인 추세는 9세기에 현저함
- 하대신라의 정치적, 사회적 혼란이 가중됨
- 왕권쟁취의 골육상쟁과 지방 호족 세력이 확대됨
- 불교 구산선문(九山禪門)이 성립되며 선종이 대두됨. 불교 조각은 선종의 도입과 밀교의 유행으로 비로자나불상 제작이 나타남
- 〈보림사철조비로자나불좌상〉(858년, 국보 제117호), 〈도피안사철조비로자나불좌상〉(865년, 국보 제63호), 〈동화사비로암석조비로자나불좌상〉(863년, 보물 제244호) 등이 대표적임
- 철불이 다수 제작됨
- 석불은 〈방어산마애불〉(801년, 보물 제159호), 〈고운사석조석가여래좌상〉(보물 제246호), 〈간월사지석조여래좌상〉(보물 제370호), 〈청룡사석조여래좌상〉(보물 제424호), 〈불곡사석조비로자나불좌상〉(보물 제436호) 등이 대표적임

문제 2-2

오원 장승업 화풍의 특징을 중국 화풍과 비교하여 논의하시오.

가. 오원 장승업 화풍의 특징

- 장승업(張承業)은 1843년(헌종 9년) 출생으로, 이응헌의 집에 있는 원, 명 이래 명인들의 서화를 접한 후 그림을 시작하였고, 이응헌의 후원을 받음
- 조맹부, 황공망, 오진, 예찬, 왕몽의 영향을 수용함
- 김홍도의 신선도, 정학교의 바위 그림, 유숙의 매 그림, 남종 문인화 등이 화풍 형성에 영향을 줌
- 산수, 인물, 영모, 화훼, 기명절지 등에 뛰어남
- 장승업은 조선 초기의 안견, 후기의 김홍도와 함께 조선시대 3대 화가로, 후기의 정선까지 합쳐 4대 화가의 한 사람으로 지칭됨
- 감찰이라는 정6품 관직을 받고, 고종의 명령으로 궁궐에서 그림
- 1897년 55세로 작고하였으며, 그의 화풍은 심전 안중식, 소림 조석진에게 계승되고, 그들의 제자인 노수현, 이상범, 변관식 등의 현대 화가로 이어짐
- **주요 작품** : 〈홍백매십정병(紅白梅十幀屛)〉, 〈군마도(群馬圖)〉, 〈청록산수도(靑綠山水圖)〉, 〈수상서금도(樹上棲禽圖)〉, 〈영모절지병풍(翎毛折枝屛風)〉, 〈풍림산수도(楓林山水圖)〉, 〈화조곡병(花鳥曲屛)〉, 〈담채산수(淡彩山水)〉, 〈화조수도(花鳥獸圖)〉, 〈포대도(包袋圖)〉, 〈심양송객도(潯陽送客圖)〉, 〈어옹도(漁翁圖)〉, 〈삼인문년도(三人問年圖)〉, 〈귀거래도(歸去來圖)〉, 〈기명절지도(器皿折枝圖)〉, 〈호취도(豪鷲圖)〉, 〈고사세동도(高士洗桐圖)〉 등이 대표적임

나. 중국 화풍의 특징

1) 오대(五代) 시대(907~960)와 북송(北宋) 시대(960-1279)

- 372년간 정치와 사회의 불안이 지속되었으나 경제와 문학은 발달
- 산수화의 황금시대를 맞이하여, 절대와 영원의 세계, 자연과 자아가 조화를 이루는 천인합일(天人合一)의 정신을 추구
- 예술작품 전반에 내성적, 철학적, 유미적 경향 등이 보임
- 이 시기 이후 산수화에 대기와 명암, 사계절이 표현됨
- 대표적 화풍 : 이성(李成)과 곽희(郭熙)의 이곽화풍(李郭畵風), 마원(馬遠)과 하규(夏珪)의 마하화풍(馬夏畵風), 황전(黃筌)과 서희(徐熙)의 화조화법(花鳥畵法), 문동(文同)과 중인(仲仁)의 사군자화법(四君子畵法)
- 산수화, 인물화, 화조화, 민속화와 같은 많은 풍속화가 그려짐

- 대표작가와 작품 : 형호(荊浩)의 〈광려도(匡廬圖)〉, 관동(關仝)의 〈계산대도도(谿山待渡圖)〉, 동원(董源)의 〈동천산당도(洞天山堂圖)〉, 거연(巨然)의 〈추산문도도(秋山問道圖)〉, 황전(黃筌)의 〈진금도(珍禽圖)〉, 서희(徐熙)의 〈옥당부귀도(玉堂富貴圖)〉, 조간(趙幹)의 〈강행초설도(江行初雪圖)〉, 거대한 중국의 자연미를 이상적 산수화로 표현한 이성(李成)의 〈청만소사도(晴巒蕭寺圖)〉, 범관(范寬)의 〈계산행려도(谿山行旅圖)〉, 허도녕(許道寧)의 〈강산포어도(江山捕魚圖)〉, 관념적 산수화의 이상을 추구한 곽희(郭熙)의 〈조춘도(早春圖)〉, 미점산수(米點山水 : 쌀알을 쌓아 놓은 모습으로 드리는 산수화풍)로 유명한 미불(米芾)의 〈춘산서송도(春山瑞松圖)〉, 그의 아들인 미우인(米友仁)의 〈운산묵희도(雲山墨戱圖)〉, 서예에도 뛰어났던 불운의 북송 황제인 휘종(徽宗)의 〈금계도(錦鷄圖)〉 등
- 그 밖의 대표적인 작가 : 이공린(李公麟), 문동(文同), 장택단(張擇端), 이당(李唐), 마원(馬遠), 하규(夏珪), 마린(馬麟), 유송년(劉松年), 양해(梁楷), 목계(牧谿) 등

2) 원(元)나라 시대(1280~1367)

- 원나라 시대 88년간은 몽골족에 의해 한족의 고유 문화가 질식 상태에 이르러 많은 사대부 계층이 세속과 거리를 두는 도가(道家)사상에 탐닉. 이 시기의 화론을 요약하여 본다면, '불중형사(不重形似), 불상진실(不尙眞實), 불강물리(不講物理)'의 이념을 표방하여, 그리려는 사물의 모습이나 이치를 따르지 않으며, 속 마음을 그림 속에 깊이 감추어 두려는 모습이 보임
- 사의화(寫意畵)를 그리는 작가들이 많아지면서 한편으로 인물, 풍속, 화조화는 점차 쇠퇴하며, 시서화(詩書畵)가 결합된 남종문인화(南宗文人畵)가 유행하고, 어지러운 세상 속에서도 선비의 절개를 지키려는 마음으로 사군자화(四君子畵)가 성행
- 그림 기법은 비단 아닌 종이에 습필(濕筆) 대신 건필(乾筆)로, 오채색(五彩色) 대신 수묵(水墨)으로 작품이 제작되며, 사실화(事實畵) 대신 사의화가 유행

- 이 시기 회화의 특징 : 붓을 사용하는 기법으로 다양한 준법(皴法)이 발달
 예 비오는 날의 모습처럼 그리는 우점준(雨點皴), 삼을 풀어 놓은 듯한 피마준(披麻皴), 도끼로 찍어낸 듯이 산수를 그리는 부벽준(斧劈皴), 밧줄을 풀어내는 모습처럼 그리는 해삭준(解索皴), 소의 털 모습을 연상시키는 우모준(牛毛皴), 띠가 끊어진 모습처럼 묘사된 절대준(折帶皴), 커다란 연꽃 잎처럼 그리는 하엽준(荷葉皴), 구름 봉우리처럼 그리는 운두준(雲頭皴), 쌀알을 모아놓은 것처럼 그리는 미점준(米點皴), 귀신의 얼굴처럼 묘사하는 귀면준(鬼面皴), 바위 등을 말의 치아처럼 그리는 마아준(馬牙皴) 등

- 대표적인 작가와 작품 : 잘 알려진 조맹부(趙孟頫)의 〈작화추색도(鵲華秋色圖)〉, 황공망(黃公望)의 〈부춘산거도(富春山居圖)〉등

- 그 밖의 대표작가 : 오진(吳鎭), 예찬(倪瓚), 왕몽(王蒙), 조지백(曹知白), 이간(李衎), 가구사(柯九思), 고안(顧安), 왕면(王冕), 고극공(高克恭), 정사초(鄭思肖) 등

3) 명(明)나라 시대(1368~1643)

- 당나라에서 발전한 산수화는 송나라 시대에 이르러 완숙한 경지에 이르렀으며, 원나라 시기에는 문인화가 더욱 중요시됨. 이후 명 시대에 이르러서는 송, 원 시대의 다양한 화법들이 정리되기 시작함. 정적이며 보수적 성격이 두드러짐
- 작가들의 주요 활동 무대에 따라 원파(院派), 오파(吳派), 절파(浙派) 등의 화파가 일어나고, 유명한 화가인 동기창은 상남폄북론(尙南貶北論)을 주장하여 수묵화 위주의 문인화인 남종화를 숭상하고 채색화 위주의 화원화인 북종화를 폄하하는 이념을 드러내기도 함
- 대표 작가 : 심주(沈周), 문징명(文徵明), 당인(唐寅), 구영(仇英), 변문진(邊文進), 여기(呂紀), 임량(林良), 대진(戴進), 오위(吳偉), 진홍수(陳洪綬), 서위(徐渭) 등

4) 청(淸) 나라 시대(1644~1911)

- 중국 동북지방에서 일어난 만주족 왕조인 청나라는 중국의 경제와 문화발전에 기여하려는 노력을 기울여 경세치용론(經世致用論)에 입각하여 실제 사회에 기여하는 학문의 유용성을 접목시키려 노력함
- 명나라에 이어 신안파(新安派), 송강파(松江派), 누동파(婁東派), 우산파(虞山派) 등과 같은 화파가 등장함
- 대표작가 : 금릉팔가(金陵八家), 양주팔괴(揚州八怪 : 화암 華嵒, 금농 金農, 정섭 鄭燮, 나빙 羅聘, 왕사신 汪士愼, 황신 黃愼, 고상 高翔, 이선 李鱓 등 8명의 화가), 해양사가(海陽四家), 안휘사가(安徽四家), 사왕(四王 : 왕시민 王時敏, 왕감 王鑑, 왕휘 王翬, 왕원기 王原祁 등 왕씨 성을 가진 4명의 화가), 사승(四僧 : 석도 石濤, 팔대산인 八大山人, 석계 石谿, 홍인 弘仁 등 명나라 멸망 후 승려가 된 4명의 화가) 등의 작가들과 청나라 말기의 대표적 화가인 임백년(任伯年), 조지겸(趙之謙), 오창석(吳昌碩), 제백석(齊白石) 등

2003년 기출문제

**통일신라시대 불교조각을 시기별로 나누어 각 시기의 특징과 대표적인 작품,
조각사적 의의에 대해 논의하시오.**

가. 시대적 배경

- 신라 중대(654~780년, 29대 태종무열왕~36대 혜공왕, 8대 127년)
- 신라 하대(780~935년, 37대 선덕왕~56대 경순왕, 20대 156년)
- 신라 중대와 신라 하대의 2시기로 통일신라 조각의 시기 구분

나. 신라 중대

- 태종무열왕부터 혜공왕까지 시기로 태종무열왕 계열 왕통이 이어짐
- 불교조각의 전성기로 인도 굽타(Gupta) 및 성당(盛唐)의 사실주의 양식을 수입함
- 〈태종무열왕릉비 귀부와 이수〉, 〈김유신묘 십이지신상〉, 〈감은사지삼층석탑 청동사리구
 사천왕상〉, 〈사천왕사 소조신장상〉, 〈안압지 출토 금동삼존불〉 등이 대표적임
- 보수적 조각양식 : 〈영주가흥리마애불(可興里磨崖佛)〉, 〈봉화북지리마애불(北枝里磨
 崖佛)〉, 〈경주선도산마애불(仙桃山磨崖佛)〉, 〈군위삼존불(軍威三尊佛)〉, 충남 연기 비
 상(碑像) 등이 있음
- 사실적 불상 조각의 전성기 : 신라 중대 경덕왕 시기로 통일 후 전제왕권이 강화됨
- 화엄종(華嚴宗), 법상종(法相宗), 신인종(神印宗), 계율종(戒律宗) 등 다양한 불교 종파가
 발전하였고, 비로자나불(화엄종), 미륵보살, 아미타불(법상종) 등이 조성됨
- 〈감산사 미륵보살입상〉, 〈감산사 아미타불입상〉, 〈굴불사지 사면석불〉, 〈칠불암 마애
 삼존불좌상〉, 〈용장사지 마애여래좌상〉, 석굴암석굴 불상 등이 대표적임

다. 신라 하대

- 선덕왕부터 경순왕까지 시기로 내물왕 계열 왕통이 이어짐
- 선종, 화엄종이 유행하였고, 지방 호족이 득세함
- 비로자나불, 아미타불 등을 조성함
- 부도 조성이 유행함
- 〈함안 방어산마애삼존불〉(801), 〈창녕 인양사조성비(인양사 비상)〉(810) 등에 전성기 신라조각 양식과 쇠퇴기의 도식적 표현이 혼재함
- 신라 말기와 고려 초기 생경하고 초현실적 표현의 철불 조성으로 이어짐

문제 2

16세기 매너리즘 미술의 본질과 특성에 대하여 간단히 설명하고 그것을 출발점으로 하여 포스트모더니즘에 관하여 논하시오.

가. 매너리즘 소개 1

- 1520년경부터 17세기 초에 걸친 회화 중심 미술 양식을 말함
- 미술사의 시대 구분에서는 르네상스에서 바로크로 이행 시기(1530∼1600)의 이탈리아 과도기적 미술 양식을 지칭(후기 르네상스)함
- '퇴보한 정통양식', '혼돈의 시기에 쇠락해가는 표현 양식' 등의 비판을 받음
- 시대적 불안감이 반영된 매너리즘 양식으로 이해함
- '독특한 방식의 과도하거나 부자연스러운 탐닉 양식'(옥스퍼드 사전)
- 열광적 감정, 긴장감, 부조화, 신경병적 감각이 특징임

나. 매너리즘 소개 2

- 종래 르네상스의 기교적 모방에 그친 쇠퇴기 예술양식으로 비판받았으나, 독립된 양식으로 재평가됨
- 16세기 중엽부터 후반을 지배한 예술양식으로서의 중요성이 강조됨
- 시대적 배경 : 라파엘이나 미켈란젤로 등 르네상스 대가의 영향을 받았고, 독일 북방 고딕의 표현주의적 특성, 카를 5세의 로마약탈, 종교전쟁 등 혼란기의 사회불안이 반영됨
- 극도로 세련된 기교, 곡선적인 복잡한 구성, 원근법 왜곡, 부자연스러운 형태, 비현실적 비율, 현실과 멀어진 채색 등이 특징임

다. 포스트모더니즘 소개 1

• 1960년대의 문화운동으로 미국과 프랑스를 중심으로 한 학생운동, 여성운동, 흑인민권운동, 제3세계운동 등의 사회운동과 전위예술, 그리고 해체(Deconstruction), 후기구조주의 사상에서 시작되었고, 모더니즘에 대한 반발로 등장함
• 포스트모던의 대표적 학자로 J. 데리다, M. 푸코, J. 라캉, J. 리오타르 등이 있으며, 이분법적 사고의 해체를 주장함
• 숭엄(the Sublime)에 의한 합리주의의 독단을 해체하고자 함
• 미술에서는 모더니즘 시기 추상미술에 대한 반발로 나타남
• 구상미술(트랜스아방가르드, 신야수파, Bad Painting) 등장, 반복과 패러디(팝아트), 미술가의 권한 축소(미니멀아트), 설치미술, 아르테포베라 등으로 나타남
• 개성, 자율성, 다양성, 대중성 중시. 절대이념, 절대적 재현의 거부, 탈이념 등이 특징임

라. 포스트모더니즘 소개 2

• 모더니즘 시기 고급문화와 저급문화의 차별, 예술 각 장르 간 폐쇄성에 대한 반발로 등장함
• 다니엘 벨(Daniel Bell), 하산(Ihab Hassan), 오더허티(Brian O'Doherty), 로젠버그(Harold Rosenberg, 1906~1978) 등 사상가들의 모더니즘 종말 선언으로 나타남
• 남성지배 이데올로기에 대한 비판, 여성으로서의 정체성 확인이 이루어짐
• 건축에서는 모더니즘 시기 국제주의 건축양식에 대한 반발로 지역의 문화적 · 역사적 특성이 가미된 포스트모던 건축이 등장함
• 포스트모던은 '과거로의 복귀와 미래로의 전진'으로 요약할 수 있음

• **대표적 미술가** : 워홀(Andy Warhol), 보로프스키(Jonathan Borofsky), 카스텔리(Luciano Castelli), 키아(Sandro Chia), 클레멘테(Francesco Clemente), 슈나벨(Julien Schnabel), 쿠키(Enzo Cucchi), 살로메(Salome), 페팅(Reiner Fetting), 셔먼(Cindy Sherman) 등
• 이데올로기적, 정치적 성향 미술가로는 크루거(Barbara Kruger), 하케(Hans Haacke), 골럽(Leon Golub) 등이 있음

┃ 모더니즘 ┃

넓은 의미로는 교회의 권위 또는 봉건성을 비판하며 과학이나 합리성을 중시하고 널리 근대
화를 지향하는 것을 말하며, 좁은 의미로는 기계문명과 도회적 감각을 중시하여 현대풍을 추
구하는 것을 의미한다.

- 미술에서의 모더니즘
 - 20세기 초, 특히 1920년대 이후 표현주의, 미래주의, 다다이즘 등 추상적, 초현실적인
 경향의 미술사조를 지칭함
 - 1960년대 미술대학에서 추상미술 교육이 커리큘럼에 포함되는 시기를 말함

2004년 기출문제

문제 1 조선시대 남종화풍의 유입과 수용, 발달과정, 양식적 특징 등에 관해 논술하시오.

가. 조선시대 남종화 1

- 도화서 출신 화원과 사대부계층 문인화가를 중심으로 발전함
- 조선 전기 회화 대표작가로 〈몽유도원도〉의 안견, 절파화풍 수용 강희안, 남송 원체화풍 수용 이상좌, 영모화의 이암, 미법산수화의 이장손과 최숙창 등이 있음
- 조선 중기 회화 대표작가로 안견 화풍과 절파화풍 계승의 이숭효(이상좌 아들)와 이정(이숭효 아들), 광태사학적 화가 김명국, 소 그림의 김제와 김식, 절파화풍 정착의 이경윤, 수묵화조화의 조속과 조식 등이 있음
- 조선 후기 회화 대표작가로 공재 윤두서, 겸재 정선, 현재 심사정 등이 있으며, 명 · 청 회화를 수용하면서 민족적 색채를 가미하고 있음
- 영조, 정조 대 실학과 진경산수화의 정선, 단원 김홍도와 혜원 신윤복의 풍속화, 서양화풍 수입 김두량과 박제가 등이 당시의 특징임
- 진경산수의 쇠퇴와 추사 김정희 중심 남종화풍이 유행함
- 조희룡, 허련, 전기 등의 추사파 화가들이 활동하였고, 말기에는 장승업, 안중식, 조석진 등의 작가들이 있음

나. 조선시대 남종화 2

- 숙종 후기 대청관계 안정화 이후 남종 문인화풍이 수입되기 시작함
- 영조, 정조 이후 연행사, 화원에 의해 〈개자원화전〉, 〈패문재서화보〉 등이 수입되면서 남종화가 보급되기 시작함
- 18세기 초 이후 남종화 유행 : 이인상, 강세황, 신위, 김수철, 김창수 등이 대표적임

- 화원출신 김유성, 이재관 등은 남종화풍을 수용함
- 김정희와 추사파에 의한 남종화의 유행과 토착화 : 추사 김정희, 허유, 조희룡, 전기 등의 작가가 있으며, 말기에는 이하응, 민영익, 정학교 등이 활동함

문제 2 **서양중세미술(비잔틴, 로마네스크, 고딕)의 전개과정과 특성을 시대적 배경과 관련하여 논의하시오.**

가. 비잔틴 미술

- 5~15세기 비잔틴 제국(동로마 제국)의 수도 콘스탄티노플을 중심으로 동방정교회 문화권의 미술양식을 지칭함
- 비잔틴 미술 : 고대 헬레니즘 미술의 전통, 고대 아시아의 전통, 사산조 페르시아의 영향, 그리스도교의 정신, 이슬람 문화 등이 융합된 미술문화로 10세기간 존속함

- 비잔틴 건축은 콘스탄티노플의 빈 비르 딜레크(千一柱)라고 불리는 지하 대저수소(大貯水所), 하기아 소피아 성당 건축 등이 대표적임

- 성당
 - 사제를 위한 제실 및 내진, 신도를 위한 신랑을 갖춘 바실리카식(종장식, 縱長式) 평면 설계로 구성됨
 - 제실은 반원형으로 돌출되고, 돔형의 지붕을 가짐
 - 돔형 지붕은 신의 거처라는 상징적 의미가 있음
 - 돔형의 지붕을 가진 집중식 건축이 완성됨
 - 8, 9세기 성상파괴운동(이코노클라즘) 이후 성당 내부를 위한 장식미술이 발전되었고, 모자이크, 벽화, 이콘 등이 제작됨

나. 로마네스크 미술

- 10~12세기(13세기) 유럽 각지에 발전
- 9, 10세기 서유럽을 침략한 이교도 민족(노르만족, 마자르족, 이슬람 세력)의 후퇴 이후 사회 문화가 안정됨
- 종교문화의 발전으로 로마네스크 미술이 형성됨
- 고대 로마와 켈트 게르만 문화의 기반에서 출발함
- 성당 천장의 석조 궁륭화가 진행되었으며, 반원형 아치, 교차궁륭, 돔 천장이 특징임
- 아치와 돔 구조는 하중이 커서 벽체가 두꺼워지고 창문은 상대적으로 작아짐
- 로마네스크 건축의 장중함이 만들어짐
- 틀의 법칙에 충실함

- 성당 내부는 벽화와 타피스트리로 장식, 바닥은 모자이크로 장식되었고, 조각은 도금이나 채색었으며, 창문은 스테인드글라스로 장식되기 시작함
- **사본 삽화**
 - 수도원 스크립토리움(사본제작소)에서 그려짐
 - 남이탈리아에서는 '엑슬테트(두루마리)'로 제작되며, 이외에는 책자본으로 제작됨

다. 고딕 미술

- 12세기 후반~15세기 또는 16세기 초, 서유럽의 미술양식을 지칭함. 로마네스크의 발전으로 형성. 고딕은 로마네스크와 양식상으로 대조됨
- 12세기 후반 생 드니 성당, 랭스 성당을 비롯해서 파리 노트르담 대성당, 수와송 성당건축을 중심으로 형성된 새로운 양식을 지칭함
- 본격적 고딕 미술은 12세기 말부터 약 100여 년간 지속됨(전성기 고딕)
- 13세기 말 이후 바로크적으로 변형됨(후기 고딕)
- 1400년 중심의 50여 년간 플랑드르의 사실적 화풍과 이탈리아의 우아한 화풍이 서유럽에 전파되어, 국제고딕 양식이 성립됨
- **고딕 건축**
 - 첨두아치, 플라잉 버트레스, 리브 볼트 등이 특징임
 - 궁륭의 하중이 크지 않아 창문을 크게 만들게 됨
 - 석재가 덜 들고 경쾌한 외관을 보임
 - 조각은 건축에서 독립적으로 변하며, 사실적 표현이 드러나기 시작함
 - 커진 창문을 이용한 스테인드글라스가 발달함(샤르트르 대성당, 파리 생트샤펠대성당)

- 제단화, 타피스트리(철직벽걸이), 사본 회화, 타블로화 등이 등장

문제 1 **카라바지오의 작품 특성에 관하여 서술하시오.**

카라바지오(Michelangelo de Caravaggio)

- 초기 바로크를 대표하는 작가로 강렬한 명암대비를 추구하는 테네브리즘 회화를 창시하고, 사실적 표현의 종교미술 분야를 개척함
- 대표작 : 〈성모의 죽음〉, 〈성 마태오의 소명〉, 〈그리스도의 매장〉, 〈나자로의 부활〉, 〈로사리오의 성모〉 등
- 프란스 할스, 렘브란트, 벨라스케스 등에 영향을 줌
- 본명은 미켈란젤로 메리시(Michelangelo Merisi, 1573～1610)

문제 2 **바로크 시대의 특징에 관해 서술하시오.**

- 1600년경부터 1750년까지 이탈리아를 비롯한 유럽의 여러 가톨릭 국가에서 발전한 미술 양식을 지칭함
- 가톨릭의 반종교개혁(Counter Reformation), 프랑스의 고전주의적 바로크와 관련이 깊음
- 바로크는 르네상스의 조화와 균형미, 완결성에 대해 양감, 광채, 역동성을 중시함
- 과격한 동세, 극적인 효과 등이 특징임
- 바로크 조각
 - 동적인 자세와 다양한 의상의 표현이 특징
 - 조각가이며 건축가인 베르니니는 역동적이고 환각적인 표현의 성 베드로 성당 내부 장식을 완성하며, 이탈리아 바로크 미술의 대표적 예술가임

- 바로크 회화
 - 대각선 구도와 원근법, 단축법, 눈속임 기법 등을 사용함
 - 명암의 강한 대비와 세속적 · 현세적인 주제를 다루는 풍경화, 정물화, 인물화 등이 본격적으로 등장함
 - 바로크 회화의 선구자 카라바지오는 측면 광선에 의한 명암의 강한 대비를 표현함(테네브리즘)
 - 스페인 궁정화가 벨라스케스의 〈마가렛 공주〉, 〈시녀들〉, 풍만한 육체와 화려한 색채로 웅장하고 환상적인 구성과 생동하는 필력을 가진 루벤스, 집중적 광선 표현과 인간 내면 표현의 렘브란트의 〈야경〉과 〈자화상〉, 프랑스 고전주의 대표작가 푸생의 〈사비나 여인의 약탈〉 등이 대표적임

문제 3

르네상스의 의미, 전반적 특성, 회화기법의 주요 사항에 관하여 서술하시오.

가. 15세기 초기 르네상스 미술

- 고대 그리스와 로마의 고전을 번역하고 연구하는 인문주의(Humanism) 고전을 통하여 신 중심의 중세적 사고에서 벗어나 인간 중심적인 사고를 지향함
- 신 중심적 중세미술이 인간 중심적인 르네상스미술로 전환됨
- 원근법의 발명, 해부학 연구. 자연을 모범으로 하여 이상적인 아름다움을 표현하고 있음
- 대표작가로 기베르티, 도나텔로, 브루넬레스키, 마사치오, 보티첼리 등이 있음

나. 16세기 전성기 르네상스 미술

- 교황의 권위와 왕실의 권위가 서로 충돌하던 시대이며, 예술가를 후원하였음
- 다빈치, 미켈란젤로, 라파엘로가 이 시기에 등장함
- 서양미술사에 불후의 명작을 남김
- 장인에 불과하던 화가의 지위가 예술가의 지위로 격상됨
- 회화는 패널화에서 새롭게 캔버스를 사용하여, 그림의 이동이 간편하며 대작이 제작되기 시작하였고, 선원근법과 대기원근법을 사용함
- 전성기 르네상스의 조각은 고대 조각에서 보이는 이상적인 비례의 인체가 주제가 됨
- 건축에서는 15세기 후반 중앙집중식 양식이 교회건축의 주류가 됨
- 1506년에는 건축가 브라만테의 설계로 새로운 성 베드로 대성당이 지어지기 시작함. 후에 이 성당의 돔이 미켈란젤로의 설계에 의해서 건축되며, 1593년에 완공됨(성당 전체 완공은 1615년)
- 대표작가로 레오나르도 다빈치, 미켈란젤로, 라파엘로 등이 있음

고구려 고분벽화에 대해 설명하시오.

가. 고구려 고분벽화

- 주요 분포지는 압록강 중류 집안시와 평양 일대임
- 초기 고분은 돌무지무덤(적석총) 축조에서 후기에 돌방무덤(석실분)으로 변천함
- 돌로 현실을 만들고 위에 흙으로 봉분을 만듦
- 벽화는 현실의 천장, 벽에 그려짐
- 벽화 고분은 약 80여 기가 확인되었고, 주제는 초기에 왕의 초상, 무용, 씨름, 수렵 등 생활풍속과 일월성신 등이, 후기에 사신도, 도교 사상 등이 나타남
- 벽화 주제와 기법에 따라 3시기로 구분됨

나. 1기

- 중국 후한 고분의 영향을 받음. 무덤 주인을 그리는 초상화가 중요한 주제임
- 인물의 귀천에 따라 신체의 크기가 다름(존대비소)
- 투시도법, 역원근법을 사용함
- 〈장군총〉, 〈쌍영총〉, 〈안악3호분〉 등이 대표적임

다. 2기

- 벽화에 연화문, 오룡문 등 다양한 문양과 구성
- 수렵, 무용, 씨름, 일상생활, 풍속, 사신, 불교 등의 주제를 다룸
- 사신도가 천장에 그려짐
- 강건, 역동적 고구려 문화 표현
- 〈무용총〉, 〈각저총〉 등이 대표적임

라. 3기

- 단실 구조의 고분을 축조함
- 사신이 벽면에 그려짐
- 수나라 영향으로 인동연화문, 인동당초문 등 문양이 등장함
- 도교적 주제도 등장함
- 평남 중화 〈진파리고분〉, 통구 〈사신총〉, 평남 강서 〈우현리3호분〉 등이 대표적임

마. 가장 오래된 절대연대 고구려 고분

- 서기 357년 〈안악3호분〉 무덤 주인을 미천왕 또는 고국원왕으로 추정함
- 보개, 정절과 함께 백라관 쓴 왕과 성상번 있는 〈행렬도〉 그림이 있음
- 초상화, 동물화, 건축물 그림이 등장
- 초상화는 삼각구도로 묘사함
- 왕비(왕을 향한 측면상)는 풍만한 체형의 미인상으로 표현함

- 존대비소 기법을 사용함
- 왕의 탑개에 고구려식 연꽃 그림으로 불교 수입을 추정할 수 있음
- 말각조정(두팔천장, lantern roof) 천장을 만들고, 천장에 연꽃을 그림
- 불교의 영향을 볼 수 있음

바. 가장 오래된 산수화

- 〈덕흥리 고분〉의 벽화로, 408년 절대연대가 있음
- 양수지조(태양 상징) 아래 산형상이 수렵장면과 함께 묘사됨
- 중국 한나라 고분 〈마왕퇴1호분〉의 〈용봉사녀도〉에 나타난 원근법 채색(근경 백색, 중경 적색, 원경 황색)이 적용됨
- 역원근법 적용으로 뒤로 갈수록 인물, 산수, 동물 등이 커짐

사. 〈무용총〉 중 〈수렵도〉

- 고구려의 상무정신이 표현됨
- 현실 네모서리에 기둥, 공포를 그려 건축물과 같은 효과를 보임
- 수렵도의 산수화는 5세기 동아시아 풍경화의 대표적 사례임
- 평원법으로 묘사된 산수화의 일례임
- 100여 년 후 돈황 막고굴 428굴 북주시대 〈사신사호도〉와 비교됨

아. 6세기 말 7세기 초 〈강사대묘〉

- 산수 묘사가 특징적이며, 주봉과 객산, 토산과 암산, 삼산형이 확립됨
- 고구려 말기 산수화의 발전양상을 알 수 있음

자. 통구 〈사신총〉 중 〈현무도〉

- 7세기 초에 제작됨
- 중국서 수입된 사신도가 고구려에서는 역동성, 긴장감이 강조되어 나타남
- 사신도는 도교적 특성을 보임

차. 집안 〈오회분4호묘〉 벽화

- 7세기에 조성됨
- 사면 벽에 사신도를 그림
- 각 벽을 10여 개 목엽문으로 구획하고, 안쪽에 인물, 인동문을 그림
- 장포를 착용한 인물을 그림
- 서역적 요소가 보임
- 말각조정 천장, 인동문(팔메트) 사용, 그리스 로마양식을 보여줌
- 천장 받침에 농신, 수신, 야철신, 제륜신을 그림
- 과학 기술을 숭상하는 고구려 문화를 이해할 수 있음

07 2006년 기출문제

문제 1

고려시대 청자의 변천과정을 3기, 4기로 나누어 설명하시오.

가. 고려청자 시기 구분 1

- **고려청자 1기**
 - 중국 고월자의 영향과 지배층 수요로 9세기 말에서 10세기경 강진 요지에서 생산함
 - 햇무리굽, 갑발을 사용함
 - 초기 청자는 강진 대구면 용운리, 계율리 등 서해안, 남해안 일대에 요지가 분포함
 - 장보고의 청해진 해상무역 활동과 신라말 지방 호족의 세력 확대 등의 영향을 받음
 - 청자는 상류층이 사용함
 - 11세기 말까지 강진, 부안의 관요에서 청자를 생산함

- **고려청자 2기**
 - 12세기 전반 세련된 순청자인 비색 청자를 제작함
 - 예 인종 장릉 출토 청자 그리고 〈선화봉사 고려도경〉, 〈수중금〉 등. 중국 서적에 고려비색 기록이 있음
 - 12세기 중엽에 상감청자를 제작함
 - 예 문공유묘(文公裕墓)(1159년) 출토 〈청자상감보상당초문대접〉. 철화(鐵畵)청자, 철채(鐵彩)청자, 진사채(辰砂彩)청자, 화금(畵金)청자, 연리문(練理文)청자 등. 은은하고 맑은 비색, 유려한 기형, 회화적·시적 운치가 특징임

- **고려청자 3기**
 - 12세기 후반에서 13세기 무신정권시기, 대몽항쟁 시기에 청자 기형과 유약이 퇴보함
 - 암녹색의 상감청자를 제작함
 - 환원번조 미숙으로 황갈색 청자가 등장함
 - 14세기부터 쇠퇴하며 조선 분청사기로 이어짐

나. 고려청자 시기 구분 2

- **고려청자 10세기**
 - 토기가 상용화되며, 청자와 백자가 탄생함
 - 〈순화4년명 항아리(993년, 성종 12년)〉가 대표적임
 - 고려 태조의 제향용 청자임
 - 11세기 초 요(遼) 성종(聖宗) 영경릉 출토 〈고려청자 음삭문편〉을 보면 외국 황실에 선물할 정도로 청자기술이 발달했음을 알 수 있음

- **고려청자 11세기**
 - 송(宋) 도자기술이 최고조에 이르며, 고려 문종의 적극적인 문물 수입에 영향을 받아 발전함
 - 순청자(純靑瓷, 음각순청자, 양각순청자), 퇴화문청자(堆花文靑瓷), 회청자(繪靑瓷), 철회백자(鐵繪白瓷) 등이 제작됨

- **고려청자 12세기**
 - 12세기 전기는 순청자 전성시대이며, 후기는 상감청자 시대로 구분 가능함
 - 인종 1년(1123년) 송나라에서 국신사로 온 서긍의 〈고려도경〉에 고려청자 관련 내용이 기술됨
 - 강진요, 부안요 등이 중심 요지임
 - 인종 장릉 출토의 순청자와 같은 소문 순청자가 만들어짐
 - 회청자(繪靑瓷), 진사채(辰砂彩), 청자철채(靑瓷鐵彩), 철사상감(鐵砂象嵌), 청자진사채퇴화문(靑瓷辰砂彩堆花文), 철채백퇴문(鐵彩白堆文) 등이 제작됨
 - 의종 11년(1157년)에 청기와 제작의 기록이 있는데, 명종 지릉(1197년) 출토 상감청자 등이 대표적임
 - 〈청동은입사포류수금문정병〉 등의 은입사 기법이 상감청자에 영향을 줌

- **고려청자 13세기**
 - 12세기 중엽에서 몽골 침략 이전까지가 상감청자의 전성기임
 - 고려 말 원의 침략과 13세기 후반 개경 환도 이후 상감청자기법이 쇠퇴함
 - 13세기 후반에 청자진사채(靑瓷辰砂彩), 화금청자(畵金靑瓷) 등을 제작함
 - 최우(1249년 사망) 묘에서 출토된 〈청자진사채연화문표형주자(靑瓷辰砂彩蓮華文瓢形注子)〉가 있으며, 〈고려사〉에 화금청자와 관련된 기록이 존재함
 - 흑유계자기(黑釉系瓷器), 철사유자기(鐵砂釉瓷器), 철채백상감자기(鐵彩白象嵌瓷器) 등이 제작됨

- **고려청자 14세기**
 - 13세기 후반부터 고려 멸망(1392년)까지 시기를 말함
 - 고려청자가 지속적으로 쇠퇴함
 - 조선시대에 만드는 조선청자 제작 이후 분청사기가 등장함

조선시대 중기 회화의 대표적인 주제와 화풍을 주요한 작가들을 거론하면서 서술하시오.

조선시대 중기 회화는 임진왜란, 정유재란, 정묘호란, 병자호란으로 피폐해진 조선에서 안견화풍을 계승하면서, 강희안의 절파화풍이 확산되었으며, 대표작가로 이승효, 이정, 김명국, 김제, 김식, 이경윤, 조속, 조지운 등이 있음

그리스 고전주의와 헬레니즘시대의 조각 작품 한 점씩을 예를 들어 조각양식을 비교하시오.

가. 고전기 대표작 : 폴리클레이토스(Polykleitos)의 〈도리포로스(Doryphoros, 창을 든 청년)〉

- 시키온에서 출생한 폴리클레이토스는 페이디아스와 함께 기원전 5세기 고전기 전기를 대표하는 조각가임
- 인체비례를 수학적으로 산출한 〈캐논(canon)〉을 저술함
- 〈디아두메노스(승리의 머리띠를 맨 청년)〉 등이 대표작임
- 〈도리포로스〉는 기원전 440~450년 작으로 추정함
- 왼손에 창을 메고 오른발이 지각(engaged leg)인 콘트라포스토 자세의 입상임

나. 헬레니즘기 대표작 : 아게산드로스(Agesandros), 아테노도로스(Athenodoros), 폴리도로스(Polydoros)의 〈라오콘 군상〉

- 높이 2.4m로 로마 바티칸미술관에 소장되어 있음
- 작가는 로도스섬의 조각가 아게산드로스, 아테노도로스, 폴리도로스 등이 공동제작함
- 기원전 150~기원전 50년경 만들어진 작품으로 추정함
- 라오콘은 트로이 신관이며 포세이돈이 보낸 뱀 두 마리에 물려 두 아들과 함께 죽어가는 형상을 조각함
- 1506년 로마의 에스퀼리노 언덕에서 출토됨
- 독일의 사상가 레싱(Lessing)은 예술론 〈라오콘(Laokoon)〉(1766)을 저술함

그리스어 'hellenismos(본 뜻은 '그리스어를 바르게 사용하는 것')'는 이미 고대에서도 시대에 따라 다른 뜻으로 쓰이고 있었다. 헬레니즘은 고전 고고학이나 미술사에서는 알렉산더 대왕의 죽음(기원전 323)에서부터 악티움 전쟁(기원전 31)까지 약 300년간에 걸친 그리스 문화를 가리킨다.

이 시대의 그리스 세계는 동방을 향해서 광대한 범위로 확산되고, 그 영향은 인더스 강 유역까지 파급되었다. 알렉산더 대왕의 수도 안티오키아, 프톨레마이오스 왕조의 수도 알렉산드리아는 종래 폴리스의 개념으로는 더 이상 측정할 수 없을 만큼의 대도시(코스모 폴리스)로 발전하여 헬레니즘 문화의 중심지가 되었다.

미술의 성격도 변하고 신앙과의 관련도 약해졌으며 미술 작품은 지배자의 권력과시, 또는 단순한 감상을 위해서 제작되었다. 그리고 타민족의 문화로부터도 영향을 받아, 헬레니즘 시대 미술의 흐름은 더 이상 이전같이 명확한 양식 전개를 기준으로 구분하는 것은 불가능하다.

초기에는 리시포스(Lysippos)와 그의 세 아들 에우티크라테스, 다이포스, 보에다스 등이 활동하였으며, 대표작으로 에우티키데스의 〈안티오키아의 도시여신〉(기원전 300년경)이 있다.

전성기에는 독창적인 조형성이 특징이며, 대표작으로 〈밀로의 비너스〉, 〈키레네의 아프로디테〉 등의 조각작품과 폼페이에서 출토된 〈알렉산더 모자이크〉(기원전 4세기 말) 등이 있다.

헬레니즘의 후기 고전주의적 경향은 로마로 이어진다.

문제 4 **르네상스와 매너리즘 시대의 회화작품 한 점 씩 예를 들어 양식을 비교하시오.**

가. 르네상스 대표작 라파엘로의 〈아테네 학당(School of Athens)〉

- 프레스코화, 579.5×823.5cm. 바티칸 미술관 스텐차 델라 세나투라(stanza della Seg-natura) 소재
- 바티칸 장식화
- 1점 소실점의 원근법을 적용한 아치형 건축 배경의 상상화임
- 그리스의 대표적 학자를 묘사함
- 〈티마이오스(Timaeus)〉 책을 가진 플라톤(Platon, 레오나르도 다 빈치의 모습), 〈윤리학(Eticha)〉 책을 가진 아리스토텔레스, 디오게네스(Diogenes), 피타고라스(Pythagoras), 엠페도클레스(Empedocles), 아르키타스(Archytas of Tarentum), 헤라클레이토스(Heracleitos, 미켈란젤로의 모습), 소크라테스(Socrates), 알키비아데스(Alcibiades), 유클리드(Euclid), 조로아스터(Zarathushtra) 등이 그림에 등장함

나. 매너리즘 대표작 파르미지아니노의 〈목이 긴 성모(긴 목의 마리아)〉

- 1535년 매너리즘의 대표작가인 파르미지아니노가 그림
- 매너리즘의 전형적인 도상인 피구라 세르펜티나타(Figura Serpentinata)로 표현함
- 아기 예수는 아기라고 볼 수 없을 만큼 크게 그렸고, 성모 마리아 형상도 과장된 표현을 보임
- 불안정한 화면구도와 왜곡된 형상이 드러남

문제 5

신고전주의와 낭만주의 작품을 한 점 씩 예를 들어 비교하시오.

가. 신고전주의 대표작 루이 다비드의 〈호라티우스 형제의 맹세〉

- 로마 역사가 리비우스(Libius Severus)의 〈로마 건국사〉 중 기원전 7세기 알바 롱가 (Alba Longa)의 큐라티우스와 로마의 호라티우스 간의 결투가 주제임
- 루이 16세가 제작을 의뢰함
- 신고전주의 최초의 작품으로 평가함
- 엄격한 구도, 로마풍 건축, 부조적 표현 등이 특징적임
- 신생 공화국 프랑스를 위한 미술이념이 반영됨
- 애국심, 조국애, 자기희생, 영웅주의, 비장미 등이 표현됨
- 다비드의 스승인 로코코의 대가 부셰의 화풍과 정반대의 화풍을 보여줌

나. 낭만주의 대표작 외젠 들라크루아의 〈키오스섬의 학살〉

- 419×354cm, 1824년 제작, 루브르박물관 소장
- 오스만 투르크제국 식민지배하의 그리스인 독립투쟁을 그린 것으로 1822년 터키 본토 앞의 키오스섬에서 일어난 학살사건을 주제로 하였으며 독립전쟁 이미지보다 학살 이미지를 강조함
- '예술의 학살'이라는 비난을 받았으며, 살롱전 출품 당시 신고전주의 화가 앵그르의 〈루이 13세의 맹세〉와 들라크루아의 〈키오스섬의 학살〉이 격돌함
- 신고전주의 지지자와 낭만주의 옹호론자가 서로 대립하며 논란을 야기함
- 프랑스 낭만주의 회화의 대표작임

문제 **3**~**5**에서 발견되는 공통점과 차이점을 논하고 미술사에서 반복되는 이러한 변천사항에 대하여 자신의 견해를 피력하시오.

각 시대의 흐름에 따른 표현의 반복과 교차

- 구석기시대 : 시각적, 사실적, 생동감 – 우뇌적
- 신석기시대 : 개념화, 평면화, 농경시작, 언어발달(개념성립), 기하학적 – 좌뇌적
- Egypt 미술 : 농경, 개념화 – 좌뇌적
- Greece 미술 : Archaic(古拙期) – 좌뇌적/Classic(古典期) – 좌뇌 + 우뇌적/
　　　　　　　　Hellenism – 우뇌적
- 중세 기독교시대 : 경전 중심, 언어적 – 좌뇌적
- Renaissance 시대 : Classic(古典期) – 좌뇌 + 우뇌적
- Baroque 시대 : 우뇌적
- Rococo 시대 : 우뇌적
- 신고전주의 : 좌뇌우세 + 우뇌보조
- 낭만주의 : 우뇌우세 + 좌뇌보조
- 현대미술 : 우뇌 + 좌뇌 / 좌뇌 + 우뇌 / 혼돈의 시대

08 2007년 기출문제

문제 1 풍속화와 민화의 차이점과 공통점을 논하고, 각각의 주제와 양식적 특징에 대해 서술하시오.

가. 풍속화

- 풍속화는 크게 사인풍속도, 서민풍속도로 구분함
- 고대로부터 역사적인 풍속화의 전통을 찾아보면, 청동기시대 〈울주 대곡리암각화〉, 국립중앙박물관 소장 〈농경문청동기〉, 고구려 시대 〈약수리벽화고분〉, 〈장천1호벽화고분〉, 〈무용총〉, 〈각저총〉, 〈쌍영총〉, 신라 시대 영주 〈순흥 읍내리벽화〉, 국립경주박물관 소장 〈기마인물도〉, 발해 시대 〈정효공주묘벽화〉, 고려 시대 국립중앙박물관 소장 공민왕(전) 〈수렵도〉 등을 들 수 있음

1) 조선 전기 풍속화

- 궁중용 풍속화, 사인풍속화(삼강행실도, 계회도, 시회도), 서민풍속화, 불화 중 풍속을 묘사한 그림을 지칭함
- 농경 관련 풍속화 : 가색도, 관가도, 농포도, 잠도 등이 있음
- 삼강행실도 : 서민 교화, 유교 덕목 강조. 〈삼강행실도〉, 〈속삼강행실도〉, 〈동국신속삼강행실도〉 등 책자의 삽화가 있음
- 서민풍속주제 회화 : 강희맹 〈춘경도〉, 정세광(전) 〈어렵도〉, 윤정립 〈행선도〉 등이 있음
- 불화 속 풍속 : 〈감로도〉, 〈시왕도〉, 〈지장시왕도〉 중 형벌, 재판, 범죄, 옥리, 인물복식, 무기, 형구, 횡액 등을 묘사함. 불화 상단에 불보살, 중단에 시왕, 판관, 제단, 왕후장상, 왕후궁인, 승중, 하단에 심판·환난·횡액·풍속 등을 묘사함

2) 조선 후기 풍속화

- 속화(풍속화) : 궁중용 풍속화, 민간용 풍속화가 발달함
- 숙종 시기에 농경, 방직 관련 회화(경직도)가 발전함
- 정조, 순조시기에 규장각 차비대령 화원 녹취재의 화제에 속화가 출제됨. 궁중의 속화 수요가 증가함을 알 수 있음
- 서민풍속화 성행 : 사대부 문인화적 취향 회화와 별개의 통속적 희학 발전
- 조선 후기 신분제 동요의 영향
- 풍속화의 시작 : 사대부계층 화가 윤두서, 조영석 등이 풍속화를 시도함. 산수인물화에서 풍속화로 바뀜. 노동의 가치를 중시함
- 18세기 후반 화원 화가에 의해 풍속화가 발전됨. 김홍도, 신윤복, 김득신 등이 대표적임
- 19세기 풍속화가 지속되며, 수요층이 확대됨. 서양화풍, 민화풍, 문인화풍 풍속화가 등장함. 19세기 말 개항장 풍속화, 교과서 삽화, 종교 서적 삽화 등이 등장함
- 대표작으로는 유숙의 〈대쾌도〉, 김준근의 〈기산풍속도〉 등이 있음

나. 민화 1

- 민화는 민속 관련, 관습적 묘사, 반복 제작, 풍습을 주제로 하는 것이 특징임. 일반인, 화원, 화공 등이 주로 제작함
- '민화(民畵)' 용어의 사용은 야나기 무네요시(柳 宗悅)에게서 비롯됨. 그는 "민중 속에서 태어나고 민중을 위하여 그려지고 민중에 의해서 구입되는 그림"이라고 정의함. 그 뒤 우리나라에서도 민화에 대한 연구가 활발해지면서 여러 학자들이 민화의 의미를 규명하고자 함
- 민화 전통 : 〈삼국유사〉 중 황룡사 벽화로 그린 솔거의 단군 초상화, 처용설화 중 처용 얼굴 그림의 벽사, 이색 〈목은집〉에 나온 십장생도, 세화 등의 기록을 들 수 있음
- 민화 수요층 : 궁중, 관청, 유교 서원, 불교 사찰, 도교 사원, 무속 신당 등 관련 기관이 수요층임
- 사서에 기록된 의궤도, 의장도, 감계도, 행차도, 경직도 등의 제작 기록이 있음
- 무속, 도교적 민화 : 장생도, 십장생도(해, 달, 산, 구름, 대나무, 소나무, 거북, 학, 사슴, 불로초), 송학도, 군학도, 해학반도도, 천리반송도, 군록도, 오봉산일월도 등이 있음. 십장생도는 궁중과 관청의 수연병풍용으로 제작함
- 방위신, 십이지신 그림 : 오방신(동 청룡, 서 백호, 남 주작, 북 현무, 중 황제), 십이지신(자, 축 인, 묘, 진, 사, 오, 미, 신, 유, 술, 해), 벽사진경(辟邪進慶)의 의미를 가짐
- 호랑이, 계견사호(鷄犬獅虎) 그림 : 중국 한나라 시대 〈산해경〉에서 한반도지역의 산신과 호랑이 그림을 기록함. 호작도, 호피도, 계견사호도 등이 있음

- 신선도 : 불로장생, 백자천손, 수복다남 사상이 담겨 있음. 고구려 벽화 중 신선그림, 주악도, 군선도, 수성노인도 등 신선. 곽자의, 이백(이태백), 도연명, 죽림칠현, 죽계육일, 맹호연, 가도 등 인물을 주제로 함

- 산신도, 용왕도 : 산신(산신각), 용왕(용왕당, 용왕각), 단군(독성각), 신당. 화룡기우(畵龍祈雨) 사상이 담김

- 무속, 도교의 제신, 역사인물 등 기타 민화 : 옥황상제, 천제, 칠성(칠성각), 별성(별성마마), 오방신장(동방청제장군, 서방백제장군, 남방적제장군, 북방흑제장군, 중앙황제장군) 등 무속, 도교신. 공민왕, 이성계(태조), 단종, 최영, 임경업, 관우 등 역사인물이 그려짐. 상사위(부부화합), 창부, 마부, 도령, 호구아씨 등 잡신도 등장함. 당사주 등장 삽화도 있음

다. 민화 2

- 불교 관련 민화 : 화승(금어) 제작. 예배용 불화(탱화), 심우도, 설화도 등이 있음. 산신각, 칠성각, 독성각 그림이 있음

- 유교 계통 민화 : 조선시대 국가이념. 문자도 등 교화용 그림. 행실도, 효자도, 감계도 등의 효제충신 예의염치 주제. 평생도, 명당도, 감모여재도, 하도낙서, 천문도, 천하도, 지도 등이 그려짐

- 장식용 민화 : 주거 공간 내외부 장식용 그림. 무속, 유교, 불교, 도교 사상을 주제로 한 그림이 있음

- 산수화 : 고산구곡도, 관동팔경도, 관서팔경도, 금강산도, 화양구곡도, 소상팔경도, 제주도 등이 있음

- 화훼, 영모, 초충, 어해. 사군자 주제 민화 : 수복강녕 부부화합 가문번창을 위한 민화. 화조, 동물, 자연 묘사. 석류, 모란, 사군자(매, 난, 국, 죽, 송) 등을 주제로 한 그림이 있음

- 풍속화, 인물화, 기록화 : 고구려 벽화 〈수렵도〉, 공민왕(전) 〈천산대렵도〉, 백자도, 경직도, 춘화 등이 그려짐. 기로도, 시회도, 수연도, 계회도 등 기록화, 임진왜란 전투도 〈창의토왜도〉, 〈부산진순절도〉, 〈동래부순절도〉 등이 전해짐

- 춘향전, 구운몽, 삼국지, 별주부전 등 문학작품, 설화, 민담 주제 그림이 있음

- 책거리 그림, 정물화 : 책거리도, 문방사우, 기명절지도 등이 그려짐

- 한국민화의 특징 : 기복신앙, 벽사진경. 순수, 소박, 솔직 단순함. 평화, 인정. 익살, 해학. 의지, 저항. 신명, 멋. 낙천성 등을 드러낸 점이 특징임

2008년 기출문제

조선 전기 안견학파 화풍에 대해 설명하시오.

- 화원 출신 안견 화풍은 조선 초기와 중기 화원과 사대부 계층에 모두 영향을 줌
- 일본 무로마치 미술에 영향을 줌. 안견은 석경, 양팽손, 정세광, 신사임당, 이상좌, 김시, 이불해, 강효동, 이정근, 이흥효, 이정, 이징, 김명국, 이성길, 조직 등에 영향을 줌
- 국내 소재 안견화풍 작품은 〈사시팔경도〉, 〈소상팔경도〉, 〈적벽도〉, 양팽손 〈산수도〉, 〈하관계회도〉, 〈미원계회도〉, 〈서총대시예도〉 등이 있음
- 15세기 말 일본 교토 다이도쿠지(大德寺)에서 활동한 문청(분세이, 文淸)의 〈누각산수도〉, 〈연사모종도〉, 〈동종추월도〉 등에 영향을 줌. 일본 소재 〈독서당계회도〉, 〈연사모종도〉, 다이간지(大願寺) 소장 〈소상팔경도〉 등이 있음
- 문학적 주제 감상화 〈소상팔경도〉, 기록화 주제 〈계회도〉 등이 주류임
- 안견화풍 구도는 편파구도(편파이단구도, 편파삼단구도), 대칭구도로 구분됨
- 15세기 〈사시팔경도〉 편파구도, 근경 후경 주산군이 이단으로 된 편파이단구도임
- 16세기 편파이단구도(15세기 전통 계승) 및 편파삼단구도, 대칭구도로 양분됨. 16세기 전반에 안견화풍이 조선화단에 정착함
- 16세기 전반에 편파삼단구도가 유행함. 근경, 중경, 후경의 삼단 구도를 이룸. 양팽손 〈산수도〉, 일본 나라 대화문화관(大和文華館) 소장 〈연사모종도〉, 사천자(泗川子) 소장 〈소상팔경도〉, 문청(분세이, 文淸) 〈동정추월도〉 등에 영향을 줌
- 대칭구도는 15세기에 등장하여 16세기에 계승됨. 국립중앙박물관 소장 〈미원계회도〉, 홍익대박물관 소장 〈서총대시예도〉 등이 대표적임. 행사장면을 중시하며, 산수화적 요소는 약화됨
- 일본 개인 소장 〈독서당계회도〉는 산수묘사 중심이며 대칭구도를 보임. 근경, 중경, 후경의 삼단구도는 편파삼단구도와 상통함. 안견화풍의 특징을 보임
- 조선 중기 이정근 〈산수도〉, 이흥효 〈설경산수도〉, 이징 〈니금산수도〉 등에 계승됨
- 중기 이후 안견화풍은 변화되며, 절파와 혼합된 후 점차 쇠퇴함

안견학파 화풍이 일본 무로마치 미술에 끼친 영향에 대해 쓰시오.

- 일본 교토 슈코쿠지(相國寺) 승려화가 슈분(周文, 1423~1424년 조선 체재 후 귀국 안견 화풍 수용)과 슈분파 화가에 영향을 줌
- 슈분은 일본 수묵산수화의 시조임. 그림 구도, 공간 처리, 산 모양 등이 안견화풍의 영향을 받음. 슈분 〈죽재독서도〉의 편파이단구도, 공간처리는 안견화풍이며, 산과 언덕 표현은 남송 원체파 화풍으로 일본적 화풍을 형성함
- 슈분파 작가 가쿠오(岳翁) 〈산수도〉에 영향을 줌

입체주의(큐비즘) 특징을 서술하시오.

- 작가 : 파블로 피카소, 조르주 브라크, 후앙 그리, 페르낭 레제, 로베르 들로네
- 시기 : 1908~1914년
- 1908년 살롱 도톤느에서 브라크 〈에스타크 풍경〉을 보고 마티스가 "이것은 작은 입방체(cube)의 집적일 뿐이다."라고 말한 것에서 유래함
- 비평가 루이 보크셀(Louis Vauxelles)은 "브라크는 모든 것을 기하학적 도식으로 입방체로 환원한다."라고 함
- 입체주의는 회화에서 비롯하여 건축, 조각, 공예 분야에 영향을 주며, 국제적으로 확대됨
- 형태(포름, forme)를 존중함
- 자연을 3구성요소로 재구성한 세잔느의 영향

가. 초기 입체주의(1907~1909)

- "자연을 원통형, 구형, 원추형에 의하여 처리하지 않으면 안 된다." 그리고 "색채 속의 면, 그 면을 정확히 파악할 것, 이러한 면을 조립하고 융합시킬 것, 그것들이 움직이기 시작하며 서로 결합되도록 할 것" 등을 제작목표로 한 세잔느가 입체파의 선구자임
- 1907년 세잔느의 회고전이 피카소, 브라크에 영향을 줌
- 기하학적인 형태로 대상을 표현함
- '세잔느풍의 입체파'로 부름
- 1907년 작 피카소의 〈아비뇽의 처녀들〉은 입체파 최초의 작품으로 평가함

나. 분석적 입체주의(1910~1912)

- 1910년 이후 형체는 세밀하게 결정처럼 되고, 사물은 현저하게 해체됨
- 정물, 악기 등의 소재가 등장함
- 다시점 중첩 화면 구사로 르네상스 이래 한 화면에 형태의 동시적 존재의 표현이 이루어짐

다. 종합적 입체주의(1913~1914)

분석적 입체파가 자연히 화면구성에 치중하면서, 물체가 가진 리얼리티를 망각한 위기에서 비롯된 단계. 1913년 이후 파피에 콜레(papier colle) 기법을 도입함. 즉물적으로 오브제(신문, 벽지, 카드 등) 등을 화면에 붙이는 방법으로, 파피에 콜레는 1912년 브라크가 최초로 시도함

문제 4

큐비즘이 1910~1920년대 초기 추상미술에 끼친 영향에 대해 쓰시오.

- 다다이스트는 오브제를 작품에 적극적으로 사용함. 레디메이드 작품으로 불림
- 미래주의 작가들의 주요 기법 중 입체파적 화면 구성이 있음
- 묘사 대상의 환원과 종합, 다시점 기법 등으로 현대 추상미술이 시작됨
- 러시아 구성주의, 말레비치 절대주의, 신조형주의 몬드리안, 바우하우스 운동 등에 영향을 줌

10 2009년 기출문제

문제 1

팝아트의 개념과 기원 등에 대하여 설명하시오.

- 1950년대 후반 영국 런던에서 매스미디어, 대중매체, 기호에 관한 예술가, 학자의 연구에서 유래함. 사회현상 연구에서 시작하여 비판적 성격에서 출발한 영국 팝아트와 1960년대 미국 뉴욕의 낙천적인 팝아트가 등장함

- 네오다다의 자스퍼 존스, 라우센버그가 선구자. 리처드 해밀튼, 데이빗 호크니, 앤디 워홀, 로이 리히텐슈타인, 클래스 올덴버그, 탐 웨셀만, 조지 시걸 등이 대표작가임

- 현대 산업사회의 대중문화 속에 나타난 이미지를 미술 소재로 채택함

- 다다이스트 마르셀 뒤샹의 레디메이드 기법을 이용, 현실의 기성품을 차용함

- 코카콜라나 등록상표, 마릴린 먼로 등의 광고나 대중매체에 흔히 등장하는 기존 이미지를 차용함. 팝아트의 제작 원리는 다다이즘 대표작가 마르셀 뒤샹이 레디메이드를 통해 제시한 원리 – 현실 속의 평범한 기존 오브제를 차용하고, 그것이 놓여 있던 원래의 문맥으로부터 떼어내어 제시하는 것 – 를 이용한 것임

- 팝 아트 작가들은 일상의 이미지를 가져오는 것에 그치지 않고, 그것을 기호나 기호체계로 사용함. 광고, 만화, 영화, TV, 유명 인물 이미지 등을 작품의 주제로 함

문제 2

조선 중기 절파에 대하여 논하시오.

가. 중국 절파 개요

중국 명나라 시대 화파. 저장성 항주 출신 대진(戴進, 1389~1462)이 시조임. 화원화가. 이후 등장하는 남종화풍인 오파(吳派)와 대조됨. 남송의 원체화, 북송의 이곽(이성, 곽희)파, 마하(마원, 하규)파, 미법(미불, 미우인)산수, 원말사대가(元末四大家, 황공망, 오진,

예찬, 왕몽) 영향을 수용함. 절강지역의 수묵화 전통, 거친 필묵, 부벽준 사용, 웅건한 필체, 여백 대비 등이 특징임. 대진으로 인해 명대 화원화풍에 절파의 영향이 큼. 복건, 광동 지역에 전파됨. 대진, 오위, 장로, 장숭, 정전선, 남영 등이 대표작가임. 장로 등은 명 남종 화가에게 광태사학(狂態邪學)이라 비판함. 이후 상남폄북론(尙南貶北論)과 선덕제 시기에 등장한 오파로 인해 쇠퇴함

명대 회화 2대 화파 : 절파(절강성)와 오파(강소성 오현). 절파 시조 대진은 절강성 전당(錢塘) 출신이며, 오파 시조 심주(沈周, 1427~1509)와 제자 문징명(文徵明, 1470~1559)은 강소성 오현(吳縣) 출신임. 원대 이래 자연이 아름다운 소주에 문인화가들이 활동함. 오파는 선덕 연간 소주(蘇州) 출신인 심주의 등장 이후 남종화가 전성기를 맞이하며, 제자 문징명과 당인(唐寅, 1470~1509)에 의해 발전함

나. 조선 중기 절파

- 조선 초의 안견화풍과 남송 원체화풍을 계승하였고, 절파화풍이 유행함. 이후 미법산수 등 남종화풍을 수용하고, 두 가지 이상의 화풍을 절충함
- **안견화풍** : 김제 〈한림제설도〉, 이정근 〈설경산수도〉, 이흥효 〈동경산수도〉, 이징 〈니금산수도〉 등이 대표작임
- **절파화풍** : 조선 초에 수입됨. 조선 중기에 산수화가 유행함. 김제, 이경윤, 김명국 등이 대표작가임. 김명국의 〈심산행려도〉에서 광태사학적 화풍이 보임
- 남송원체화풍 그림이 제작됨
- **남종화풍** : 이정근 〈미법산수도〉, 이영윤 〈방황공망산수도〉, 이정 〈산수화첩〉 등에 영향을 줌

11 2010년 기출문제

문제 1

추상표현주의의 배경과 특성에 대해 논하시오.

- 1940~1950년대 미국 회화사상 가장 중요하고 영향력 있던 회화의 한 양식
- 20세기 유럽 현대미술의 여러 사조의 영향을 받음. 야수파, 표현주의, 미래파, 다다이즘, 초현실주의, 인상파, 입체파, 기하학적 추상 등의 영향을 수용함
- 뒤샹(Marcel Duchamp), 모홀리 나기(László Moholy – Nagy), 앨버스(Joseph Albers), 호프만(Hans Hofmann), 몬드리안(Piet Mondrian), 가보(Naum Gabo), 샤갈(Marc Chagall), 에른스트(Max Ernst), 이브 탕기(Yves Tangui), 달리(Salvador Dali), 마타(Roberto Matta), 마송(André Masson), 브르통(André Breton) 등 작가들과 1차, 2차 세계대전 기간 중 미국에 건너온 전위적 유럽 작가들이 뉴욕화단의 젊은 작가들에게 영향을 줌
- 막스 에른스트와 결혼한 자산가의 딸인 페기 구겐하임의 Art of This Century 화랑을 통해 초현실주의 등 유럽작가들의 작품을 소개함. 미국 회화의 발전에 큰 영향을 끼침. 1943~1946년 사이에 폴락, 호프만, 마더웰, 로스코 등의 개인전이 개최됨. 작품제작에서 무의식을 강조한 초현실주의의 자동기술법의 영향을 받아들임. 종래 추상미술의 형상성도 거부함
- 추상표현주의의 두 흐름은 액션페인팅 계열의 잭슨 폴락, 윌렘 드 쿠닝 등과 색면파 회화 계열의 마크 로스코, 바넷 뉴만 등으로 나눌 수 있음. 1950~1960년대에 추상표현주의가 세계적으로 전파됨

추상표현주의의 작품을 예로 들고 특징에 대하여 서술하시오.

- 잭슨 폴락, 〈라벤더 안개〉(1950) : 전형적인 드리핑 기법을 구사한 액션페인팅 계열 작품임. 캔버스를 바닥에 펼치고 그 위에 올라가 작업을 하면서 '장(site)으로서의 예술'을 개척했다는 평가를 받음

- 윌렘 드 쿠닝, 〈여인 V〉(1952~1953) : 원시미술에 등장하는 여신 이미지를 강렬하게 묘사함. 기존의 여성 이미지와 전혀 다른 생경하고 강한 필치로 묘사하여 대모지신의 상징성이 드러남

- 마크 로스코, 〈무제 no.10〉(1950) : 주로 대형 캔버스를 사용하여 작품을 마주보는 사람을 색면 속으로 끌어들이는 힘을 가지고 있음. 부드럽게 겹쳐 채색된 색채는 명상의 세계로 보는 이를 인도함

- 로버트 마더웰, 〈스페인 공화국에 바친 연가 no.134〉(1971) : 동양미술의 서예(캘리그라피) 기법을 연상시키는 굵고 힘찬 필획의 구사가 두드러진 작품임. 특히 동아시아 미술에서 그려지는 수묵산수화의 이미지를 흑과 백의 뚜렷한 대비를 통해 표현함

- 바넷 뉴만, 〈노란색 회화〉(1949) 등 : 고요하고 명상적인 차분한 화면을 보여주는 색면파 회화 작품. 절제되고 순수한 심상을 명상에 잠긴 모습처럼 화면을 통해 보여줌

고려불화의 시대적 배경과 특징에 대해 서술하시오.

- 불교국가인 고려는 태조 왕건의 훈요십조에도 명시됨. 귀족불교의 성격을 가짐. 고려 후기에는 서민층에도 전파됨. 민간의 아미타불 정토신앙이 유행함. 현존하는 고려불화는 대부분 13세기 말에서 14세기 중엽에 제작된 작품임
- 귀족적 특성을 가짐. 왕실, 귀족, 지방호족이 후원하며, 전국적으로 불화가 제작됨
- 화엄경, 법화경 주제의 불화가 그려짐
- 아미타불, 관세음보살, 지장보살 주제의 불화 유행. 기타 시왕, 인왕, 제석천 등이 주제임
- 사경화, 판경화 제작이 유행함
- 벽화 제작이 위주였으며, 현존하는 불화는 족자형식으로 남아 있음
- 화려한 색조, 금박을 사용하며, 세밀한 필치 등 고려불화의 세련미를 보임. 여백과 절제가 특징적임
- 아미타불 정토신앙, 〈대방광불화엄경〉 중 입법계품 관세음보살 〈수월관음도〉 제작, 지옥중생 제도 지장보살 등 불화가 주제로 나타남
- 현존하는 고려불화는 한국에 12점, 일본에 105점, 미국과 유럽에 16점이 소재함
- 배채(복채)법이 특징임. 선명한 색채 유지 및 변색 지연, 안료 박락 방지, 얼룩 방지 등의 효과가 있음

- 배채는 북종화풍 청록산수에 사용되며, 송나라 동일색 계열 배채방식에도 쓰이고, 피부색 표현에 호분 배채(부처는 오렌지색, 보살은 분홍색)를 사용함. 배채법은 고려불화의 특징으로 배접지 후면을 확인하면 됨
- 불화작가는 화원, 화승, 일반화가 등이 있음. 승려(화승)는 불화 제작의 중심임. 회전(悔前) 〈석가설법도〉(1350), 혜허(慧虛) 〈양류관음도〉, 각선(覺先) 〈관경서품변상도〉(1312) 등은 화승으로 추정함. 대표작으로 〈세한삼우도〉, 해애(海涯) 〈하경산수도〉, 〈양류관음상〉 등이 있음

12 2011년 기출문제

유럽 기하추상의 피에 몬드리앙과 말레비치를 비교하여 발전배경, 전개, 핵심개념 및 주요 양식적 특성을 기술하시오.

가. 피에 몬드리안(Piet Mondrian) 1872년 네덜란드 아머르스포트 출생

- 네덜란드의 화가 몬드리앙(Piet Mondrian, 1872~1944)은 신조형주의를 창시함
- 기하학적 추상미술 양식임
- 1917년 몬드리안, 반 데스부르그, 리트펠트, 오우트와 함께 데슈틸(De Stijl) 그룹을 결성함
- 바우하우스를 중심으로 현대 디자인 운동의 주요 이념이 됨
- 모더니즘 추상미술의 주요 사조임
- 활동 초기 신인상파, 사실주의, 야수파 등 사조가 혼재하며, 파리 체류 중 입체파 미술의 영향을 받음
- '나무' 연작이 대표적이며 사물의 재현적 의미가 상실되고 있음
- 1914년 〈타원형의 구성〉 이후 기하학적 추상을 시도함
- 신조형주의 작품에서 모든 선과 형태는 수직, 수평의 직선과 직각, 사각으로 제한됨. 색채는 삼원색과 흑, 백, 회색의 무채색으로 제한함. 기하학적 순수추상 미술 이념을 완성함. 1920년대 이후는 신조형주의의 성숙기임
- 1920년대 말 반 데스부르그의 사선 표현 용인에 관한 이념 차이(사선이 주는 긴장감, 우연성, 불안감 조성 반대)로 데슈틸과 결별함
- 바우하우스와 모더니즘 디자인(구성적, 기하학적, 추상적, 순수형태 추구) 분야에 영향을 끼침
- 모더니즘 국제주의 건축가 그로피우스, 르 코르뷔지에, 미스 반 데어 로에 등과 막스 빌, 아르프, 알렉산더 칼더, 스텔라 등 추상미술가에 영향을 끼침

나. 카지미르 말레비치(Kazimir Severinovich Malevich), 1878년 우크라이나 키예프 출생

- 활동 초기 후기인상파의 영향을 받은 이후 상징주의, 입체파, 러시아 민속미술의 영향을 수용하였고, 이후 야수파, 입체파, 미래파 성향의 단체에 가입하여, 극단적 추상미술로 발전함
- 1913년 아방가르드 오페라 〈태양에 대한 승리〉의 무대장치와 의상제작을 맡음. 미래파 스타일 기하학적 형태의 화려한 무대와 의상이 큰 반향을 일으켰으며, 이후 회화는 단순하고 대담해짐. 세부묘사 없이 화면을 정사각형, 원, 직사각형의 기본적 형태로 구성하였고 색채도 단색조로 제한함. 그림에서 구상적 재현의 흔적을 제거하여, 순수추상을 탐구하였으며, 미술에서 추상의 우월성을 강조함
- 1915년 〈검은 사각형〉, 1919년 〈흰 바탕 위의 흰 정사각형〉을 발표함. 절대주의(슈프레마티즘) 회화의 결정체라 할 수 있음
- 스탈린 집권 후 반동적 미술로 낙인 찍혀, 1930년 키예프 회고전이 폐쇄됨. 1935년에 작고함
- 기하학적 추상미술 선구자이며 미니멀리즘의 효시임. 바넷 뉴만, 로스코, 애드 라인하트 등의 모노크롬에 영향을 끼침

문제 2

조선 도화서의 설립배경, 취지, 활용목적을 논하고, 주요 작가와 작품경향, 파급효과에 관해 서술하시오.

- 고려시대 명칭은 도화원(圖畵院)이며, 조선시대인 1471년 도화서(圖畵署)로 개칭됨. 예조에 소속됨. 1485년 〈경국대전〉에는 도화서에 제조 1명과 별제, 종6품 2명, 잡직 화원 20명을 두고 있음. 화원의 보직은 선화(善畵) 1명, 선회(善繪) 1명, 화사(畵史) 1명, 회사(繪史) 2명으로 규정함. 임기 후 근무하는 화원을 위해 서반체아직(西班遞兒職) 3명을 둠. 기타 화학생도(畵學生徒) 15명, 차비노 5명, 근수노 2명, 배첩장 2명이 소속됨. 취재(取才)로 선발함
- 시험과목으로 대나무, 산수, 인물, 영모(翎毛), 화초 중 두 가지를 선택하여 시험을 치름. 대나무 1등, 산수 2등, 영모 3등, 화초 4등으로 등급을 구분함. 사대부의 문인화 취향이 반영됨
- 정조 시기 규장각에 차비대령화원(差備待令畵員)을 선발하여 운영함. 도화서 화원 중 시험으로 뽑아 국왕 측근에서 업무를 수행함. 1894년 갑오개혁 이후에는 규장각에 소속되며, 화원은 화원도화주사(畵員圖畵主事)로 명칭이 변경됨. 조선왕조 전 기간 중 폐지 없이 지속됨
- 도화서 업무 : 궁중 수요 그림 제작. 어진, 초상화, 기록화, 의궤도, 반차도 제작

- 공필화 계통그림을 주로 제작함. 수련이 필요하며, 공동작업을 하는 경우가 있음
- 1746년 〈속대전〉 도화서에는 화원 20명, 생도 30명으로 도화원 업무의 증가에 의해 증원됨
- 1785년 〈대전통편〉 도화서에는 화원 30명, 생도 30명으로 화원이 증원됨
- 1865년 〈대전회통〉 도화서에는 화원 30명, 생도 30명이며, 별제 2명을 폐지하고, 겸교수 1명을 증원함. 생도 교육을 강화시킴
- 19세기 〈육전조례〉에 회원 업무에 관한 기록이 보임. 궁중장시화, 왕의 찬궁 사수도, 왕릉 석물조각 그림, 의궤도, 반차도, 보획(어보 획 정리), 북칠(돌에 글자 획) 등의 업무를 수행함

문제 3 **조선 도화서가 풍속화에 미친 영향과 특징을 논하고, 주요 작가와 양식적 특징을 기술하시오.**

- 풍속화는 18세기 후반 화원화가인 김홍도, 김득신, 신윤복 등에 의해 독립적 장르로 등장함
- 김득신 : 인물 형상과 표정 묘사에 탁월함. 해학적 표현에 능함. 대표작으로 〈파적도〉, 〈귀시도〉 등이 있음. 가늘고 섬세한 선묘로 공간을 구성함. 인물 표정을 통한 심리묘사에 능함
- 조선 후기 풍속화의 유행은 조선 말기의 국가적 · 사회적 혼란과 김정희 일파의 남종화풍 유행으로 인해 퇴조함
- 김홍도 : 스승 강세황의 천거로 도화서 화원이 됨. 1773년 영조 어진의 제작에 참여하고, 1781년 어진화사로 정조를 그림. 1788년 쓰시마에서 일본지도를 모사 후 귀국함
- 1790년 용주사 대웅전 〈삼세여래후불탱화〉, 1796년 〈부모은중경〉, 1797년 〈오륜행실도〉 등을 제작함. 40세 이전 도석인물화, 관념산수화를 제작함. 40세 이후 풍속화, 실경산수화를 제작함. 정선의 영향을 받은 진경산수화풍을 추구함
- 풍부한 해학으로 서민 생업과 일상을 묘사함. 풍속화는 김득신과 신윤복에 영향을 끼침
- 조선 후기의 김양기, 백은배, 유숙, 유운홍 등에 계승됨
- 대표작은 〈단원풍속화첩〉, 〈삼공불환도〉, 〈마상청앵도〉, 〈군선도병〉, 〈서원아집육곡병〉, 〈섭우도〉, 〈단원도〉 등이 있음
- 신윤복 : 김홍도, 김득신과 함께 조선 시대의 3대 풍속화가임. 도화서 화원 출신임
- 김홍도 풍속화를 재해석하여 독창적 화풍을 창안함. 사대부 계층, 서민, 부녀자, 기녀 등 소재를 다양화시킴. 남녀상열지사 주제를 예술적으로 승화시킴. 애정, 풍류 등을 주제로 다룸
- 대표작으로 〈단오풍정〉, 〈검무〉, 〈선유도〉, 〈월하정인〉, 〈미인도〉, 〈야연도〉, 〈전모 쓴 여인〉, 〈풍속도〉 등이 있음

13 2012년 기출문제

문제 1

추사 김정희의 서화예술의 성립배경, 경향에 대해 논하시오. 김정희의 서예체에 대한 시대배경, 성격, 영향에 대해 논하시오.

- 실학자인 북학파 박제가의 제자로 청나라의 고증학을 공부함. 동지부사인 부친을 따라 자제군관으로 북경을 방문할 당시 옹방강, 완원 등과 조우함. 귀국 후 금석문을 연구함
- 북한산순수비를 발견하고, 〈금석과안록〉, 〈진흥이비고〉를 저술함. 조선의 금석학을 발전시킴. 신위, 조인영, 권돈인, 신관호, 조면호 등의 금석학자를 배출함
- 김정희 경학관 : 옹방강의 한송불분론(漢宋不分論, 한 훈고학과 송 성리학은 불가분으로 상호 보완 필요), 실사구시설, 완원의 경세치용 등의 영향을 받음
- 가족의 원찰인 화엄사에서 불전을 섭렵함. 백파, 초의 등의 고승과 친교를 맺음. 말년에는 봉은사에 기거함
- '해동제일통유(海東第一通儒)'라는 칭송을 들음
- 조맹부, 소동파, 안진경의 서체를 습득함. 한, 위 시대 예서체를 습득함. 김정희 고유의 추사체를 완성함
- 화풍은 소식의 시서화일치, 서권기(書卷氣), 문자향(文字香) 사상을 중시함. 남종화를 존중함
- 남종문인화가 발전함. 조희룡, 허유, 이하응, 전기, 권돈인 등에 영향을 줌
- 국보 180호인 〈세한도(歲寒圖)〉, 〈모질도(耄耋圖)〉, 〈부작란도(不作蘭圖)〉 등이 대표작임. 고인(古印)의 인보(印譜)를 연구하여, 추사각풍의 전각을 발전시킴

김정희의 세한도 – 불이선란도 – 판전의 미의식에 대해 논하시오.

가. 세한도

- 1844년 제주도 유배 당시 55세의 김정희 작품임
- 제자인 이상적에게 선물한 작품임
- 갈필을 사용하고, 공산무인 계통의 산수화임
- 황한소경(荒寒小景)을 묘사함
- 원말사대가 중 예찬의 화풍을 연상시키며, 심상의 표현이 두드러짐

나. 불이선란도(부작란도, 不作蘭圖)

- 그림이 들어 있는 제시(題詩)에 "난을 그리지 않은 지 20년 만에 뜻하지 않게 깊은 마음속의 하늘을 그렸다. 문을 닫고 마음 깊은 곳을 찾아보니 이것이 바로 유마힐(維摩詰)의 불이선(不二禪)이다. 만일에 누가 그 이유를 설명하라고 강요한다면 역시 또 비야리성(毗耶離城)에 살던 유마힐의 무언(無言)으로 거절하겠다."라는 문장이 추사체(秋史體)로 기록됨
- 담묵으로 난을 묘사함. 추사체 형식으로 난을 그림. 여백을 글로 채움

다. 판전(板殿)

- 1992년 12월 28일 서울특별시유형문화재 제83호로 지정되었고, 봉은사에 소장됨. 대웅전 오른쪽에 있는 판전의 현판 작품임. 판전 안에 대방광불화엄경(大方廣佛華嚴經) 수소연의(隨疏演義) 초판 3,175점이 보존됨. 철종 7년(1856)에 율사로 이름을 떨친 남호(南湖) 영기(永奇)스님이 조성함. 세로 77cm, 가로 181cm 크기로 1856년(철종 9년)의 작품이며, 화엄경판을 완성한 봉축용 현판임
- 김정희의 최말년 작품이며, 낙관부에 '七十一果病中作(칠십일과병중작)'이라는 문구가 있음. 낙관의 '果'는 김정희의 노년 별호(別號)인 과로(果老), 노과(老果)의 약칭임. 봉은사 대웅전 현판 글씨도 김정희의 작품임
- 졸박한 자형의 동자체(童子體)로 표현됨

2차 세계대전 이후 개념미술의 발생배경과 지향성, 4가지 특성에 관해 논하고, 개념미술의 미술사적 영향에 대해 기술하시오.

[개념미술의 특성 4가지] 프로세스 아트, 환경미술, 퍼포먼스 아트, 설치미술

가. 프로세스 아트

- 대표작가 : 한스 하케, 에바 헤세, 요셉 보이스, 자니스 쿠넬리스, 로버트 모리스, 리차드 세라
- 시기 : 1960년대 후반~1970년대
- 창작의 결과물인 작품보다 제작과정이나 작품의 변화과정을 중시함
- 1950년대 액션페인팅, 행위예술(퍼포먼스, 해프닝)의 일시성을 강조하며, 작품의 소멸성에 중점을 둠
- 시간의 경과에 따른 변화, 소멸과정을 표현하며, 고정되지 않는 재료를 사용함

나. 환경미술

- 대표작가 : 클래스 올덴버그, 이사무 노구치, 마크 디 수베로, 리차드 세라, 토니 스미스, 알렉산더 칼더, 루이스 네벨슨
- 시기 : 1960년대 말 이후
- 환경미술의 주요 기능은 환경의 예술화로 볼 수 있음. 역사적 기념비가 아닌 순수 조형의 공적 공간에 설치됨. 20세기 초 프랑스를 중심으로 한 유럽에서 시작되었고, 미국에 영향을 줌
- 환경미술의 기능 : 표지(랜드마크) 기능, 공간조절 기능, 심미적 기능, 실용적 기능 등이 있음

다. 퍼포먼스 아트

- 대표작가 : 길버트 & 조지, 비토 아콘치, 오를랑, 낸시 부캐넌, 톰 마리오니, 로버트 윌슨, 조안 조나스, 레베카 호른, 로리 앤더슨, 앨런 캐프로우 등
- 시기 : 1960년대 말 이후
- 수행, 실행, 행위, 동작 등을 의미함. 퍼포먼스, 해프닝, 이벤트 등의 명칭으로 불림. 1959년 캐프로우의 〈6부로 나누어진 18회의 해프닝〉(뉴욕 루벤 화랑)이 최초의 행위예술 작품임

라. 설치미술

- 대표작가 : 요셉 보이스, 다니엘 뷔렝, 조셉 코수스, 한스 하케, 로버트 어윈, 조나단 보로프스키, 미켈란젤로 피스톨레토, 주디 파프, 마리오 메르츠, 솔 르윗, 빌 비올라
- 시기 : 1970년대 후반 이후

- 작품과 전시공간 전체의 작품화가 특성이며, 기존 미술 장르의 해체와 표현영역의 확장이 특징임
- 총체예술(Total Art or Total Work)의 가능성을 제시함
- 일반적으로 단기간의 전시가 대부분이며, 보통 참고기록(Documentation)으로만 존재함. 영구설치가 등장하기 시작함
- 칼 앙드레의 조각발전 3단계 중 '장(場)으로서의 조각'이 있으며, 장소성을 중시함

14 2013년 기출문제

문제 1

바로크 회화, 조각, 건축 특징을 렘브란트, 카라바지오, 벨라스케스 중 두 명을 예로 들어 특징과 미술에 끼친 영향을 서술하시오.

가. 렘브란트

- 네덜란드의 화가, 판화가로 라이덴에서 출생하여 암스테르담에서 사망함
- 전기에는 카라바지오의 테네브리즘, 바로크의 영향을 수용함
- 전기의 대표작으로 〈툴프박사의 해부학 강좌〉(1632년), 〈다나에〉(1636년), 〈야경(바닝 코크 대장의 민병대)〉(1642년) 등이 있음
- 후기에는 인간의 심층 심리를 연구하며 정신성을 표출하였고, 대표작으로 〈바테시아〉(1654년), 〈바다비아인의 모의〉(1662년), 〈유태인의 신부〉(1668~1669년경) 등이 있음
- 자화상과 에칭으로 유명함

나. 카라바지오

- 작품 특성 : 초기 바로크의 대표작가이며, 강렬한 명암대비가 특징임
- 테네브리즘을 창시하였고, 사실적 표현의 종교미술 분야를 개척함
- 〈성모의 죽음〉, 〈성 마태오의 소명〉, 〈그리스도의 매장〉, 〈나자로의 부활〉, 〈로사리오의 성모〉 등의 대표작이 있음
- 프란스 할스, 렘브란트, 벨라스케스 등에 영향을 끼침
- 본명은 미켈란젤로 메리시(Michelangelo Merisi, 1573~1610)임

다. 벨라스케스

- 스페인의 세비야에서 출생하여 마드리드에서 사망함

- 루벤스와 친교를 맺음
- 17세기 스페인 회화의 거장으로서 색채분할 묘법, 공기원근법을 구사함
- 뛰어난 화면 구도와 데생, 지적인 색채표현이 두드러짐
- 대표작 : 〈시녀들(라스 메니냐스)〉(1656년), 〈마르가리타 공주〉(1659년), 〈거울 보는 비너스〉(1650년경), 〈비리에카스의 소년〉(1637년경), 〈난장이 엘 프리모〉(1644년), 〈어릿광대 세바스찬 데 모라〉(1644년경) 등

문제 2

후기 구조주의에서 정체성의 의미와 국내 현대작가(서도호, 김수자, 강익중)의 정체성에 대한 의미와 정체성을 주제로 한 작가와 작품 및 외국작가 중에서 정체성을 주제로 한 작가와 작품을 설명하시오.

가. 후기 구조주의

- 대표적 학자로 자크 데리다, 미셸 푸코가 있음. 실존주의 비판에서 시작했고, 인간경시의 반작용에서 나타남. 종교와 역사를 중시하였으며, 다양한 사상이 혼재됨
- 탈인간주체주의(脫人間主體主義)를 분석함. 합리적 · 이성적 진리 탐구를 거부하며, 상대성, 다양성을 인정함
- 정체성을 재규정함. 거대담론과 위대한 이야기의 종말을 가져옴. 자크 데리다의 해체론(Deconstruction)의 중심이론임. 재현(Representation)의 위기를 주장함
- 기존 철학의 진리는 담론(Discourse)에 불과함, 담론의 정치 사회적 상황과 배경을 연구함
- 데리다의 해체이론, 질 들뢰즈의 차이의 철학, 푸코의 탈중심화 등이 중심사상임

나. 서도호

- 1962년 서울 출생으로 부친인 서세옥은 서울대학교 미술대학 교수(한국화가)임
- 2004년 삼성미술관 리움에서 개인전을 가졌고, 현재 뉴욕에 거주함
- 서울대학교 동양화과 학사
- 서울대학교 대학원 동양화과 석사
- 로드아일랜드디자인학교 회화과
- 예일대학교 대학원 조소과 석사
- 1997년 레베카 테일러 포터상
- 2003년 에르메스 코리아 미술상
- 2004년 제19회 선미술상
- 2013년 올해의 혁신가상

다. 김수자

- 1957년 대구에서 출생함. 홍익대학교 회화과 및 대학원을 졸업하고, 프랑스 파리 국립고등미술학교에서 수학함. 1983년 이후 천과 바느질을 이용한 콜라주, 드로잉, 채색 작업을 계속함
- 1990년대 이후 오브제를 감싸는 '연역적 오브제' 연작을 발표함
- '보따리 작업'에서 문화적 다양성, 성적 정체성, 정주와 이주, 개인과 전체, 소통과 단절 등의 개념을 표현함
- 1992년 석남미술상
- 2000년 우경문화예술상

라. 강익중

- 1960년 청주에서 출생함. 홍익대학교 서양화과를 졸업하고, 미국 프랫인스티튜드를 졸업함. 이후에는 뉴욕에서 작업함
- 3×3인치의 작은 캔버스, 나무틀 등에 일상의 단편과 심상을 그림과 글로 표현함. 다인종, 다문화 기반, 지구촌 시대의 조화로운 세계를 표현하고 있음
- 1997년 베니스 비엔날레 특별상 수상

15 2014년 기출문제

문제 1

고려시대 불화 중 1307년 노영 작 〈지장보살도〉에 대해 설명하시오.

- 노영(魯英)은 강화도 선원사의 화승임
- 국립중앙박물관 소장 〈흑칠금니 소병(黑漆金泥 小屛)〉의 앞뒷면에 각각 〈지장보살도(地藏菩薩圖)〉와 〈아미타구존도(阿彌陀九尊圖)〉가 그려짐
- 〈지장보살도〉의 왼편 아래쪽에 '대덕십일년정미팔월일근화노영동원복득부금칠서'라는 화기(畵記)가 있음
- 산의 표현이 북송 시대 허도녕, 곽희 화풍을 연상시킴. 당시 고려회화에 북송의 산수화풍이 잔재함

문제 2

조선시대 불화 중 1550년 이자실 작 〈도갑사 관세음보살32응진도〉에 대해 설명하시오.

- 조선 중기 불화. 비단에 채색. 235×135cm. 일본 교토 지은원 소장
- 그림 우측 상단에 명문이 있음. 1550년(명종 5년) 인종비(공의왕대비)가 인종(仁宗)의 명복을 기원하면서, 이자실에게 〈관음보살 삼십이응탱(觀音菩薩三十二應幀)〉 제작을 맡겨 월출산 도갑사(전남 영광) 금당(金堂)에 안치함
- 현존 유일의 32관음 응진도임. 법화경 중 관세음보살보문품, 능엄경의 내용임. 화면 중앙에 수월관음보살 좌상(유희좌), 상부 중앙에 2불 좌상(아미타구품인의 아미타불, 항마촉지인의 석가모니불), 상부 좌우측에 각각 5불 좌상(합장인의 시방불), 하부에 관음보살의 22 응신장면이 묘사됨
- 화면에 산수(니금), 인물, 동물 등이 묘사됨. 조선 중기 회화의 특성을 이해하는 데 도움이 됨

| 문제 3 | 20세기 입체파의 분파인 오르피즘 및 기욤 아폴리네르가 주장하는 오르피즘의 개념과 배경에 대해 설명하시오. |

- 대표작가로 로베르 들로네와 소니아 들로네 등이 있음. 입체파의 한 경향을 지칭함. 1912년 시인 기욤 아폴리네르가 입체파인 들로네의 작품 〈창〉(1911년)을 '큐비즘 올피크'라 명명함. 아폴리네르는 예술이 상징적인 존재, 상형적인 존재가 되기 위하여 회화가 재생적인 것이 되는 것을 반대함. 입체파 미술의 이념에 영향을 줌
- F. 쿠프카, 모건 러셀, 맥도날드 라이트 등도 일시 오르피즘을 수용함. 입체파적인 견고한 구성, 미래파적 역동성, 야수파적 감정표출을 시도함. 초기 입체파의 작품에 비해서 훨씬 감각적이고 색채적인 특성을 보임
- 로베르 들로네와 부인 소니아 들로네는 오르피즘을 발전시켜 율동적인 화면을 구성함. 추상적 표현과 환상성을 융합시킴

| 문제 4 | 오르피즘의 주요 작가 2명 이상의 예를 들어 작품에 대한 특징을 설명하시오. |

가. 로베르 들로네

- 파리에서 출생하고, 몽펠리에서 사망함
- 앙리 루소와 친교을 가짐
- 활동 초기에는 신인상파, 입체파를 수용함
- 1910년 소니아 델그와 결혼(소니아 들로네) 이후에는 함께 오르피즘을 추구함
- 에펠탑, 비행기, 풋볼 등 현대적 주제를 다룸
- 대표작으로 〈창〉(1911년), 〈가디프팀〉(1912~1913년), 〈원판적 형상〉 연작 등이 있으며, 클레의 회화에 영향을 줌

나. 소니아 들로네

- 우크라이나에서 출생하여, 파리에서 사망함
- 1904년에 파리에 도착했고, 1910년에 로베르 들로네와 결혼함
- 결혼 후에는 색채에 의한 역동적 추상을 추구함
- 직물, 포장지디자인 등 장식미술 작품을 제작함
- 살롱 데 레알리테 누벨의 창립멤버 중 한 사람임
- 대표작으로 〈동시대조의 색채〉(1913년) 등이 있음

16 2015년 기출문제

문제 1

20세기 초반 프랑스에 나타난 야수파와 독일 표현주의 그룹 다리파의 형성 과정 및 미술사적 의의를 쓰시오.

가. 야수파

- 1899년 이후 마티스가 주도한 미술운동으로 순수색채의 표현에 중점을 둠
- 1905년 살롱 도톰느(Salon d'Automne)에서 비평가 루이 보크셀(Louis Vauxcelles)이 '야수들(포브, Fauves)에 둘러싸인 도나텔로'라는 표현에서 야수파라는 명칭이 유래함. 이론적 선언 없이 교우관계에 의한 자연발생적인 미술운동임
- 마티스(Henri Matisse), 마르케(Alrgert Marquet), 망갱(Henri Manguin), 카므앵(Charles Camoin), 쥘 플랑드랭(Jules Flandrin), 드랭(Andre Derain), 블라맹크(Maurice de Vlaminck), 장 퓌(Jean Puy), 반 동겐(Kees van Dongen), 프리에스(Othon Friesz), 뒤피(Raoul Dufy), 브라크(George Braque) 등이 대표작가임
- 격렬한 색채에 대한 정열, 재현적 역할에서 색채를 해방시킴
- 고갱의 대담한 원색 사용과 넓은 색면의 채색이 야수파에 영향을 줌
- 1908년 이후에는 색채를 버리고 각자 독창적인 작품세계를 추구하였으며, 브라크는 1907년 이후 입체파에 가담함. 마티스와 뒤피는 마지막까지 야수파적 색채를 추구함

나. 다리파

- 독일 표현주의의 대표적인 화파임. 1905년 드레스덴에서 E. 키르히너, K. 슈미트 – 로틀루프, E. 헤켈 등을 중심으로 결성됨. 미술로서 작가와 시민을 잇는 가교(die brucke, the bridge)가 되고자 함
- 고흐, 고갱, 뭉크의 영향, 흑인조각과 부족미술, 데포르마시옹, 원색 대비 등 프랑스 야수파와 대조적인 특징을 보임. 야수파가 조형적 표현에 중점을 두었다면, 다리파는 독일 고유의 정신성 표현에 중점을 둠

- E. 키르히너, K. 슈미트-로틀루프, E. 헤켈, E. 놀데, M. 페흐슈타인, C. 아미에, K. 반 동겐, O. 뮐러 등의 대표작가가 있음. 1910년에 '자유분리파'와 '신분리파'로 분열되며, 1913년에는 내부의 불화로 인해 해산됨. 20세기 표현주의의 효시가 됨

문제 2

조르주 루오와 에밀 놀데의 종교화에 나타난 특성을 쓰시오.

가. 조르주 루오

- 1871년 파리에서 줄생하고, 1958년 파리에서 사망함
- 1890년 국립미술학교 입학하여, 엘리도로네와 G. 모로에게 사사함
- 마티스, 마르케 등과 교유함. 성서와 신화 주제의 작품을 제작함. 1903년 구스타브 모로미 술관의 초대관장이 됨. 1910년에 최초의 개인전을 가짐. 1913년 이후 종교 주제의 작품을 제작하며, 〈미제레레〉 연작의 판화를 제작함
- 20세기 대표적 종교화가로 인정받음. 종교성, 신비감, 엄숙함, 인간애 등의 표현에 중점을 둠

나. 에밀 놀데

- 본명은 에밀 한센(Emil Hansen)이며, 1867년 독일 – 덴마크 국경인 놀데에서 출생하여, 1956년 독일 노이키르헨 제뷜에서 사망함. 1956년에 독일공로훈장을 받음
- 활동 초기에는 가구디자인, 장식드로잉, 풍경화 등을 제작함. 뮌헨, 파리, 코펜하겐 등지를 유학하여, 인상파의 영향을 수용함. 드레스덴의 다리파에 일시적으로 참가함
- 자유로운 공상, 대담한 형상왜곡, 불꽃 같은 색채감을 표현함
- 인간의 가식, 원초적 자연, 물체의 마술적 현현, 영혼과 광기, 신앙 세계 등을 표현하고 있음
- 〈성령 강림제〉(1909년), 〈황금 송아지를 에워싼 춤〉(1910년), 〈그리스도의 생애〉(1912년), 〈방랑자〉(1910~1915년) 등이 대표작임

조선 후기 회화의 새로운 화법의 변화 특징, 변천과정에 대해 설명하시오.

가. 조선 후기 회화의 특성

- 숙종, 영조 연간에 중국남종화에 대한 관심이 고조됨. 명·청 교체기의 혼란, 조선의 항복, 굴욕적 외교관계로 중국의 문인화와 오파 화풍의 수입이 지연됨
- 조선의 연행사, 화원 등에 의해 파급됨. 명·청대 〈개자원화전〉, 〈패문재서화보〉 등 화보의 보급에 영향을 받음
- 8세기 초반 본격적으로 수입된 남종화풍의 문인화가 : 이인상(李麟祥, 1710∼1760), 강세황(姜世晃, 1712∼1791), 신위(申緯) 등이 대표작가임
- 정선과 제자인 심사정은 문인화를 그렸고, 윤제홍(尹濟弘), 김수철(金秀哲), 김창수(金昌秀), 김유성(金有聲), 이재관(李在寬) 등은 남종화를 수용함
- 영조, 정조 연간 이후 김정희(金正喜, 1786∼1856)와 그 일파에 의해 남종문인화가 정립되었으며, 중국 문인화에 버금가는 경지에 도달함. 허유(許維), 조희룡(趙熙龍), 전기(田琦), 이하응(李昰應), 민영익(閔泳翊), 정학교(丁鶴喬) 등이 대표작가임
- 남종화는 조선 후기 화단을 지배하였고, 주 수요층인 사대부 층과 화원도 남종화풍에 가세하였으며, 유교적 소양이 필요함. 말기에는 수준이 쇠락함

나. 조선 후기 풍속화

- 속화(풍속화) : 궁중용 풍속화, 민간용 풍속화가 발달함
- 숙종 시기에 농경, 방직 관련 회화(경직도)가 발전함
- 정조, 순조 시기에 규장각 차비대령 화원 녹취재의 화제에 속화가 출제됨. 궁중의 속화 수요가 증가함을 알 수 있음
- 서민풍속화 성행 : 사대부 문인화적 취향 회화와 별개의 통속적 회화 발전
- 조선 후기 신분제 동요의 영향
- 풍속화의 시작 : 사대부계층 화가 윤두서, 조영석 등이 풍속화를 시도함. 산수인물화에서 풍속화로 바뀌었고, 노동의 가치를 중시함
- 18세기 후반 화원 화가에 의해 풍속화가 발전됨. 김홍도, 신윤복, 김득신 등이 대표적임
- 19세기 풍속화가 지속되며, 수요층이 확대됨. 서양화풍, 민화풍, 문인화풍 풍속화가 등장함
- 19세기 말 개항장 풍속화, 교과서 삽화, 종교 서적 삽화 등이 등장함
- 대표작에는 유숙의 〈대쾌도〉, 김준근의 〈기산풍속도〉 등이 있음

17 2016년 기출문제

문제 1

바로크, 로코코 이후 19세기 미술양식 중 2가지를 선택하여 특성을 설명하시오.

가. 트루바두르

- 트루바두르는 고전기의 영향을 받지 않은 과거의 역사화를 정의하는 용어로 사용됨. 중세풍의 회화를 지향하며, 중세의 전형적인 인물, 중세 위인들의 생애, 사생활 또는 프랑스 마자랭 재상 시기까지 17세기 이전의 인물과 사건이 작품의 주제로 다루어짐
- 단테 〈신곡〉, 셰익스피어 〈로미오와 줄리엣〉, 괴테 〈파우스트〉 등에서 영감을 받음
- 대표작가로 뒤시(Jean – Louis Ducis), 르브왈(Pierre Revoil), 플뢰리 – 리샤르(Fleury – Richard), 베제레(Pierre – Nolasque Bergeret), 리스(Henry Leys) 등이 있음. 대표작은 베제레의 〈1520년 뒤러의 앙베르 방문〉(1855년), 앵그르의 〈레오나르도 다빈치의 임종을 바라보는 프랑수아 1세〉 등이 있음

나. 바르비종파

- 바르비종파는 1830년과 1860년 사이에 프랑스 풍경화에서 중요한 역할을 담당함
- 산업혁명 이후 진행된 기계화와 대도시의 발달은 비인간화를 재촉하여, 미술가들에게 물질문명 세계에 대한 도피를 종용함
- 화가들이 파리 남쪽으로 약 50킬로미터 떨어진 퐁텐블로 숲(Forêt de Fontainbleau)과 이웃에 있는 한적한 시골 마을인 바르비종(Barbizon)의 작은 농가로 옮겨가서 독창적인 풍경화를 그리기 시작함
- 자연의 풍경을 직접 스케치하고, 아틀리에로 돌아와서 작은 크기(일반적인 역사화 또는 기록화와 비교하면 상대적으로 작음)의 캔버스에 유화로 작품을 완성함
- 대표작가로 바르예(Antoine – Louis Barye), 트루와용(Constant Troyon), 뒤프레(Jules Dupré), 테오도르 룻소(Théodore Rousseau), 프랑수아 밀레(François Millet) 등이 있음

다. 리용파

- 리용파(에꼴 드 리용)는 가톨릭의 혁신 시기인 1840년대를 중심으로 프랑스 중부 리용 출신의 화가에 의해 발전한 신비주의적 사조를 지칭함. 별칭은 '15세기 작가파'로 불림
- 나자레앙, 전기라파엘파 등과 유사한 이념을 보여줌
- 리용파의 양식적 특성은 앵그르의 이상주의적 고전미와 15세기 르네상스 거장들의 작품에서의 영감이 조화롭게 결합되는 모습을 추구함
- 밀랍재료의 물감이나 금색 바탕에 채색을 하는 것 같은 고졸(古拙)한 기법을 구사하며, 환상적인 형상, 도덕적이고 종교적인 주제를 주로 다루고 있음. 전통적인 미술작품에서 흔히 보이는 기념비적이고 좌우대칭적인 구도를 사용함. 간결하고 절제된 채색과 서정적이며 감성적 분위기의 섬세하고 공들인 성화(聖畵)와 같은 분위기의 표현에 중점을 둠
- 주요 작가로 오르셀(Victor Orsel), 셰나바르(Paul Chenavard), 그리고 쟝모(Louis Janmot) 등이 있음

라. 사실주의(Réalisme)

- 1848년은 유럽 역사에서 19세기의 전반기와 후반기를 구분하는 중요한 위치를 가짐
- 1848년에 벌어진 역사적 사건으로, 2월 프랑스의 혁명(2월 혁명)으로 인한 루이 필립의 퇴위, 3월 오스트리아 비인혁명으로 인한 메테르니히의 사임, 밀라노 혁명으로 인한 이탈리아 통일전쟁의 시작 등이 있음
- 1848년 2월에 파리에서 상층 중산계층의 권익만을 옹호하는 데 불만을 가진 중하층 중산계층과 노동자들이 선거권의 확대 등을 요구하며, 삼색기와 노동자를 상징하는 붉은 기를 내세우면서 시가전을 개시했고, '프랑스인의 왕' 루이 필립이 퇴위하고, 새 헌법에 의한 선거를 통해 나폴레옹 1세의 조카 루이 나폴레옹이 프랑스 역사상 최초의 대통령으로 선출됨. 후일 루이 나폴레옹은 황제가 되려는 야심을 실천하여, 1852년 12월에 나폴레옹 3세로 등극하면서, 제2제정 시대를 열게 됨
- 구스타브 쿠르베(Gustave Courbet)는 1848년의 프랑스 2월 혁명[Révolution de Février(프), Revolution of February(영)] 이후 태어난 새로운 이념의 회화를 가리켜 '사실주의'라는 용어를 1855년부터 사용함. 사실주의는 유럽 전역과 특히 러시아까지 퍼져나가 19세기 말까지 영향을 주었고, 이전까지의 전통적 주제의 회화 양식에 대해 반기를 듦. 일상생활, 노동자, 정물, 풍경 등을 소재로 함
- 쿠르베의 〈돌 깨는 사람들(Les Casseurs de pierre)〉(1849), 〈화가의 작업실. 화가로서의 7년 생활이 요약된 참된 은유(L'Atelier du peintre. Allégorie réelle)〉(1854~1855) 등의 작품에서 보여주는 이념이 사실주의임. "나는 보이는 것만 그린다. 천사는 보이지 않으므로 그리지 않는다.", "우리는 문학이나 역사를 그리기 이전에 회화를 그리지 않으면 안 된다. 회화는 회화이지 않으면 안 된다."라고 주장함
- 사실주의는 세상의 비판을 통한 묘사를 중시하며, 시각적으로 실증할 수 있는 세계, 즉 눈에 보이는 세계(visible world)만을 작품으로 표현할 수 있는 대상으로 한정하고 있음

- 19세기 말에 등장한 인상주의는 눈에 보이는 세계를 '색채의 세계'만으로 한정시키려는 것이 특징임
- 풍경화를 그리는 자연주의 화가들은 '유리 창문 시야 속(plate-glass window vision)'의 '있는 그대로의 풍경(Neither better nor worse than it is)'을 미화시키거나 왜곡하지 않고 엄존하는 자연을 있는 그대로 묘사하는 점에서 사실주의 이념과 구분됨
- 사실주의 작가들은 아름다운 세계뿐만 아닌 '추한 세계(Ugly World)'도 작품 표현의 대상으로 인정함. 현실을 직시하며, 비판적인 시각은 20세기 미술에서 사회주의적 리얼리즘(Socialistic Realism)으로 발전하게 됨
- 대표작가와 작품에는 도미에(Honoré Daumier)의 〈삼등열차〉, 쿠르베의 〈오르낭의 매장〉(1849~1850), 밀레(Jean-François Millet), 메소니에(Ernst Meissonier)의 〈바리케이드(1849)〉, 본외르(Rosa Bonheur), 미국의 휘슬러(James MacNeill Whistler), 스페인 세비야에서 활동한 베케르(Jose Dominguez Becquer)와 그의 아들인 발레리아노(Valeriano), 네덜란드 헤이그파(Ecole de LaHaye)의 이스라엘스(Jozef Israels)와 마리스(Jacob Maris) 그리고 러시아의 레핀(Ilia Iefimovitch Repin)의 〈볼가강의 배끄는 인부들〉(1872) 등이 있음

문제 2 **20세기 포스트모더니즘에 관해 설명하시오.**

가. 포스트모더니즘 소개 1

- 1960년대의 문화운동. 미국과 프랑스를 중심으로 한 학생운동, 여성운동, 흑인민권운동, 제3세계운동 등의 사회운동과 전위예술, 그리고 해체(Deconstruction), 후기구조주의 사상에서 시작. 모더니즘에 대한 반발로 등장함. 포스트모던 대표적 학자로 J. 데리다, M. 푸코, J. 라캉, J. 리오타르 등이 있음. 이분법적 사고의 해체를 주장함
- 숭엄(the Sublime)에 의한 합리주의의 독단을 해체하고자 함
- 미술에서는 모더니즘 시기 추상미술에 대한 반발로 나타남. 구상미술(트랜스아방가르드, 신야수파, Bad Painting) 등장, 반복과 패러디(팝아트), 미술가의 권한 축소(미니멀아트), 설치미술, 아르테포베라 등으로 나타남
- 개성, 자율성, 다양성, 대중성 중시. 절대이념, 절대적 재현의 거부, 탈이념 등이 특징임

나. 포스트모더니즘 소개 2

- 모더니즘 시기 고급문화와 저급문화의 차별, 예술 각 장르 간 폐쇄성에 대한 반발로 등장함
- 다니엘 벨(Daniel Bell), 하산(Ihab Hassan), 오더허티(Brian O'Doherty), 로젠버그(Harold Rosenberg, 1906~1978) 등 사상가들의 모더니즘 종말 선언으로 나타남

- 남성지배 이데올로기에 대한 비판, 여성으로서의 정체성 확인이 이루어짐
- 건축에서는 모더니즘 시기 국제주의 건축양식에 대한 반발로 지역의 문화적 · 역사적 특성이 가미된 포스트모던 건축이 등장함
- 포스트모던은 '과거로의 복귀와 미래로의 전진'으로 요약할 수 있음
- 대표적 미술가로 워홀(Andy Warhol), 보로프스키(Jonathan Borofsky), 카스텔리(Luciano Castelli), 키아(Sandro Chia), 클레멘테(Francesco Clemente), 슈나벨(Julien Schnabel), 쿠키(Enzo Cucchi), 살로메(Salome), 페팅(Reiner Fetting), 셔먼(Cindy Sherman) 등이 있음
- 이데올로기적, 정치적 성향 미술가로는 크루거(Barbara Kruger), 하케(Hans Haacke), 골럽(Leon Golub) 등이 있음

문제 3 | **조선시대 회화의 시대적 배경, 특징, 의미(초기, 중기, 후기)에 대해 설명하시오.**

가. 초 기

조선 전기 회화의 정립 : 〈몽유도원도〉의 안견(안견화풍), 절파화풍을 수용한 강희안, 안평대군, 남송의 원체화풍을 수용한 이상좌, 영모화의 이암, 미법산수의 이장손, 최숙창 등이 대표작가임

나. 중 기

- 조선 중기에도 안견화풍이 계승됨
- 강희안에 의한 절파화풍이 확산되었으며, 이숭효, 이정 등이 활동함
- 중기의 대표작가
 - 개성적인 화가 김명국은 선화 〈달마도〉를 남김
 - 소 그림을 잘 그린 김제, 김식이 있음
 - 산수인물화에 능한 이경윤, 수묵화조화에 능한 조속, 조지운 등이 있음

다. 후 기

- 조선 후기 들어 민족적 색채가 발전함
- 시서화 삼절인 조선 후기 삼재 : 공재(恭齋) 윤두서(尹斗緖), 겸재(謙齋) 정선(鄭敾), 현재(玄齋) 심사정(沈師正)을 들 수 있음
- 실학의 영향과 정선의 진경산수화가 등장함
- 단원(檀園) 김홍도(金弘道), 혜원(蕙園) 신윤복(申潤福) 등의 풍속화가 유명하며, 김두량, 박제가 등은 서양화법을 도입함

- 후기에는 절파화풍이 쇠퇴하며, 남종화가 유행함. 추사(秋史) 김정희(金正喜)가 중심이 됨. 조희룡(趙熙龍), 허련(許鍊), 전기(田琦) 등의 추사파 작가들이 있음
- 19세기 후반에는 윤제홍(尹濟弘), 김수철(金秀哲), 장승업(張承業), 안중식(安中植)과 조석진(趙錫晉) 등의 대표작가가 있음

문제 4 **조선시대 도자기, 목기, 칠기, 공예 중 2가지를 선택하여 설명하시오.**

가. 도자기

- 임진왜란 이전의 조선 도자기는 전기에는 분청사기가 대표적임
- 조선 도자기는 후기에 백자, 청화백자 등이 대표적임
- 분청사기 종류 : 감화(嵌花)분청, 인화(印花)분청, 박지(剝地)분청, 각화(刻花)분청, 철화(鐵畵)분청, 백토(白土)분청 등이 있음
- 임진왜란 이전에 백토분청의 소멸로 조선청자의 전통이 막을 내림. 백자는 지속적으로 제작됨
- 15세기 중반 이후에는 청화백자가 등장함. 명나라 청화백자의 영향을 수용함
- 16세기 이후에 조선 청화백자가 완성됨. 문양면적이 제한적이며, 간략한 초화 시문이 보여짐. 청화백자의 관요로는 광주 도마리, 번천리 등의 가마가 있음
- 임진왜란 이후 17, 18세기에는 단단한 실투유(失透釉) 자기가 제작됨
- 18세기에 투명 유약이 사용됨. 광주 금사리 가마가 대표적임. 큰 면적의 초화, 사군자, 용, 봉, 산수 시문이 이루어짐
- 진사(산화동) 백자가 등장함
- 19세기에 청화 백자가 광주(廣州) 분원요에서 대량으로 생산됨. 화원(畵員)이 파견되어 산수, 조수, 모란꽃 등을 그린 백자가 제작됨. 이후 쇠퇴하며, 1848년에 폐요됨

나. 목기

- 목재의 자연미를 유지하면서도 기능성, 장식성을 추구하는 점이 특징으로 견고한 형태와 구조를 보여줌
- 느티나무(괴목), 소나무, 오동나무, 오리나무, 먹감나무 등의 재료를 사용함
- 반닫이, 뒤주, 책상, 반상, 책장, 문서함 등이 만들어짐

18 2017년 기출문제

| 문제 1 | 레디메이드 작가 마르셀 뒤샹의 〈샘〉(1917)과 로버트 라우센버그의 〈모노그램〉(1959)을 통해 레디메이드의 예술적인 개념과 특징을 설명하시오. |

- 뒤샹의 〈샘〉
 - 20세기 현대미술의 영역을 확장시킴
 - 작품의 제작에서 선택으로 미술작품의 의미가 새롭게 부여됨
 - 작품 일부에 도입한 오브제(objet)에서 기성품 전체가 미술품이 되는 레디메이드(ready-made)가 등장함

- 라우센버그의 〈모노그램〉
 - 평면 회화와 입체물의 결합으로 이루어진 작품
 - '컴바인드 페인팅(combined painting)'을 시도함
 - 회화와 조각의 영역을 융합시키려 함
 - 화면 위에 각종 오브제를 도입한 작품을 제작함

| 문제 2 | 18세기 실학을 바탕으로 산수, 동물, 풍속화에 뛰어난 '선비화가' 윤두서의 〈석공공석도〉와 사실주의 쿠르베의 〈돌 깨는 사람들〉의 미술사적 의미와 후대에 미친 영향에 대해 설명하시오. |

- 윤두서의 〈석공공석도〉: 조선 중기 이전의 그림에 등장하는 중국풍 인물이나 산수의 묘사에서 벗어나 조선의 인물, 생활상을 그림. 18세기 후반 유행하는 조선 풍속화의 선구적 작품임

- 쿠르베의 〈돌 깨는 사람들〉: 현실을 직시하는 보여줌. 추의 세계도 작품으로 묘사하기 시작함
- 관념의 세계에서 탈피하여 서민의 일상, 사회상을 진솔하게 표현함. 사실주의 미술의 선구적 작품으로 널리 알려짐. 20세기 독일표현주의, 신즉물주의, 멕시코 벽화운동, 사회주의적 리얼리즘 등에 영향을 끼침

19 2018년 기출문제

조선의 성리학적 자연관에 의해 발달한 조선 후기 진경산수화의 발생배경과 표현적 유형, 후대에 끼친 영향을 설명하시오.

- 조선시대 회화의 시대적 배경, 특징, 의미 : 2016년 기출문제 3번 해설 참조
- 조선 전기 안견화파 화풍 : 2008년 기출문제 1번 해설 참조
- 조선 중기 절파 화풍 : 2009년 기출문제 2번 해설 참조
- 진경산수화와 남종화 : 2000년 기출문제 2번 해설 참조
- 조선 후기 회화의 새로운 화법 : 2015년 기출문제 3번 해설 참조
- 조선시대 산수화는 초기의 안견과 후기의 정선이 대표적인 작가(안휘준, 2010)
 - 15세기 안견의 화풍은 관념산수화의 최고봉으로 인정. 화원화풍인 북종화로 구분할 수 있음. 중국 북송시대 곽희(郭熙)나 이곽(李郭)파 화풍의 영향을 바탕으로 함
 - 16세기 정선의 화풍은 사실적 경향의 진경산수화로 발전
 - 정선의 등장 이전 조선의 실제 경치를 그린 산수화를 실경산수(實景山水)라고 한다면 정선이 실제경치를 남종화풍으로 묘사한 산수를 진경산수(眞景山水)로 지칭(안휘준, 2010)

조선 후기 초상화 두 점의 회화적 특징을 비교하여 설명하시오.

가. 윤두서 〈자화상〉, 조선 17세기 후반, 지본담채, 38.5 × 20.5cm

윤두서의 〈자화상〉은 그림의 배경(초상화의 배경이 되는 의자(교의), 동물가죽, 바닥의 깔개(화문석 돗자리) 등)이나 장신구(의관, 혁대, 부채 등)의 묘사보다는 철저하게 얼굴 자체의 묘사에 중점을 둠. 머리에 쓴 건(巾)도 일부만 묘사됨. 정면시(正面視)의 얼굴을

치밀하게 묘사함. 인물의 극사실적 묘사는 조선시대 초상화의 특징임. 정면을 응시한 눈매는 윤두서의 강인한 의지와 깊은 통찰력을 표현. 중국화론에서 일컫는 이형사신(以形寫神)이나 전신사조(傳神寫照)의 경지를 드러냄(안휘준, 2010)

나. 신윤복 〈미인도〉, 조선 18 · 19세기 초, 견본담채, 113.9 × 45.6cm

신윤복의 〈미인도〉는 동양의 미인도 중에서 한국적인 미인의 특징을 뛰어나게 표현. 그림의 모델은 실제 인물을 묘사한 것으로 추정. 장신구인 노리개와 옷고름을 매만지고 있는 자태를 그림. 얼굴 하관 부분이 작은 소녀의 모습으로 미인이 그려져 문화적 후기(말기) 단계의 특징을 보임. 미성숙한 앳된 모습을 미인으로 보는 당시의 관념을 반영함. 신윤복의 섬세한 묘사가 두드러짐. 가늘고 부드러운 필치로 그려짐. 노골적인 묘사를 피하면서도 맵시 고운 자태를 뛰어나게 묘사한 전신사조의 경지를 보여 줌(안휘준, 2010)

문제 3

20세기 초반 유럽의 추상미술과 제2차 세계대전 이후 미국의 추상표현주의는 추상미술에 속한다. 바실리 칸딘스키의 〈구성〉 시리즈와 바넷 뉴먼의 〈누가 빨강, 노랑, 파랑을 두려워하는가〉 시리즈를 미술사적으로 비교하여 설명하시오.

가. 바실리 칸딘스키의 〈구성〉 시리즈

바실리 칸딘스키(Wassily Kandinsky, 1866~1944) : 러시아 모스크바 출생. 1939년 프랑스 귀화. 현대 추상회화 창시자 중 한 명. 1910년 추상화 제작. 독일 뮌헨에서 '청기사'파를 결성. 바우하우스 교수로 활동. 추상화의 선구자로 선명한 색채, 음악적 율동감, 역동적 그림을 추구함. 저서 〈예술에 있어서의 정신적인 것에 대하여〉에서 추상회화의 정신성 표현을 강조. 특히, 음악이 주는 리듬, 율동, 화음을 〈구성〉, 〈인상〉, 〈즉흥〉 시리즈로 제작

나. 바넷 뉴먼의 〈누가 빨강, 노랑, 파랑을 두려워하는가〉 시리즈

바넷 뉴먼(Barnett Newman, 1905~1970) : 미국 뉴욕 출생. 추상표현주의 대표적 화가. 마크 로스코와 함께 색면파 회화(Color‒Field‒Painting)로 널리 알려짐. 단색조 회화(모노크롬 : Monochrome)를 추구하며 커다란 캔버스를 세로로 가로지르는 '지퍼(zips)'로 부르는 수직선을 넣는 것이 특징. 심오한 정신세계를 가장 정제되고 단순한 화면으로 표현하는 명상적 회화를 추구

20 2019년 기출문제

고구려 벽화고분에 대한 다음 물음에 답하시오.

(1) 고구려 벽화고분을 3시기로 나누어 각 시기별 특징을 논하시오.

(2) 시기별 대표 벽화고분 2기를 제시하고 제시한 벽화의 내용에 관하여 설명하시오.

(3) 고구려 벽화고분에 사용된 대표적인 안료의 색상과 색상별 성분 6가지를 쓰시오.

• (1), (2) 고구려 고분벽화 : 2005년 기출문제 4번 해설 참조

• (3) 고구려 벽화고분에 사용된 대표적인 안료의 색상과 색상별 성분 6가지
 - 청색(남동광 및 청금석 사용 추정)
 - 녹색(석록(또는 공작석)은 〈안악3호분〉에서 사용, 녹토는 〈덕흥리 고분〉에서 사용됨)
 - 적색(석간주, 진사(또는 주사), 적토가 사용되었으며, 은주는 사용 가능성 있음)
 - 백색(방해석, 연백이 사용되었으며, 합분은 〈쌍영총〉, 〈미인총〉, 〈약수리 고분〉에서 사용됨)

 (출처 : 한경순, 〈고구려 고분벽화 채색기법에 관한 연구 : 석회 마감벽을 중심으로〉, 한국미술사연구소, 2010. pp. 349~372에서 요약)

 - 고구려 고분벽화 안료는 대체로 천연광물성이나 식물성 염색재료도 일부 보존재료로 사용함. 색채는 적, 황, 녹, 흑, 백색 등이 주를 이루고 금, 은박 및 옥 상감기법까지 사용됨. 안료는 주로 개가죽 아교에 섞어서 그림

 (출처 : 한경순, 〈고구려 고분벽화와 고대 유럽 벽화의 비교 연구 : 벽화제작기법을 중심으로〉, 고구려발해학회, 2003. pp. 217~241에서 요약)

영국의 팝아트에 관하여 서술하시오.

가. 영국 팝아트

1950년대 후반 영국 런던에서 문화예술인들이 모여 매스미디어와 대중문화에 관한 연구를 시작. 영국에서의 팝아트는 대량생산, 대량소비의 소비문화에 대한 비판적 성격이 강했으나 1960년대 미국의 팝아트로 이어지면서 고도의 산업사회에서 양산하는 이미지와 기호를 긍정적인 시각으로 작품 주제로 수용

나. 영국 팝아트의 대표적인 작가 : 리처드 해밀턴과 데이비드 호크니

- 리처드 해밀턴(Richard Hamilton, 1922~2011) : 제2차 세계대전 이후 영국의 소비 사회와 대중문화를 주제로 작업. 미국 팝아트와 달리 자본주의사회에서 양산한 소비적 이미지를 비판적인 시각으로 바라봄. 해밀턴은 팝아트를 "통속적이고, 일시적이며, 소비적이고, 값싸고, 대량 생산적이며, 재치 있고, 관능적이며, 선동적이고, 활기차고, 대기업적인…… 미술 양식"이라고 표현. 최초의 팝 아트 작품은 리차드 해밀턴의 〈도대체 무엇이 오늘날의 가정을 이토록 색다르고 매력 있게 만드는가?〉(1956). 해밀턴은 인간의 욕망, 소비사회, 대중문화의 이미지가 가지는 의미를 탐구
- 데이비드 호크니(David Hockney, 1937~) : 화가, 판화가, 사진작가로 활동. 1963년 미국 캘리포니아로 이주. 미국 서부 자택에서의 삶을 주로 그림. 주거지 풍경, 일상생활, 비밀스러운 사생활, 인물 초상화 등 작품에서 일상의 이미지를 담담하게 묘사. 대표작은 〈A Bigger Splash〉(1967), 〈My Parents〉(1977)

하이퍼리얼리즘(포토리얼리즘, 극사실주의)에 관하여 서술하시오.

- 현실을 극사실적 기법으로 묘사하는 미국 현대미술. 1960년대 중반에서 1970년대 중반이 주요 활동시기. 대표적 작가는 화가로 척 클로즈(Chuck Close), 리처드 에스테스(Richard Estes), 랠프 고잉스(Ralph Goings), 조각가로 듀안 핸슨(Duane Hanson), 존 드 안드레아(John De Andrea)
- 극사실주의는 슈퍼리얼리즘(Super–realism), 매직리얼리즘(Magic–realism), 샤프 포커스리얼리즘(Sharp–focus–realism), 래디컬리얼리즘(Radical–realism), 하이퍼리얼리즘(Hyper–realism), 포토리얼리즘(Photo–realism) 등으로 부름
- 미국 팝아트가 매스미디어 이미지를 작품의 중심 소재로 다룬다면 하이퍼리얼리즘은 일상 속에 보이는 평범한 도시풍경을 다룸. 도시 풍경을 카메라 앵글을 통해 보는 듯한, 작가의 주관이 배제된 객관적이고 건조한 시각을 보여 줌. 극사실주의 작가들은 일상의 도시풍경(리처드 에스테스), 광택 나는 자동차(랠프 고잉스), 거대한 화면에 그려진 인물(척 클로즈), 실물처럼 만든 시민(듀안 핸슨), 사실적이며 기념비적인 조각(존 드 안드레아) 등을 통해 미국적 도시문명의 단편을 보여 줌

2020년 기출문제

문제 1

카롤링거 왕조 미술(Carolingian Art)의 특성에 관하여 서술하시오.

- 서기 800년 샤를마뉴(카를) 대제가 교황 레오 3세에 의해 로마 황제로 대관(신성로마제국 성립)함
- 기독교를 기반으로 옛 로마제국의 영광을 프랑크 왕국에 재건하려고 시도함. 켈트 – 게르만의 전통과 비잔틴(동로마) 제국의 미술의 영향을 받아들임. 8세기 말에서 9세기 말까지 이어진 프랑크 왕국의 문화예술 부흥운동을 '카롤링거 르네상스'라고 부름
- 카롤링거 왕조 미술은 서로마제국의 멸망 이후 게르만 민족의 대이동시기(Migration Period) 미술과 로마네스크 미술의 중간에 위치하는 '전기 로마네스크(Pre – Romanesque) 양식'으로 부를 수 있음
- 대표작으로는 비잔틴 양식의 〈아헨대성당〉(796~814), 그리스십자형(＋) 평면의 〈성 제르미니 데 프레 성당〉(799~818). 채색필사본으로 〈아헨 복음서〉(9세기 초), 〈샤를마뉴 복음서〉(800), 〈에보 복음서〉(816~823), 〈린다우 복음서〉(880) 등이 있음

문제 2

고려시대 불화와 조선시대 불화에 관하여 서술하시오.

가. 고려시대 불화

- 2010년 기출문제 풀이(문제 3, 4번) 참조 및 2014년 기출문제 풀이(문제 1, 2번) 참조
- 대표작으로는 〈부석사 조사당 벽화(범천)〉(12~13세기), 〈아미타삼존 내영도〉(14세기), 〈관경변상 서품〉(14세기), 〈수월관음도〉, 회전 작, 〈미륵하생경 변상도〉(1350), 〈지장보살도〉(13세기), 〈대방광불화엄경 제34권 변상도〉(1337) 등이 있음

나. 조선시대 불화

1) 조선불화의 특징

고려시대의 귀족불교에서 민간불교로 변천. 민중불교의 성격으로 발전하며 다양한 보살신앙, 신중신앙 발전. 본존불 뒤편의 후불탱화가 중심이 됨. 고려불화는 주존불이 그림 위에 높이 위치. 조선불화는 주존불이 보살과 권속에 둘러싸인 구도를 보여 줌

2) 불화(탱화)의 분화

상단불화, 중단불화, 하단불화로 구분

- 상단불화 : 불단(상단)의 불화. 불교의 주존불(부처)이 중심 주제. 주로 〈화엄경〉, 〈법화경〉 경전 내용에 근거한 후불탱화 제작. 〈대웅전 후불탱화〉, 〈영산전 후불탱화〉, 〈화엄전 후불탱화〉, 〈극락전 후불탱화〉, 〈약사전 후불탱화〉, 〈영산전 후불탱화〉 등 제작
- 중단불화 : 보살단(중단)의 불화. 보살, 나한을 비롯하여 고승들과 불교의 호법신중, 힌두교 재래신(불교 습합) 등을 그림. 신중단 형성으로 제석천(Indra) 중심의 〈신중탱화〉 제작. 〈관음탱화〉, 〈지장탱화〉, 〈응진전 후불탱화〉 등 제작
- 하단불화 : 선망 부모 등 조상 영가를 기리는 영단(영가단)을 위한 불화. 아미타불의 극락정토 신앙을 그린 〈감로도〉, 〈인로왕도〉, 〈극락왕생도〉 등과, 〈삼장보살도〉, 〈지옥도〉, 〈칠성도〉, 〈시왕도〉, 〈제석도〉, 〈산신도〉 등 제작

3) 시기구분

- 고려불화는 벽화가 많았으나 전란으로 소멸되어 걸개그림 형태의 후기 작품 중심으로 전해지며 전기(10~12세기)와 후기(13~14세기)로 구분
- 조선불화는 14~15세기, 16~17세기 초반, 17세기 중반~18세기 중반, 18세기 후반~1910년의 4시기로 구분
 - 14~15세기 : 고려 후기의 불화양식 계승. 고려불화의 화려, 섬세한 귀족적 분위기가 묘사
 - 16~17세기 초반 : 조선불화의 양식이 성립. 여러 불보살의 군집된 구도, 붉은색과 녹색 위주의 채색을 보여 줌
 - 17세기 중반~18세기 중반 : 16~17세기에 완성된 조선불화 양식이 다양한 불보살 묘사로 발전. 다수의 조선불화가 전해짐
 - 18세기 후반~1910년 : 경직된 형태, 탁해진 채색. 종교화의 아름다움이 퇴조함

4) 대표작

〈천은사 극락전 후불탱화〉(1776), 〈봉원사 괘불〉(1897), 〈흥국사 대웅전 후불탱화〉(1693), 〈직지사 대웅전 영산회상도〉(1744), 〈동화사 아미타극락회상도〉(1703), 〈보조국사 진영도〉(1780), 〈약사여래 삼존상〉(1565), 〈북지장사 지장보살도〉(1725), 〈파계사 삼장보살도〉(1707), 〈옥천사 시왕도〉(1744), 의경 외 작, 〈감로도〉(1736), 〈석가삼존16나한도〉, 〈통도사 서운암 칠성탱화〉(1861), 〈천은사 칠성각 산신도〉(1854), 〈선암사 산신도〉(1868) 등이 있음

22 2021년 기출문제

문제 1

1920년대 말부터 1930년대 중반까지 우리나라 화단에서 논의된 "향토색" 개념에 대하여 아래 물음에 답하시오. (50점)

(1) 등장 배경, 활용 목적에 대해 분석하시오. (30점)

- 1919년 3·1운동 이후 조선총독부의 문화정치의 일환으로 1922년 제1회 조선미술전람회(약칭 선전)가 개최됨. 출품 분야는 3부로 구성됨. 1부는 동양화부, 2부는 양화(서양화) 및 조각부, 3부는 서지부(서예)로 구성. 동양화부의 명칭은 조선총독부에서 선전을 개최할 때 '조선화'라고 하면 민족정기를 일깨울 수 있다는 우려가 있고 그렇다고 '일본화'도 아니므로 애매하게 '동양화'라는 명칭을 정함. 선전 개최 초기부터 조선 고유의 향토색(독일어 Himartkunst의 번역)을 담은 작품을 '반도적', '조선적'이라는 용어를 사용하며 전시 운영진과 심사위원진에서 권장함
- 1930년대에 들어 선전의 도록에 실린 입상 작품에 등장하는 '향토색'이나 '지방색'에 대하여 윤희순, 김복진, 김용준 등과 같은 평자들의 비판이 등장하기 시작함. 입상작에서는 옛 조선의 민속과 풍물이 주로 그려짐. 황량하고 퇴락한 조선 마을과 농촌 풍경이 등장하는 그림에서 향수에 젖은 패배주의적 분위기가 있다는 비판을 받음. 이러한 감상주의적 풍물화 스타일에서 탈피하자는 화풍이 등장하게 됨

(2) 당시 이론가들과 미술가들에 의해 수용되고 표현된 양상을 구체적으로 작품을 분석하면서 비판적으로 서술하시오. (20점)

- 윤희순, 김복진, 김용준 등의 평자는 멸망한 조선의 고미술에 등장하는 원시적 색감(단청이나 복식 색채)과 퇴락한 소재를 다루는 것에서 벗어나 진정한 조선의 향토색을 구현하는 작품이 등장해야 한다고 주장함. 이러한 배경 속에서 이인성, 김종태, 오지호, 김준형 등의 화가들이 등장함

- 윤희순은 제13회 선전에서 특선을 받은 이인성의 유화 〈어느 가을날〉(1934), 그리고 〈경주의 산곡에서〉(1935) 같은 작품을 통해 '인왕산의 철벽 같은 암괴'와 '청명한 대공과 태양을 집어 삼킬 듯한 적토'가 구현되었다고 평가함. 이인성은 인상파적 화풍에 토속적인 소재를 융합시킨 화풍을 선보임. 주로 목포 지역의 자연과 풍광을 묘사한 오지호는 프랑스의 인상파 화풍을 〈교외의 잔설〉(1927), 〈사과밭〉(1937) 등의 작품에서 한국(조선)의 자연미로 소화시킨 한국적 인상파의 대표적 화가로 평가받음
- 향토색 논쟁은 퇴락한 조선의 패배주의적 향수에서 벗어나 식민주의를 극복하고 진정한 한국(조선)의 인상파 화풍이 등장하는 계기를 마련함. 한국 근대미술의 역동적 발전에 크게 기여함

문제 2

미니멀리즘[Minimalism, 혹은 미니멀 아트(Minimal Art)]의 특징에 관해 주요 작가와 작품의 예시를 들어 서술하시오. (50점)

- 주요 작가 : 도널드 저드, 솔 르윗, 로버트 모리스, 리차드 세라, 토니 스미스, 칼 앙드레, 댄 플래빈, 프랭크 스텔라, 엘즈워스 켈리

- 주요 활동시기 : 1960~1970년대 중반

- 1960년대 후반 영국의 젊은 조각가들이 스승의 사실적, 반추상적 조형이념에 대한 반발로 작품 제작에 있어 작가의 개입을 최소한(minimum)으로 줄인 작품을 제작하면서 Primary Structures로 불림. 작가의 역량을 최대한이 아닌 최소한으로 표현하는 것은 곧 일루전(Illusion)의 극소화를 추구하는 의미임. 1940년대 미국 뉴욕 화단의 추상표현주의 작품이 보여준 난해하고 과도한 추상성으로 인한 반발로 1950년대 팝아트가 매스미디어에 등장하는 친숙한 이미지의 사실적인 미술을 선보임. 이후 등장한 미니멀리즘은 팝아트의 대중적이고 평범한 이미지의 범람에 반대하면서 몰개성적이고 극도로 절제된 형상의 작품을 추구함

- 미니멀리즘의 시초는 러시아 화가 카지미르 말레비치의 절대주의(Suprematisme) 회화에서 찾을 수 있음. 미니멀리즘 조각의 형태는 단순한 기하학적 형태, 채색은 단일 색조의 공장도색이 주류를 이룸. 미니멀리즘 회화는 Hard-Edge Painting으로 부르며 명료하고 단순한 구성의 화면을 추구함

- 대표작은 조각에서 댄 플래빈의 〈5월 25일의 사선〉(1963), 도널드 저드의 〈무제〉(1969), 리차드 세라의 〈Strike to Roberta and Rudy〉(1969-71), 토니 스미스의 〈죽다(Die)〉(1962) 등이 있음. 회화에서는 프랭크 스텔라의 〈페르시아의 별〉(1967), 엘즈워스 켈리의 〈붉은색, 푸른색, 녹색〉(1963) 등이 있음

23 2022년 기출문제

문제 1

중국 청 초기의 화가인 석도(石濤, 1630~1707)의 저술 「화어록(畫語錄)」에서 주장한 회화이론 중 일획론은 천지조화의 이법(理法)에 근거한다. 유·불·선(儒·佛·仙) 일치의 그 이법은 곧 도의 구현이며, 필묵을 통해서만 가능하다고 했다. 이를 중심으로 다음 물음에 답하시오. (50점)

(1) 석도의 작품은 화풍, 구도, 제시, 기법 등이 규범성을 잃은 듯 다양하다. 그 근원적인 이유를 설명하시오. (25점)

• 명나라 말기 청나라 초기에 활동한 석도는 명 황실의 후예로 만주족의 청나라 건국 후 세상을 등지고 승려로 일생을 마침. 이름은 주도제(朱道濟), 자(字)는 석도, 호는 고과화상(苦瓜和尙), 청상노인(靑湘老人), 대척인(大滌人). 한족의 명나라가 망하고 만주족에게 지배당하는 현실을 등지고 승려(승려는 변발의 대상에서 제외됨)로 평생을 살면서 기존의 전형적인 화풍을 버리고 광기 넘치는 행동과 독창적 화법으로 자신의 마음을 표현함. 힘찬 갈필을 구사하며, 혁신적인 채색을 구사한 청 시대 대표적 화가의 한 사람. 대표작은 〈황산도권(黃山圖卷)〉, 〈노산관폭도(盧山觀瀑圖)〉, 〈산경도(山徑圖)〉 등. 주탑(朱耷, 호는 팔대산인(八大山人)), 석계(石溪), 홍인(弘仁)과 함께 청나라 사승(四僧 : 네 명의 승려 화가)으로 알려짐. 석도는 이후 양주팔괴(揚州八怪 : 화암, 금농, 정섭, 나빙, 왕사신, 황신, 고상, 이선) 등의 양주파 화가에게 큰 영향을 끼침

(2) 석도의 화론이 끼친 영향과 그 의의에 대하여 설명하시오. (25점)

• 중국화론에서 석도의 〈고과화상화어록(苦瓜和尙畫語錄, 약칭 화어록)〉은 '일획론(一劃論)'을 통해 중국과 동아시아 화가에게 널리 알려짐. 일획론에서 그는 서화일치(書畫一致)의 사상을 표현함. 그림을 그리기 이전 화가의 마음 수양과 그림 실력이 갖추어져야 하며, 그림의 첫 획(일획)이 가장 중요하고, 회화의 근본이 된다고 함. 일획을 터득한

화가는 독특한 화법으로 삼라만상을 화폭에 담을 수 있다고 봄
- 석도의 화론은 중국 역대의 화론(畵論)으로 손꼽히는 남북조시대 고개지의 이형사신론(以形寫神論)과 사혁의 〈화육법〉 중 기운생동(氣韻生動)의 경지, 북송 시대 형호의 형사(形寫)와 사의(寫意)가 융합되는 그림, 명 시대 동기창의 〈상남폄북론〉의 문자향(文字香), 서권기(書卷氣)의 이념을 계승함. 석도는 유교의 주역, 불교의 선종화와 화엄사상, 도교의 노자와 장자 사상을 융합시켜 일획론이라는 화풍을 확립함. 화가 장대천을 비롯하여 중국 현대 화가들과 동아시아 화가들에게 많은 영향을 끼침
- 석도의 〈화어록〉 제1장에서 일획이 모든 존재의 바탕이며, 모든 현상의 근원이라고 다음과 같이 밝히고 있음. "태고에는 법이 없고 태박이 흩어지지 않았다. 태박이 한 번 흩어지자 법이 세워졌다. 법은 어디에 세워지는가. 일획에 세워진다.(太古無法, 太朴不散, 而法立矣. 法於何立, 立於一劃.)"
- 부록 3 동양미술사 내용 중 '1. 중국회화, 2. 중국화론' 참조

문제 2

다음 물음에 답하시오. (50점)

(1) 우리나라 생활풍속을 가장 입체적으로 기록한 사료(史料)라 할 수 있는 풍속화(風俗畵)의 개념과 특성을 쓰고, 조선시대 후기 풍속화의 시대적 배경과 회화사적 의의에 대하여 설명하시오. (25점)

- 2007년 기출문제 1번 해설 참조
- 2011년 기출문제 3번 해설 참조

(2) 조선시대 백성들에게 삼강의 덕목을 교화시키는 목적으로 간행된 〈삼강행실도(三綱行實圖)〉 판화의 내용, 구성방식과 특징에 대하여 설명하시오. (25점)

- 1434년 조선 세종대 설순 등이 편찬함. 조선과 중국의 서적에서 삼강(三綱 : 군위신강(君爲臣綱), 부위자강(父爲子綱), 부위부강(夫爲婦綱))의 덕목에 본받을 만한 효자, 충신, 열녀의 행실을 그림(판화)과 글로 기록한 언행록
- 그림을 앞에 놓고 글을 뒤에 놓음. 행적을 서술한 글 다음에는 기리는 시를 덧붙임. 3권 1책으로 구성됨. 〈삼강행실 효자도〉, 〈삼강행실 충신도〉, 〈삼강행실 열녀도〉의 3부작으로 구성. 효자도에 효자 110명(조선인 4명 포함), 충신 112명(조선인 6명 포함), 열녀 94명(조선인 6명 포함)이 수록됨

- 판화의 밑그림에는 안견(安堅), 최경(崔涇), 안귀생(安貴生) 등 당시 유명한 화원화가들이 참여한 것으로 추정. 그림의 구도는 지형지물을 갈지(之) 자 모양으로 구성하고, 그 사이의 공간에 이야기의 내용을 위에서 아래의 순서로 배치함
- 그림에서 인물의 표정과 옷주름이 자세히 묘사됨. 산수는 안견의 산수화풍이 효자도의 〈이업수명(李業授命)〉 등의 작품에서 보여짐. 효자도 중 〈우순대효(虞舜大孝)〉, 충신도 중 〈용봉간사(龍逢諫死)〉, 열녀도 중 〈황영사상(皇英死湘)〉 등이 있음
- 조선의 윤리서적 중 최초로 발간되고 가장 많이 읽힌 책으로 백성의 교화를 위해 만들어짐. 성리학 기반의 조선 사회의 질서유지를 위한 삼강의 덕목을 강조함
- 조선시대 판화의 시초이며 대표작으로 이후 판화 형식의 주류가 됨. 인물화와 풍속화를 찾기 힘든 조선시대 전기 복식, 화법 등의 이해에 기여함
- 1514년 중종 9년 〈속삼강행실도(續三綱行實圖)〉가 발간됨. 내용은 〈삼강행실도〉 이후 새롭게 효자 36명, 충신 6명, 열녀 28명의 사례를 추가함. 이 밖에 형제, 종족, 붕우, 사생 등 7개 항목에서 총 150명의 행적을 담고 있음
- 1617년 〈동국신속삼강행실도(東國新續三綱行實圖)〉가 편찬됨. 18권 18책으로 구성. 효자(1~8권), 충신(9권), 열녀(10~17권) 및 속편(1권)으로 구성됨. 주로 임진왜란 이후 인물 1천여 명의 행적을 그림과 함께 한문과 한글로 수록함. '동국'의 이름처럼 조선 사람들만 수록되었으며, 신분계급, 성별 등의 차별 없이 행실의 뛰어난 사람을 모두 수록함
- 〈삼강행실도〉는 조선시대 전반에 걸쳐 삼강오륜을 사회체제의 기반으로 하는 도덕 질서를 백성에게 널리 알리는 교훈서의 역할을 함

APPENDIX 2 한국 근현대미술사 대표작가 요약 및 미술사 용어 풀이

01 한국 근현대미술사 대표작가 요약

※ 가 시기별 주요 작가는 밑줄로 표시함

01 1900~1945년 근대미술 시기

회화

- <u>고희동</u> : 조선 최초의 서양화가. 1909년 동경미술학교 양화과 입학. 〈서화협회〉 조직
- <u>김관호</u>
- 김찬영
- <u>나혜석</u>
- <u>이종우</u>
- <u>장발</u>
- 이병규, 공진형, 도상봉

■ 1910년 전후 〈조선미술협회〉 결성

■ 1911년 〈경성서화미술원〉 설립. 도화서 폐지
- <u>심전 안중식</u>
- <u>소림 조석진</u>
- 정대유, 강진희, 김응원, 강필주
 (이상 경성서화미술원 교수진)

- 오일영, 이용우
- <u>김은호</u>
- 박승무
- <u>이상범</u>
- <u>노수현</u>
- 최우석
 (이상 경성서화미술원 출신 작가)

- <u>김규진</u> 〈서화연구회〉 발족
- 이병직, 김진우
- 〈중앙학교〉 도화교실. 이종우 지도교수

회화	• 김용준, 길진섭 • <u>구본웅</u> • <u>이마동</u> • 김주경, 최창순 　(이상 중앙학교 출신 작가) • 〈토월미술연구회〉 발족 • 안석주 • <u>김복진</u> : 최초의 조각가 ■ 1918년 〈서화협회〉 발족. 1921년 제1회 서화협회전 개최 　[주요 화가] • <u>소림 조석진</u> 　　　　　　　• <u>심전 안중식</u> 　　　　　　　• 수산 정학수, 소호 김응원, 위사 강필주, 소봉 나수연 　　　　　　　• <u>해강 김규진</u> 　　　　　　　• <u>관재 이도영</u> 　　　　　　　• <u>춘곡 고희동</u> 　　　　　　　• 주요 서예가 : 우향 정대유, 위창 오세창, 청운 강진희, 경당 김돈희 ■ 1922년 〈조선미술전람회(선전)〉 유일한 관전. 1944년 23회까지 지속. 작가 등용문 　• 출품작가 과반수 일본인. 초기 동양화부 제외한 모든 심사위원 일본인. 식민정책 　　일환 　• <u>고희동</u> 　• <u>나혜석</u> 　• 정규익, 전봉래, 김창섭, 김석영 　• <u>김관호</u> 　• <u>이종우</u> 　• 손일봉, 강신호, 이승만 　　(이상 선전 출품 서양화가)
조각	• <u>김복진</u> : 최초의 조각가. 1919년 동경미술학교 조각과 입학 • 전봉래, 양희문, 장기남, 안규응, 문석오, 임순무, 홍순경, 이병삼, 김두일 • <u>이국전</u> • <u>조규봉</u> • <u>김경승</u> • <u>윤승욱</u> • <u>윤효중</u> • 박광작, 염태진 　(이상 선전 출품 조각가) • 이도영, 김규진 　(이상 선전 동양화부 심사위원)

- 이한복, 심인섭, 이용우, 김은호, 김용진
- 안중식
- 조석진
 (이상 선전 출품 주요 동양화가)

■ 1930년대 서양화가
- 장발
- 이종우
- 나혜석
- 임용련/백남순 부부, 김창석, 안석주
- 구본웅
- 이마동
- 이인성
- 주경, 김학준, 구경서
- 김원
- 심형구, 조병덕
- 이쾌대
- 한홍택, 박영선
- 김종하
- 송혜수, 임완규, 최재덕, 윤승욱, 홍일표, 김만형, 윤자선

■ 1930년대 동양화가
- 이상범
- 노수현
- 변관식
- 박승무, 배렴, 이현옥, 정용희
- 허건
- 이영일
- 김은호
- 정찬영, 최우석, 한유동, 김경원
- 김기창
- 백윤문, 허민
- 장우성
- 조중현, 김중현
- 이유태

■ 인상주의 토착화
- 이인성
- 오지호
- 김주경

조각	■ 1930년대 인상파 이후 신감각의 수용과 전개(향토성)• 양달석• <u>박수근</u>• 박상옥, 김중현, 이봉상■ 선전체제 탈피 재야작가• <u>이중섭</u>• <u>김환기</u>• <u>유영국</u>• 송혜수, 김병기, 문학수

02　1945년 이후 현대미술 시기

- 1945년 8월 18일 조선문화건설 중앙협희회 산하 조선미술건설본부 발족
- 좌우익 미술단체 간 이념대립 심화
- 프롤레타리아미술동맹
- 조선미술협회
- 조선미술가동맹
- 조선조형예술동맹
- 조선미술동맹

- 1947년 8월 미술문화협회 발족
- 서울대학교 예술대학 미술과 설치
- 이화여자대학 미술과 설치

- 1948년 8월 대한미술협회(조선미술협회에서 개칭)

■ 해방 이후 1950년 한국전쟁 사이 개인전
남관(1946, 1947), 문신(1946), 박영선(1947), 김두환(1948), 백영수(1948), 배운성(1948), 이인성(1948), 심형구(1949), 이세득(1949)

■ 대한민국미술전람회(국전) 창설(1949). 문교부 고시 제1호(1949.9.22.)
- 국전(1949~1981년. 30회 개최) '조선미술전람회' 방식의 운영
초대작가제도. 심사위원은 초대작가 중에서 선정
- 제1회 국전 최고상(대통령상) 류경채 〈폐림지 근방〉
- 1956년 대한미술협회, 한국미술가협회 대립
- 1957년 현대미술작가초대전(조선일보 주최) 국전제도에 반발
- 1961년 국전 서양화부(구상, 반추상, 추상 3과제 도입)
- 1969년 국립현대미술관 개관
- 1970년 동양화, 조각 부문도 구상, 비구상 분리

- 국전의 구상, 비구상 부문의 대립 심화
- 1970년대 이후 신문사와 민간단체 주관의 민전 등장
- 1981년 국전 30회로 종료. 1980~1985년까지 한국문화예술진흥원 주관의 '대한민국미술대전' 시행
- 이후 사단법인 한국미술협회 주관(1986년 이후)의 '대한민국미술대전' 시행

■ 한국전쟁
- 서울화단이 대구, 부산으로 이주
- 월남작가의 증가. 이중섭, 윤중식, 장리석, 한묵, 최영림, 홍종명, 황염수, 황유엽, 박항섭, 박성환, 박창돈 등 평양미술학교 출신 작가 등단
- 해방 후 미술학교 작가(해방 후 1세대) 등단

■ 1950년대 미술계 분쟁 및 미술단체
- 1948년 4월/1950년 2월/1950년 9월 대한미술협회(대한미협) 창설. 조선미술가협회의 재편. 회장 고희동. 부회장 이종우, 장발
- 대한미협 위원장 도상봉, 부위원장 윤효중, 김인승을 비롯하여 이마동, 이종우, 손응성, 이봉상, 김환기 핵심. 고문 고희동, 김은호, 이상범
- 홍익대 미대 교수 중심. 재야적 아방가르드

■ 1955년 장발 중심 서울대 미대 교수진 및 서울 미대 출신 작가 중심으로 한국미술가협회(한국미협) 발족. 장우성, 김병기, 이순석, 손재형, 장욱진, 임응식 핵심
- 서울대 미대 교수 중심. 관학파적 아카데미즘

■ 1950년대 서양화단
- 류경채
- 윤중식
- 김흥수
- 변종하
- 문학진
- 김숙진
- 이수재, 김정자
- 장리석
- 최덕휴
- 김원
- 류영필, 이동훈
- 김종하
- 김인승
- 박수근
- 이준
- 임직순
- 박상옥
- 권옥연
- 정창섭
- 박광진
- 오승우
- 김창락, 손응성
- 이종무
- 박득순
- 심형구
- 김형구
- 박희만, 나희균
- 장욱진

■ 현대작가초대전(1957~1959)
- 반국전 성격 재야세력. 추상미술 발전. 조선일보사 주관
- 1회전(1957년) : 김경, 김병기, 김주영, 김훈, 김흥수, 나병재, 문우식, 이세득, 정규, 정창섭, 최영림, 한봉덕, 황규백 등 참여

- 2회전(1958년) : 강록사, 강용운, 김상대, 양수아, 유영국, 이명의, 이일녕, 이종학, 황용엽 등 참여
- 3회전(1959년) : 김상대, 정점식, 안영목, 변희천, 변영원, 장석수, 정준용, 하인두, 이양로, 장성순, 정상화, 김창렬, 박서보, 신석필, 박수근, 조태하 등 참여

■ 프랑스 유학 작가(1954~1962)
- 남관(1954), 김흥수(1954), 박영선(1955), 김환기(1956), 김종하(1956), 장두건(1956), 권옥연(1956), 함대정(1957), 이세득(1958), 손동진(1957), 변종하(1959), 박서보(1961)
- * 이성자(1951)

■ 1950~1960년대 동양화단
- 백양회(1957) : 김기창, 이유태, 이남호, 장덕, 박래현, 허건, 김영기, 김정현, 천경자
- 묵림회(1960) : 서울 미대 출신 중심. 서세옥, 박세원, 장운상, 장선백, 민경갑, 전영화, 이영찬, 남궁훈, 최종걸, 권순일, 정탁영, 송영방, 안동숙, 신영상

■ 1950년대 조각계
- 1946년 조선조각가협회 : 김경승, 김남표, 김두일, 김종영, 김정수, 문석오, 윤승욱, 윤효중, 이국전, 조규봉
- 1946년 서울대 예대 조소과 설치
- 1950 홍익대 미술학부 창설. 조각과에 윤효중 지도교수. 서울대 미대학장 장발, 홍익대 미술학부장 윤효중 조각계 양분. 서울 미대파, 홍대파 양분화. 파벌 조성
- 1950년대 조각계의 모뉴망 조각으로 활기. 김경승, 윤효중 중심. 김세중, 김찬식, 김영중 등장
- 1950년대 대표 조각가 : 김세중, 백문기, 송영수, 김정숙, 배형식, 김영중, 유한원, 강태성, 전뢰진, 김찬식, 오종욱, 최기원, 최만린, 김영학, 박철준, 전상범, 차근호, 민복진, 최종태, 정정희
- 1958년 현대작가초대전 2회전 조각부 신설 : 강태성, 김교홍, 김영학, 박철준, 배형식, 백문기, 유한원, 이정구, 전뢰진, 전상범, 최기원 초대

■ 1950~1960년대 조각분야 현대미술운동
- 1963년 원형회 창립 : 최기원, 김영학, 김찬식, 전상범, 김영중, 이운식(창립 멤버 6인). 박종배, 오종욱, 이승택, 조성묵, 이종각(2회전 가입) 조형이념 표방. 금속 재료 실험. 출신별 대립 극복
- 1963년 낙우회 창립 : 강정식, 김봉구, 송계상, 신석필, 황교영, 황택구

■ 1960년대 초반 조각개인전
김정숙(1962, 최초의 여성 조각가), 정관모(1963), 강은엽(1963), 김윤신(1964), 권진규(1965), 손필영(1965), 심문섭(1965)

■ 1950~1960년대 판화
정규, 유강렬, 김봉태, 윤명로, 김종학, 배륭, 이항성, 최영림, 이상욱

■ 1960년대 이후 신진 판화작가
강환섭, 김민자, 김상유, 김정자, 김훈, 서승원, 전성우, 김형대, 김차섭, 조국정, 강국진

- 1960년대 현대조각
- 1969년 한국아방가르드협회 : 박석원, 박종배, 이승택, 심문섭, 김청정, 조성묵
 - 조각단체 : 현대공간회(1968, 서울대), 제3조형회(1969, 서울대), 청동회(1969, 서울대), 현대조각가회(1969, 홍대), 홍익조각회(1971, 홍대)
 - 독자적 활동 조각가 : 최만린, 송영수
 - 철조 중심 순수추상 조각 : 엄태정, 전준, 김청정, 김윤신, 김봉구, 남철, 이종각
- 1960년대 이후 화단
 - 1962년 악띠엘 창립전 : 정상화, 박서보, 김봉태, 김창렬, 장성순, 조용익, 윤명로, 이양로
 - 1967년 구상전 발족 : 이봉상, 박고석, 정규, 박항섭, 박창돈, 박석호, 박성환, 황유엽, 정건모, 최영림, 홍종명, 김영덕, 김종휘, 배동신, 송경, 신석필
 - 1968년 회화68 결성 : 김구림, 김차섭, 곽훈, 이자경, 하동철
 - 1969년 한국아방가르드협회전(1969~1971) : 곽훈, 김구림, 김차섭, 김한, 박석원, 박종배, 서승원, 이승조, 최명영, 하종현, 평론가 이일, 평론가 오광수(이상 1969년 참가)/이승택, 신학철, 심문섭, 김동규, 김청정, 송번수, 이강소, 이건용, 조성묵, 김인환(이상 1970, 1971년 참가)

02 불교미술 관련 용어

■ 불교미술의 시작
- 석가모니 釋迦牟尼(B.C 563경～B.C 483경) 사후 : 탑 塔Stupa건립(사리 舍利의 안치 목적)
- 최초의 불교사찰(기원정사 祇園精舍, Jettavana, 죽림정사 竹林精舍, Venavana)
- 초기 불교시대(무불상시대) : 탑Stupa, 보리수, 금강보좌, 법륜Cakra, 불적, 본생도Jataka
- 불상시대(1세기 이후) : Mathura, Gandhara(Hellenism 영향)
- 굽타Gupta왕조미술(3세기 후반) : 신 마투라양식 등장, 불상조각 절정기, 이후 쇠퇴. 이후 힌두교의 부흥, 이슬람의 침입으로 12세기 이후 소멸

■ 절(寺, 寺刹)
- 비하라(Vihara) : 승려가 거처하는 곳. 승원, 대찰
- 지제(Caitya) : 승려의 객사
- 승가람(Samgharama) : 승가의 원림. 약칭 가람(伽藍)
- 아란야(Aranya) : 아란나, 난야. 한적한 수도원. 선원

■ 가람의 배치형식
- 1탑(塔) 1금당(金堂) : 문경 봉암사
- 2탑 1금당 : 경주 불국사 주예배전
- 1탑 다불전(多佛殿) : 경주 황룡사지
- 2탑 다불전 : 익산 미륵사지
- 다탑 다불전 : 보령 성주사지, 경주 불국사

■ 사찰 전각의 명칭과 주존불
- 대웅전(大雄殿) : 석가모니불(법화경) 봉안
- 영산전(靈山殿) : 석가모니불 봉안. 통도사 영산전
- 대광명전(大光明殿), 대적광전(大寂光殿) : 비로자나불(화엄경) 봉안. 비로전
- 극락전(極樂殿), 무량수전(無量壽殿) : 아미타불(아미타경, 미타3부경) 봉안. 정토신앙, 화엄종
- 주불전이 아닌 경우 미타전(彌陀殿)
- 미륵전(彌勒殿), 용화전(龍華殿) : 미륵보살, 미륵불 봉안. 미륵불로서 미래에 강림할 경우 용화전. 도솔천의 미륵을 봉안할 경우 미륵전(금산사) 법상종
- 팔상전(八相殿, 捌相殿) : 석가모니불의 일대기 8장면 봉안. 법주사, 쌍계사, 운흥사

■ 사찰 전각의 명칭과 주존불
- 응진전(應眞殿) : 16나한 봉안. 통도사, 송광사
- 나한전(羅漢殿) : 500나한 봉안

- 원통전(圓通殿), 원통보전(圓通寶殿) : 관세음보살 봉안. 관세음보살이 주불이면 원통전, 원통보전. 부속전각이면 관음전
- 문수전(文殊殿) : 문수보살 봉안
- 보현전(普賢殿) : 보현보살 봉안
- 명부전(冥府殿) : 주존은 지장보살. 시왕(十王). 조선시대 성행. 시왕전(十王殿)
- 칠성전(七星殿), 칠성각(七星閣) : 북두칠성 봉안. 부처형상으로. 주존 치성광여래 (熾盛光如來)
- 산신각(山神閣) : 호랑이와 신선. 불교의 토착화
- 신장전(神將殿) : 인왕(仁王), 사천왕(四天王), 제석천(帝釋天) 등 인도 재래신. 사찰 문신(門神)
- 적멸보궁(寂滅寶宮) : 별칭은 금강계단(金剛戒壇). 진신사리 봉안. 상원사 적멸보궁
- 조사당(祖師堂) : 별칭 영각, 국사전. 고승대덕 봉안. 송광사 국사전
- 삼성각(三聖閣) : 산신각(산신 봉안. 동화사 산신각), 독성각(나반존자 봉안. 범어 사 독성전), 칠성각(칠여래, 칠성석 봉안. 용주사 칠성각, 운주사 칠성석)의 합칭

■ 인도 탑의 세부 명칭
- 복발탑(覆鉢塔)　　• 산개(傘蓋)　　　• 평두(平頭)
- 복발(覆鉢)　　　• 기단(基壇)

■ 탑의 구분
- 전탑(塼塔) : 인도에서 성행. 중국 하남성 15층 전탑. 경주 분황사 모전탑
- 목탑(木塔) : 북위 영녕사 9층 목탑
- 석탑(石塔) : 한국 고유의 탑 양식
- 중층탑 : 3, 5, 7, 9, 11, 13 층 탑이 보편적

■ 불상제작의 기원
- 증일아함경 권28
- 코삼비Kausambi국 우전왕Udayana왕이 전단나무로, 코살라Kosala국의 파사닉Prastnajit 왕이 자미금으로 불상을 제작했다고 기록

■ 불상의 재료
금불(황복사탑 순금불2구), 은불, 금동불(구리에 도금, 다수제작), 철불(신라 말 9세기 중엽 다수제작. 보림사철불, 실상사철불, 도피안사철불, 고려 광주철불), 목불(향나무, 소나무), 석불, 소조불(이불, 소불), 도자불, 협저불(건칠불)

■ 부처, 불(佛)의 종류
- 부처(Buddha) : 깨달은 사람. 여래 如來. 삼신불 三身佛(법신불, 보신불, 화신불)과 삼세불[三世佛, 과거불(연등불), 현세불(석가모니불), 미래불(미륵불)]로 구분
- 보살(菩薩, Bodhisattva) : 본래 깨닫기 이전의 석가를 지칭. 대승불교에서 위로 깨달음을 추구하고 아래로 중생을 구제하고자(상구보리 하화중생) 자비행을 실천 하는 이상적인 수행자를 지칭. 보관, 천의, 영락 등으로 묘사
- 석가모니불(釋迦牟尼佛) : 협시불 좌 문수 우 보현보살. 좌 관세음 우 허공장보살, 좌 관세음 우 미륵불 등. 대웅전 봉안

- 비로자나불(毘盧舍那佛, Vairocana) : 법신불(法身佛). 대광명전, 대적광전 봉안. 협시불 좌 노사나불 우 석가모니불(대찰의 경우), 좌 문수 우 보현보살(비로자나불이 본존인 경우). 비로자나불은 화엄경의 주존불. 화엄종. 9세기 중엽 이후 화엄종찰에서 봉안(초기 아미타불). 지권인
- 삼신불(본존 비로자나불, 좌 노사나불 우 석가모니불)
- 아미타불(阿彌陀佛) : 무량수(無量壽, Amitayus)와 무량광(無量光, Amitabha)을 보장해주는 서방극락세계(西方極樂世界)의 주인. 정토3부경(무량수경, 아미타경, 광무량수경)에 묘사. 정토종. 협시불 좌 관세음 우 대세지보살, 좌 관세음 우 지장보살
- 약사불(藥師佛) : 한국에는 7세기에 보편화, 8세기에 유행. 협시불 좌 일광 우 월광보살, 12약사, 12지신
- 미륵불(彌勒佛, Maitreya Ajita) : 미래불. 석가모니불의 열반 이후 제도하지 못한 중생을 모두 56억 7천만 년 후 사바세계에 출현하여 화림원 용화수(龍華樹) 아래에서 성불하고 3회의 설법으로 모든 중생을 교화한다고 함(용화삼회(龍華三會) : 1회 96억 명, 2회 94억명, 3회 96억명이 아라한과를 얻음). 6만 년의 교화 설법 후 열반한다.

■ 보살 菩薩의 종류
- 문수보살(文殊菩薩, Manjusri) : 지혜의 상징. 석가모니불의 좌협시(후대에는 비로자나불 좌협시) 문수전
- 보현보살(普賢菩薩, Samantabhadra) : 자비의 상징. 코끼리좌. 보현전. 법화경, 화엄경에 상수(上首)보살로 등장. 대승불교의 주보살
- 관세음보살(觀世音菩薩, Avalokitesvara) : 자비의 상징. 자비의 화신. 백의관음, 양류관음, 수월관음, 십일면관음, 성관음, 불공견색관음, 천수천안관음, 준지관음, 여의륜관음 등 다양한 표상
- 대세지보살(大勢至菩薩) : 관세음보살과 함께 아미타불의 협시불
- 일광보살(日光菩薩), 월광보살(月光菩薩) : 약사불의 협시. 이마 혹은 보관에 일, 월 표시
- 미륵보살(彌勒菩薩) : 현재 33천 중 하나인 도솔천에서 설법 중. 본래 유가유식학을 체계화시킨 실재 인도의 학승이 법상종 法相宗 교조로 신격화된 보살. 법상종의 주존불
- 지장보살(地藏菩薩) : 육도(지옥, 아귀, 축생, 수라, 인간, 천)윤회에 얽매인 중생을 구제지옥중생 구제. 삭발승려형태로 묘사. 두건, 보주, 석장 표현. 명부전의 주존. 명부시왕과 함께
- 명부시왕(冥府十王) : 제1대왕 진광대왕(도산지옥), 제2대왕 초강대왕(확탕지옥), 제3대왕 송제대왕(한빙지옥), 제4대왕 오관대왕(검수지옥), 제5대왕 염라대왕(발설지옥), 제6대왕 변성대왕(독사지옥), 제7대왕 태산대왕(거해지옥), 제8대왕 평등대왕(철상지옥), 제9대왕 도시대왕(풍도지옥), 제10대왕 오도전륜대왕(흑암지옥)

■ 기타 권속
- 사천왕(四天王) : 동 지국천(持國天), 서 광목천(廣目天), 남 증장천(增長天), 북 다문천(多聞天)

- 팔부중(八部衆) : 인도 재래의 선신이 불교의 수호신으로 습합. 불타팔부중과 사천왕팔부중
- 불타팔부중(佛陀八部衆)[천(天, Deva), 용(龍, Naga), 야차(夜叉, Yaksa), 건달바(乾達婆, Gandhorva), 아수라(阿修羅, Asura), 가루다(迦樓多, Garuda), 긴나라(緊那羅, Kinnara), 마후라(摩睺羅, Mahorage)] 불타팔부중이 일반적임
- 사천왕팔부중(四天王八部衆)[건달바, 비사라(Piaca), 구반다(Kubhanda), 피협다(Preta), 용, 부단나(Putana), 야자, 나찰(Raksasa)]

■ 불상의 특징
- 불상의 이름 짓기 : 재료＋상호(명칭)＋자세
 예 석조＋비로자나불＋좌상＝석조비로자나불좌상
- 32길상(吉相), 80종호(種好)
- 삼도(三道) : 목에 있는 세 가닥의 주름
- 육계(肉髻) : 살상투. 깨달은 자의 표상
- 나발(螺髮) : 머리카락이 한 올씩 오른쪽으로 소라껍질처럼 말려 올라간 것
- 소발(素髮) : 머리카락이 보이지 않게 민자로 표현된 것
- 백호(白毫, Urna) : 중도일승(中道一乘)의 법을 상징. 미간에 위치. 오른쪽으로 말려 있음
- 천폭륜상(千輻輪相) : 부처의 손바닥에 수레바퀴 문양. 불법 포교(전법륜) 이미지
- 수족망만상(手足網縵相) : 손가락과 발가락 사이에 물갈퀴가 있음
- 만자(卍字, Svastika) : 부처의 가슴에 있는 문양. 길상해운 吉祥海雲. 부처의 성덕과 길상의 표현. 고대 종교에서 태양이 빛나는 모양을 상징
- 음마장상(陰馬藏相)
- 광배(光背, Cakra) : 두광, 신광, 거신광, 전신광, 주형광배
- 대좌(臺座, Asana, Pitha) : 방좌(4모대좌, 8모대좌), 원형대좌, 상현좌(부처 옷자락이 대좌를 덮음), 연화좌(앙련좌, 복련좌), 의좌, 암석대좌, 수좌(동물 : 사자, 코끼리, 공작, 소), 생령좌(Sattvasana : 육도중생좌. 아귀 등 귀신을 대좌로 삼음. 귀좌(Pretasana)는 사천왕이나 팔부중의 표현에 등장)
- 길상좌 : 오른 다리가 위로 올라감
- 항마좌 : 왼 다리가 위로 올라감
- 계인(契印) : 불상의 손에 무엇은 잡은 것
- 수인(手印, Mudra) : 불상의 손 모양. 맨손으로 표현
- 아육왕(阿育王)양식 옷 주름
- 우전왕(優塡王)양식 옷 주름

■ 수인의 종류
- 여원인(與願印)
- 시무외인(施無畏印)
- 통인(通印) : 여원시무외인의 합칭
- 선정인(禪定印) : 결가부좌상에 나타남
- 항마촉지인(降魔觸地印) : 결가부좌상에 나타남

- 전법륜인(轉法輪印) : 가슴 앞에서 왼손은 안으로, 오른손은 밖으로 향한 후 두 손의 엄지와 검지를 맞붙임
- 합장인(合掌印)
- 지권인(智拳印) : 비로자나불의 수인. 중생과 부처가 하나라는 의미. 가슴에서 주먹 쥔 왼손의 검지를 세우고 이를 오른손 엄지와 맞닿게 한 다음 나머지 오른손 네 손가락으로 감싸 쥔 모양
- 천지인(天地印)
- 아미타구품인(阿彌陀九品印) : 상품상생인, 상품중생인, 상품하생인, 중품상생인, 중품중생인, 중품하생인, 하품상생인, 하품중생인, 하품하생인
- 약기인(藥器印) : 손에 약병 등을 들고 있는 것
- 편단우견(偏袒右肩) : 오른편 어깨를 드러내고 왼편 어깨에서 겨드랑이로 입는 것
- 통견(通肩) : 옷이 양쪽 어깨를 덮고 있는 것

■ 불화
- 교화용 불화 : 지옥도, 시왕탱, 우란분경변상탱, 여래내영도, 미륵내영도, 영산회상도, 경변상도
- 영산회상도(靈山會相圖) : 대웅전 후불화. 법화경의 변상을 압축하여 묘사
- 팔상도(八相圖) : 부처의 일생에 일어난 8가지 일을 묘사. 1. 도솔내의상, 2. 비람강생상, 3. 사문유관상, 4. 유성출가상, 5. 설산수도상, 6. 수하항마상, 7. 녹원전법상, 8. 쌍림열반상
- 감로왕도(甘露王圖)[우란분경변상도(盂蘭盆經變相圖)] : 음력 7월 15일에 선망부모를 위하여 시방불과 승보에 공양하면 아귀도에 빠진 부모를 구할 수 있다고 하여 우란분재를 지냄. 감로왕은 아미타여래를 그림. 감로왕탱의 맨 윗부분은 아미타불 일행이 지옥 중생을 맞으러 오는 장면을 묘사. 그림 오른편에는 인로왕보살이 중생을 인도하여 극락으로 인도하는 모습을 그림. 그림 하단은 지옥과 현실의 고통이 묘사됨
- 칠성화(七星畵) : 북두칠성 신앙의 불교습합. 북두칠성의 대표 치성광여래(熾盛光如來)는 칠성불의 주존불. 치성광삼존불 협시는 좌 일광보살 우 월광보살
- 심우도(尋牛圖), 십우도(十牛圖) : 1.심우, 2.견적, 3.견우, 4.득우, 5.목우, 6.기우귀가, 7.망우존인, 8.인우구망, 9.반본환원, 10.입전수수

03 도자 관련 용어

도자 관련
용어의
이해

■ 토기(土器, earthenware)

600~900℃에서 구워지며, 규산의 유리질화가 불충분하다. 물을 부으면 표면에 물이 스며나오는 선사시대 토기가 대표적이다. 토도기(土陶器)라고 부르며, 저화도의 연유를 사용한다.

■ 석기(炻器, stoneware)

1,000~1,200℃에서 유리질화가 이루어진다. 유약이 없어도 물이 새지 않는다. 표면을 두드리면 금속음이 난다. 고온에 녹는 회유(灰釉)를 쓸 수 없다. 유약 없이 환원염에서 구운 강도 높은 도기이며, 신라토기가 대표적이다. 초벌, 재벌구이 없이 한 번에 고온에서 굽는다.

■ 도기(陶器)

1,100℃에서 소성된다. 점토의 흡수성은 10퍼센트 정도이다. 중화도에서 소성되며 저온유약을 사용하는데 주로 위생도기로 제작되고 있다.

■ 자기(磁器, porcelain)

1,300℃ 이상의 고온으로 소성된다. 태토는 석영, 장석이 도토화한 내화도가 높은 고령토를 사용한다. 석기와 다르게 철분이 거의 없거나 적어서 백색을 띠고 있다. 구우면 매우 단단하며 기벽을 얇게 만드는 것이 가능해져서 투명한 기벽이 되기도 한다. 백자, 본차이나, 광학세라믹으로 제작된다.

■ 자토(磁土, kaolin)

중국 절강성 경덕진(景德鎭) 부근 고릉(高陵, Kaoling)에서 생산되는 자기의 태토이다. 회유가 아닌 장석유를 사용하며 청자, 백자 등 고급 자기를 생산하는 데 사용된다.

■ 요(窯, kiln)

가마. 선사시대에는 노천요를 사용하며, 도토기가 만들어졌다. 지붕을 가진 요는 실요(室窯, close kiln)라고 한다. 그리고 경사면에 만들어진 터널형의 등요(登窯, tunnel kiln)가 있으며 내부에 격벽을 여럿 둔 연실(連室)형식으로 발전한다. 실요는 중국 신석기시대부터 발전하였으며, 은나라 시대에 이미 석기를 생산하였고, 한나라 시대에는 등요가 보급되었다.

■ 연유(鉛釉, lead glaze)

1,000℃가 넘으면 날아가 없어지는 유약이다. 자기유로는 송나라 시대에 고열에 견디는 장석유가 발명되면서 자기시대로 넘어가게 된다. 700~800℃에서 녹는 저화도 유약으로 산화납(PbO)이 주성분이다. 나무 재를 사용한 유약은 회유(灰釉)이다.

도자 관련 용어의 이해	■ 녹로(轆轤, turntable) : 물레, 회전판 ■ 태토(胎土) 도자기의 제작에 사용되는 흙으로 물의 가소성과 불의 고화성이 중요하다. 화성 암의 풍화토가 주재료이며 규산(硅酸)과 알루미나(alumina)가 함유되어 있다. 규산 이 고온에 녹아 유리화되면서 도자기의 방수성이 생긴다. 한편 흙 속의 철분은 발색의 원인이 된다. ■ 태토의 철분 • 산소 공급이 잘 되는 산화염(酸化炎)으로 구우면 토기가 적갈색이 된다. 공기 중의 산소가 태토의 철분과 결합하여 제이산화철 Fe_2O_3이 된다. • 산소 공급이 부족한 환원염(還元炎)으로 구우면 태토 속의 철분에서 산소가 빠 져나가 제일산화철 FeO로 변해 토기가 회청색이 된다. ■ 태토의 조절(tempering) 가소성 향상과 균열방지를 위해 모래, 돌가루, 토기가루, 조개가루 등을 혼합하여 수분증발의 증대와 수축을 균일화시키는 작업을 말한다. ■ 수비(水飛, floatation) 태토의 불순물을 제거하는 작업으로 태토를 물에 풀어 체로 걸러낸다. 수비는 기 벽의 요철이 생기는 것을 방지하며 유리막을 형성하는 데 도움이 된다. ■ 산화염 : 아궁이를 열고 불을 때는 것. 야외에서 불을 지피면 붉은 화염이 생성되 는데 선사시대 토기는 산화염으로 소성된 대표적 토기이다. ■ 환원염 : 아궁이 문 닫고 불을 때는 것. 새파란 불꽃이 일고 산화염보다 불길이 세 며 열이 높다. 신라토기는 환원염으로 소성되며 회청색이 난다.
도자기 이름 짓기	종류＋제작방법＋문양＋형태 **예** 청자＋상감＋운학문＋매병＝청자상감운학문매병
청자의 종류	• 순청자 • 상감청자 • 화청자 : 철화청자, 동화청자(산화동으로 문양), 화금청자(상감된 문양에 금칠) • 퇴화청자(그릇 표면에 백토, 자토로 점이나 선을 그려 문양이 약간 도드라짐)
분청 사기의 종류	• 상감분청사기 • 인화분청사기 • 박지분청사기 • 선각분청사기 • 철화분청사기 • 귀얄분청사기 • 분장분청사기

백자의 종류	• 순백자 • 청화백자 • 상감백자 • 철화백자 • 진사백자
도자기의 여러 형태	• 병(瓶) – 정병(淨瓶) – 매병(梅瓶) – 편병(扁瓶) – 자라병 • 호(壺) • 접시(楪匙) – 대접(大楪) • 분(盆) – 항(缸) – 장군 • 탁잔(托盞) • 합(盒) • 완(盌) • 발(鉢) • 주자(注子) • 연적(硯滴) • 반(盤)

APPENDIX 3 동양미술사(한국, 중국, 일본, 인도, 동남아시아) 요약정리

01 중국회화

01 　선사시대와 상(商)왕조시대

　　중국 선사시대 회화로는 신석기시대에 제작된 채문토기가 대표적이다. 중국 하남성 앙소촌(仰韶村)에서 채색된 토기가 무덤에서 발견되면서 앙소문화(기원전 5,000년 – 기원전 3,000년경)라고 이름 붙여지게 된다. 한편, 산동성 용산(龍山)에서 발견된 검은 광택이 나는 흑도(黑陶) 등은 표면에 장식적 문양이 그려져 있다.

　　상왕조시대 유물은 하남성 안양시에서 출토되고 있으며 함께 나온 뼈 조각에 새겨진 갑골문과 제사를 위해 제작된 청동으로 만든 제기를 들 수 있다. 청동 제기의 표면에 괴수, 짐승, 장식적인 문양이 새겨져 있어 회화적 특성을 참고할 수 있다. 청동 제기는 주나라를 거쳐 한나라시기까지 발전하였다.

02 　주(周)나라 말기 춘추전국(春秋戰國)시대(기원전 770 – 221)

　　전국시대 중국 남부지방의 강국이었던 초(楚)나라 지방에서 최초의 회화가 발견되었다. 비단 위에 그린 초나라의 〈용봉사녀도(龍鳳仕女圖)〉(28×20cm, 호남성(湖南省) 창사(長沙)에서 1950년 출토)는 생동감 넘치는 묘사가 인상적인 가장 오래된 중국회화작품이다. 무녀로 추정되는 여인이 용과 봉황을 불러낸 모습을 날렵한 필치로 묘사하고 있다.

03 　한(漢)나라 시대(기원전 206 – 기원후 220)

　　한나라 시기에는 궁중에서 화공(畵工)을 양성했으며, 국가에서 필요한 그림을 주문 제작하고 있다. 또한 공신의 초상화를 그려 모신 사당 기린각(麒麟閣)을 지은 기록이 역사서에 나타난다.

그리고 원제(元帝, 기원전 48-33)시대 기록에는 궁정화가 모연수(毛延壽)가 미인 왕소군(王昭君)의 초상을 일부러 추하게 그려 황제에게 바치는 바람에 흉노 선우에게 시집가게 되었다는 이야기가 있다.

한나라 시기에 대표적인 작품으로는 〈주부묘(朱浮墓)의 석벽화〉, 〈낙랑칠기(樂浪漆器)의 남녀상〉, 〈무량사(武梁祠) 석각화〉, 〈익사수확도(弋射收穫圖)〉(전화, 磚畵) 등을 들 수 있다.

당시 그림의 주요 구도는 일자장사진법(一字長蛇陣法, 인물을 한 줄로 길게 늘어세워서 그림), 전공백법(塡空白法, 화면 가득히 채워서 그림) 등을 사용하였다.

04 위진남북조(魏晉南北朝) 시대(후한(後漢)이 망한 후 360여 년간 지속)

위진남북조시대는 전쟁과 무질서로 인하여 백성들이 참혹한 현실을 잊고자 하는 마음에서 도교사상이 발전하면서 노장(老莊)사상과 중앙아시아를 통해 서쪽에서부터 중국에 수입된 불교(佛敎)가 크게 유행하였다. 이 시기는 인물화와 불화가 많이 제작되고 있다. 대표작으로는 〈돈황(敦煌) 천불동(千佛洞) 벽화〉를 들 수 있다.

그리고 중국 최초의 대화가인 고개지(顧愷之)의 〈여사잠도(女史箴圖)〉도 대표적인 작품이다. 고개지가 창안한 금자탑법(金字塔法, 쇠 금자 모양의 구도로 그리는 화법), 삼각형법(三角形法, 삼각형 구도로 그리는 화법) 등이 4세기에 창안되었다.

05 5~6세기 회화

중국문화사에서 5~6세기는 정치와 종교의 속박에서 벗어나 많은 화론(畵論)이 발표되었으며, 작품의 품평과 함께 미학적인 해석이 발전하게 되었다.

이 시기의 대표적인 화론으로는 종병(宗炳)의 〈화산수서(畵山水序)〉, 사혁(謝赫)의 〈고화품록(古畵品錄)〉, 왕미(王微)의 〈서화(敍畵)〉 등의 저술에서 그림의 미학적 법칙을 밝히며 감정이입(感情移入)의 경지를 추구하는 작품의 제작이념을 주장한다.

진(晉)나라의 멸망 이후 중국을 통일한 수(隋)나라 시대(581~671)에는 대표작가로 전자건(展子虔)의 본격적 산수화인 〈유춘도(遊春圖)〉를 대표작으로 들 수 있다.

06 당(唐)나라 시대(618~906)

당나라 시대에 들어오면서 각종 화법이 다양하게 시도되며 많은 회화운동이 전개되었다. 중국 회화의 발흥기로 백화제방(百花齊放, 많은 꽃들이 일제히 피어남)의 시기로 일컬어진다.

당나라 시기 회화의 특징으로는 이사훈(李思訓), 이소도(李昭道) 부자의 구륵법(鉤勒法, 윤곽을 묵선으로 그림)과 착색법(着色法, 구륵 안에 채색함)을 구사하는 북종화(北宗畵, 직업화가, 화공 또는 궁정화가 중심, 채색산수화)와 왕유(王維)의 선염법(渲染法, 화면에 물을 먼저 칠하고 마르기 전에 그림), 불착색법(不着色法, 화려한 물감을 사용하지 않음)을 구사하는 남종화(南宗畵, 문인화가, 사대부 중심, 수묵화)가 시작되어 후세 중국회화의 양대 산맥으로 북종화와 남종화의 흐름이 이어지고 있다.

이 시대의 대표적 작가와 작품으로는 염립본(閻立本)의 〈직공도(職貢圖)〉, 이사훈(李思訓)의 〈강범누각도(江帆樓閣圖)〉, 이소도(李昭道)의 〈명황행촉도(明皇行蜀圖)〉(안록산의 난 때 현종 황제가 사천성 지방으로 피난가는 모습을 그림), 탁월한 초상화가로 알려진 오도자(吳道子)의 〈송자천왕도(送子天王圖)〉, 당시(唐詩)와 산수화가로 유명한 왕유(王維)의 〈설계도(雪溪圖)〉, 말 그림에 능하였던 한간(韓幹)의 〈조야백도(照夜白圖)〉, 궁정생활의 묘사에 탁월한 주방(周昉)의 〈잠화사녀도(簪花仕女圖)〉 등을 들 수 있다.

당나라 초기에는 불화, 인물화 등이 유행하고, 중기에는 산수화와 말 그림 등이, 말기에는 화조도와 인물화 등이 성행하였다. 당 시대는 낭만적, 유미(唯美)적, 사실적 특성이 강하게 나타난다.

07 오대(五代) 시대(907~960)와 북송(北宋) 시대(960~1279)

이 시기는 372년간 정치와 사회의 불안이 지속되었으나 경제와 문학은 발달하였다. 이 시대에는 산수화의 황금시대를 맞아하여, 절대와 영원의 세계, 자연과 자아가 조화를 이

루는 천인합일(天人合一)의 정신을 추구하고 있으며 예술작품 전반에 내성적, 철학적, 유미적 경향 등을 보이고 있다. 이 시기 이후 산수화에 대기와 명암, 사계절이 표현되고 있다.

대표적 화풍으로는 이성(李成)과 곽희(郭熙)의 이곽화풍(李郭畵風), 마원(馬遠)과 하규(夏珪)의 마하화풍(馬夏畵風), 황전(黃筌)과 서희(徐熙)의 화조화법(花鳥畵法), 문동(文同)과 중인(仲仁)의 사군자화법(四君子畵法) 등과 산수화, 인물화, 화조화, 민속화와 같은 많은 풍속화가 그려졌다.

대표작가와 작품을 든다면, 형호(荊浩)의 〈광려도(匡廬圖)〉, 관동(關仝)의 〈계산대도도(谿山待渡圖)〉, 동원(董源)의 〈동천산당도(洞天山堂圖)〉, 거연(巨然)의 〈추산문도도(秋山問道圖)〉, 황전(黃筌)의 〈진금도(珍禽圖)〉, 서희(徐熙)의 〈옥당부귀도(玉堂富貴圖)〉, 조간(趙幹)의 〈강행초설도(江行初雪圖)〉, 거대한 중국의 자연미를 이상적 산수화로 표현한 이성(李成)의 〈청만소사도(晴巒蕭寺圖)〉, 범관(范寬)의 〈계산행려도(谿山行旅圖)〉, 허도녕(許道寧)의 〈강산포어도(江山捕魚圖)〉, 관념적 산수화의 이상을 추구한 곽희(郭熙)의 〈조춘도(早春圖)〉, 미점산수(米點山水, 쌀알을 쌓아 놓은 모습으로 드리는 산수화풍)로 유명한 미불(米芾)의 〈춘산서송도(春山瑞松圖)〉, 그의 아들인 미우인(米友仁)의 〈운산묵희도(雲山墨戱圖)〉, 서예에도 뛰어났던 불운의 북송 황제인 휘종(徽宗)의 〈금계도(錦鷄圖)〉 등을 들 수 있으며, 그 밖의 대표적인 작가들로는 이공린(李公麟), 문동(文同), 장택단(張擇端), 이당(李唐), 마원(馬遠), 하규(夏珪), 마린(馬麟), 유송년(劉松年), 양해(梁楷), 목계(牧谿) 등을 들 수 있다.

08 # 원(元)나라 시대(1280~1367)

원나라 시대 88년간은 몽골족에 의해 한족의 고유 문화가 질식 상태에 이르러 많은 사대부 계층이 세속과 거리를 두는 도가(道家)사상에 탐닉하고 있다. 이 시기의 화론을 요약하여 본다면, '불중형사(不重形似), 불상진실(不尙眞實), 불강물리(不講物理)'의 이념을 표방하여, 그리려는 사물의 모습이나 이치를 따르지 않으며, 속 마음을 그림 속에 깊이 감추어 두려는 모습을 보인다. 이러한 사의화(寫意畵)를 그리는 작가들이 많아지면서 한편으로 인물, 풍속, 화조화는 점차 쇠퇴하고 있다. 그리고 시서화(詩書畵)가 결합된 남종문인화(南宗文人畵)가 유행하는 시기이다. 어지러운 세상 속에서도 선비의 절개를 지키려는 마음으로 사군자화(四君子畵)가 성행하였다. 그림 기법은 비단 아닌 종이에 습필(濕

筆) 대신 건필(乾筆)로, 오채색(五彩色) 대신 수묵(水墨)으로 작품이 제작되며, 사실화(事實畫) 대신 사의화가 유행하였다.

이 시기 회화의 특징은 붓을 사용하는 기법으로 다양한 준법(皴法)이 발달하였는데, 비오는 날의 모습처럼 그리는 우점준(雨點皴), 삼을 풀어 놓은 듯한 피마준(披麻皴), 도끼로 찍어낸 듯이 산수를 그리는 부벽준(斧劈皴), 밧줄을 풀어내는 모습처럼 그리는 해삭준(解索皴), 소의 털 모습을 연상시키는 우모준(牛毛皴), 띠가 끊어진 모습처럼 묘사된 절대준(折帶皴), 커다란 연꽃 잎처럼 그리는 하엽준(荷葉皴), 구름 봉우리처럼 그리는 운두준(雲頭皴), 쌀알을 모아놓은 것처럼 그리는 미점준(米點皴), 귀신의 얼굴처럼 묘사하는 귀면준(鬼面皴), 바위 등을 말의 치아처럼 그리는 마아준(馬牙皴) 등이 있다.

대표적인 작가와 작품으로는 잘 알려진 조맹부(趙孟頫)의 〈작화추색도(鵲華秋色圖)〉, 황공망(黃公望)의 〈부춘산거도(富春山居圖)〉 등이 있으며, 그 밖의 대표작가로는 오진(吳鎭), 예찬(倪瓚), 왕몽(王蒙), 조지백(曹知白), 이간(李衎), 가구사(柯九思), 고안(顧安), 왕면(王冕), 고극공(高克恭), 정사초(鄭思肖) 등을 들 수 있다.

09 명(明)나라 시대(1368~1643)

당나라에서 발전한 산수화는 송나라 시대에 이르러 완숙한 경지에 이르렀으며, 원나라 시기에는 문인화가 더욱 중요시되었다. 이후 명 시대에 이르러서는 송·원 시대의 다양한 화법들이 정리되기 시작하였다. 이 시기는 정적이며 보수적 성격이 두드러진다. 작가들의 주요 활동 무대에 따라 원파(院派), 오파(吳派), 절파(浙派) 등의 화파가 일어나고, 유명한 화가인 동기창은 상남폄북론(尙南貶北論)을 주장하여 수묵화 위주의 문인화인 남종화를 숭상하고 채색화 위주의 화원화인 북종화를 폄하하는 이념을 드러내기도 한다. 이 시기의 대표적인 작가로는 심주(沈周), 문징명(文徵明), 당인(唐寅), 구영(仇英), 변문진(邊文進), 여기(呂紀), 임량(林良), 대진(戴進), 오위(吳偉), 진홍수(陳洪綬), 서위(徐渭) 등을 들 수 있다.

　　중국 동북지방에서 일어난 만주족 왕조인 청나라는 중국의 경제와 문화발전에 기여하려는 노력을 기울여 경세치용론(經世致用論)에 입각하여 실제 사회에 기여하는 학문의 유용성을 접목시키려 노력하였다. 명나라에 이어 신안파(新安派), 송강파(松江派), 누동파(婁東派), 우산파(虞山派) 등과 같은 화파가 등장하기도 하며, 금릉팔가(金陵八家), 양주팔괴(揚州八怪, 화암(華嵒), 금농(金農), 정섭(鄭燮), 나빙(羅聘), 왕사신(汪士愼), 황신(黃愼), 고상(高翔), 이선(李鱓) 등 8명의 화가), 해양사가(海陽四家), 안휘사가(安徽四家), 사왕(四王, 왕시민(王時敏), 왕감(王鑑), 왕휘(王翬), 왕원기(王原祁) 등 왕씨 성을 가진 4명의 화가), 사승(四僧, 석도(石濤), 팔대산인(八大山人), 석계(石谿), 홍인(弘仁) 등 명나라 멸망 후 승려가 된 4명의 화가) 등의 작가들과 청나라 말기의 대표적 화가인 임백년(任伯年), 조지겸(趙之謙), 오창석(吳昌碩), 제백석(齊白石) 등이 대표적인 작가로 알려져 있다.

02 중국화론(中國畫論)

중국 및 동아시아의 정통 회화에 영향을 끼친 중국의 예술론인 중국화론의 대표적인 인물과 이념 등을 소개한다.

01 사혁(謝赫)

사혁(謝赫)은 그의 저술인 〈고화품록〉에서 화육법(畫六法)을 주장하였는데, 그는 회화(인물화)가 갖추어야 할 6가지 요건에 대하여 언급하고 있다. 그 내용을 보면 다음과 같은 의미로 풀어볼 수 있다.

- 기운생동(氣韻生動, 입신의 경지에 이름, 생명감이 느껴지는 묘사력을 구비함)
- 골법용필(骨法用筆, 붓의 자유로운 운용법 숙달과 회화의 섭리를 파악함)
- 응물상형(應物象形, 대상을 묘사함에 있어 사실적 묘사력이 우수함)
- 수류부채(隨類賦彩, 색채묘사의 정확함, 종류에 따라 채색을 부여함)
- 경영위치(經營位置, 구도의 조형적 능력을 중시하며, 공간을 경영함)
- 전이모사(傳移模寫, 선인의 필적을 모사하고, 자연을 모사하며 기량을 연마함)

02 동기창(董其昌)

동기창(董其昌, 1555~1636)은 사혁의 화육법에 대하여 언급하면서 기운생동에 이르는 길은 '독만권서(讀萬卷書), 행만리로(行萬里路), 흉중탈거진탁(胸中脫去塵濁)'이라고 했는데, 그 뜻은 '만 권의 책을 읽고, 만 리 길을 여행하여 보면 가슴속의 찌든 때가 없어진다.'는 의미이다.

03 소식(蘇軾), 황휴복(黃休復)

소식(蘇軾), 황휴복(黃休復) 등 북송(北宋) 시대의 문인화 정신을 살펴보면, '시화본일률(詩畵本一律), 흉중성죽(胸中成竹), 흉중구학(胸中丘壑)' 등으로 요약할 수 있는데, '시(문학)와 그림(미술)은 본래 하나의 가락이다. 화폭에 대나무 그림을 그리기 전에 가슴속에 이미 대나무의 모습이 완성되어 있고 화폭에 산악을 그리기 전에 가슴속에 이미 산악의 모습이 완성되어 있다.'는 의미이다.

04 예찬(倪瓚)

원(元) 시대 예찬(倪瓚)은 〈제자화묵죽(題自畵墨竹)〉이라는 저술에서 '흉중일기(胸中逸氣)'라고 말하는데, 이는 '그림을 그리기 전 가슴속에 뛰어난 기운이 존재한다.'는 의미이다.

05 장조(張璪)

당(唐) 시대 화가인 장조(張璪)는 수묵화에 대한 설명에 대하여 '외사조화(外師造化), 중득심원(中得心源)'이라고 답하고 있는데, 이는 '밖으로는 천지 만물의 조화를 스승으로 삼고, 안으로는 마음의 근원을 얻는다.'는 의미이다.

06 왕유(王維)

당(唐) 시대 뛰어난 시인이자 수묵화의 대가로 알려진 왕유(王維)는 그의 저서 〈산수론(山水論)〉에서 '부화도지중(夫畵道之中), 수묵최위상(水墨最爲上), 범화산수(凡畵山水), 의재필선(意在筆先)'이라고 하였는데, 이는 '무릇 그림의 도 가운데에서, 수묵화가 최상이 된다. 무릇 산수화를 그리는 데에는 뜻이 붓 끝에 있어야 한다.'는 의미이다.

07　삼원법(三遠法)

　삼원법(三遠法)은 송(宋) 시대 곽희(郭熙)의 〈임천고치(林泉高致)〉에서 풍경의 3원근법에 대한 소개가 언급되어 있는데, 고원, 심원, 그리고 평원을 말한다.
- 고원(高遠) : 산 아래로부터 산 위를 올려다보는 시점의 구도
- 심원(深遠) : 산 앞쪽에서 산 뒤편을 넘겨다보는 시점의 구도
- 평원(平遠) : 근접한 산에서 먼 곳의 산을 바라보는 시점의 구도

08　곽희

　곽희는 '시시무형화(詩是無形畵), 화시유형시(畵是有形詩)'라고 했는데, 이는 '시(문학)는 곧 형태가 없는 그림(미술)이고, 그림(미술)은 곧 형태가 있는 시(문학)이다.'라는 의미이다.

09　형호(荊浩)

　오대십국(五代十國) 시대 형호(荊浩)는 그의 저술인 〈필법기(筆法記)〉에서 '부수류부채(夫髓類賦彩), 자고유능(自古有能), 여수운묵장(如水暈墨章), 흥아당대(興我唐代)'라고 서술하였는데, 이는 '무릇 그리는 종류에 따라 색채를 부여하는 것은 자고로 유능한 자가 많았다. 물의 사용이 먹과 어우러져 배어들어 가는 기법 같은 것은, 우리 당나라 시대에 흥성하였다.'는 의미이다.

10　소식(蘇軾, 호는 동파(東坡))

　송나라 시대 소식(蘇軾, 호는 동파(東坡))은 '미마힐지시(味摩詰之詩), 시중유화(詩中有畵), 관마힐지화(觀摩詰之畵), 화중유시(畵中有詩)'라고 말하였는데, 이는 '마힐(왕유의 호)의 시를 음미하면, 시 가운데 그림이 있고, 마힐의 그림을 관찰하면 그림 가운데 시가 있다.'는 의미이다. 그는 이렇게 '시화일체(詩畵一體)'의 경지를 추구하였다.

11 공무중(孔武中)

공무중(孔武中)은 그의 저술인 〈종백집(宗伯集)〉에서, '문자무형지화(文者無形之畵), 화자유형지문(畵者有形之文)'이라 했는데, 이는 '문학이라는 것은 형태가 없는 그림이며, 그림이라는 것은 형태가 있는 문학이다.' 라는 의미이다.

12 고개지(346~407)

동진 시대의 고개지(346~407)는 전신사조(傳神寫照, 그림에서 인물의 형태뿐만 아니라 정신세계까지 묘사해야 한다)/이형사신론(以形寫神論, 형상으로써 정신을 그린다)/천상묘득론(遷想妙得論, 생각을 옮기어 오묘한 경지를 얻는다)/부점목정(不點目睛, 눈동자 속에 전신의 생명력을 이입시킨다)/중신론(重神論, 그리는 대상의 기를 회화에 옮길 수 있다) 등의 화론을 보여준다.

13 종병(宗炳, 375~443)

동진 시대의 종병(宗炳, 375~443)은 그의 저술인 〈화산수서(畵山水序)〉에서 '성인함도영물(聖人含道暎物) 현자징회미상(賢者澄懷味象)'이라 하였는데, 이는 '성인은 도를 품고 만물을 음미하고, 현자는 마음을 맑게 하여 형상을 음미한다.' 라는 의미이다.

03 한국회화

01 한국회화의 특성

중국회화에서 기교주의, 웅장함, 섬세함, 완벽함, 엄숙함 등이 느껴진다면, 한국회화에서는 자연주의, 원만함, 소탈함, 소박함, 온화함 등의 정서가 작품에 깃들어 있다고 볼 수 있다.

스키타이, 시베리아, 만주문화권에 최초의 근거를 두고 있는 한국미술은 고조선의 멸망과 함께 중국이 설치한 한사군 이후 중국 한자문화권에 속하게 되었으며, 통일신라 이후 중국의 법령과 제도 등을 받아들이면서 중국화의 경향이 가속화되었다. 이렇게 중국미술의 영향이 2천 년간 지속되었으나, 한반도의 문화적 풍토, 자연과 한민족의 조형미에 맞게 새로운 모습의 회화로 태어나게 되었다.

02 신라(BC 57 – AD 935)시대

한반도의 남동부에 위치했던 신라는 대륙의 침략에 대하여 비교적 안전한 곳에 자리 잡아, 고유한 문화적 특성을 잘 지켜낼 수 있었다. 중국의 남조 문화와 고구려, 백제 등 이웃나라와 교류하며, 5세기 후반에 전래된 불교의 영향을 받아 화려하고 다양한 문화의 발전을 이루었다.

1973년 8월 경주 155호분으로 불리는 천마총에서 출토된 〈천마도〉가 대표적인 작품으로 자작나무 껍질에 5채색을 하였으며, 5방색, 5부 등 고구려, 스키타이 문화와의 연계가 있음을 암시하고 있다. 천마도는 말의 안장 양쪽에 달아 늘어뜨리는 장니(障泥, 흙받이)에 그려진 말 그림이다. 장니 가운데 흰색으로 천마(天馬)가 그려져 있으며, 테두리는 흰색, 붉은색, 갈색, 검은색의 덩굴무늬로 장식되어 있다. 천마는 꼬리를 세우고 하늘을 달리는 모습으로, 다리 앞뒤에 고리 모양의 돌기가 나와 있고 혀를 내민 듯한 모습이 상서로운 기운을 내뿜는 듯하게 보여 신비한 기운을 느낄 수 있다. 천마의 형상이나 테두리의 덩굴무늬는 고구려 무용총 등 고분벽화의 무늬와 같은 양식으로, 신라 회화가 고구려의 영향을

크게 받았음을 알 수 있다. 천마도는 신라 회화로서 현재까지 남아 있는 유일한 작품으로 그 가치가 매우 높다.

03 고구려(BC 37 또는 이전 - AD 668)시대

중국 동북지방과 한반도 북부에 걸쳐 약 900여 년간 지속된(중국 서주시대의 기록에 최초로 등장하는 예맥을 근거로 추정) 고대왕조로 중국과의 지속적인 우호과 전쟁관계를 지속하면서 동북아의 군사적·문화적 상국으로 성장하였던 고구려는 압록강 중부와 평안도, 황해도 등에 걸쳐 분포하는 고대 분묘와 그 내부에 그려진 수십 개의 고분 벽화로 잘 알려져 있다.

고구려 벽화고분을 구분하여 본다면 제작기법, 벽화 주제의 변화 및 전개과정에 따라 크게 3시기로 나누어 볼 수 있다.

제1기는 중국 후한(後漢)의 영향으로 주로 내용 면에 있어서 중국의 양식을 따르지만, 방법에 있어서는 고구려적 양식이 나타나기 시작한다. 주제는 초상화가 주류를 이루고 있으며, 인물의 중요도에 따라 신체의 크기를 달리 표현하였고, 투시도법과 역원근법을 함께 사용하고 있다. 대표적 고분으로는 장군총, 쌍영총, 안악 3호분 등이 있다.

제2기는 1기와 양식이 비슷하지만 생동감 있는 구성과 다양한 문양의 도입 등이 특징적이다. 벽화에 연화문과 오룡문이 나타났으며, 주제 면에서는 풍속도, 수렵도, 무용도, 사신도 등이 그려지면서 고구려인의 강건하고 남성적인 기질의 문화를 느낄 수 있다. 무용총에 그려진 수렵도는 기마인물이나 사냥물들이 역동적으로 표현되어 있다. 대표적인 고분은 무용총, 각저총 등이 있다.

제3기는 고분이 단실(하나의 방)로 되어 있는 형식이 나타나 2기의 천장에 있던 사신(四神)이 정면으로 내려왔으며, 색채도 불교적인 것에서 도교적으로 변화하였다. 장식 문양은 인동당초문과 인동연화문이 나타나 중국 수나라의 영향을 받았음을 알 수 있다. 대표 고분은 평안남도 중화군 진파리 고분, 압록강 중류의 퉁거우 사신총, 평안남도 강서군 우현리 3호분 등이 있다.

04 백제(BC 18 − AD 663)시대

백제는 중국, 고구려의 영향을 받아 높은 문화 수준을 유지하였으며, 불교미술과 중국 남부 왕조의 문화를 흡수하여 발전시켰다. 온화하고 유려한 표현, 둥글고 복스러운 인물 묘사, 낙천적인 미소 등 인간미가 넘치고 세련된 특징을 보여주는 백제문화는 일본에 불교를 비롯한 많은 문물을 전해주면서 일본 미술의 발전에도 큰 영향을 주었다.

한국 고고학계의 획기적인 발견이라고 할 수 있는 1971년 7월 충남 공주 무령왕릉 내부의 유물이 대표적이다. 무령왕릉 내부에서 출토된 왕비의 머리베개(두침)와 발받침(족좌)에 그려진 〈연화도〉, 〈신금도〉, 〈신수도〉 등의 도안화를 보면, 주제, 내용, 기법이 고구려 고분 벽화 계통의 영향에서 비롯되었음을 알 수 있다.

또한 충남 부여군의 절터에서 출토된 〈산수문전〉은 조각기법이 매우 세련되었고 화려한 의장을 보여주고 있다. 전돌 표현에 산봉우리와 구름, 나무를 표현하여 백제인들의 산악에 대한 신앙과 도교적 영향을 짐작할 수 있다.

05 고려(918~1392)시대

불교에 의해 건국되고 불교의 전통을 계승 발전시킨 나라가 고려이다. 고려를 건국한 태조 왕건은 불교를 국교로 삼았으며, 불교미술도 크게 발전하게 된다. 귀족층의 종교로 자리 잡은 불교는 후대로 내려오면서 서민층에게도 두터운 신앙층을 마련하게 된다. 당시 민간에 널리 퍼진 정토신앙은 극락정토 아미타세계의 모습을 생생하게 표현함으로써 민중들에게 극락세계에 대한 믿음을 심어줄 수 있었다. 현재 우리에게 전해지는 대부분의 고려 불화는 13세기 말부터 14세기, 즉 고려시대 말기에 그려진 작품들이므로 고려시대 전기의 불화가 어떠하였는지는 파악하기 어려운 실정이다.

고려불화의 특징을 살펴보면, 첫째, 귀족적이다. 고려불교의 시작이 왕족, 귀족불교였다는 점에 비추어 보면 당연한 것으로 보이며, 지방의 호족세력 등 권문세족의 후원을 받아 전국 각지에서 많은 불화가 제작되었을 것으로 보인다.

둘째, 화엄경과 법화경을 주제로 한 불화가 매우 많다. 법왕사와 부석사 등에 화엄조사 영정과 55선지식에 대한 벽화가 그려졌다거나 금산사 등에 있는 미륵변상도 등을 그러한 예로 들 수 있다.

셋째, 아미타불과 관세음보살, 지장보살, 시왕도와 같은 불화들이 권문세족에 의해 주문제작되었다. 특히, 아미타 불화는 통일신라 때부터 그려진 소재이기도 하지만 미래의 안락과 현세의 평안을 위해 많이 그려졌다. 또한 의식용 불화인 인왕, 제석천 불화 등도 많이 제작되었다.

넷째, 사경화와 판경화가 성행하였다. 사경화는 불경에 손으로 그린 그림을 말하며, 판경화는 목판대장경의 조성에 따라 사경(경전을 베껴 쓰는 것) 대신 목판본 대장경의 중간 중간에 경전의 내용과 관련된 판화를 그려 넣는 것이다.

다섯째, 고려불화의 바탕은 벽화가 기본이었다. 당대의 걸작이나 대작 등 주 예배대상 불화는 그때까지도 벽화인 경우가 대부분이었다.

이렇게 고려불화는 작품 경향에 있어서도 여백의 아름다움을 살리거나 절제미를 보여주고 있으며 화려하면서도 색조에 있어서 다른 시대의 불화들이 따라올 수 없는 뛰어난 작품성을 가지고 있다.

고려시대에는 아미타 신앙에 대한 열의가 높아 많은 아미타불화가 그려졌다. 아미타불을 정점으로 한 정토신앙 다음으로 관음신앙이 불교회화에 투영되었다. 〈대방광불화엄경〉 중 '입법계품'에 '관음은 남해 바닷가에 면한 보타낙가산에 살며 중생을 제도하는 보살로, 구법 여행을 하는 선재동자의 방문을 받고 설법하고 있다.'는 내용을 도상화한 것이 〈수월관음도〉이다. 관음보살의 거주처의 아름답고 서정적인 배경이 돋보이며, 우리나라에서는 다른 변화관음이 그다지 많이 제작되지 않았음에 비하여, 수월관음도는 고려시대부터 많이 그려져 왔다. 현존하는 관음도는 몇 예를 제외하고 대부분이 수월관음도이다. 특히, 고려의 수월관음도는 독특한 도상과 아름다운 자태, 정교하고 치밀한 필치로 유명하며, 우리나라 불화를 대표할 만한 작품들이 많이 남아 있다.

현재 고려불화로 알려진 작품은 일본에 105점, 한국에 12점, 그리고 미국, 유럽에 16점이 전해지고 있다. 전해지는 고려불화는 주로 13세기 말에서 14세기 중엽에 이르는 고려 후반의 작품이 대부분인데, 아마도 거란(요)의 침입, 몽골(원)과의 전쟁 등으로 이전의 작품들이 소실된 것으로 보인다.

고려불화의 제작기법상 특징은 '배채법'이라고 할 수 있다. 배채(복채라고도 함)는 그림을 그릴 때, 종이나 비단의 뒷면에 물감을 칠한다는 의미로, 뒷면에 설채하여 그 색이 앞면으로 우러나온 상태에서 앞면에 음영과 채색을 보강하는 기법을 말한다. 배채법을 사용하게 된 연유는, 첫째, 색채를 보다 선명하게 하면서 변색을 지연시키며, 둘째, 두껍게 칠해진 호분과 같은 안료의 박락을 막아주고, 셋째, 어두운 바탕 위에 물감을 칠할 때, 얼룩이

지는 것을 방지하기 위함이다.

이러한 배채법의 전통은 수묵화에는 거의 사용되지 않았고, 주로 청록산수(북종화풍)나 화조, 영모화, 인물 초상화 등 채색화에서 발전한 것이다. 이 기법은 정밀한 선묘와 함께 고려인들이 신앙심을 바탕으로 정성을 다한 솜씨가 깃들여 있는데, 채색화로서 고려불화의 독창성을 보여주고 있다.

한편, 고려불화의 배채법은 중국 송나라 때 발전한 동일색 계열의 배채방식이 사용되었고, 불상, 보살상의 밝은 피부색을 내기 위한 호분 배채의 방식이 병행된 것으로 보인다. 고려불화의 배채법을 확인하는 가장 좋은 방법은 그림 뒤의 배접지를 제거해 보는 것이다.

불화의 수리작업 때 확인된 것으로, 붉은색은 붉은색으로 청록색은 청록색으로 배채되었으며, 피부색은 호분으로 배채되었는데, 여래상에 배채된 호분은 오렌지색에 가까웠고, 보살상의 경우는 분홍색을 띤 호분이 사용되었다. 이런 고려불화의 배채법은 조선시대 불화에서는 유행하지 않았다.

고려시대에 불화를 그린 작가는 궁중의 화원과 화승, 일반 화가들로 생각된다. 그중 승려(화승)는 불화 제작의 중심이었다. 〈석가설법도〉(1350)를 그린 회전(悔前)이나 〈양류관음도〉를 그린 혜허(慧虛), 〈관경서품변상도〉(1312)를 그린 각선(覺先) 등은 승명(僧名)일 가능성이 높다.

대표작으로는 〈세한삼우도〉, 해애(海涯)가 그린 〈하경산수도〉, 〈양류관음상〉, 혜허(慧虛)의 작품 등 10여 점이 일본의 사찰이나 개인이 소장하고 있다.

그 밖에 12지신상과 인물을 그린 벽화 등이 개성, 장단, 거창, 덕산의 고분에 남겨져 있으며, 인종(仁宗)대 화원인 이녕의 〈예성강도〉, 전공지의 〈화산도〉, 〈금강산도〉, 공민왕(恭愍王)의 〈능산도〉 등이 제작되었다는 기록이 존재한다.

06 조선(1392~1910)시대

조선 전기(태조－선조, 14세기 말~16세기 말)에는 국가이념의 변화로 불화 제작이 쇠퇴하면서, 사대부 계층의 수묵산수화가 주종이 되는 문인화가 등장한다. 이 시기의 대표작으로는 안견의 〈몽유도원도〉, 강희안의 〈북극자미궁도〉, 이상좌의 〈송하보월도〉, 신사임당의 〈초충도〉, 이정의 〈노옹탁족도〉 등이 있다.

조선 후기(광해군 – 순종, 17세기 초~20세기 초)에는 남종문인화가 정통 회화로서의 입지를 굳히고 있다. 영조, 정조 시대의 문예부흥정책으로 한국적 회화 수립을 위한 신회화 운동이 전개되었으며, 겸재 정선, 단원 김홍도, 혜원 신윤복이 등장하며 18세기 약 100년간 새로운 기풍이 등장한다. 이들은 한국의 산하(실경산수)와 고유의 풍속, 서민상에 관심을 가졌다.

　　이 시기의 대표작으로는 이징의 〈이금산수도〉, 김명국의 〈달마도〉, 윤두서의 〈자화상〉, 겸재 정선의 〈금강산도〉, 변상벽의 〈묘도〉, 김두량의 〈사계도〉, 심사정의 〈심매도〉, 강희안의 〈인왕산도〉, 표암 강세황의 〈송도기행화첩〉, 이인문의 〈강산무진도〉, 단원 김홍도의 〈군선도〉, 혜원 신윤복의 〈미인도〉, 추사 김정희의 〈세한도〉, 소치 허유의 〈해천일립상〉, 석파 이하응의 〈묵란도〉, 오원 장승업의 〈홍백매10탱병〉, 원정 민영익의 〈묵란도〉, 심전 안중식의 〈군작도〉, 해강 김규진의 〈묵죽도〉 등이 있다.

04 일본회화

01 일본회화의 특징

일본회화는 한국과 중국의 영향으로 시작되었으며, 10세기 후지하라 시대 이후 일본적 회화가 수립되었다. 일본회화의 대표적 장르 세 가지를 든다면, 야마토에(大和繪), 모모야마시대의 쇼오헤이카(障屛畵), 에도시대의 우키요에(浮世繪)를 손꼽을 수 있다.

02 조오몽(繩文), 야요이(彌生), 고훙(古墳)시대

이 시기의 대표작으로는 조오몽, 야요이시대에 제작되는 토기나 토우의 표면에 그려지는 장식적 문양과, 고분에서 출토되는 동경(동제 거울), 동탁(방울), 토기에서 간단한 선화가 나타나고 있으며, 후쿠오카현(福岡縣)의 벽화고분에서 새가 앉아 있는 배 그림 등 고졸한 분위기의 그림이 발견되고 있다.

03 아스카(飛鳥)시대(538~644)

이 시기는 한반도, 특히 고구려와 백제 회화의 영향을 받은 시기로 538년 백제 성명왕(聖明王)이 일본에 불교를 공식적으로 전달하였다. 일본 아스카 지방(현재의 나라시 인근)에 최초의 본격적 불교사원인 비조사(飛鳥寺, 아스카지)가 건립되었으며, 이 시기의 대표작으로는 석가모니불의 본생담과 공양도를 주제로 한 법륭사(法隆寺) 소장 〈옥충주자(玉虫廚子)〉의 칠화(漆畵, 옻에 안료를 섞어서 그림)와 중궁사(中宮寺)에 일본에서 가장 오랜 자수화(刺繡畵)로 쇼토쿠(聖德)태자의 천국왕생을 그린 〈천수국수장(天壽國繡帳)〉이 전해지고 있다.

하쿠호오(白鳳)시대(645~709)

이 시기는 645년의 타이카 개신(大化改新)으로부터 수도를 평성경(平城京, 현재 나라 시)으로 옮긴 710년까지의 기간으로 많은 불상과 사찰이 건립되었다. 이전까지 한반도를 거쳐 수입되던 대륙의 문물이 견당사를 파견하면서부터 중국에서 직접 수입되고 있고, 백제와 고구려의 망명인들이 대거 일본으로 건너와 새로운 문화를 전하고 있다.

대표작으로는 타카마츠총(高松塚) 고분에 그려진 〈타카마츠총 고분벽화〉(1972)가 있는데, 고구려와 당 나라의 영향을 보여주고 있으며, 〈법륭사 금당벽화(法隆寺 金堂壁畵)〉는 고구려 승려 담징(曇徵)이 그린 불화로 대, 소 46면의 벽화로 구성되어 있으며, 인도, 서역, 중국식 화법으로 그려졌다.

05 **덴표오(天平)시대(710~793)**

710년 평성(나라) 천도에서 794년 헤이안(平安, 현재 쿄토) 천도까지 약 80년간의 시기로 견당선을 이용한 견당사의 파견이 지속되어 중국의 영향을 지속적으로 받아들이고 있다. 당화의 영향을 가장 많이 받은 시대로, 육조와 당의 회화 양식을 보여주는 〈회인과경(繪因果經)〉, 〈성덕태자상(聖德太子像)〉, 정창원의 〈마포산수도(麻布山水圖)〉와 〈마포보살상(麻布菩薩像)〉 등의 대표작들이 있다.

이 시기는 나라 동대사(東大寺)의 조성과 동대사 대불(大佛)의 웅장함과 정창원(正倉院)의 수장 보물에서 보여주는 바와 같이 국제적 교류가 돋보이고 있다.

06 **조오캉(貞觀)시대(793~894)**

헤이안 천도로부터 견당사가 폐지된 894년까지의 약 100년간을 정관시대 또는 헤이안 시대 전기라 부른다. 일본에 불교의 새로운 기풍이 불면서, 천태종과 진언종(밀교) 등이 세워지고 있다. 불교의 우주적 세계관을 그림으로 표현한 만다라(曼茶羅)화 등 불화의 제작이 대표적이다. 이 시기는 기본적으로 당나라의 영향이 강하였지만 점차 일본만의 독자적인 양식으로 발전하는 과정을 보여주기 시작한다. 당시의 불화는 일반회화에 많은 영향

을 주기도 한다.

대표작으로는 교왕호국사(敎王護國寺)의 〈용맹상(龍猛像)〉과 〈용지상(龍智像)〉, 신호사(神護寺)의 〈양계만다라(兩界曼茶羅)〉, 그리고 법화당(法華堂)의 〈근본만다라(根本曼茶羅)〉 등이 있다.

07 후지와라(藤原)시대(894〜1185)

이 시기는 견당사가 폐지된 894년부터 평씨(平氏)가 멸망한 1185년까지의 약 300년간을 말하며, 후지와라씨를 중심으로 한 궁정 귀족문화가 시작된 시기라고 할 수 있다. 견당사의 폐지로 당나라와의 교류가 줄어들면서 대륙의 영향에서 벗어나 일본적인 회화가 나타난 시대로 독자적인 문화가 형성되었다. 일본의 설화, 풍속, 산수가 그려지기 시작하면서 가장 일본적인 회화인 야마토에(大和繪)가 등장한다.

대표작으로는 〈겐지모노가타리에마키(源氏物語繪卷)〉로 문학작품의 내용을 두루마리 그림으로 그린 것이며, 남녀의 표정이 전형적이며 실내의 정경을 조감하는 구도 등을 사용하여 서정적인 분위기가 감돌고 있다. 또한 이 시기는 불화의 황금기이기도 하여 우아하고 장식성이 강조된 작품이 제작되는데, 교왕호국사의 〈십이천도(十二天圖)〉, 그리고 〈보현보살상〉 등이 대표적이다.

08 카마쿠라(鎌倉)시대(1185〜1336)

이 시기는 평씨가 단노우라 전투에서 멸망한 이후부터 아시카가씨가 무로마치 막부를 개설한 1336년까지의 약 150년 정도를 지칭하고 있다. 카마쿠라에 무사들에 의한 새로운 정권이 성립된 시기로 이전의 후지와라 시대와는 대조적인 남성적 문화가 성장하게 된다. 카마쿠라시대에는 명쾌한 사실적 표현, 반서정적 분위기, 이지적 표현과 풍부한 양감 등이 많은 작품에 드러나고 있다. 특히, 중국 송나라 승려들이 일본에 들여온 미술의 영향이 두드러지고 있다. 회화에서는 불화, 두루마리그림과 사실적인 초상화 등이 많이 그려지면서, 수많은 만다라(曼茶羅), 조사(祖師), 무가(武家), 공가(公家)의 초상이 그려졌다.

대표작으로는 송나라의 영향을 받은 〈도해문수도(渡海文殊圖)〉, 〈불안불모도(佛眼佛母圖)〉가 있으며, 사실주의적인 초상화로는 〈미나모토노요리토모상(源賴朝像)〉과 〈명혜상인수상좌선도(明惠上人樹上坐禪圖)〉 등이 있다.

09 무로마치(室町)시대(1336~1573)

무로마치시대는 남북조의 시작에서부터 아시카가 막부의 멸망에 이르기까지 약 250여 년간의 기간을 말하며, 카마쿠라시대에 들어왔던 선종(禪宗) 문화가 오산문화(五山文化)라는 이름으로 불교계와 무가에 널리 퍼지게 된다. 송나라와 원나라 회화의 영향을 받아 수묵화가 중심이 되는 중국화풍의 새로운 양식이 나타나게 되어 근세회화의 단서를 열었다. 주문(周文)과 설주(雪舟) 등의 화승이 출현하고 있으며 전문 화가의 무리인 가노하(狩野派)가 등장하는 것도 이 시기의 특징이다. 수묵화의 성행으로 야마토에는 쇠퇴하는 모습을 보인다.

무로마치시대 말기에 이르러서는 점차 선종의 영향에서 탈피하여 보다 현실적이고 일본적인 감각이 돋보이는 양식을 추구하게 되어 다음의 모모야마시대로 이어지게 된다.

카마쿠라시대에 중국 송나라에서 도입된 수묵 산수화 회화양식은 야마토에를 대신하여 주류를 이루게 된다. 대표작으로는 화승인 주문이 그린 〈죽재독서도(竹齋讀書圖)〉와 역시 화승인 설주의 〈추동산수도(秋冬山水圖)〉 등이 있다. 한편, 야마토에 분야도 명맥을 유지하면서 무로마치 시기 말기에 〈낙중낙외도(洛中洛外圖)〉와 같은 작품이 제작되어 모모야마시대의 풍속화로 이어지고 있다.

10 모모야마(桃山)시대(1573~1615)

이 시기는 무로마치 막부의 멸망(1573)에서 오사카 전투에 의한 도요토미(豊臣) 씨의 멸망(1615)까지를 지칭한다. 약 반세기 정도의 기간이지만 전국시대에 등장한 오다 노부나가, 도요토미 히데요시 등 무장세력이 자신의 권위를 과시하기 위해 장대한 천수각(天守閣), 성곽을 건축하면서 전각의 장식을 위한 미술이 발전하였다. 근세회화의 고전시대로 일본적 특징이 드러나는 장벽화(障壁畵, 쇼오헤이카)가 성행하여 금색, 은색 등 화려한

색채와 힘찬 묵선이 강조되고 있다. 금은 생산의 급속한 증가와 경제적 성장을 바탕으로 한 서민계급의 발흥과 함께 풍속화가 유행하기 시작하여 다음 시대의 우키요에로 이어지게 된다.

장벽화 중에서도 큰 발전을 이룩한 금벽장벽화(金碧障壁畵)는 금박, 은박이나 금니, 은니를 사용하여 구름이나 지면을 표현하고 저색, 녹색, 청색 등의 화려한 색채를 두텁게 채색하는 그림으로 풍속이나 화조 같은 주제를 많이 다루고 있다. 대표작가는 카노에이토쿠(狩野永德)로 오다 노부나가에게 발탁되어 안토성(安土城) 건축 시 천수각 내부의 장벽화를 제작하면서 화려한 작품을 그렸으며, 이후 도요토미 히데요시에게 발탁되어 오사카 성의 장벽화 제작에 참여하였으나 전란으로 소실되었다. 현존하는 대표작으로는 카노에이토쿠의 〈낙중낙외도병풍(洛中洛外圖屛風)〉과 나고야 성의 〈풍속장벽화(風俗障壁畵)〉 등을 들 수 있다.

▨ 11 　 에도(江戶)시대(1615〜1867)

1615년 오사카 전투에서 도요토미 씨가 멸망한 이후 명치유신까지의 시기로 중국의 명나라, 청나라, 그리고 유럽이라는 다양한 문화가 일본에 소개되었다. 회화에 있어 유럽미술의 영향을 받기 시작하여 명치유신 이후 근대 서양화의 발전에 기초를 마련한다. 근대로 접어들면서 회화가 귀족계급의 손에서 벗어나 일반 서민계급의 손으로 넘어간 시대로 우키요에(浮世繪)가 대표적이다. 철저한 서민예술이었던 우키요에의 마지막 대표작가로는 가츠시가 호쿠사이(葛飾北齋)와 안토오 히로시케(安藤廣重) 등이 있다.

우키요에(浮世繪, Ukiyoe)는 프랑스 인상파 화가들에게 감명을 주어 마네(Manet), 모네(Monet) 등의 작품에 응용되기도 하면서 유럽화단에 일본주의(Japonisme)라는 사조로 등장하기도 하였다. 우키요에의 주제는 인물과 풍경이 주를 이루고 있으며, 서민예술로서 대량제작이 가능한 다색판화로 발전하여 일본 서민층에게 많은 사랑을 받았다. 복우키요에는 복잡한 다색으로 찍어내는 비단처럼 아름다운 니시키에(錦繪)에 이르러 황금기를 맞이하게 된다. 우키요에의 주제, 구도, 화법, 사상은 지극히 일본적이며 이로 인하여 세계적 관심을 끌게 되었다.

대표작으로는 가츠시가 호쿠사이(葛飾北齋) 〈부악 36경(富嶽三十六景)〉 중 〈신내천충랑리(神奈川沖浪裏)〉(1820)와 안토오 히로시케(安藤廣重)의 풍경판화인 〈동해도 53차

〈東海道五十三次〉〉 중 〈감바라(蒲原)〉, 〈카메야마(龜山)〉 등이 유명하다. 그 외에도 〈근강 8경(近江八景)〉, 〈에도 100경(江戶百景)〉 등 세계적으로 유명한 판화, 화조화 등 8천여 점이 제작되었다.

05 중국조각

01 은(상왕조), 주나라, 한나라 시대

이 시기에 의식용으로 제작되는 청동기의 표면에 동물문양 조각이 등장한다.

한편, 진(秦), 한 시기에는 궁전을 장식하기 위하여 석우(石牛), 석경(石鯨), 청동 사슴, 청동 용 등이 제작되며, 무덤 주위의 장엄용 석수(石獸), 무덤 속의 화상석(畵像石)이 만들어진다.

02 후한 시대

후한 시대에 이르러 불교가 전파되면서 불교조각이 발전하게 되며, 이후의 중국조각은 불교조각이 지배적인 위치를 차지한다. 2세기 말경 이후 중국에서 불상을 제작한 것으로 추정되며, 후한 함제(147~167) 시기에는 불상에 예배하였다는 기록이 존재한다. 삼국지 오지(吳志) 4권에는 193년에 불교사원이 건립되었으며, 금동불상을 제작했다는 기록이 남아 있다. 그리고 사천성에는 2세기에 제작된 것으로 추정되는 마애석불이 발견되었으며, 3세기 이후 금동불이 출현하고 있다. 4~5세기에 들어 338년 명(銘)의 제작연도를 확인할 수 있는 금동불이 출토되었다.

03 북위 시대

460년 이후 북중국의 유목민족 왕조의 지원으로 운강석굴(雲岡石窟)과 용문석굴(龍門石屈)이 조성된다.

운강양식은 소발에 거대한 체구로 표현되어 마투라불 계통의 불상으로 보인다.

용문양식은 중국풍의 옷, 옷자락의 끝이 날카롭고 좌우대칭적이며 얼굴과 신체가 길쭉하게 묘사되어 있어 종교적 긴장감이 충만한 모습이다. 이렇게 정립된 '후기북위양식'의

불상은 광배(光背)도 주형광배(舟形光背)로 표현되고 있으며, 대좌도 장식이 풍부해지는 모습이다. 인도와 중앙아시아의 영향을 받아 조성된 중국 불상은 남북조 시대 이후 중국화의 경향이 심화되고 있다. 6세기 중기 이후 '북제 북주양식'은 인도 굽타양식을 수용하여 얼굴이 다시 둥글고 엄숙해지며 체구는 원통형이 된다.

04 수나라, 당나라 시대

수에서 당으로 오면서 인도와의 빈번한 교섭으로 굽타양식의 영향이 강하게 반영된 불상이 만들어진다. 얼굴도 풍만하고 체구가 당당한 사실적인 균형 잡힌 양식이 등장하는데, 이를 7, 8세기의 '성당양식(盛唐樣式)'이라고 부르며 대표작으로는 〈천룡산석굴불상(天龍山石窟佛像)〉, 〈장안 보경사 양각불상(長安 寶慶寺 陽刻佛像)〉 등을 들 수 있다. 이후 8세기 후반부터는 밀교양식의 등장과 함께 중당(中唐), 만당(晩唐) 양식이 등장하며, 이때부터 형식화 경향이 나타나서 중국불교조각은 계속 퇴보의 길을 걷게 된다.

06 한국조각

01 신석기시대

신석기시대의 암각벽화인 〈울주군 언양면 대곡리 암각화〉에는 사슴, 호랑이, 고래, 물고기, 사냥, 고래잡이와 같은 수렵어로의 생활상이 새겨져 있는데, 자연주의적 수법이 뛰어나며 생동감 넘치고 박력 있는 표현이 두드러진다.

02 청동기시대

청동기시대 암각화인 〈울주군 천전리 암각화〉에는 기하학적 문양과 추상적 표현, 그리고 동물, 인물상 등이 함께 새겨져 있어, 신석기시대와 청동기시대 양식이 혼재하는 모습을 보여주고 있다.

03 삼국시대

1. 고구려

소수림왕 2년(372)에 불교가 전해진 이후 불교조각은 5세기 말부터 출현한 것으로 보이며 〈뚝섬출토 금동불〉은 북위양식과 흡사한 양식을 가지고 있다. 6세기 불상인 〈연가7년 명 금동불〉은 고구려 불상으로 539년에 제작된 것으로 추정되는데, 강한 북위불 양식을 보여주며 길고 수척한 얼굴과 신체좌우의 대칭적 의상이 특징적이다. 7세기 고구려 불상인 〈신묘명 불상〉은 황해도 곡산에서 출토되었는데, 고구려화가 진전된 모습이며 풍만한 얼굴 묘사와 누그러진 옷자락이 돋보이며, 이전의 강직함과 긴장감이 이완된 모습을 보여준다.

2. 백제

〈정지원명 금동불〉에서는 북위불 계통의 양식을 보여주고 있다. 〈부여 군수리 출토 납석제 불좌상〉, 〈금동보살상〉, 〈서산 마애불〉 등에서는 6세기 말~7세기 북제, 북주 양식을 도입하여 독자적인 백제양식이 출현하고 있다. 풍만하고 복스러운 얼굴, 당당 하지만 부드러워진 신체, 누그러진 옷자락 등은 백제양식의 불상이 가지는 특징이라고 할 수 있다. 7세기 이후에는 〈차명호 소장 금동보살상〉, 〈부여 규암출토 금동보살입 상〉, 〈익산 석불〉 등에서는 수, 당나라의 영향이 보인다. 삼굴자세(목, 허리, 골반이 S자 형태로 굽어진 모습)의 보살상이 제작되며, 얼굴과 신체가 풍만해지는 경향이 나타나 고 있다.

3. 신라

불교의 수입이 삼국 중 가장 늦었으나, 불교의 공인 이후 제작이 활발하게 이루어진 다. 〈황룡사 장육존상〉이 당시의 대규모 불상으로 기록되어 있으며, 579년 일본에 불 상을 기증한 기록도 있다. 7세기 후반부터 불상의 제작이 성행하여, 〈경주 인왕리 석 불〉, 〈불곡, 탑곡 석불〉, 〈배리 삼존불〉, 〈송화산출토 반가상〉, 〈국립중앙박물관 금동 반가사유상〉, 〈경주 남산 장창곡 석조삼존의상〉 등이 제작되었다. 형태는 둥글고 원 만한 얼굴, 강직하지만 부드러운 신체, 사실적으로 정제된 의습 등이 돋보인다. 삼국시 대 말의 신라 불상양식은 북제, 북주양식에 수, 당양식도 반영된 모습이다.

04 | 통일신라시대

이 시대는 '통일신라양식'으로 부를 수 있으며, 삼국의 지역적 양식이 종합되는 특징을 보여준다. 당나라와의 교류로 인하여 당나라 불상의 영향을 받은 삼국통일 전후의 시기에 제작된 〈영주 가흥리 마애불〉, 〈봉화 북지리 마애불〉, 〈군위 삼존불〉, 〈연기 납석제 비 상〉, 〈경주 구황리 순금제불상〉 등의 작품에서는 여러 양식이 혼합된 모습이다. 승려인 양지가 조성한 〈영묘사 장육상〉, 〈사천왕사 신장상〉 등 소조계통의 불상이 특징적이다.

8세기 초에는 〈감산사 미륵불〉, 〈감산사 아미타불〉 등 새로운 통일신라양식이 등장한 다. 이후 〈경주 굴불사 사면불〉, 〈칠불암 마애불〉, 〈백률사 금동약사여래입상〉 등의 작품 을 거쳐 절정기의 〈석굴암 불상〉이 제작된다. 중국 성당(盛唐)양식과 인도 굽타양식, 그

리고 신라화된 둥글고 풍만한 얼굴에 당당한 신체, 그리고 凸형의 얕은 물결 의습 등의 표현을 통해 이상적 사실주의 양식을 실현하고자 하였다.

8세기 말에서 9세기 초에는 이상적 사실주의가 쇠퇴하는데, 이 시기의 대표작으로는 약사상 계통의 불상과 〈방어산 마애불〉, 〈해인사 석조여래입상〉 등이 대표적이다.

9세기 중엽 이후 불상은 점차 섬세, 화려, 형식화가 이루어진다. 새로운 경향의 대두와 밀교미술의 영향으로 〈보림사 철조비로자나불〉 및 동화사, 취서사, 도피안사, 불국사의 금동불 같은 비로자나불 제작이 크게 유행하는데, 이것은 진리 자체인 비로자나불을 숭배하던 화엄종과 그 영향을 받은 선종 그리고 밀교의 영향에서 기인하고 있다.

05 고려시대

불상조각이 새로운 활기를 띠면서 통일신라 말 지방호족양식이 집합되는 특징을 보인다. 고려 초기에는 철불과 마애불 제작이 성행하는데, 대표작으로는 〈법주사 마애불〉, 〈안동 이천동 마애불〉, 〈파주 용미리 마애불〉, 〈강릉 신복사지 석불〉, 〈광주 철불〉, 〈광주 노천 석불〉, 〈은진 관촉사 석불(은진미륵)〉, 〈선운사 금동지장보살좌상〉 등이 있지만, 생기 넘치는 묘사와 이상적인 불격의 구현에는 실패한다. 그리고 고려시대 말 원나라의 영향으로 불교의 대중화가 이루어지면서 고려불의 양식을 경화시키게 되며, 선종의 유행과 함께 불상 제작도 쇠퇴의 길로 접어들게 된다.

06 조선시대

유교의 성리학을 국가이념으로 건국된 조선은 배불국가로서 불교의 속박과 함께 불상제작도 활기를 잃게 된다. 한편, 왕실의 원찰이던 〈양주 수종사 금동불〉 이후 조선조 말까지 목불제작이 성행하는데, 경화된 양식을 바탕으로 소박하면서도 장중한 아름다움을 보여주고 있다. 대표작으로는 〈선운사 금동보살좌상〉, 〈은해사 운부암 금동보살좌상〉, 〈실상사 약수암 목각불탱〉 등을 들 수 있다.

07 일본조각

01 불교 이전 시대

조오몽 시대에는 사람 형태, 특히 임산부 모양의 토우가 많이 출토되었으며, 고훙 시대에는 무인, 악사, 농부 형상 또는 집, 갑주, 방패, 말, 원숭이, 멧돼지 형상의 나니와(埴輪) 등의 테라코타 작품이 출토되고 있다. 그리고 큐슈(九州)의 석인(石人), 석마(石馬) 조각 등이 있으며, 고분 내부에 부조, 선각 등이 새겨져 있다.

02 아스카시대

6세기(538년) 백제로부터 불교가 공식적으로 전해지면서, 아스카시대 초기에 백제, 고구려양식이 일본의 불교조각을 지배하고 있다.

아스카시대 전기에는 중국 남북조양식의 영향이 큰 백제, 고구려양식의 영향을 많이 받은 불상이 제작되었고 아스카시대 후기에는 중국 북주, 수나라 양식의 영향이 있는 작품과 함께 신라, 백제의 삼국시대 말기 양식의 영향을 받은 작품이 지배적이다.

이 시기의 대표작으로는 〈법륭사 석가삼존상〉, 〈법륭사 백제관음상〉, 〈광륭사 반가사유상〉 등이 전해지고 있다.

03 하쿠호오시대

견당사와 백제, 고구려유민의 문화가 영향력을 미치는 시기로 초기 당나라 양식의 과도기적 성격을 보여주고 있다. 이 시기의 대표작으로는 〈당마사(當麻寺) 금당본존미륵불좌상〉, 〈귤부인주자(橘夫人廚子) 아미타삼존상〉, 〈약사사(藥師寺) 성관음상〉, 〈약사사 약사여래상〉, 〈법륭사 몽위관음상〉 등을 들 수 있다.

04 　 **덴표오시대**

　이 시기는 일본조각의 절정기로 나라(奈良)에 동대사(東大寺)가 건립되며 절을 세우고 불상을 조성하는 일이 융성하였다. 견당사를 파견하면서 대륙의 문화를 직수입하여 국제적 성격을 보여주고 있다. 이 시기의 대표작으로는 〈빕륭사 오중탑의 소상군〉, 〈동대사 대불〉, 〈동대사 불공견색관음〉 등으로 고전적 사실주의의 걸작이라고 평가할 수 있다.

05 　 **조오캉시대**

　헤이안시대 전기라고도 부르며 794년 나라에서 헤이안(平安)으로 천도(京都)에서 894년 견당사를 폐지하는 시기까지를 말한다. 이 시기에는 천태종, 진언종(밀교, 만다라)의 유행과 당의 영향 속에서 일본적 기호가 첨가되기 시작하며, 새롭게 일본 신도(神道)의 신상(神像)조각이 등장하는 시기이기도 하다. 대표작으로는 교토 송미신사(松尾神社)의 〈여신상〉, 〈남신상〉, 교토 교왕호국사(敎王護國寺)의 〈여신상〉 등의 작품이 있는데, 고전적 사실주의에 반기를 드는 모습으로 당당한 기품이 느껴진다. 그 밖에 〈신호사 약사여래입상〉, 〈광륭사 강당 본존아미타여래상〉 등의 불교조각 작품이 있다.

06 　 **후지와라시대**

　10세기는 일본의 문화성격이 정립되는 시기로 일본식 조각의 탄생을 위한 준비기라고 할 수 있다. 대표작으로는 〈교토 제호사(醍醐寺) 약사여래상〉, 〈월광보살상〉, 〈봉황당(鳳凰堂) 본존 아미타여래상〉 등이 있다. 후지와라 시대의 귀족들은 불상, 불화를 많이 만드는 것을 선행으로 생각하여 한 번에 많은 불상을 제작하는 일이 자주 있었는데, 대표적인 작품으로는 교토 연화왕원(蓮華王院: 三十三間堂)에 안치된 〈천체천수관음(千體千手觀音)〉을 들 수 있다.

07　카마쿠라시대

후지와라시대의 조각이 우아한 귀족풍이라면 카마쿠라시대는 무사의 신정권이 수립된 이후 남성적 문화가 뚜렷한 남성적 조각이 많이 제작되고 있다. 당시의 불교는 일반 대중에게까지 침투되어 있었으며, 보다 이해하기 쉬운 사실적 요소를 도입하였다. 송나라 미술의 영향을 받아 카마쿠라 양식의 불상을 완성한 작가가 운경(運慶)이며 그는 〈원성사(圓成寺) 대일여래상〉, 〈원성취원(願成就院)의 아미타여래상〉과 같은 대표작을 남겼다. 한편, 이 시기에는 이전 불교조각 양식을 모방하여 〈가나가와 고덕원(高德院) 아미타여래상(카마쿠라 대불)〉과 같은 대작을 남기기도 하였다.

08　무로마치시대, 모모야마시대

이 시기에도 많은 조각 작품이 제작되었으나 대표적인 작품을 든다면 능무악(能舞樂)의 유행과 함께 공연에 사용된 〈능가면(能假面)〉에서 캐릭터에 맞는 개성적 표현과 섬세한 표정의 뛰어난 사실미를 찾을 수 있다.

09　에도시대

일본미술의 비약적 발전기를 맞이하여 에도시대에는 불교 승려의 조각 작품에서 우수한 예를 찾을 수 있다. 보산심해(寶山甚海) 나라에 〈당초제사(唐招提寺) 부동명왕상(不動明王像)〉을 조성하였고, 송운원경(松雲元慶)은 도쿄 메구로(目黑)에 〈나한사(羅漢寺) 오백나한상〉을 제작하여 각기 다른 표정의 내면성을 나타내었으며, 유행승(遊行僧)인 원공(圓空)은 일본의 중부, 동부 등 각지에 〈사유보살상〉 등 반추상적인 현대적 조형감각이 느껴지는 많은 불상과 신상을 남겨 놓았다.

08 중국도자

01 선사시대 토기

- 앙소문화 시기에는 수혈식 가마가 사용되었으며 기원전 6, 7천 년 전부터 1만 년 전경에 토기 제작이 시작되었다. 1,000℃에서 소성된 담황색 채도(彩陶)가 제작되었다.
- 용산문화 시기에는 물레를 사용한 흑도(黑陶)의 제작이 대표적이다.
- 은시대에는 백색 토기인 백도(白陶)와 흑도에서 발달한 회도(灰陶)가 만들어졌으며 유약 입힌 회유도(灰釉陶)가 등장하면서 중국의 도예가 본격적으로 전개되었다.
- 주시대 말부터 전국시대 초기에는 연유(7,800℃에 녹는, 동과 철이 섞여 여러 색이 나는)를 사용하였다. 연유는 한나라 시대 말에 일반화되었으며 동양 도자 발전의 기초를 마련하였다.

02 한나라 시대 말, 삼국시대부터 오대십국 시대

- 절강성 방면에서 회유도가 발전하여 초보적인 청자인 고월자(古越磁)가 생산된다. 위진남북조시대에 각지에 파급되면서 자기생산의 기초를 마련한다.
- 수, 당나라 시대에는 청자, 백자 및 흑유도기(黑釉陶器, 천목(天目) 포함)가마의 활동이 활발해진다.
- 당시대의 화려한 문화는 도자미술의 발전을 가져왔으며 성당 시대 이후 더욱 세련되어졌다. 청자는 중국 남부, 백자는 중국 화북 하남성에서 10세기부터 발전한다. 그리고 부장용 도기인 당삼채(唐三彩, 적, 녹, 황색의 유약 사용)의 발전이 두드러진다.
- 오대십국 시기에는 비색청자(秘色青磁)가 완성되며 월주요(越州窯)도 등장한다. 이외에 광주요(廣州窯), 경덕진요(景德鎭窯), 길주요(吉州窯)가 중국 남부에서 등장하며, 화북지방에서는 당백자(唐白磁)를 이어받은 정요(定窯), 자주요(磁州窯)가 등장한다.



03 송나라 시대

- 월주요가 10세기에 완성된다. 북송시대 중기에는 도자생산의 중심이 서남방으로 옮겨지면서 용천요(龍泉窯)로 재현된다.
- 화북에 영향을 미친 북방청자(北方靑磁)의 생산지로는 요주요(耀州窯)와 임여요(臨汝窯)가 대표적이다. 정요(定窯)에서는 11, 12세기에 엄정한 아름다움을 가진 백자가 생산된다. 이 시기에는 흑유(검정 유약), 시유(柿釉, 다갈색 유약), 금채(金彩, 금 채색)도자가 등장한다.
- 10세기부터 비롯된 영청(影靑, 청백자(靑白磁))의 주요 산지는 경덕진이며 11세기 중기 이후 세련되어진다. 자주요 계통의 생산지는 수무요(修武窯), 탕음요(湯陰窯) 등으로 화북에 주로 분포한다. 대표작으로는 송적회(宋赤繪)와 하남천목(河南天目) 등이 있다. 그리고 흑유계통의 도자는 북송시대 후기에 세련되어지며 건요(建窯)의 찻잔(茶盞)이 11세기부터 유명해진다.
- 12, 13세기에 걸쳐 요변천목(窯變天目, 曜變天目)의 명품이 등장한다. 그리고 북송의 관요(官窯)와 여관요(汝官窯) 등에서 정중(正重)한 형태의 청자가 만들어진다. 북송의 주요 가마는 금(金)나라의 침공 이후 남송으로 옮겨지게 된다. 관요로는 수내시요(修內司窯)와 교단요(郊壇窯) 등이 있으며 용천요에서는 청자가 생산된다.

04 원나라 시대

최근 원청자(元靑磁)의 세련미가 재평가되고 있다. 그리고 14세기 전반경에 제작되는 청화백자(靑華白磁)는 도자사상 획기적인 작품으로 평가받고 있다. 14세기 중엽이 되면서 도자에 유리홍(釉裏紅, 진사(辰砂)를 사용한 유약)과 오채(五彩)를 사용하기 시작하면서 더욱 세련되어진다.

05　명나라 시대

원나라 도자를 계승하면서 청화백자가 고도로 세련되어진다. 영락, 선덕, 성화황제 연간에 도예가 더욱 발전한다. 15세기 후반부터 16세기 전반까지의 고적회(古赤繪)가 유명하며, 가정 연간에는 오채 기법이 완성된다. 도사는 싱회유(上繪釉)에 다시 가채하여 더욱 호사스러움을 더하게 되는데, 만력적회(萬曆赤繪)가 가장 화려하다. 명나라 초기 이래 산서, 하남지방에서 법화(法花, 삼채(三彩)) 도자가 생산된다.

06　청나라 시대

강희, 옹정, 건륭황제 연간에 도예가 발전한다. 청화백자와 오채가 대표적이며 형태가 단려(端麗)하며 선묘가 예리하다. 치밀한 색채 묘사가 특징적이며, 진사(동)에 의한 진홍(眞紅)빛 유약을 사용하고 있다. 옹정 연간에는 분채(粉彩)가 발달하였으며, 정밀한 묘사와 색채표현이 자유로워지고 있다. 그리고 분채가 점차 채화자기(彩畵磁器)의 주류가 되었다. 건륭연간까지 극도로 도예기술이 발달한다.

09 한국도자

01 신석기시대부터 삼국시대

기원전 5, 6천 년경으로 토기가 사용되었다. 삼국시대에는 고도로 발전된 토기를 사용하였는데, 그중 신라토기가 가장 우수하다. 신라토기는 1,200℃ 이상의 고화도 환원염으로 소성되어, 표면은 흑회색이며 무쇠처럼 단단한 느낌을 주고 있다.

02 통일신라시대

통일신라의 토기는 부장품용보다 실생활용으로 변모한다. 선의 흐름이 곡선 위주이며, 인화시문(印花施文, 꽃무늬 도장을 표면에 찍음)이 특징적이다. 모든 그릇에 굽이 달린 안정된 모습을 보여주며, 토기표면에 황갈유(黃褐釉)와 녹유(綠釉, 연유계통)가 보인다. 회유가 발달하는 시유토기(施釉土器)가 나타나 토기에서 자기로의 이행과정을 보여주고 있다.

03 고려시대

- 고려시대에는 자기에 대한 지식을 가지고 있었으며, 삼국시대에 중국 육조의 청자(초보적 백자), 백자, 흑유 등이 유입되었다. 9, 10세기 전반 당나라 말 오대십국 시기의 도자기술이 바닷길을 통하여 유입되면서 초기 청자인 녹청자(綠靑磁)를 제작한다. 그리고 10세기 후반에서 11세기 초반에 발전된 청자가 등장하며, 초보적 백자도 생산된다. 10세기 말(993년 명, 淳化 4년) 백자계 항아리를 보면 유약, 태토가 녹청자보다 발전한 모습을 보여준다.
- 11세기 청자요지로는 전남 강진군 대구면 용운리, 계율리 일대에서 청자가 생산된다. 강진일대의 청자요지는 관요에서 시작하여 중국 남방, 북방요의 영향을 수용하였다. 전북 부안 등지의 가마에서 11세기 말까지 중국 정요, 자주요, 수무요 영향으로 청자

의 종류가 다양해진다. 점차 형태, 문양, 기술이 고려적으로 세련되어지기 시작한다. 11세기는 고려자기가 질적으로 완성되는 시기로 형태, 문양에서 중국의 영향이 서서히 사라지고 고려적으로 세련되어지는 과도기라고 할 수 있다.

- 12세기 전반기는 고려청자 중 순청자(純靑磁)가 최고로 세련되어지는 시기이다. 12세기 중반까지는 유약이 조금씩 밝아지면서 새롭고 성제된 음각, 양각문양이 발전한다. 고려사 세가(世家) 의종(毅宗) 11년(1157)조에는 순청자를 제작하였다는 기록이 나타난다.

- 12세기 중엽까지 고려자기에 상감기법(象嵌技法)문양이 등장한다. 상감청자(象嵌靑磁)가 완성되는 시기로, 1159년 문공유 지석 출토 〈청자상감보상당초문대접(靑磁象嵌寶相唐草文大蝶)〉이 대표적이다. 그 밖에도 화청자(畵靑磁), 철채(鐵彩), 철채백퇴화(鐵彩白堆花), 철채백상감(鐵彩白象嵌), 철유(鐵釉), 철유백상감(鐵釉白象嵌), 백자(白磁), 백자상감(白磁象嵌), 화금청자(畵金靑磁), 진사설채(辰砂設彩), 연리문자기(練理文磁器) 등이 발달하였다. 고려청자는 비색(翡色), 상감기법, 유려한 선, 자연의 향기가 깃든 문양이 특징적이다. 17대 인종(仁宗)과 18대 의종 시기는 고려자기 문화의 정점이었으며, 13세기 초에는 몽고의 타격을 입고 쇠퇴한다. 한편, 원나라를 통하여 중동, 서방문화가 유입되면서 형태, 문양, 기법에 변화가 나타난다.

- 13세기 말 이후 청자상감과 순청자가 생산된다. 고려청자는 14세기 후반부터 품질, 형태, 문양, 기술이 퇴보된 상태로 조선에 이어지게 되며, 조선청자와 분청사기의 모체가 된다.

04 　 조선시대

- 고려시대 말 조선시대 초에는 순청자 및 청자상감을 생산하는 소규모 가마가 산재하고 있었으며 점차 청자상감의 문양이 변형되기 시작한다. 새로운 문양이 기면 전체를 메우고 유약이 투명한 담청회색(淡靑灰色)으로 변하면서 분청사기(粉靑沙器)가 등장한다. 조선 초부터 15세기까지는 조선청자(朝鮮靑磁)와 고려백자의 여맥을 이은 백자가 제작되고 있다. 이후 새롭게 원, 명나라 백자의 영향으로 견치(堅緻)한 조선백자(朝鮮白磁)가 출현하여 분청사기와 조선백자가 16세기까지 조선도자의 주류를 이루게 된다.

- 세조 13년에 궁중의 음식을 관장하는 사옹방이 사옹원(司饔院)으로 개편되면서 식기로 사용하기 위한 분청사기와 백자의 제조기술이 세종, 세조 연간에 가장 세련되고 다양해진다. 분청사기는 주로 회청색의 태토에 백토분장(白土粉粧)을 하며, 백자는 태토가 백토이며 투명한 장석유(長石釉)를 사용하는 것으로, 둘 다 표면이 흰색이라는 공통점을 가지고 있다. 경기 광주요(廣州窯, 중앙 관요)는 왕실용과 관수용의 도자를 생산하였으며, 도공은 특별한 대우를 받았다. 그리고 지방 관요는 지방관아의 내수용으로 사용되는 그릇을 생산한다. 16세기 연산군, 중종 때 관공장들이 관영 수공업체를 이탈하여 광주요만 관요로 남게 된다.
- 임진왜란 이후에는 분청사기가 점차 소멸하였으며, 백자는 다시 생산된다. 결국 불교적인 고려청자문화의 유산이 도자기에서 완전히 소멸되어 백자문화 일색을 이룬다. 임진왜란 이후에도 백자의 모습이 임진왜란 전과 흡사하며 17세기 초까지를 조선 백자의 전기로 구분한다.
- 17세기 초 이후에는 형태, 굽, 굽받침 등이 변화하는데, 초화문 중심의 반추상화된 철화문백자(鐵畵文白磁)가 세련되며, 문양이 간결하고 단순화된 청화백자(靑華白磁)가 다시 생산되고 발전하는데, 이러한 특징이 보이는 18세기 중엽까지를 조선 백자의 중기로 구분한다. 조선 중기에는 광주 관요가 유일한 관요로 남게 되며, 광주일대에 분원(分院)이 설치된다. 분원은 수도 한양의 근처에 있으면서 가마에 필요한 수목이 많고 백토가 풍부하며 수운이 가능한 이점이 있어 많은 도자가 생산된다.
- 영조 28년(1852)에는 광주군 분원리로 관요가 이전되어 고종 20년(1883년)까지 이어진다. 여기에서는 정돈된 직제와 분업화된 공정으로 한곳에서 도자기를 대규모로 제작하게 되며, 광주는 전국 조선도자기의 중심이 되었다.

한국의 도자는 정치(精緻), 건강, 단순한 색조, 형태의 자연스러움, 대범한 선의 변화를 특징으로 들 수 있다.

10 일본도자

01 선사시대 토기문화

조오몽 토기(繩文土器, 기원전 5천 년 또는 기원전 1만 2천 년)가 일본 큐슈 북부에서 시작되며, 이후 한반도의 영향을 받은 것으로 추정되는 야요이식 토기(彌生式土器)가 등장한다. 그리고 고분시대에는 토사기(土師器)가 제작되는데, 이들은 모두 저화도 산화염에서 구운 적색토기라고 할 수 있다.

02 고훙시대

고훙(고분)시대에는 토기 제작에 최초로 물레가 사용되었다. 토사기에 이어서 삼국시대 신라토기의 영향을 받아 고화도 환원염의 경질토기인 스에기(須惠器)가 제작된다.

03 나라시대

나라시대에는 토기표면에 연유, 회유가 사용되고 있다. 이후 헤이안시대까지 스에기, 회유도, 삼채(중국의 영향), 녹유토기(綠釉土器, 중국의 영향으로 제작, 헤이안시대에 발전), 흑색토기(黑色土器), 와기(瓦器), 산다완(山茶碗) 등이 제작된다. 이 시기의 특징은 유약을 사용한 시유도(施釉陶)의 제작과 고화도에서의 번조가 가능해졌다는 점을 들 수 있다.

04　10세기 후반에서 12세기 초반

이 시기는 중국 도자기의 대량수입에 따른 영향을 받아, 10세기 후반에 들면서 회유도 기의 생산이 증가하기 시작하며, 12세기 초까지 제작이 계속된다. 그리고 원투요(猿投窯) 의 유약 없는 산다완이 제작되며, 도공은 상활(常滑), 세토(瀨戶)로 진출하면서 일본 도예 의 중세시대가 전개된다.

05　중세(12세기 후반~15세기)

이 시기는 회유도가 다시 만들어지며, 철유에 의한 다갈색 도기도 등장하고 있다. 주로 작은 일상용기와 의례용기를 생산하였다. 그리고 유약을 사용하지 않은 상활(常滑), 옥미 (屋美)의 그릇은 일반적인 커다란 항아리와 장독 종류를 생산하였다. 한편, 상활, 옥미 그 릇의 영향으로 생각되는 월전(越前)과 가하(加賀)계통의 도기가 나타난다.

06　근세(16~17세기 초반) 이후

임진왜란(일본에서는 '분로쿠(文祿)의 역(役)'이라고 부름) 이후 약 100여 년간을 가리 키며, 이 시기에 비로소 초보적인 백자가 등장한다. 임진왜란 당시 포로로 잡혀왔다가 귀 화한 도공 이삼평(李參平)이 아리타(有田)의 천산(泉山)에서 백토광을 발견하였으며, 이 후 최초의 백자를 생산한 이만리요(伊萬里燒)자기와 가라츠(唐津)계통의 도기가마의 발 전으로 일본 도자기문화의 기반이 완성된다. 큐슈에서 백자가 생산되는데, 중국 명청(明 淸) 교체기에 중국 경덕진 가마의 부진으로 유럽에 이만리요에서 생산된 자기가 대량 수 출되었으며, 그 결과로 유럽자기가 탄생하게 된다.

11 인도미술

01 북위 35~39°에 걸친 마름모 형태의 아대륙(亞大陸)

북부의 히말라야 산맥 기슭의 카시미르 지역으로 중북부 갠지스(Ganges)강을 중심으로 하는 농경지대와 대륙 중부의 데칸(Deccan)고원의 밀림부, 동쪽 벵갈(Bengal)만의 해안지역, 서쪽으로 아라비아해를 면한 해안지역과 남부지역으로 나누어진다.

인도 문화권은 크게 북부의 아리안족 문화, 중부 데칸고원 문화, 남부의 드라비다족 문화로 구분되는 힌두교와 대도시 중심으로 존재하는 이슬람 문화로 나누어진다.

02 힌두교

- 힌두교는 인도의 주요 종교이며, 생활방식, 사회질서를 형성하였다.
- 기원전 1500년 전 북쪽 중앙아시아에서 남쪽으로 아리아인이 이동하면서 원주민인 드라비다족을 남부로 밀어내었다.
- 초기에는 다종교(기원전 12−9세기)로 자연신의 숭배, 주술신앙이 존재하였으며 〈베다(Veda)〉, 〈우파니샤드(Upanishad)〉가 성립되었다. 부권 중심 사회로 카스트(4성) 제도가 확립되었으며 브라만교(기원전 9−4세기)로 발전하였다.
- 기원전 6세기경 자이나교와 불교가 탄생하였다.
- 힌두교(기원전 5세기 이후) : 아리안 이전 민간 토속신앙(정령 숭배, 무속적 요가, 다산성의 숭배)이 베다 브라만교와 혼합하여 힌두교가 성립되었다.
- 힌두교 성서로 〈마하바라타(Mahabharata)〉, 〈라마야나(Ramayana)〉 등의 대서사시와 〈마누(Manu) 법전〉, 〈푸라나(Purana)〉 등이 있다.

힌두교도의 3가지 삶의 테마(힌두 상층계급의 3가지 삶의 목표 (Trivarga))

첫째, 아르타(Artha)는 '유익'의 의미로 정치, 전쟁, 가정, 국가의 번영을 뜻한다.

둘째, 카마(Kama)는 '사랑'을 의미한다.

셋째, 모크샤(Moksha)는 '해탈'을 의미하며 윤회의 사슬에서 해방을 뜻한다.

04 **인도 사원의 건축양식**

1. 나가라(Nagara) 양식

북인도, 인도 아리안적 양식으로 볼록하고 수직으로 솟은 사원탑이 특징이다. 무화과 열매 형태의 둥근 돌이 정상에 장식되며 카주라호의 〈비스와나타 사원〉이 대표적이다.

2. 비마나(Vimana) 양식

남인도 드라비다적 양식으로 광범위한 영역을 차지하는 사원도시 형태로 발전하였다. 사원탑(비마나)은 방 위에 피라미드 형태로 솟아 있고 수평적으로 정리되어 있으며 반원형 모양의 덮개가 있다. 마두라이의 〈미낙시 사원〉, 마하발리푸람의 석조사원 등이 대표적이며 육중한 문과 감시탑(Gopuram)을 설치하였다.

3. 베사라(Vesara) 양식

데칸고원 중앙인도 양식으로 불교의 절(차이티야(Caitya))에서 유래한 말발굽형과 위에 얹혀진 감로수병 모양의 통 모양 지붕이 특징적이다.

05 **힌두교의 주요 신격과 특징**

힌두교의 신들은 다지성과 다두성을 띠는데, 신의 전지전능한 힘과 현재성으로 이해한

다. 다두성은 신의 보편적 정신성을 상징하고 다지성은 신통력을 상징한다. 대표적 신은 다음과 같다.

1. 비슈누(Vishnu)

우주와 유지의 신으로 4개의 팔과 푸르거나 검은 피부를 지녔고 지혜와 순수정신의 상징, 빛과 선함을 상징한다. 수레바퀴, 곤봉(금강저), 연꽃, 소라고동 등으로 장식하고 남성적이며 환상적(초자연적)으로 묘사한다. 아내는 락슈미(Lakshmi) 또는 땅의 여신 부 데비(Bhu－Devi)이다. 비슈누의 의미는 '무소부재자', '관통하는 자', '퍼져 스며드는 자'로 북인도의 아리안 왕족이나 호족들이 자신의 기원으로 삼는 영웅적 신이다.

2. 시바(Shiva)

희거나 붉거나 검은 피부이며 황소, 계란, 링가(Linga) 형태의 돌로 상징화한다. 공포와 파괴의 신이며 게으름, 해탈의 과정에 방해되는 것, 우주의 파괴를 담당한다. 3개의 눈, 삼지창이 특징이며 힌두교 최고신으로 북동쪽 세계의 수호자이다. 시바의 의미는 '자애스러운, 친절한, 은혜가 넘치는' 그리고 '붉은색'으로 아리안 이전 드라비다적 특징을 가진다. 아들은 가네샤(Ganesha)로 코끼리 머리를 가지며 다산성과 부의 수호신이다.

3. 브라흐마(Brahma)

윤회의 고통, 에너지, 속박, 새로운 우주기로 인도하는 역할을 하며 우주의 창조에 관여한다. 아내는 사라스와티(Sarasvati) 또는 사비트리(Savitri) 또는 가야트리(Gayatri)이고 연꽃 좌대와 흰기러기를 타고 있다. 베다 시대에 높은 위치에 있었으나 중세 이후 의미가 매우 감소하여 인도 아즈메르에 있는 푸시카르(Puschkar) 한 곳에만 사원이 존재한다.

4. 칼리(Kali)

고대 모신의 계승자로 민중적인 위대한 여신이다. 도둑, 범죄인의 수호신으로 검거나 검푸른 피부를 가졌다. 19세기까지 사람을 제물로 바쳤으며 벵골만 지역에서 숭배하는 캘커타의 수호 여신이다.

5. 강가(Ganga)와 야무나(Yamuna)

강의 여신이다.

06 마우리아 왕조

기원전 327년 알렉산더왕의 인도 북서부 침공 직후 마가다국의 찬드라 굽타 왕이 난다 왕조를 멸망시키고 마우리아 왕조를 세워 인도를 통일하였다. 갠지스강 유역과 그리스계의 인도 북서부 지역을 정복하고 남인도를 제외한 대제국을 수립하였다. 수도 파탈리푸트라 건설에 100개의 기둥으로 건립된 궁전 등 서아시아(페르시아의 페르세폴리스) 석조기술을 유입하였으며 3대 아쇼카 왕은 불교를 신봉하여 〈아쇼카 왕 기둥〉을 건립하였는데, 주두에 사성수(인도 4대강 상징. 사자, 코끼리, 황소, 말)가 환조로 조각되었다.

서민예술품은 주로 점토나 테라코타로 만든 민간신앙용 소품으로 다산풍요의 상징인 수정(樹精), 지모신(地母神)의 반신상, 머리를 크게 땋아 올린 여성 두상, 완구용의 동물형상 등이 있다.

아쇼카 왕 이후 불교 기반의 이상적 정치로 국력이 약화되었고 갠지스 강과 중인도에 불교미술이 전파되면서 상업교통로를 따라 데칸고원 서부와 남인도 키스나강 유역에 지상 유적, 석굴사원이 조성되었다.

〈바르후트 스투파〉, 중인도 보팔 지방 〈산치 스투파〉, 〈보드가야 석조 스투파〉 등은 초기 스투파(불탑) 형식으로 복발형이다. 난간(난순)으로 둘러져 있으며, 사방에 탑문이 있다. 탑문(남 – 북 – 동 – 서 순으로 완성) 표면에 석가모니 당시 중요 사건이나 본생담이 부조로 조각되어 있으며 조각의 주제는 '니련선하의 기적(강물 위를 석가모니가 걸어서 건너 가섭을 귀의시킴)', '아자세 왕의 예배', '사문출유', '항마성도', '시야마 선인 본생', '코끼리 왕 본생' 등의 불교설화를 응용하였다.

'공간공포(Horror Vacuity)'를 연상시키는 공간에 여백을 남기지 않는 치밀하고 정교한 조각으로 채워져 있다.

초기 불교미술에는 석가모니를 직접 묘사하지 않고 보리수, 빈 대좌, 불족, 법륜, 스투파 등의 상징으로 묘사하였으며 인간의 모습으로 표현하는 것을 금기시하였다.

마우리아 – 숭가 – 안드라 왕조 시기는 '무불상 시대'로 부처의 표현이 금기시되고 상징으로 표현되었다.

08 쿠샨왕조

쿠샨왕조 미술의 두 가지 경향은 간다라(파키스탄 서북부 페샤와르 지역) 미술과 마투라(인도 델리 동남쪽 140킬로미터 지역. 힌두교 크리슈나의 출생지) 미술로 나뉜다.

1. 간다라 미술

'그레코 – 불교미술', '로마노 – 불교미술', '파르티아 – 인도미술'

간다라 지방을 중심으로 그리스 문화와 인도 문화가 융합된 불교미술이다. 초기에는 부처를 등장인물 중 하나로 표현하였는데, 높은 이마와 코, 수염, 그리스풍 상투로 표현한 육계, 아름답고 균정한 신체, 그리스풍 인체비례, 서아시아 성자의 표현인 광배 표현 등의 특징을 보인다. 부처의 인간적 표현으로 보살이라는 불격이 만들어졌으며 보살은 호화로운 머리장식, 수염, 목과 가슴의 장식, 팔찌 등 장신구를 착용하고 신자에 의한 불상 봉납의 성행으로 틀에서 떠낸 스터코(Stucco) 상이 제작되었다.

2. 마투라 미술

마투라는 기원전 5~6세기경부터 테라코타 조소상을 만드는 평민 미술의 근거지이다. 전통적 지모신과 남녀대상(미투나) 조소상을 제작하였으며 기원 2세기 전반 적색 사암을 사용한 자이나교, 불교 조각상을 제작하였는데, 서구학자는 간다라 미술의 영향으로 보았고, 인도학자는 독자적 조불활동으로 보았다. 인도적 미의식의 기조는 건강한 육체미, 명쾌한 표정, 소라 모양 육계, 큰 눈, 강한 면 구성의 코, 두터운 입술, 밝은 표정, 굵은 목, 벌어진 가슴, 큰 손과 발 등이 특징이다. 여기에 부처의 초인적 특징을 강조하는 백호, 손발바닥의 법륜, 삼보의 표시, 수인, 우견편단의 얇은 의습을 표현하였다.

인도인의 건강미와 제왕의 이상미가 쿠샨 왕조 시기에 확립되었고 굽타 왕조 시기에 개화하여 인도 고전조각이 완성되었다.

12 동남아시아 미술

01 동남아시아의 지리적 · 문화적 특성

동남아시아는 지리적으로 인도와 중국 문화권의 중간에 위치해 있다.

- 대륙 : 미얀마(버마), 태국, 말레이 반도(말레이시아, 싱가포르), 캄보디아, 라오스, 베트남
- 해양 : 스리랑카, 인도네시아(자바, 수마트라, 보르네오, 셀레베즈, 발리 등), 필리핀, 폴리네시아 제도

16세기 유럽의 대항해시대 이후 유럽과 일본의 제국주의 식민지 개척 경쟁의 희생물이 되어 전통문화가 파괴되었으며 식민 착취에 의해 경제가 빈곤해졌다. 현재는 독립 이후 경제적 · 문화적으로 회복 중이다. 인도네시아는 네덜란드, 스리랑카 · 미얀마는 영국, 인도차이나 반도(라오스, 캄보디아, 베트남)는 프랑스, 필리핀은 미국의 식민지였으며 태국은 독립을 유지하였다.

02 불교의 전파

동남아시아 지역 문화유산의 과반수가 불교문화재로 인도네시아 자바 섬의 〈보르보두르〉, 캄보디아의 〈앙코르와트〉와 〈앙코르 톰〉 등이 대표적이다.

동남아시아 대륙부는 황하 유역 한족의 문화가 전파되면서 청동기시대를 맞이하였다. 진시황제 33년(B.C 214년)에 중국 남부의 남월(南越, Nam－Viet)과 베트남 북부를 점령하고 계림(桂林), 상(象), 남해(南海)의 3군을 설치하면서 베트남 민족과 한족이 융화되었으며 중국 문화의 유입과 함께 토착화가 이루어졌다. 베트남의 동선(Dongson) 문화인 청동기 문화가 성립되었다.

동남아시아의 청동기 문화는 베트남의 송코이강과, 라오스와 캄보디아를 관통하는 메콩강, 태국의 메남강, 미얀마의 이라와디강에서 점차로 농경사회를 발전시켰으며, 각 지

역 민족의 종교와 사상이 발전하는 데 기여하였다.

인도에서는 힌두교와 불교가 조직화되고 4세기경 굽타왕조가 성립되어 인도의 고전문화가 해외로 전파되기 시작하였고 동남아시아 지역은 동쪽으로 진출하는 인도의 종교사상과 문화를 수용하기 시작하였다.

03 동남아시아 국가별 미술의 특징

1. 스리랑카

- 고대의 수도 아누라다푸라의 〈루앙에리 불탑〉(기원전 2세기), 〈제타바나라마 불탑〉(기원전 1세기), 〈아바야기리 사원〉(7세기), 〈폴론나루와의 와타다게 탑〉(12세기) 등이 대표적이다.
- 5세기 카사파왕 시기의 시기리야 산채(요새)의 석굴사원 벽화는 굽타시대 인도벽화의 영향을 받았다.
- 소승불교의 근거지이다.

2. 미얀마(버마), 태국

- 미얀마는 5세기 중엽 붓다고사(佛音)가 스리랑카에서 팔리(Pali)어 불경을 가지고 와 페구에서 불교를 전파하였다. 중국 당나라 시대에는 미얀마의 쀼시대를 표국(驃國)으로 불렀으며 인도로부터 힌두교와 불교가 유입되었다.
- 미얀마 9세기 이라와디 강 유역 파간에서 파간왕조 성립 후 11~13세기에 번영하였으며 아노라타 왕 치세에 불교의 중심지가 되었다. 이후 5천 기 이상의 파고다를 건립하였는데, 11세기 〈아난다〉, 〈슈베다곤〉, 13세기 〈민갈라제디〉 등의 파고다가 대표적이다.
- 태국에서 6~11세기 몽족이 세운 드바라바티 왕조 시대에 굽타 양식의 청동제 불입상, 적색 사암제 불상, 후기 굽타 시대 석가팔상상 등을 제작하였는데, 드바라바티 후기 불상에는 커다란 나발, 평면적 얼굴, 활모양의 둥근 눈썹, 돌출한 눈, 넓은 콧망울, 두터운 입술 등 몽족 얼굴의 토착적 조형이 나타났다. 불교와 함께 해상을 통해 힌두교 미술 유입, 비슈누, 크리슈나, 태양신 등의 조상이 등장하였다.

- 태국 남부에서 8~13세기 스리비자야 왕조가 수마트라와 말레이 반도로 영토를 확장하였다. 인도 굽타 왕조, 팔라 왕조의 영향을 받아 대승불교 불상을 제작하였는데, 차이야 출토 석조 관음상, 청동제 관음상 등이 대표적이다.
- 태국의 11~13세기는 로브프리 미술시대이다. 캄보디아 크메르 족이 현재 태국의 중부, 동부, 동북부를 지배하며 로브프리에 통치기구를 설치하게 되고 이후 크메르 미술의 근거지가 되었다. '몽-크메르(Mon-Khmer) 양식'은 이후 북부에서 내려온 타이족에 계승되고 진정한 타이 미술이 등장하게 된다.
- 태국의 11~18세기는 치엥센 시대(전기)와 치앙마이 시대(후기)로 태국 고유의 민족적 조형이 완성되는 시기이다. 이후 13~14세기 수호타이 시기, 12~15세기 우통 시기, 14~18세기 아유타야 시기, 18~20세기 방콕 시기로 이어진다. 수호타이 시기에 체디(탑)가 발달하였고 〈와트 포오(18세기)〉가 대표적이다.

3. 캄보디아

- 국토 중앙부 톤레 삽(Tonle Sap) 호수와 메콩강을 중심으로 한 풍요한 농경사회이다.
- 기원전 1~2세기에 인도 문화와 종교가 유입되었으며 스리랑카를 통해 소승불교가 전파되었다. 5세기 이후에는 대승불교와 힌두교가 전파되었고 캄보디아 크메르 족의 기원은 불분명하다.
- 중국사서에는 부남국(扶南國, 라오스 남부에서 캄보디아에 걸친 지역)과 진납국(眞臘國)으로 기록되어 있으며 크메르 족의 미술활동은 부남국의 옛 수도인 앙코르 보레이 부근인 롬로크를 중심으로 이루어진다. 사암제 불입상, 불두가 발견되었다.
- 6~8세기 앙코르 이전 시대(인도 크메르 미술) 건축은 〈아스람 마하 로세이〉, 〈프놈 바켕〉, 〈삼보르 프레이 쿡〉 사원 등의 힌두교 사원이 대표적이다. 조각으로는 힌두교신 〈하리하라〉 상이 많이 제작된 것이 특징으로, 여위고 균정한 모습(인도 굽타 왕조 영향)과 목과 팔, 가슴, 배 부분의 사실적 표현(로마 조각의 영향)을 볼 수 있다.
- 하리하라(Hari-Hara) : 힌두교에서 비슈누신과 시바신이 하나의 형상으로 합쳐진 모습이다. 신의 오른쪽은 시바신으로 삼지창, 결발보관, 무릎까지 내려온 해골 염주, 난디-황소 등으로 알 수 있고 신의 왼쪽은 비슈누신으로 수레바퀴, 보석두

관, 소라고둥, 무릎까지 내려온 화환염주 등으로 알 수 있다. 인도 오시안(Osian)의 〈하리-하라 사원〉이 대표적이다.

- 9세기 자야바르만 2세 시기에는 각지에 도성을 건축하였고, 9세기 말 야쇼바르만 1세 시기에는 〈앙코르 톰(대왕성(大王城))〉을 건설하였다. 이어 〈프놈 바켕〉, 〈피메아나카스〉, 〈반테아이 스레이〉 등의 건축이 등장하였나.

- 12세기 수리야바르만 2세(1112~1151) 시기에 〈앙코르 와트(왕성사(王城寺))〉를 건립하였는데, 이는 크메르 건축의 정수로 동남아시아 최대의 석조 건축물이다. 외호(外濠)-사원 주위에 장방형의 회랑-중심부에 사원-사원 기단부 모서리와 중앙에 인도 시카라 형식의 탑을 세운 구조로 사방 어느 곳에서도 중앙 탑을 정점으로 하는 입체적 구성이다. 중앙 사당에 원래 비슈누신을 안치했으나 불교사원으로 바뀌면서 없어졌다. 회랑의 벽과 박공에 인도의 〈마하바라타〉, 〈라마야나〉, 〈푸라나〉 등의 내용을 담은 부조와 크메르인의 전쟁장면, 궁정생활을 묘사한 역사화풍 부조가 조각되어 있다.

- 13세기 자야바르만 7세 시기 불교사원 〈바욘 사원〉을 건축하였다. 본당을 구성하는 높은 탑이 제3층 중앙에 위치, 제2층, 제3층에 40개 이상의 사람얼굴탑(人面頭塔)이 숲처럼 세워진 복잡한 피라미드 형태가 특징이다. 회랑 벽에 시바신의 전설, 크메르인의 전투나 궁정생활 부조가 조각되어 있다.

- 13세기 이후 크메르 미술이 쇠퇴하였고 타이족의 침공으로 수도를 동남방으로 옮기게 된다. 유적지가 열대우림에 덮여 잊혀졌다가 19세기에 발견되었다.

4. 베트남

- 베트남 북부는 중국의 영향을, 남부는 인도의 영향을 받았다. 베트남 북부는 10세기경 중국으로부터 독립하였으며 남부는 힌두교 왕국인 참파(Champa)가 있었으나 1471년 베트남 북부왕조의 남진으로 멸망하였다. 1010년 다이라(Dai-la, 大羅, 현재 하노이)가 수도로 세워졌으며 중국 영향의 불교 사원 등이 건립되었으나 대부분 소멸되었다. 종교는 대승불교에 유교, 도교, 조상숭배가 혼합된 신앙을 가지고 있다.

- 베트남 남부에 2~15세기 참족이 참파왕국을 세웠는데, 중국 사서에는 임읍(林邑)으로 표기되어 있다. 일찍부터 인도화되어 힌두교와 불교가 전파되었고 트라키에우에 초기 도성지, 민손에 힌두교 사원, 돈주온에 대승불교사원 유적지가 있다. 큰

사각형 기단에 건축물을 세우고 지붕은 단층의 피라미드형 구조물을 쌓아올린 것으로 남인도의 비마나 건축의 영향을 받았다.

5. 라오스

- 소승불교의 나라로 12세기경에는 캄보디아의 영향권에 있었다. 타이족의 일파인 라오족이 1360년 란창(Lan Chang 또는 란상(Lan Xang))왕국으로 독립하였으며 14세기 이후 태국과 캄보디아 문화를 받아들이게 된다. 초기 수도는 루앙프라방이었고, 이후 16세기 중엽 비엔티안으로 옮기게 되는데, 루앙프라방 이북 지역은 태국 치앙마이 미술에, 비엔티안은 태국 아유티야 미술에 속한다.
- 건축은 급경사를 가진 2단 구조의 목조 건물이 특징이며 복발형 탑신의 사리탑(탓(That))이 조성되어 있고 〈탓 루앙〉 탑이 대표적이다.

▌참고문헌 ▌

• Patricia Fride R. Carrassat, Isabelle Marcade, 〈Les mouvements dans la peinture〉, Bordas, Paris, 1993
• 〈Groupes, mouvements, tendances de l'art contemporain depuis 1945〉, ENSBA, Paris, 1990
• 〈Louvre, les collections〉, Larousse, Paris, 1993
• 〈Le petit Larousse〉, Larousse, Paris, 1993
• 조용진, 〈우리 몸과 미술〉, 사계절, 서울, 2001
• 조용진, 〈서양화 읽는 법〉, 집문당, 서울, 2014
• 칸바야시 츠네미치 외 공저, 김승희 역, 〈예술학 핸드북〉, 지성의 샘, 서울, 1993
• 〈대세계사〉, 정한출판사, 서울, 1980
• 〈世界の 博物館 10, ル-ブル博物館〉, 講談社, 東京, 1978
• 〈세계미술대사전, 서양미술사 Ⅰ-Ⅲ〉, 한국미술연감사, 서울, 1985
• 김아란, 〈서양미술사〉, 목암미술관, 2007
• 김성래, 〈미술관과 현대미술〉, 목암미술관, 2004
• 김성래, 김아란 외, 〈박물관 여행〉, 예문사, 2012
• 김성래, 김아란 외, 〈문화예술〉, 예문사, 2013

▌도판 ▌

▎ 저자 소개 ▎

김성래(金聖來 : Kim, Sung-Rae)

- 홍익대학교 미술대학 조소과(미술학 학사) 졸업
- 홍익대학교 대학원 조각전공(미술학 석사) 졸업
- 파리1대학 팡테옹-소르본느(Université de Paris 1, Panthéon-Sorbonne) 고고미술사학부 미술사 전공 (미술사학 DEA) 졸업
- 파리국립고등미술학교(ENSBA) 수학
- 루브르박물관학교(Ecole du Louvre) 수학

▪ 교육 경력

 - 수원대, 세종사이버대, 인천가톨릭대 외래교수
 - 국민대학교 행정대학원 미술관박물관학과 겸임교수
 - 동의대학교 미술학과 겸임교수
 - 세경대학교 박물관큐레이터학과 겸임교수
 - 청주대학교 비주얼아트학과 겸임교수
 - 한남대학교 예술문화학과 겸임교수
 - 예술문화교육협동조합 이사, 이사장
 - 서울 양천문화재단 이사(양천구)

▪ 박물관 관련 분야 경력

 - 목암미술관(문화부 등록 61호, 제1종 미술관) 대표
 - 에스에이연구소 대표
 - 박물관미술관 1급 정학예사(문화체육관광부)
 - 한국사립미술관협회 상임이사, 이사 겸 정책위원장
 - 경기도박물관협의회 이사, 감사
 - 서울 양천미술협회 이사, 조각분과위원장
 - 한국미술협회 조각분과 위원, 정보화추진위원회 위원
 - 2002 부산비엔날레 조각프로젝트 전시부 감독(부산광역시)
 - 박물관미술관 준학예사 자격시험 문제출제위원(국립중앙박물관, 한국산업인력공단)
 - 한국문화예술위원회 위원추천위원회 위원(문화부)
 - 개인전 29회(서울, 부산, 대구, 고양, 영월, 나고야, 후쿠오카, 파리)

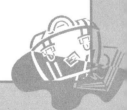

학예사를 위한
예술론과 서양미술사

발행일 | 2018. 3. 20　초판발행
　　　　 2020. 2. 20　개정 1판1쇄
　　　　 2021. 3. 10　개정 2판1쇄
　　　　 2023. 2. 20　개정 3판1쇄

저　자 | 김성래
발행인 | 정용수
발행처 | 예문사

주　소 | 경기도 파주시 직지길 460(출판도시) 도서출판 예문사
T E L | 031) 955 – 0550
F A X | 031) 955 – 0660
등록번호 | 11 – 76호

정가 : 20,000원

ISBN 978-89-274-4973-7 13600